三浦悦子 《人形》
MIURA Etsuko
×
吉田良 《写真》
YOSHIDA Ryo
対談 ▶ p.65

★《宵闇魚》

★〔左頁〕《琴の葉》〔右頁〕《sakiha》

★《ハナヨメⅡ》

★トレヴァー・ブラウン&三浦悦子
「二つの聖餐─闇から光へ─」
2015年11月6日(金)～15日(日)
場所／東京・渋谷 Bunkamura Gallery
10:00～19:30、会期中無休
Tel.03-3477-9174
http://www.bunkamura.co.jp/gallery/
※11月14日(土)16:00～ 展示に合わせて
発売される三浦悦子、トレヴァー・ブラウン
両氏の作品集(下記参照)のサイン会開催

★三浦悦子人形作品集
『輪廻転生 Reincarnation』
写真:吉田良
★トレヴァー・ブラウン画集
『PANDORA(パンドラ)』
いずれも、B5変形判、上製本、80頁、
予価3600円(税別)、11月下旬刊行予定。
発行:エディシオン・トレヴィル
発売:河出書房新社
ともに上記展覧会において、豆本付の展覧会
記念版を発売(予価税別4000円)。
また、三浦悦子『輪廻転生』は、作者手製皮革
張レリーフ装の超特装版も発売(50部限定)。
以上の詳細は、エディシオン・トレヴィル
http://www.editions-treville.net/

※トレヴァー・ブラウンの記事→p.20参照

上原浩子
UEHARA Hiroko

●記事 ▶ p.82

★《私の森》2012年
ART OSAKA 2015での展示風景

★《きみの見る夢》2015年（上下2体で1作品）

清水真理
SHIMIZU Mari

★写真：田中流（左頁の右側2点も）

清水真理作品による人形アニメが劇場公開!
それに合わせて作品集第2弾も!! ●記事 ☛ p.132

★「アリス・イン・ドリームランド」http://aliceindreamland-movie.com/
2015年12月19日(土)～ 新宿K's シネマにてロードショー公開!
人形制作:清水真理、監督:蜂須賀健太郎
※連日上映前にトークイベント開催予定。また劇場で清水真理人形展開催
©清水真理／『Alice in Dreamland アリス・イン・ドリームランド』フィルムパートナーズ

「miracle～奇跡」に続く、清水真理 人形作品集第2弾が発売!
★清水真理 人形作品集「Wachtraum(白昼夢)」
2015年12月中旬発売予定!
A5判・ハードカヴァー、予価・税別2750円 発行:アトリエサード／発売:書苑新社
詳細・通販は、http://www.a-third.com/

菊地拓史
NIKUCHI Takeji

森馨 MORI Kaoru
●記事・展示情報 ● p.134

★写真:吉成行夫

妖艶なエロス放つ、等身大人形

伽井丹彌は、数多くの人形作家の中でも特異な位置を占めていると言えるかもしれない。創作球体関節人形も、無垢な可愛らしさで魅了するものが主流だと言えようが、等身大で、しかも妖しく濃密なエロティシズムを放つ伽井の人形は、圧倒的な存在感で観る者に迫ってくる。人形の表情も豊かで、ある意味、生人形を彷彿とさせるところがある。伽井は舞踏家としての顔も持っているが、その人形も、静謐な時間の中をゆっくりと踊っているかのように見えなくもない。
　その伽井の、等身大球体関節人形4体を中心に展示する個展が、東京で開かれる。帯広を拠点に活動しているため、東京での個展は約20年ぶり。ぜひこの機会を逃さず、妖艶な世界にどっぷり浸りたい。
（沙）

★伽井丹彌人形展
2015年11月21日(土)〜12月13日(日)
月曜休※但し、11/23(月)は開廊、24(火)休
場所／東京・小伝馬町 みうらじろうギャラリー
12:00〜19:00
Tel.03-6661-7687
http://jiromiuragallery.com/

★長尾都樹美／写真：吉田良

人形たちに込められた想念を垣間見る

★ホシノリコ／写真：吉田良

吉田良が主宰するDOLL SPACE PYGMALIONからは、人形という概念を広げるような非常にユニークな作家が育っているように思う。今度も3人展を開く林美登利、ホシノリコ、長尾都樹美も、そうした作家の代表だろう。

長尾都樹美は、ドクロのヘッドを持った人形があるかと思えば眼帯をしたものがあり、また、顔の半分の皮膚を剥いでその下の骸骨を露出させたものもある〈前頁の作品もそうだ〉。そこに漂うのは、死を思わせるダークなファンタジーである。

一方、ホシノリコの作品からは逆に、純粋無垢で真っすぐな美を感じる。手先や足の先まで表情のある人形は、いまにも動き出しそうなリアルなオーラをまとっている。

林美登利は小誌ではお馴染みだろう。骨などのオブジェと融合した異形の生き物は、一見気味が悪いが、見ているうちに可愛らしく感じてくるから不思議である。

展示のタイトル「聖玻瑠の天蓋」は、宮沢賢治の詩からとったもので、透き通ったガラスのこと。聖玻瑠の天蓋は、人形たちに込められた想念の結晶でもあるのだという。会場を知り尽くしたマンタムによる空間演出も見どころだ。

〈沙〉

★林美登利・ホシノリコ・長尾都樹美
「聖玻瑠の天蓋」
（せいはる　てんがい）
2016年1月15日(金)〜31日(日)
13:00〜20:00 (土日祝は12:00〜19:00)
空間演出／マンタム
入場料／500円
場所／東京・浅草橋 パラボリカ・ビス2F mattina
Tel.03-5835-1180 http://www.yaso-peyotl.com/

★林美登利／写真：田中流（下の写真も）

妖しきコラボレーション

★泥方陽菜とスズキエイミのコラボ作品
（人形を泥方が、胸の引き出しの金具をスズキが制作）

　「泥」と「人形」という文字が同時に目に入ってくると、どうしてもユダヤ教で伝承される泥人形、ゴーレムを連想してしまう。もちろん、人形作家・泥方陽菜さんにとっては、そんなの迷惑な妄想だろうが。
　ところが、ヴァニラ画廊のサイトの「ヴァニラ畫報」に掲載されているインタビュー（13年10月29日）を読めば、彼女は悪い夢をもとに人形を制作することが多いのだとある。顔の内側から何か悪いものが噴き出す夢を見て、顔から花が出ている人形が生まれ、悪いものが足から抜けていくイメージで足が変形した人形が作られる。それを読むと、やはり、泥のような、まさにドロドロとした情動からその人形は生み出されているのだ、と、妄想は勝手に膨らむのだが…、でも、ゴーレムが不完全であったように、泥方の人形も単なる可愛らしさとは違うイビツな異様さをまとっており、それが強い印象のある存在感を生んでいるのは確かだろう。
　その泥方が、標本など人体や生物をモチーフにジュエリーやオブジェを制作、また、名画を使ったコラージュ作品も発表しているスズキエイミと2人展を開く。コラボ作品も多数展示されるとのことだが、やはり何やら秘教的な妖しさを想像してしまうのだが、どうなのだろう。（沙）

★泥方陽菜

★スズキエイミ

★スズキエイミ・泥方陽菜2人展「出来損ないの神様は」展示室B
2015年11月9日（月）～14日（土）入場料500円（A室と共通）
場所／東京・銀座 ヴァニラ画廊
12:00～19:00（金は～20:00、土・祝は～17:00、日曜休）
Tel.03-5568-1233 www.vanilla-gallery.com/

立体画家 はが いちようの世界 《第10回》

昭和初期の真岡駅

栃木県の真岡鐵道では、一九九四年から毎週末にSLが運行されている。それを誘致した、当時の真岡市長・菊池恒三郎氏は、筋金入りの汽車オタク。市長室にはSLのプレートや動輪（全部本物）がピカピカに磨いて置いてあった。一九九六年の夏、わたしはその部屋に呼ばれ、蒸気機関車が走っていたころの停車場をつくってほしいと直々に依頼され、つくったのが本作である（縮尺八〇分の一）。まずは資料を集めて、そして当時の駅員さんから話を聞くなど調査に約半年、実際の制作に更に半年をかけて、一九九七年の夏、めでたく完成した。作品は現在、真岡鐵道真岡駅コンコースに常設展示されています（左の写真。）

真岡鐵道真岡駅 ☎0285・84・2911

芳賀一洋（はが・いちよう） http://www.ichiyoh-haga.com/jp/
1948年、東京に生まれる。1996年より作家活動を開始し、以後渋谷パルコ、新宿伊勢丹、銀座伊東屋などでの作品展開催や、各種イベントに参加するなど展示活動多数。著作に写真集「ICHIYOH」（ラトルズ刊）などがある。

★《上右》《gollywog》油彩・キャンバス
　《上左》《prosthetic》油彩・キャンバス
　《下右》《miura-chan》油彩・キャンバス
　《下左》《biohazard》油彩・キャンバス

トレヴァー・ブラウン
Trevor Brown

●展示＆作品集情報 ☞ p.4

リアルに描かれる人形のような少女

巻頭で取り上げた三浦悦子とBunkamuraギャラリーで2人展を開くトレヴァー・ブラウン。1990年代から日本的な少女をモチーフに、かわいらしさと残酷さがシニカルに融合した世界を描き続けている。

少女を人形に模して描いたり、少女の身体を人形、というかオブジェモノのように残虐に弄ぶこともしばしばだ。それをそこに存在しているかのようなリアルさで描き出すのがトレヴァーの持ち味で、そのリアルさが観る者に強いインパクトを与えていると言えよう。

三浦悦子の作品もインパクト大であり、今回の2人展は、強烈な個性が出会う場になる。どのような競演になるか、楽しみにしたい。（沙）

※2人展の詳細は、4頁参照。

七菜乃 Nanano
オブジェ＝器としての、カラダ

そのトレヴァー・ブラウンの絵を、無謀にも実写で再現しようと試みた者がいた。特殊モデルの七菜乃だ。村田兼一を始めとしてさまざまな写真家などのモデルを務め、写真集も続々と発売されている。
その七菜乃が最近、単にモデルとして撮られるだけではなく自らさまざまなアクションを起こしている。その企画のひとつがトレヴァーの絵の実写化だ。デジタル加工がなされているとはいえ、なかなか再現度の高い出来になっていて驚嘆させられる。そして4人のアーティストが七菜乃を撮り下ろしたDVD

★このページの掲載作はいずれも、トレヴァー・ブラウンの絵を再現した作品。
撮影：小池伸一郎／デジタルペイント：堀川タツヤ
このシリーズは、2016年2月のヴァニラ画廊でのグループ展や、2016年10月予定のスパンアートギャラリーでのトレヴァー・ブラウンとの2人展で展示予定。

NANANANO
七菜乃
CLIPS

Directed by
TADAO MAZDA
AKIO NAMIKI
YOJI KAWADA
NANANANO

★DVD『七菜乃CLIPS』Amazonにて限定販売。このページに掲載したのは、監督のひとりとして参加した双木昭夫によるもの。税別3000円。淡く甘い世界で、七菜乃はお人形に扮している。まさに七菜乃はオブジェとなった。

「七菜乃CLIPS」においても、企画段階から関わり、自ら自撮りで撮影・監督もしている。七菜乃は、小誌の別冊「ExtrART file.01」掲載の対談で、自分の身体

は、表現のための器である、と言っているが、これらの試みは、自分の身体＝器を使った表現の可能性を自ら探っていこうとするものであろう。身体表現とは言っても、踊りなどによる"動き"ではなく、あくまでも"モノ"としての身体を追究していっているところが、七菜乃の特色だ。

それがよく表れているのが自画撮り写真だろう。それを集めた写真集「NANANANO DIARY」も発売され、神保町画廊では写真展もおこなわれる。七菜乃の持つ自身の身体のイメージをそこに見ることができるのだが、淡い色彩と光で捉えられた身体などは、消え入ってしまいそうなはかなさがあり、いかにも七菜乃らしいと思った。(沙)

「NANANANO DIARY」(日本カメラ社) 七菜乃

★七菜乃展 2015年12月18日(金)〜27日(日) 月・火休
場所／東京・神保町 神保町画廊 12:00〜18:00 (金曜〜19:00)
Tel.03-3295-1160 http://www.jinbochogarou.com/

四方山幻影話 ㉕

写真:堀江ケニー／モデル:Salasa／人形:森馨
●記事◆p.128

25

こやまけんいち絵本館㉓

〜にんぎょうになった女の子のお話し〜
オオカミの被り物

いつの頃からか、女の子には友達が居なくなりました。毎朝眼が覚めるとお腹が痛くなって学校に行くのがとても嫌でした。

そこである日、どうしても学校に行きたくない女の子は、大事にしていた人形の首をちょん切って、綿をくり抜いてそれを頭から被ってみたのでした。綿ぼこりがちょっと苦しくて、暗くて湿っぽくて温かくて…そうして、女の子はオオカミ少女に変身したのです。

まるで自分が人形になれたようで、お伽の国にいるようで、オオカミの首を被ると、お部屋のぬいぐるみやオモチャたちといつでもお話をする事が出来たのでした。お部屋の中はいつも賑やかで楽しいお喋りがあちこちから聞こえ嫌な事は全部忘れて自分の殻の中に閉じこもることができました。

辛しみと優しみ〈22〉

人形文=与偶 doll & text by Yogu

幼き頃、不可抗力により切断された正常な心。

……本来なら幅広く豊かにのびゆくはずだった人間としての感情は、そのときより窒息し、温もり巡る血を止めた。

置いてけぼりにされてしまった、育つことのない手助けのできない感情。

自分を包む周囲との感情の落差に黙り込む過ぎ去るだけの日々。

目の前にどれだけ賑わいがあっても、
己の周り数センチの皮膜感が、
氷点下の空間が、
いつまでも……。

奥底の知れない焦燥。
……焦燥の蚊柱……。

人形化というタナトス

★村田兼一個展「木枯らしの少女」(仮題)
2015年11月20日(金)〜12月6日(日) 月・火休 ※但し11/23(月)は開廊
場所／東京・神保町 神保町画廊　12:00〜18:00(金曜〜19:00)
Tel.03-3295-1160　http://www.jinbochogarou.com/

　村田兼一が、5月に続いて神保町画廊で開く個展の仮題は「木枯らしの少女」。今回は多くの作品に枯れ木が出てくるからだという。もともと村田の作品には、撮影で使われる木造の自宅やその庭など、木や草のイメージも強く、それがある意味、少女が放つ魔術的な力の表象にもなっていた。今度は枯れ木ということで、生命力よりは、よりタナトス的なものになるのだろうか——今回の告知用に届いた作品を見てみれば、人形をモチーフにした作品が2点。人形の世界の中に紛れ込んだように身を横たえる少女と、膝から下が人形の足になった少女。その画面に漂う人形化願望は、タナトスが表出したものだろう。そして、頭がなく、首に枯れ木が刺さったぬいぐるみに犯されている少女。この不気味な作品にも、タナトスに身を任せる欲望を感じなくもない。さて実際の展示はどのくらいタナトスが色濃いのか——それはぜひ、その目で確かめたい。(沙)

TH RECOMMENDATION

★Kamerian.

★MIRAI

アニメ的な絵柄で描く相反する女性像

「別冊TH ExtrART file.06」で取り上げたKamerian.が、アトランタ在住のMIRAIと2人展を開催する。Kamerian.は海外アニメを彷彿とさせるポップで可愛らしい絵柄で、性や暴力を描く。MIRAIもアニメ風の絵柄などで女性像を描くが、そこには痛みも透けて見えたりする。色彩のカラフルさと言い、一見、似たタイプの2人展にも思えるが、しかし女性を外から他者として描くKamerian.と、女性の内面に潜むものに共感を寄せるMIRAIとでは、実は正反対なのかもしれない。だからこそ、どのような化学反応が見られるか、楽しみな2人展だ。(沙)

★Kamerian.×MIRAI 2人展「kaleidoscope」
2015年11月27日(金)〜12月2日(水)予定
12:00〜20:00(最終日〜17:00)
場所／東京・新宿 新宿眼科画廊
Tel.03-5285-8822 http://www.gankagarou.com/

★カレン・サイア（左頁上の図版も）

★（右）河野裕麻（左）クロダミサト

★古屋兎丸　　　★福山フキオ

バスルームをモチーフにした「RUBBER DUCK」や、拘束衣によるシンプルな身体表現を追究した「Black cherry」など、フェティッシュな写真を発表し続けているカレン・サイアは、バービー人形と自身を共存させたユニ

ア。そのカレンを中心にダークでエロティックな海外作家を紹介する展示がヴァニラ画廊で開かれる「Atrementum」展だ。同時期に

32

TH RECOMMENDATION

ダークでフェティッシュな
エロティシズム

★オリビエ・ルビュファ

クなコラージュを制作するオリビエ・ルビュファの写真展も開催。

また、クロダミサト・河野裕麻2人展は、学生時代に出会って以来、刺激を与え合っている2人の展示。クロダは、アイスクリームが溶ける様子に溢れる人の欲望を重ね合わせた写真を出品予定だという。まるで腐食した写真をようかの画面の中に中性的な少女の半身像などを描き続ける福山フキオの個展も注目。昨今はその存在感が増してきている。この他、古屋兎丸の画業20周年を記念して、その軌跡を振り返る展示が、長期にわたって開催される。(沙)

★クロダミサト・河野裕麻2人展「Melt the ice cream」展示室A
　2015年11月2日(月)～14日(土) 入場料500円(B室と共通)

★福山フキオ展「放つ無常」展示室B
　2015年11月2日(月)～7日(土) 入場料500円(A室と共通)

★カレン・サイア他「Atrementum」展示室A

★オリビエ・ルビュファ写真展 展示室B
　2015年11月16日(月)～28日(土) 入場料500円(AB室共通)

★古屋兎丸展「禁じられた遊び」展示室A・B
　2015年12月1日(火)～2016年1月11日(月) 入場料500円

いずれも、場所／東京・銀座 ヴァニラ画廊
12:00～19:00 (金は～20:00、土・祝は～17:00、日曜休)
Tel.03-5568-1233 http://www.vanilla-gallery.com/

絵画の普遍性を探求する実験場
「横尾忠則 続・Y字路」展

●文＝荊冠きざき

横尾忠則現代美術館で、開館三周年記念として「横尾忠則 続・Y字路」が開催されている。

横尾忠則は二〇〇〇年からこれまでに、Y字路を主題とした絵画を、百号を優に超える数、描き続けて来た。そのきっかけは、横尾が故郷・兵庫県西脇市を訪れた際に撮影した一枚の写真であった。かつての少年時代に足繁く通った模型店がなくなったことを知った横尾は、夜、その跡地をカメラに収める。帰ってその写真を現像すると、そこに映っていたのは、フラッシュで暗闇に浮かび上がる見知らぬ光景を受けた衝撃を、横尾はY字路の初作品集『横尾忠則 Y字路』（東方出版、二〇〇六年）にてこう語っている。

「その時ぼくは『これだ』と思った。私意識から切り離された風景こそ絵の対象になるべきだと思った。従来の私意識から切り離された風景こそ絵別すると、約七〇点が展示されている。大きく「温泉の風景を取り入れたもの」「ライブペイントで公開制作されたもの」「黒く塗りつぶされたもの」「オーロラをモチーフに取り入れたもの」の、四つのシリーズに分けることができる。

まず「温泉の風景を取り入れたシリーズ」は、温泉旅行の紀行文の連載を依頼された横尾が、その際の思い出をY字路の構図に組み込んだもので、絵画を描くという行為の在り方をも問い始める。

続く「ライブペイント」は、「自我からの解放」を試みた作品群である。ここで横尾は、二〇〇六年に画集がまとめられた後のニュートラルな題材としてY字路シリーズは、こうして横尾の記憶と融合することで新たな展開を見せ始めたのである。

一旦終止符を打ったと思われていたY字路シリーズは、こうして横尾の記憶と融合することで新たな展開を見せ始めたのである。

例えば《想い出劇場》を見ると、Y字路の右脇にある温泉に女性たちが浸かっており、その奥に湯屋の建物が見て取れる。他にも盾の会の制服を身に着けて演説する三島由紀夫や、ミレーの棺桶のイメージが盛り込まれている。

温泉の風景を取り入れたシリーズは、横尾がY字路の絵画制作を再開するにあたって、まず膨大なイメージの受け皿として始まったということが見て取れるだろう。だが私的な記憶をY字路上に敷き詰めるという面で作品はあまりにも私意識が強すぎた。もっと個人的でありすぎたのである。普遍的な個であるべきだとこの時悟った」

誰でも一度は見たことがあり、どんな街にもあるような「Y字路」が、横尾にとってのニュートラルな題材として見出された瞬間であった。当時、自分自身を掘り下げることで絵画の普遍性を見出そうとしていた横尾は、この体験以降、反対に「私意識を排し、普遍的な個を見出す」ことを追求し始め、Y字路はその実験場となる。Y字路シリーズは、長らく横尾の絵画テーマに取り上げられてゆくこととなる。Y字路シリーズは、横尾の「絵画の普遍性を探求する」一連の試みだと言い換えても良い。

今回の記念展では、Y字路の初作品集がまとめられた以降、二〇〇六年から制作されたY字路シリーズを中心に、約七〇点が展示されている。大別すると、主に「温泉の風景を取り入れたもの」「ライブペイントで公開制作されたもの」「黒く塗りつぶされたもの」「オーロラをモチーフに取り入れたもの」の、四つのシリーズに分けることができる。

続く「ライブペイント」は、「自我からの解放」を試みた作品群である。ここで横尾をY字路を描くという行為の在り方をも問い始める。PCPPP（Public Costume Play Performance Painting）と名付けられたこの公開制作で、横尾はY字路という画面とアトリエという空間を統合するため、両者の媒介者となるようなコスチュームを着用した。

例えば《工事中》という作品には、Y字路を掘り返す工事作業員や、道路整備員が描かれている。これらを描く際に、横尾自身は工場現場の作業員の服を纏い、学芸員にも作業員や警備員のコスチュームを着付けさせた。こうすることで画面に描かれた世界と画面を作り出す世界との境界をなくし、創造物という受動体と、それに対する創造主という自我を希薄にさせようとしたのである。PCPPPは、パフォーマンス性を感じさせながらも、個人を集団の内の一部に変換させて見せる行為であった。大勢の観客が息を詰めて見守る緊張感の中、絵筆を走らせること

34

TH RECOMMENDATION

★《夢千代日記》2007/2010年、作家蔵（横尾忠則現代美術館寄託）
★《想い出劇場》2007年、西村画廊蔵
★《アストラルタウン》2008年、作家蔵（横尾忠則現代美術館寄託）
★《東京家族》2012年、作家蔵

このシリーズに象徴されているといえるだろう。《アストラルタウン》《走る夜》などには、公開制作ならではの絵筆の勢いがみなぎり、この実験的制作がまた新たなY字路の表現を生み出したことを示している。

「黒いY字路」シリーズ」は、多彩かつ多様モチーフが組み込まれることの多い横尾の絵画とは一線を画している。「黒いY字路」と名付けられたこの作品群は、「見えないものを見えるようにする」ことに絵画の意味を見ていた横尾が、故郷にて暗闇から撮影した模型店の跡地がフラッシュによって暗闇から浮かび上がったものであったことから、逆に「見えるものを見えないようにすることはできないだろうか」と考え試みた成果であるだろう。より人間の視覚に近づいて風景を捉え、暗闇に沈んだところは描き出さず、ぎりぎり知覚できるか否かの明度で描く手法を取っており、観る側が全体図を捉えようとすると否応がなしに「ここに描かれているのはY字路だろう」といったような私的な記憶を補うことになる。

例えば《黒いY字路9》などはその「黒さ」が最も顕著な作品であるが、手前におぼろげに浮かび上がる建物

で、横尾は無心で絵を描くことができたという。絵画の画面構成のみにとどまらず、それを制作する過程の自らの意識の存在を探り排除してゆこうと在り方にまで目を向け、そこにある私する、普遍性へのアクティブな挑戦が

35

《如何に生きるか》2012年、作家蔵（横尾忠則現代美術館寄託）

がY字路の分岐点に建ったものであることを、「Y字路」という先入観なくして認識することができるだろうか。右手にはほんのりと青く明るくなった箇所があるが、これも絵に描かれているのがY字路であるという前提がなければ、街灯に照らされている箇所だというのはなかなか考えにくいだろう。

最後に「オーロラをモチーフに取り入れたシリーズ」は、横尾が航空機の窓から実際にオーロラを目にした感動からはじまった作品群だ。先述の温泉シリーズ《想い出劇場》にも、モチーフのひとつにオーロラが使われている

ず、鑑賞者にも自分の先入観という私的な意識を発見させ、その処遇を暗黙に問うてみせるという効果が、それまでの絵画における普遍性の追求がありながら、観る側の知覚思考が普遍的であるための問いをも包括し始めたことを示している。

オーロラシリーズからのもうひとつのY字路の在り方の、新たな変化、転換期を予感させる表現であった。

画面内で確固たる存在を主張してきたY字路として、これまで様々に画面に描きこまれることが多かった文字情報を、表題一つに絞り始めたことがひとつ挙げられる。神秘的な画面に、たったひとつ浮かぶワードは、見る者の目に非常に象徴的に映る。そして二〇一二年、《如何に生きるか》という名の作品は、Y字路という実験的制作にひとつの答えを示してみせた。オーロラがひるがえる画面には、Y字路へと一本の線路が伸びており、その枕木に、
「it's not what to paint.
it's not how to paint.
it's how to live.」
と書かれている。最初の二文はル

が、それはあくまで空を飾る道具のひとつにすぎなかった。しかし横尾が実物を目にしてからは、オーロラはY字路全体へ覆いかぶさるかのような夢幻的な描写へと変わっていく。街の風景とその境を曖昧にしながら、上空から大きく垂れ下がるオーロラの力強さは、徐々にY字路の形までも曖昧にさせている。それは、これまで横尾にとってのニュートラルな題材として描き続けてきたY字路をひとつの一文を付け足した。これこそがY尾自身が「it's how to live」という最後の一文を付け足した。これこそが横尾が描き続けてきた横尾の言葉そのものである。

今回のY字路だけを見ても、その様式や方法にとらわれない絵画の自由な変化と進化はとどまるところを知らない。いわゆる画家宣言から三五年、インスピレーションの受信機としての芸術家を志した横尾は、Y字路での芸術家を志した横尾は、Y字路での絵画の普遍性を追求してきた。そして絵画の普遍性を追求してきた。そしてての追求は、横尾の命ある限り、今後も永遠に続くのである。

ネ・マグリットがジョルジョ・デ・キリコの絵画を見て、「キリコは『いかに描くか』ではなく『何が描かれねばならぬか』を最初に考えた画家だ」と評すに基づいており、それに横尾自身が「it's how to live」という最後の一文を付け足した。これこそが横尾が描き続けてきた横尾の言葉そのものである。

ある横尾の私的意識の排除のみならず、描き手にひとつの先入観があるということを気付かせる。描き手にひとつの先入観があるということを気付かせる。同時に鑑賞者にひとつの先入観があるということを気付かせる。同時に鑑賞者にひとつの先入観がある側の見方を掻き立て見る側の見方を掻き立て見極力見えないように描くことで見

★「横尾忠則 続・Y字路」
2015年8月8日(土)〜11月23日(月・祝)
10:00〜18:00（金・土曜は〜20:00）
月曜休
※ただし9/21、10/12、11/23は開館、9/24（木）、10/13（火）は休館

料金／一般700円、大学生550円、
高校生・65歳以上350円、
中学生以下無料

場所／神戸 横尾忠則現代美術館
Tel.078-855-5607
http://www.ytmoca.jp/

TH RECOMMENDATION

★根岸美穂《上》《Beauty is skin deep》2015、130.3×130.3cm
（中）《ソフトウェア》2015、45.5×38cm
（下）《アイコン》2015、33.3×24.1cm
いずれも、エマルション地・油彩・キャンバス

★MASAKO《C LAST CUT》2015、100×100cm、油彩・水性ペンキ・キャンバス

作品に潜んでいる思い

MASATAKA CONTEMPORARYは、少々ユニークな若手作家をこだわりをもって紹介しているギャラリーだ。本誌№48「食とエロス」でインタビューを掲載した、日本女性のエロスや欲望をポップに描く伊東明日香も、ここの所属作家である。

11月からは2人展「AAMOF」を開く。「AAMOF」とは、「実はね」「何を隠そう」といった意味の略語だが、そのように作品に独特な思いを潜ませている2人を取り上げる。

根岸美穂は、自身の体を描くことで現代のリアルに迫ろうとする。ここに掲載したポートレイトはプリクラによって変形・加工されたもので、機械的に生み出された美人顔に個性のあり方を問いかける。MASAKOは、現代における他者との関わりが制作テーマだという。何気ない1枚の写真を元にした、さらりとスケッチしたかのような作品は、その曖昧な画面によって、他者の記憶の底を探っているかのような感覚にさせられる。（沙）

★MASAKO《K LAST CUT》2015、100×100cm、ペンキ・キャンバス

★根岸美穂、MASAKO「AAMOF」
2015年11月14日（土）～12月19日（土）日・月・祝休
11:00～19:00
場所／東京・日本橋 MASATAKA CONTEMPORARY
Tel.03-3275-1019
http://www.masataka-contemporary.com/

★清水真理《死と乙女》2013／撮影＝Everette Brown Kenedy

★前川ルチオ《54-71リメイク》2015

想像力を飛翔させる幻想

「幻想美術の現在」とは、またスケールの大きなタイトルが付けられた展覧会だが、思ってもみなかった光景を見せてくれるその世界は、ときに、現実の窮屈な常識、不条理な辛酸から目を見開かせてくれる。社会を支配している法則や倫理の束縛から離れ、新たな世界へ想像力を飛翔させる力を与えてくれる。

そのような幻想を描く作家の中から、この展覧会では人形作家の清水真理を始めとする新進気鋭の5人を紹介する。「自分自身の孤独な内的風景を描く池田ひかる。卓越した画力で日常の雑貨から幻想的光景を構成する蛭田美保子。ヤクザ映画やホラーをイメージ源として花札のような幻想を描く前川ルチオ。現代の報道からモチーフを得て中世的なタッチの版画、油画を制作する松元悠」──様々な幻想の扉から、日常とは違う世界へ飛び立とう。(沙)

★蛭田美保子《霜除けのベルラギサンド》2015

★池田ひかる《田舎の風景》2015

★松元悠《壁》2015

★「幻想美術の現在」
2015年12月5日(土)～16日(水) 木・金休 入場料500円
出品作家／清水真理、池田ひかる、蛭田美保子、前川ルチオ、松元悠
場所／大阪・日本橋 SUNABAギャラリー 14:00～20:00(最終日～18:00)
Tel.080-6145-7977 http://www.kcc.zaq.ne.jp/dfyji500/sunaba/

TH RECOMMENDATION

★高田美苗　　★にしざかひろみ

★ふくだじゅんこ

チェコの民話をモチーフに

オーストリア帝国に支配されていた時代のチェコの民話をカレル・ヤロミール・エルベンが収集した絵本『金色の髪のお姫さま』。その中から、少々間抜けな王子と、恩があるため彼を必死に助けようとするキツネの話、『火の鳥とキツネのリシカ』をモチーフに、技法の違う5人の作家が、それぞれの世界でその物語を描き出す。

場所は恵比寿駅東口からほど近いGALERIE Malle。静かな路地に面して入口は緑に囲まれ、都会のオアシスのような雰囲気で絵本のような世界がよく似合うギャラリーだ。(沙)

★「火の鳥とキツネのリシカ」
2015年12月1日(火)～6日(日)
出品作家／雲母(きら)りほ、高田美苗、にしざかひろみ、ふくだじゅんこ、古屋亜見子
場所／東京・恵比寿 GALERIE Malle (まぁる)
12:00～19:00 (最終日～16:00)
Tel.03-5475-5054 http://galeriemalle.jp/

★古屋亜見子

★雲母りほ

限界の先は？

2009年からほぼ毎年おこなわれている展覧会「限会」。限界を知るための、誰かと、何かとの出会い――そんな思いを込めて付けられた名前なのだという。出品するのは球体関節人形や油彩などを制作している後藤亜希子、石粉粘土を用い、彩色せず真っ白な動物を実物大で作る本田さとし、黒い紙に金や銀などのペンを使って、少々奇妙な光景を描き出す山中綾子。それぞれどのように限界を超えようとしているのか、見てみたい。（沙）

★（右上）山中綾子
（左上）後藤亜希子
（右下）本田さとし

★後藤亜希子・本田さとし・山中綾子3人展「限会」
2015年11月24日(火)～29日(日)
11:00～19:00(初日14:00～、最終日～17:00)
場所／東京・青山一丁目 サイト青山A室 Tel.03-3423-2092 http://site-aoyama.air-nifty.com/

巻頭歌

胎児よ
胎児よ
何故躍る
母親の心がわかって
おそろしいのか

久作資料の展示も

★（左上から時計回りに）東學、宮島亜紀、奥田鉄、根橋洋一

夢野久作が、猟奇をイメージして詠んだ短歌、猟奇歌。「ドグラ・マグラ」の巻頭の歌もそのひとつで、400首以上が残されているという。その猟奇歌を始めとする夢野久作の世界をモチーフにした展覧会。「ドグラ・マグラ」初期草稿(複製)など、「夢野久作と杉山3代研究会」関連の資料も展示される。（沙）

★「猟奇歌～夢野久作へのオマージュ展」
2015年11月11日(水)～22日(日) 火曜休
出品作家／東學、根橋洋一、岸田尚、宮島亜紀、奥田鉄、近藤宗臣、白翠皇夜、夜乃雛月、みそら、Roco Asada、ササベ翔太、犬田いぬら、榎本由美ほか
場所／大阪・中崎町 ニアリーイコールギャラリー
12:00～20:00(最終日～19:00)
Tel.06-6359-1388(ギニョール) http://one-plus-1.net/

TH RECOMMENDATION

セルフポートレートは私の膿

少女に擬態し、おとぎ話のイメージのセルフポートレートを撮り続けている村田タマ。「私にとって『少女』は強さと気高さの象徴であり、祈りであり、信仰だ」と彼女は言う。一方で、「その少女信仰のもとで、被写体が自身であるということは常に私を追い詰める。セルフポートレートは沼で、作品は私の膿だ。

だが、彗星が氷の粒と塵の集合体であるように、膿であり塵である作品も積もれば彗星になれるかもしれない」と、彼女は考えた。淡くカラフルな世界の向こうにそんな村田タマの思いを垣間見たい。

また神保町画廊では、森伸之の『東京女子高制服図鑑』発売30周年と、武井裕之が制服テーマの写真作品を作り出してから20周年の2人展が開かれる。森の当時の原画や描き下ろし新作、武井の珍しい最初期の頃の作品などが展示される。(沙)

★(上3点)村田タマ
★(左)森伸之(右)武井裕之

★森伸之・武井裕之二人展
「イラストと写真で綴る制服図鑑」
2015年10月23日(金)~11月8日(日)・火休

★村田タマ写真展「いまは、まだ見えない彗星」
2016年1月15日(金)~31日(日)・月・火休

いずれも、場所/東京・神保町 神保町画廊
12:00~18:00(金曜~19:00)
Tel.03-3295-1160 http://www.jinbochogarou.com/

少女のエロスとグロテスク

　昨年3月に京都・三条にオープンしたgreen&garden。古い町屋の染物工場を改装した独特の空間で、2階がギャラリーとフリースペースになっている。この10月には緊縛師・有末剛と画家・倉持伊吹の2人展も開催した。

　11月には、中村趙による寺嶋真里の映画「アリスが落ちた穴の中」のスチール写真展が開催され、上映会やイベントもおこなわれる。そして12月には、須川まき子、中井結、雛菜雛子、村椿カナ、中村鱗などによる「少女乃夢」展。少女の持つエロティシズム、グロテスク、強さ、弱さなどに焦点を当てたこの企画は、絵画に限らず立体や映像などさまざまな手法による表現も含めて今後もシリーズ化していく予定だという。今回の展示もそれぞれ違ったこだわりで少女をとらえた作家が集まり、ヴァラエティ豊かなものになりそうだ。(沙)

★Kyo Nakamura Photo Exhibition
　「アリスが落ちた穴の中」スチール写真展
　2015年11月3日(火)～15日(日) 11/9(月)休
　※寺嶋真里上映会　予約1,000円、当日1,300円
　　11/7(土) 15:00～17:00「夜の公園・白薔薇」「初恋」「幻花」「緑虫」
　　11/8(日) 15:00～17:15「女王陛下のポリエステル犬」「姫ころがし」
　　　　　　　　　　　　「アリスが落ちた穴の中」(終了後トークショーを予定)
　※Dark Marchen Show!!-Rose de Reficul et Guiggles
　　11/7(土) 18:00開場、18:30開演　予約2,000円、当日2,300円
★「少女乃夢」2015年12月5日(土)～20日(日)　会期中無休
　いずれも、場所／京都・三条 green&garden 13:00～19:00
　Tel.090-1156-0225(シゲミチ) http://green-and-garden.net/

★《右上から下へ》須川まき子、雛菜雛子、村椿カナ
《左上》中井結

★中村趙

TH RECOMMENDATION

トロルの伝説を舞踏に

北欧に伝わる妖精トロル。「花のトロル、風のトロル、星のトロル……。すべてのものにトロルは宿る。彼らはいつも私たちの傍にいる。私たちとともに暮らしている」──そうしたトロル伝説をモチーフに、舞踏家点滅が独自の世界を舞台化する。

★点滅 ソロ舞踏公演「トロル」
2015年11月21日(土)19:30、22日(日)13:30、18:30
料金／予約3,000円、当日3,200円
　　　ペアチケット（2枚以上、予約のみ）各2,800円
会場／東京・阿佐ヶ谷 ザムザ阿佐谷
予約・問合せ／090-8516-6005(点滅制作・松好)
　　　　　　　mattswork.nana@pep.ne.jp
またはダイレクト予約フォーム（こりっち）
（PC）https://ticket.corich.jp/apply/67264/
（携帯）http://ticket.corich.jp/apply/67264/
詳細は、点滅 http://www.temmetsu.com/

★写真：池谷友秀

強烈に個性的なアーティストの肖像

石神茉莉の小説を原作とした「三隣亡」の展示にも毎回出品している三輪浩光。エロスとタナトスをテーマに球体関節人形やポートレイトを撮影しており、光を巧みに扱って妖美な世界を生み出している。その三輪が、Zaroffの企画・プロデュースのもと、木村龍、立島夕子などのアーティストを撮影した写真展を開催する。個性あるモデルをその作品とともにとらえた写真の数々は、濃密な妖しさを放ち、インパクト大だ。（沙）

★三輪浩光 写真展「血を吸うカメラ」
2016年1月28日(木)～2月9日(火) 水曜休
12:00～20:00(最終日～18:00、喫茶は～22:00)
場所／東京・初台 画廊・珈琲ザロフ
Tel.03-6322-9032 http://www.house-of-zaroff.com/

★塙興子(左頁上の2点も)

塙の細密なペン画

官能小説、オカルトものなどのイラストで30年間活躍。現在は画家として活動している塙興子。昨年に引き続き、カフェ百日紅で個展を開く。丸ペンを使って描かれるその絵は非常に細密で、陰影も高密度な点描で表現されている。そのリアルさで、現実的な光景に彼岸を垣間見るかのような幻想を紛れ込ませた画面は、少々異様で圧巻だ。

カフェ百日紅では、ペン画・鉛筆画の江崎五恵が絵を、超短編・豆本の五十嵐彪太が文を担当し、エロス＆可愛らしい妄想世界を展開する2人展や、セルフポートレートに植物の写真を重ね合わせる杏芽具見の個展なども開催。杏の写真は、身体を構成する物質がかつては草花や星の一部だったかもしれないと、宇宙にまでその思いを広げた作品だ。(沙)

★杏芽具見(左の図版も)

TH RECOMMENDATION

★杏芽具見 個展「星に睡る」2015年11月12日(木)〜30日(月)
★塙興子 個展 2015年12月3日(木)〜28日(月)
★江崎五恵(絵)×五十嵐彪太(文)「妄想2人展」
2016年1月7日(木)〜2月1日(月)
いずれも、場所／東京・板橋 カフェ百日紅
14:00〜23:00、火・水休 Tel.03-3964-7547
http://medamadou.egoism.jp/hyakujitukou/

彼岸を垣間見るかのような

★右は江崎五恵と五十嵐彪太の合作。左2点は江崎五恵の絵。

本当に解散しちゃったの??
"解散"を経て不死身となった
じゃぱにか(解散中)
じゃぱにか 最後の個展「普通のトモダチにもどりたい」

●文・写真＝ケロッピー前田

じゃぽにかの存在が際立ち始めたのは、昨年の第17回岡本太郎現代芸術(TARO)賞で特別賞を受賞してからである。そのレポートは、本誌No.58で報告している。彼らはソーシャルメディアを駆使して炎上を仕掛けるアート集団を標榜しながら、結局は男子校の悪ガキたちのイタズラのような脱力感に失笑させられるムギリスのフリーズ・アートフェアに出品した日本の作家の作品が"核のスープ"として海外メディアに騒がれたことに反応し、架空の試食画像をツイートしてプチ炎上を起こしている。

じゃぽにかは、02年に美術予備校の同期で結成、レゲエバンドを組むつもりで「ジャー(JAH)」がつく名前を考えた末に決まった名前だという。ただの飲み友達だったのが、アート集団として本格始動するきっかけとなったのは2013年の個展「じゃぽにかぱみゅぱみゅズ痒さが魅力であった。また、ネット上のツイートやそのリツイートによって拡散するネット現象そのものも作品と捉えているところも彼らの特徴だ。昨年10月には、イかぱみゅぱみゅのじゃぽにかぱみゅぱ

★展示スペース全体をインスタレーション、中段に映像作品「ダイスケのアレの話」

★"核のスープ"に便乗コラ、ツイッターも彼らの作品
https://twitter.com/japonica_art

TH RECOMMENDATION

★惑星じゃぽにか＠3331 Art Fair 2015

★「オキュパイ・スクール」の授業風景

みゅーじあむ」(art center ongoing、吉祥寺)から、他のアート作品をパロったスタイルが出来上がり、昨年のTARO賞に繋がった。TARO賞会期中に個展情報がネットにアップされた瞬間から、惜しむ声と罵声がツイッター上に入り乱れることになった。じゃぽにかは、本当に解散してしまったのか？しかし、彼らは現在も場から連日ネット配信を行い「解散中」と称して、活動を継続している。じゃぽにかにおける "解散" とは何だったのか？今回の展示およびパフォーマンスから、彼らのさらなる新境地に迫ってみたい。

まず2階の展示スペースでは、彼らがいうところの「ネタでもガチでもない アレ」のインスタレーションが展開されていた。「アレ」とは何か？それが今回の展示の大きなポイントである。

段ボール箱や作業台を積み上げた剥き出しの展示方法は、海外でも流行りの手法であるが、あちこちに弛み人形チャやガラクタが点在し、本来固定するためにあるはずのヒモは弛み人形が挟まり、傾いた台を水平にするために脚の下にはゴムボールが押し込まれていた。それらは、じゃぽにかの過去作品や映像作品に関係した小物であるという。一見、いい加減のように見えながらも、随所のディティールが意図されているところに、個々のメンバーのスキル高さがにじみ出る。4つのモニター、1つのテレビおよびプロジェ

は、2回目の個展「じゃぽにか の誰でもデュシャン☆」(ギャラリーバルコ、亀有)を開催し、放送局に見立てた展示会場から連日ネット配信を行った。その発展形は、今年春の3331アートフェアにおいて披露され、宇宙からの放送と銘打ってネット配信されている。また、ウェブマガジン『VOBO』への寄稿、学校形式のイベント「オキュパイ・スクール」に講師として登壇するなど、その活動ぶりはネット上に話題を振りまいてきた。

そんな彼らにとって、ひさびさの個展となったのが、今年7月に開催された、じゃぽにか最後の個展「普通のトモダチにもどりたい」(art center ongoing) である。

そのステイトメントに "解散" とあったことから、「えっ、もう解散？」「やっぱり終わりか！」と、個展情報がネットに

★上段に杉様の「趣味の釣りについて」、
下段にサー君の「坂上卓男の面白い話」

★映像作品『絶歌』を読む

★「かいさん」は折れた釣竿が原因？

クターで、計6つの映像作品が設置され、「蛍の光」の楽曲のほんの一部がほどよい間隔でスペース内に響く。メインとなる映像作品を見て、最初に驚かされるのが、いままでの作風からはガラッと変わって、主要メンバー6人の日常的な姿や発言を作品として見せているところ。リーダー的な存在であるゴローこと村山悟郎は、「いままでネタをみんなで共有して、適当にテーマにしてきたけど、各メンバーにグループにたいする自意識やこだわりが生じてきたことで、ネタがネタとして機能しなくなった。そういうのは一度、捨てたほうがいい。ちゃんとグループとして共有できるものを探したら、それが"解散"だったんです」と自信ありげに語るという。そこではアートの実験集団としてのじゃぽにかが、さらに一歩進んだ作品に挑戦していこうしている意志がみえる。

最初に目に入ってくる映像作品は、彼らが展示について企画会議をやっているところ、その光景から全く日常そのままであ

る。センターに置かれた三段の作業台には、それぞれモニターがおかれ、上段には、画家でミニ四駆やラップでも突出した才能を発揮する杉様こと杉田陽平が、じゃぽにかのパフォーマンスで自慢の釣竿を折るはめになったことを川を見ながら独白する。壁にそれに呼応するように、折れた釣竿とその釣り針に引っ掛けた「かいさん」の文字が目に入る。中段は、手振り身振りも交えてオチのない小話を熱心に語るダイスケこと鈴木大輔。下段はラーメンを食べながらしゃべり続けるメンバーサー君こと坂上卓男の映像作品があった。旧式のブラウン管テレビでは卓球をし続けるメンバー2人、プロジェクターのスクリーンには、酒鬼薔薇聖斗事件の元少年Aによる問

題作『絶歌』についてシリアスな議論を続けるメンバー4人を回転するカメラで撮影した映像が映る。特に『絶歌』をテーマにした作品は、ディレクター的な役割を担うアルシンこと有賀信吾の発案によるものである。

一方、展示スペースにユーモラスな雰囲気を漂わせているのが、トモちゃんこと永畑智大がガムテープを使って造形したオリジナルキャラクター、両性具有の女子中学生の武内華紫翠の立体作品である。正面の壁にはいくつもの散文が張られ、「普通のアレに戻りたい」「3・11が招いたガチなアレ」などとあった。ここまで作品を見てくると、「アレ」は、シリアスな現実とも、ネット上の仮想とも異なる"日常"のことであることはわかる。しかし、それだけではない。彼らの展示に対する

普通のアレに戻りたい

3.11が招いたガチなアレ

ネタでもガチでもないアレ

のエーテルに包まれるアレ

アレじゃなくてアレだった

アレに思いを馳せる

うまいビジネスは最高のアレだと思う

ぽ、ぽ、ぼくはあ、あ、アレなんだな

王様のアレはロバのアレ

神は言われた。「アレあれ。」

★展示のテーマとなった「アレ」

48

TH RECOMMENDATION

★じゃぼにか解散式典

★左上から時計回りに、ゴロー、トモちゃん、杉様、アルシン、ダイスケ

散、具体美術協会はリーダーの死をもって解散となった。だから、僕らはグループが解散することを積極的に受け入れることでアートにしたい」とゴローはいう。

1階のカフェスペースに紅白の横断幕を模した装飾がなされ、正装したじゃぼにかのメンバーが揃うと、解散式典が開始された。観客のひとりが台本を渡されて司会を任されて、地域アートについての新刊本(※)を行った文芸評論家の藤田直哉氏が解散送辞を読み上げる役割を頼まれた。思い出のスライドショー、じゃぼにか辞める理由100連発、記者会見などが続き、一時退場したメンバーは、杉様のラップに乗って再登場して大団円となった。すでに会場が不思議な一体感に包まれていたのは言うまでもなかった。ハイレッド・センターは解散はしていない。ネオ・ダダイズム・オルガナイザーズはリーダーの結婚で解散したけど、解散が重視されてさんあったけど、解散が重視されてこなかった。ハイレッド・センター

「歴史上、アーティスト集団はたくさんあったけど、解散が重視されてこなかった。ハイレッド・センターは解散はしていない。ネオ・ダダイズム・オルガナイザーズはリーダーの結婚で解散した」

読み解きは、最終日の解散式典によって、ひとつの高みに昇っていく。

美術批評家の市原研太郎

氏は、じゃぼにかは「反照的に日本のアートの虚妄(嘘、欺瞞、隠蔽)を突いてみせる」「真面目の正反対の不真面目を極限化することで、権力欲や名声欲を潔く捨てた」「日本で唯一の良心的な理想のアート集団」と高く評し、その解散を惜しんだ。

メンバーのアルシンは「誰かが熱望してくれない限り、再結成はあり得ない」と解散を作品として解釈する立場を強く否定する。それでも、じゃぼにか(解散中)の次回個展は、来年2月に阿佐ヶ谷TAVギャラリーで予定されており、11月3日には「オキュパイ・スクール」に講師として登壇することも決まっている。

解散を経て、もう死ぬことのないゾンビのような不死身の身体を手に入れ、自信を強めたアート集団は、さらに壮大なる虚妄に立ち向かい、ますます日本のアート界を翻弄してくれることだろう。世の中を面白くするためにも、じゃぼにか(解散中)に期待したい。これこそが、僕らが取り戻すべき「アレ」だろう。

※じゃぼにか最後の個展『普通のトモダチに戻りたい』は、2015年7月8日〜19日に、東京・吉祥寺のart center ongoingにて開催された。

※藤田直哉(編著)『地域アート 美学／制度／日本』(堀之内出版)近刊予定

★エムプレス・スター

★スクイドリング・ブラザーズ

●文・写真＝ケロッピー前田

★スクイドリング・ブラザーズ

★エムプレス・スター

日本最高峰!!
世界に誇る一夜限りの見世物小屋
「サディスティック・サーカス2015」

恒例となった年一回の大人のための巨大見世物小屋「サディスティック・サーカス」が今年も開催された。このイベントは、ご存知のとおり、国内外のアンダーグラウンド＆フェティッシュ系のパフォーマンス・アーティストたちの祭典として定着しており、日本において、世界トップのパフォーマーたちのステージが観ることができる貴重なチャンスとなっている。また今年から、会場をディファ有明に移して、広さも２倍。四角いリングをステージに360度どの角度からでも楽しめるばかりか、天井も高く、照明も明るく、どの席からでもさらに観やすくなった。

注目の海外勢は、イギリスのフェティッシュ・シーンで人気のベテラン女性パフォーマーのエムプレス・スターと、アメリカを拠点に活躍するフリーク・ショー集団スクイドリング・ブラザーズが来日した。それぞれが前後半で２ステージ登場。エムプレス・スターは、前半、玩具のダッチボーイをもてあそび、股に挟んだシャンパンを噴射させて果てた。後半は、ヴァギナやアナルの位置から緑や赤のレーザー光線を放ちながらの空中ダンスを披露した。

50

TH Recommendation

★ばい菌持ってる鳩

★怨念ガールズコレクション

★紫ベビードール

★浅葱アゲハ

★ノガラ

一方、スクイドリング・ブラザースは、剣からライフルまで細長い形状のものなら何でも飲み込む細い形のジェリー、歌とギターが上手な小人のクレヨン、針山も割れたガラスの破片へっちゃらなマターズの3人組。ユーモラスな演出でみせる過激な身体芸に驚きと笑いが込み上げる。ショーの終盤に登場した高圧電流発生機にはびっくり。ジェリーが顔を近づけると、放電プラズマが走り、鼻に釘で打ち付けたチキンから煙が上が

★首くくり栲象

★龍崎飛鳥

★ルドルフ Eb.er&Junko

★ゴキブリコンビナート

★早乙女宏美&上野雄次

り、手に持った蛍光灯が眩い光を放った。
　迎え撃つ日本勢は、口裂け女などを高度な造形技術で具現化する怨念ガールズコレクション、軟体人間ノガラ、笑える実力派ダンスチームのばい菌持ってる鳩、浅葱アゲハの空中大回転、龍崎飛鳥の演劇的緊縛ショー、母乳をまき散らすゴキブリ・コンビナートなどの高密度なショーが続いた。意外にも新会場の天井高を活かして度肝を抜いたのが、首くくり栲象。まるで天国に昇っていくかのように首くくり状態のまま上昇し、いい知れぬ感動を引き起こした。
　イベントのフィナーレは、腹切パフォーマンスの早乙女宏美が花道家・上野雄次とコラボレーション。天井に届いてしまいそうな大きな竹で囲んで、ステージ全体を竹やぶに見立て、日本の自然との融合の中で早乙女が鮮血に染まったのだった。
　ヴァニラ画廊やブラックハート・グループと連動し、毎年、進化を続ける「サディスティック・サーカス」、そのますますの活躍ぶりに大拍手なのだ。

※「サディスティック・サーカス2015」は、2015年9月20日に、東京・ディファ有明にて開催された。　52

TH RECOMMENDATION

陰翳逍遙《第20回》……志賀信夫

社会に問題を提示する

▽「BEYOND STUFF」／ミヅマアートギャラリー、15年7月15日〜8月22日

市ヶ谷のミヅマアートギャラリーでは中国人美術家五人による『BEYOND STUFF』展が開催された。中心になっているアイ・ウェイウェイ（艾未未）は中国前衛美術界を代表する存在で、社会運動で当局と対立するなど物議を醸してきた。今回アイの「見えているものがすべてではない」というコンセプトで、社会的主張をふまえた個性的な美術家が集まった。入口でアイ自らが当局警察に拘束されたことを映像ドラマにしたものが映写されており、音楽ビデオクリップのような雰囲気を持つ陶器でつくるという作品。ぱっと見るとわからないが、よく見ると高校時代親しんだ毛主席の姿がミニオブジェになっており、この発想はちょっと凄い。NHKドキュメント72時間」では大胆に「総がかり」や「SEALs」の活動を含めて国会前の七二時間を取り上げたが、その安倍のお菓子とはちょっと違う。

★アイ・ウェイウェイ「Censored Artworks at 15 Years Chinese Contemporary Art Award Power Station of Art, Shanghai」

そして、アイに対する弾圧として、一方的に上海現代芸術博物館の中国現代美術賞《CCAA》の一五周年記念展から撤去された作品『Censored Artworks at 15 Years Chinese Contemporary Art Award Power Station of Art, Shanghai』も展示された。

衝撃的だったのは、ハ・ユンチャンの映像作品だ。美術館で着ている自分の服を少しずつ燃やすパフォーマンス、「民主的」投票によって麻酔なしで自分の体を１ｍ開く手術パフォーマンス、自分の体から肋骨を一本取り出すパフォーマンスなど、いずれも自分の身体を使った強い表現だ。かつての馬六明（マ・リュウミン）など、中国の前衛パフォーマンスには注目すべきものが多くある。

リー・ミンヅゥの『EAT MAO』（二〇〇四年）は、毛沢東を菓

★リー・ミンヅゥ「EAT MAO」（2004年）

前衛を残す

▽羽永光利「羽永光利による前衛芸術の"現場" 1964-1973」展／青山目黒、15年7月18日〜8月22日

羽永光利は一九三三年生まれで、五八年に文化学院卒業後、前衛表現・美術と社会を主なテーマに多くの写真を発表した。『ライフ』誌にも掲載され、フランスアヴィニヨンフェスティバル写真展、ポンピドーセンター、ユネスコ・パリ本部展、ベネツィア・ビエンナーレのビデオ部門など、海外でも高い評価を受けたが、一九九九年に亡くなった。

羽永が撮影した写真は、美術家では靉嘔、横尾忠則、山下菊二、風倉匠、田中信太郎などネオダダ、桜井孝身、砂澤ビッキ、四谷シモン、ダダカン、合田佐和子、金子國義、磯崎新、瀧口修造、松澤宥、ゼロ次元、加藤好弘、草間彌生や、舞台では天井

★「大野一雄『O氏の死者の書』」のスチール
大山/神奈川／1973年

★展示風景
（左から企画した稲垣明彦、羽永太朗、青山秀樹の各氏）

舞踏に関しては、一九八三年の『舞踏 肉体のシュールレアリストたち』羽永光利写真集〈現代書館〉という名著がある。まさに六〇年代から七〇年代までの前衛の記録でもある。

桟敷、状況劇場、舞踏家は麿赤兒、石井満隆、大野一雄、土方巽、山海塾など数多い。『舞踏 肉体のシュールレアリストたち』羽永光利写真集〈現代書館〉という名著がある。当時の舞踏を総覧し、舞踏を総合的に紹介する初めての著作でもある。後半には合田成男らの論考と國吉和子による舞踏家の系統図が掲載されている。

今回の展覧会はその仕事の全体に迫ろうというもので、小さなプリントを会場一杯に張り巡らせて、キュレーターらによる解説を加えた。キュレーターらによるトークは、それを詳細に説明して刺激的だった。

石を打つ
▽三上浩「碚グリフ」展／佐賀町アーカイヴ、15年9月18日〜11月15日

石に金属を打ち付けることで出る火花を作品として写真に残し、パフォーマンスを行ってきた三上浩。一九四四年に生まれ、九九年に亡くなったが、一七年ぶりの回顧展

★三上浩のインスタレーション

が秋葉原アート千代田3331の佐賀町アーカイヴで開催された。小池一子が企画し現代美術をリードしてきた佐賀町エキジビット・スペースのアーカイヴ活動を中心に、限られた優れたアーティストを取り上げているところだ。

三上は、石を削るうちに独自のアルファベットを考察しそれを刻印することにした。それぞれの石を円形に並べ火花の散る写真をその上に配置したインスタレーションは、組み合わせによって言葉を生む

ことができる。ふつうのアルファベットではなく線を刻印し、その組み合わせによってできる鋭角的な記号。その発想はコンセプチュアルでありながら、石を削る身体を感じさせて興味深い。三上の動きと音と光は、始原的行為であるゆえに、心にも響くのではないか。

吉増剛造の銅板を打つパフォーマンスは言葉とモノの間の自由を超えようとする試みでもあった。石や金属といった自由にしにくい素材と人の身体がぶつかるときに、そこには人間の存在と身体が立ち現れる。

阿佐ヶ谷の幽霊
▽「現在幽霊画展」／TAVギャラリー、15年8月8日〜23日

阿佐ヶ谷北口のTAVギャラリーは数人の若手キュレーターが独自の企画を行うため、多様で時代を先取りした展示が次々と行われて、注目されている。

近年、日本の幽霊画に注目が集まり、今年は芸大美術館で幽霊画展が開催され

TH RECOMMENDATION

▽「超克する少女たち」展／横浜 GALERIE PARIS、15年9月8日〜26日

先鋭な少女たち

一九一一(明治四四)年建築のレトロな旧三井物産ビルの中にあるギャラリー・パリは、キャリアのある現代作家を中心に着実な展示を行っている。今回は室井絵里のキュレーションによって、女性九人の展覧会を行った。室井は横浜国大で哲学などを教える室井尚夫人で、これまでに鴨居羊子展などをキュレーションしてきた。今回はベテランから若手までの先鋭といえる女性美術家たちを集めた。

石内都は近年、母やフリーダ・カーロなどの亡くなった人の遺物を撮った作品が注目されているが、彼女は記憶の奇跡を写真でたどる作家といえる。アスベスト館でかつて石内に写真を学んだ細淵太麻紀は、花のアップの写真を組み合わせたが、その花に対する視線は荒木経惟のように女性の身体になぞられるのとは異なり、花そのものの美に静かに肉薄するという点で、ほかにない視点を持った作品といえる。

映像作家寺嶋真里はこれまでにもシュルレアリスムやエロスの漂う独自の作品をつくってきて、しばらく活動停止していたが、この展覧会で活動再開。流される映像作品はいずれも面白く引き込まれ、展示も興味深い。3Dプリンターで透明なヤドカリの殻をつくり、ヤドカリに棲まわせたことで注目されたAKI INOMATAは、養虫に衣服を作らせ、愛犬の毛と自分の毛で互いの衣服をつくるなど、独特のコンセプトで作品を制作している。今回はフランス人にインコとともにフランス語を学ぶという映像を展示した。徐々にインコがフランス語を学習することは推測されたが、人間と動物の関係をさまざまに追求しているという点では注目に値する。

たが、TAVギャラリーでは「現在幽霊画展」として、若手の意欲作が集まった。映像があるのも現代的といえるが、現代の若者が幽霊として、あるいは怖いものとして何を捉えているかが反映された展覧会となった。

セキグチニ・ラ・ノリヒロ、片山真理らの作品や映像作品など、興味深いものが多かったが、特に気になったのは、デハラユキノリのソフビ人形のようなフィギュアたちだ。彩色によって奇妙な存在に化しているが、この人形の奥に何か不穏なものが見えるように思えてならない。

★デハラユキノリの展示から

★寺嶋真里の展示

欧州の抽象性と客観性

▽三田村光土里「DRIFT」展／Bambinart Gallery、15年9月5日〜20日

三田村光土里は文化庁の派遣でフィンランド・ヘルシンキに住み、その後もたびたび欧州に暮らしていた。そのためか、日本人には稀な抽象性を獲得した作家だ。朝食を食べるプロジェクト「Art & Breakfast」でも知られるが、写真というメディアを使いながら、自分の感情や感覚というより、写真の中の風景自体が持つ感傷、ノスタルジーや記録された歴史などに基づいて、ある種の客観性を持つ作品を生みだしている。そのためドイツや北欧のアーティストのような雰囲気を持つ作品を生み出している。それは作品のオブジェ性、作品の存在として突き放して、抽象化したコンセプトによって作品自体に語らせることに徹底しているためかもしれない。

今回の個展「DRIFT」の意味は、ゆっくり漂い漂着するものという、旅する美術家としての三田村のデラシネ感覚を示している。作品は写真と古いオブジェを組み合わせた展示で、一つ一つの写真も古いアルバムから見つけたような雰囲気だが、三田村自身が撮影したもの。それがコンパクトの内側で、変形のボードのような支持体によって、静謐で鋭角的な雰囲気を生み出している。常に「記憶」を想起させる三田村の作品は、今後も見続けていきたい。

★「Drift mood」2015年

五〇の顔

▽「50の顔」展／REIJINSHA GALLERY、15年8月22日〜9月4日

銀座 Reijinsya ギャラリーで開催されたこの展覧会は五〇人の若手作家の顔を集めたものだ。顔は人の看板であり、自画像を含めて作家性が一番よく出る作品ともいえる。従って、この展覧会はそれぞれの作家の本質の一端を総観できるものだった。

旧知の工藤大輔も出品していたが、新たに二人の作家に注目した。菅澤薫は筑波大学大学院在学中。水中に半ば入った身体を油絵で描くという感覚は、現実と非現実の狭間を描き出す。背景にはジョン・エヴァレット・ミレイの有名な「オフィーリア」を想起させるが、菅澤はそれを自らの身体で作り出し、新たな自画像の世界を生み出している。

また、佐藤令奈も三〇代始めと若いが、その作品は幼児の顔のアップで独特のディフォルメした顔が画面一杯に広がり、何とも魅力的な存在感を醸し出している。これはもっと大画面に描いたら、強い存在感とともに注目を浴びることは間違いない。

★佐藤令奈「やわらかい あたたかい」2012年、2015年加筆　★菅澤薫「恍惚」2015年

56

TH RECOMMENDATION

森田かずよという存在

▽「井桁裕子新作展－片脚で立つ森田かずよの肖像」／ときの忘れもの、15年9月15日〜27日
▽「SLOW MOVEMENT」／国連大学前広場、15年10月3日

★井桁裕子「片脚で立つ森田かずよの肖像」

★舞台「Slow mouvement」から

井桁裕子は舞踏家吉本大輔などをモデルに作品をつくってきたが、今回は関西で活躍する障害のあるコンテンポラリーダンサー、森田かずよを作品にした。井桁はこれまで、整った身体をディフォルメすることが多かったが、今回は森田の病気でディフォルメされた身体から、この作品を作り上げた。片足で立つ姿は、ボッシュの絵画のような幻想性を持っている。生きているように変形された身体が現実感を持ち、強烈な美を感じさせる。

この森田かずよが参加するパフォーマンスプロジェクト「SLOW MOVEMENT」の十月三日、東京青山の国連大学中庭で行われた。栗栖良依が企画したこのプロジェクトは二〇一四年の横浜パラトリエンナーレがきっかけだ。

白い立体的な衣装をまとった数名から二十数名が登場する、障害のある人、ない人などだ。白い馬車のあるような場面から始まり、これがヤマハの白い電動アシスト車椅子二台が組み合わさった

ものと、両輪に叩ける太鼓の皮が付けられ、走り出すと中から音楽を奏でるようにプログラムされている。白いモダンデザインの車椅子は流麗に走り、同時にそれぞれがダンスやアクロバティック的な動きも含めて疾走する。白い長い筒は砂の入った二ヵ所に備えられたテントが移動して右左にレインスティックとして音を鳴らし、左空間を演出しながらも、さらに白い大きな丸いパネルからも言葉が流れるなど、最新テクノロジーを使いながらも、人間の身体による作品としてもしっかり自立していた。

特に驚いたのは、一五分疾走し踊り動きながら次々と場面が転回し、まったく飽きさせず見せる演出だった。サーカス経験者によるものなのだが、白い美術や衣装、音楽やプログラミングと演じ手が一体となって障害を感じさせないエンタテイメント作品となっていた。そのなかで、障害のある人がシンプルな踊りに没頭している姿に感動した。

森田かずよは電動アシスト車椅子の乗り手として流麗な動きを見せた後、義足で登場して強い存在感を表していた。障害者の登場するイベント、プログラムは数々見てきたが、完成度、エンタテイメント性は圧倒的だ。一五分の作品だが、少しずつ発展させて、フルバージョンの舞台作品となることを願っている。

人形は、モノではあるが、オブジェとは言わない。人形は、ヒトガタであるがゆえに、ヒトとモノとの間を浮遊する。そして人形は、ヒトガタから逸脱しようとしたとき、オブジェへと接近する。

ヒトガタとオブジェ、それは近くにあって、相反するものなのかもしれない。

だからこそ、ヒトガタはオブジェを夢見るだろう。

そしてまた、人形を作ることは、ヒトをオブジェの夢で染めることだ。

ヒトをモノ＝人形のように扱うときも、同じ夢を見ようとしているのだろう。

ヒトガタとオブジェ、そのはざまにはわれわれを惹き付けてやまない何らかの磁力が満ちている。

030　TH RECOMMENDATION
　　　「横尾忠則 続・Y字路」展〜絵画の普遍性を探求する実験場●莇冠きざき
　　　村田兼一個展「木枯らしの少女」(仮題)〜人形化というタナトス
　　　Kamerian.×MIRAI 2人展「kaleidoscope」〜アニメ的な絵柄で描く相反する女性像
　　　カレン・サイア他「Atrementum」〜ダークでフェティッシュなエロティシズム
　　　根岸美穂、MASAKO「AAMOF」〜作品に潜んでいる思い
　　　「幻想美術の現在」〜想像力を飛翔させる幻想
　　　「火の鳥とキツネのリシカ」〜チェコの民話をモチーフに
　　　後藤亜希子・本田さとし・山中綾子3人展「限会」〜限界の先は?
　　　「猟奇歌〜夢野久作へのオマージュ展」〜久作資料の展示も
　　　村田タマ写真展「いまは、まだ見えない彗星」〜セルフポートレートは私の膿
　　　「少女乃夢」〜少女のエロスとグロテスク
　　　点滅 ソロ舞踏公演「トロル」〜トロルの伝説を舞踏に
　　　三輪浩光 写真展「血を吸うカメラ」〜強烈に個性的なアーティストの肖像
　　　塙興子 個展〜彼岸を垣間見るかのような塙の細密なペン画
　　　じゃぼにか最後の個展「普通のトモダチにもどりたい」
　　　　〜本当に解散しちゃったの?? "解散"を経て不死身となったじゃぼにか(解散中)●ケロッピー前田
　　　「サディスティック・サーカス2015」〜日本最高峰!! 世界に誇る一夜限りの見世物小屋●ケロッピー前田
　　　陰翳逍遥20〜「BEYOND STUFF」「羽永光利による前衛芸術の"現場" 1964-1973」
　　　　「井桁裕子新作展─片脚で立つ森田かずよの肖像」「SLOW MOVEMENT」ほか●志賀信夫
　　　ほか

172　TH FLEA MARKET
　　　加納星也、友成純一、釣崎清隆、小林美惠子、志賀信夫、ケロッピー前田、岡和田晃、高浩美、村上祐徳、いわためぐみ ほか

表紙＝三浦悦子(人形)・吉田良(写真)
All pages designed by ST

CONTENTS

- 001・065　対談・三浦悦子×吉田良
 　　　　～三浦悦子が生み出す先鋭的オブジェ・ドールに、吉田良が与えた新たな息吹。●沙月樹京
- 060　映画「さようなら」～人とアンドロイドとが共生する未来へ向けて
 　　　　石黒浩教授インタビュー●德岡正肇
- 113　綾乃テン インタビュー～人形は、器として存在することで、人と繋がれる●斎藤栗子

- 006・082　上原浩子～ポストヒューマンな世界観を描くハイパーリアルな人体像●樋口ヒロユキ
- 008・132　清水真理／映画「アリス・イン・ドリームランド」～清水真理の人形が演じるドリームランド
- 010・134　菊地拓史×森馨「Square and Circle」～オブジェにおけるヒトガタ

- 012　伽井丹彌人形展～妖艶なエロス放つ、等身大人形
- 014　林美登利・ホシノリコ・長尾都樹美「聖玻瑠の天蓋」～人形たちに込められた想念を垣間見る
- 018　スズキエイミ・泥方陽菜2人展「出来損ないの神様は」～妖しきコラボレーション

- 020　トレヴァー・ブラウン～リアルに描かれる人形のような少女
- 021　七菜乃～オブジェ=器としての、カラダ

- 024・128　四方山幻影話25●堀江ケニー
- 026　こやまけんいち絵本館23～オオカミの被り物●こやまけんいち
- 019　立体画家 はが いちようの世界10～昭和初期の真岡駅●はが いちよう
- 028　辛しみと優しみ22●人形・文＝与偶

- 073　《コミック》DARK ALICE 15. サティ●eat
- 120　《写真小説》Dr.Odd's mad collection vol.5～おともだち●最合のぼる×Dollhouse Noah

- 088　敗者の人形史～藁人形・生人形・福助人形を中心に和のヒトガタ考●浦野玲子
- 097　生人形の系譜～江戸のスーパーレアリスム●志賀信夫
- 103　ヒトガタに魂は宿るのか～ゴーレム伝説と綾波レイ●べんいせい
- 109　人造美女、または〈克服されざる腐敗〉●梟木

- 136　わたしのものではないわたしの身体～レム＆クエイ兄弟版「マスク」比較●高槻真樹
- 140　役に立たない、趣味の人体改造～肉体玩具の楽しみ～「武器人間」「悪魔のはらわた」他●友成純一

- 160　「"inochi"2015～考える手～」レポート～人形劇は人間の発見の術を携えている。●宮田徹也
- 157　アブナイぬいぐるみ依存症●日原雄一
- 081　蝋燭の人形●西川祥子
- 163　不在●本橋牛乳

- 119・145　Review
 　　　　木々高太郎「睡り人形」●林朝子
 　　　　澁澤龍彦「人形塚」●梟木
 　　　　平野嘉彦「ホフマンと乱歩　人形と光学器械のエロス」●市川純
 　　　　写楽麿原作・小畑健漫画「人形草紙あやつり左近」●日原雄一
 　　　　ほか

人とアンドロイドとが共生する未来へ向けて
——映画「さようなら」

劇作家・平田オリザと、ロボット研究の世界的な第一人者、石黒浩(大阪大学教授・ATR石黒浩特別研究所客員所長)とがロボット演劇プロジェクトを開始したのは、2007年。その最初の成果としてアンドロイド演劇「さようなら」が上演されたのは、2010年のことだった。その画期的舞台は話題を呼び、国内のみならず、オーストリアやパリなどでも上演されている。

これを見て、即座に映画化の手を上げたのが、平田オリザ主宰の劇団青年団に所属している映像作家・深田晃司だった。もともと「メメント・モリ(死を想え)」の思想に強い共感を持っていたという深田は、この演劇に漂うこれまでにない死の匂いを映像化してみたかったのだという。その映画がついに完成し、11月よりロードショー公開される。

死にゆく人間と、死を知らないアンドロイド——主役の女性ターニャを演じるのは、舞台と同じくアメリカ出身のブライアリー・ロング。アンドロイドは、石黒が中心となって大阪大学で開発されたジェミノイドFが使われた。石黒によるアンドロイドは、先日まで放送されていたバラエティ番組「マツコとマツコ」に登場していたマツコ・デラックスのアンドロイド"マツコロイド"でもおなじみだろう。

映画「さようなら」が描くのは、放射能に汚染された近未来の日本。国外への避難の優先順位が低いために取り残された外国人の難民ターニャと、彼女を幼いころからサポートしているアンドロイドのレオナ。ターニャの最期までの時間を、鈍い色彩で淡々と映し出し、その空気感が心に染み入ってくる。

ターニャによる、祖国南アフリカのアパルトヘイトについての話や、避難した日本人が迫害されている噂など、差別の問題や、それをする側とされる側とが容易に反転する人間のあり方が物語に厚みを与えているが、ここにおけるターニャとアンドロイドとの関係も奇妙で、アンドロイドは動作はぎこちないかもしれないが、非常に流暢な日本語を話す。それに対してターニャの日本語のぎこちないこと……。ターニャが外国人であるか

石黒浩教授インタビュー

取材・文＝徳岡正肇

平田オリザとのプロジェクト

——最初に伺いたいのですが、石黒先生は映画「さようなら」には、どのように関わっていらっしゃるのでしょうか?

石黒●僕自身はアンドロイドアドバイザーとして関わっています。アンドロイドをお貸ししたり、宣伝に協力したりしています。

——映画をご覧になられて、どう思われましたか?

石黒●きちんと、よくできているんじゃないかと思いますよ。原作をうまく膨らませたな、と。ただ僕はジェミニロイドを見慣れすぎているからだと思うけれど、最後のシーンは挙動に違和感を感じましたね。まあ、そういう違和感は、普通は感じないかもしれません。

——人間的であることとはどういうことか、というのが問われるシーンが増えてきました。昔から言われていた「人間だからできること」の範囲が変化してきているのではないかと思います。AIについても同じことを思うことがあり、アンドロイドに芝居をさせるというのは結構ハードルが高いと思うのですが、その根底にある動機や目的について教えて下さい。

石黒●ロボットをより人間らしくするには、演劇が必要だと考えてい␣るからだと思うけれど、日本のネイティブから見ると、ターニャとアンドロイドとの差異が小さく感じられてしまうというのが、また興味深いところだった。このようにアンドロイドと人間とが寄り添う未来というのは、どのようなものになっていくのだろう。この映画にジェミノイドFを提供し、アドバイザーとしてサポートしている石黒浩教授に話をうかがうことができた。その話は、この映画に新たなリアリティを感じさせてくれるものだった。(沙)

石黒浩教授インタビュー ～映画「さようなら」に寄せて

★石黒浩教授(右)とジェミノイドHI-1
(写真提供：ATR石黒浩特別研究所)

石黒●オリザ先生の芝居は、非現実的な演劇ではなく、覗き窓から見るものに、非常にしばしば食い違いたいということと、人がそこに対して、にして社会を作っているのかな、と思っています。人はそういう誤解を中心にして社会を作っているのかな、と思わなくもあります。コミュニケーションにつきまとう、誤解や意思疎通のうまくいかないところに対し、それは最適化できるとお思いですか。

石黒●人は自分の意図について、自分ですら把握できていないことがあります。何のためにしゃべっているのか、何を言いたいのか、しゃべる前には決まっておらず、自分自身の言いたいことを明確化させるためにしゃべる、ということもあるんです。

だから必ずしも、しゃべるということ、会話するということは、人に情報を伝えるためとは限らない。なので誤解も当然ある。そういった誤解を通じて、自分の中で自分が言いたかったことを明確化していくのがもっとも重要なんですね。

講演で言うんですが、人は人を映す鏡なんです。人の目的は人にものを伝えるというより、自分の中にある疑問などを整理するため

トを自然に動かせないんです。オリザ先生とはすぐに意気投合して、何本も作品を作ってきました。一方でオリザ先生は、役者をロボットのように扱う人ですよね。その点は宝塚の向いている方向に対して、観客の向いている方向に指導する。人の心とは何かというと精神論ではなく、機械のように指導する。人の心とは何かというところについて、根本的なところで僕と一致しているんです。

だから新しい演劇を作る時の打ち合わせには、30分もかからない。15分で終わるときもある。僕は勝手にロボットを作り、オリザ先生はそれをそのまま使う、でもやりたいことは一緒なので、最初から緻密に計算したかのようなコラボができているように見えるんです。

――宝塚などにおいても、「この座席を見ろ」というロジカルな演技指導が行われていると聞きます。そうすると観客には、そのような感情を抱いているように見える、と。実際にその姿勢を自分でやってみると、日常ではとらない姿勢を自分でやったりします。

自分が思う人間っぽい行動と、人が思う人間っぽい行動の間には、ズレがあるということなんでしょうか？

アンドロイドとの対話

――自分がこう思っている、こう伝

した。平田オリザ先生とやり始める前から、実際に演劇を取り入れていたんです。

日常生活において人間らしく振る舞わせるためになにをすべきかは、心理学者も知りません。非常に限定された環境で、視線の動きがどうとか、そういう話しかしない。日常生活の中でどう視線が動くかというのは、オリザ先生が関わっているような演出しかできない。必然的に、演劇の役者しかできないということなんです。

オリザ先生自身、心理学などを非常によく知っています。霊長類の研究者とか、いつもそういう人と話をしている。猿の研究はとても重要なので、僕も同じことをしているのですが、そちら方面での共通の知人も多い。

オリザ先生の演出は、意味が違うと、オリザ先生の場合は、心理学や認知科学に近いと思っています。非現実的な物語の演出なので、非現実的な物語の演出と思っています。オリザ先生の場合は、心理学や認知科学に近いところでやっているので、一緒にやる価値があるんです。

えたい、というように視線が動っているような演出しかできない、必然的に、演劇がないとロボッ

★映画「さようなら」

にしゃべっている。実際に何かが伝わったかどうかは関係なく、相手に伝わっているかも実際のところ分からない。しゃべる目的は、人を向いているようで自分に向いているんです。

——対話の相手として、人工知能は、いま、何を指しているかわからないところがありますよね。電卓だってAIだ。僕はパターン認識の専門家ですが、いまあるAIは昔からずっとパターン認識。変わったのはコンピューターの性能だけだったりするんです。

——AIはいままさにバズワード化している部分がありますが、実際問題としてAIはどこまで行けるんでしょうか。

石黒●AIは確実に人の仕事を奪っていますよ。今の技術というのは、すべて人間の仕事を置き換えてきたものですから。

——クリエイティブなところはAIには代替できないという希望的観測が語られることもありますが、そこはどうでしょうか。

石黒●普通の人が言うクリエイティブくらいなら、できると思いますよ。最先端のクリエイティビティとなると別ですけど、平均的な人間のクリエイティビティくらいは実現できる可能性があります。乱数で

わったかどうかは関係なく、相手に
伝わっているかも実際のところ分
からない。しゃべる目的は、人を向

どれくらい可能性があるんでしょうか。人間が行う自然な対話が自己に向かって話すことであるなら、それが人工知能にはそれが可能なんでしょうか。

石黒●人工知能は、まだできていないんです。人間の反応を真似に振舞わせているだけで、中身はまだ誰も作れていない。

実は、次のプロジェクトは意図や欲求を持つ人工知能を作ろうとしています。それが実現すれば、相手に何かを伝えたいという欲求を抱くようになるでしょうし、意図を明らかにするために人としゃべるという、人間らしい対

話も可能になるかもしれない。

人工知能、つまりAIという言葉しに試していけばいいんですから。パターンを発生させて、しらみつぶしに試していけばいいんですから。非常に優秀な脳のなかで、直感力をもってやるクリエイティブ以外、残されてないと思います。

厳密に言えば人とは何かという定義は難しいんですけど、平均的な人間で機械に勝てるものって、おそらくもうほとんどないかもしれません。

人が犬や猫のように生きること

——それでも人間がやったほうがいいことって、どれくらい残りうるでしょうか？

石黒●そこについてはむしろ聞きたいんですが、なぜ人間は犬や猫のように生きてはいけないんです？ ロボットの世話になって、犬や猫のように生きればいいじゃないですか。差別しない、区別しないでいいながら、どうして人間はロボットより優れていなくてはならないんですか？ ロボットを使う側にいないといけないんですか？

現実にもう、人間はほとんど機械に頼りきりじゃないですか。コン

石黒浩教授インタビュー　～映画「さようなら」に寄せて

★「さようなら」http://sayonara-movie.com/
2015年11月21日(土)新宿武蔵野館他、全国ロードショー！
配給：ファントム・フィルム　©2015「さようなら」製作委員会

ことですよね。ハムスターが、遊び用の車の中でくるくる回ってるような状態だと思うんです。それが、人間が生きているという部分がある。犬や猫になるというのは、言い換えれば哲学者になるということです。機械がどんどん進み、生活が豊かになれば、そのなかで自分を見つめなおす哲学者にもでてくる。今後そういうことができます。人間は進んでいくと思います。

――そういった思索や対話のパートナーとして、アンドロイドはありうるんでしょうか。

石黒●高齢者や認知症の人とかは、人がよくわからないという猜疑心を抱いて、そこにプレッシャーを感じてしまいます。そういう人にとっては人はアンドロイドのほうがいい。なので、人間より優れたパートナーになり得ると思います。最終的にまた人に戻ってくる可能性はあると思ってます。

でもそれで子孫を増やすプレッシャーが低くなってきた現代においては、人はアンドロイドのほうを対話相手に選びがちなんです。滅亡のプレッシャーがない限り、人と仲良くするという選択を選ばない可能性があって、だからそこに人間をおまけがついているわけですよ。

でも子孫を残すには人間を相手にするしかないというところがあって、だからそこに人間を相手にしやすいと思ってます。ただ、人間よりアンドロイドの方が相手にしやすいと思っています。本質的に人間は、人間よりアンドロイドのほうが信頼できるし、初音ミクみたいなものに狂信的になる人もでてくる。本だからアンドロイドのほうが信ってなくても仲良くしているだけ、という部分がある。基本的に人間って、仲良くできないんです。仲良くしないと隣の国に勝てないから仲良くしているだけ、です。

ピュータネットワークがなければ、人間はもう生きていけないわけです。実際、工場のラインで一生懸命働いている人って、コンピュータ管理されているわけですよね。彼らが雇われているのは、機械より人間のほうが安いからです。なにをすべきかは全部マニュアルで決められていて、猫のように生きたらダメだとうが全部マニュアルで決められてい。そうなっていますよね、すでに。人間は、いまやもう、二種類に分かれています。機械を使う側と、機械に使われる側です。そういうところに二極化はもう起きています。

もっと典型的なのはゲームです。ゲームに熱中しているというのは、機械に遊んでもらっているという。

とを考えようよ、と。

でもそれでみんな幸せで、世の中平和なら、それでもいいんじゃないかなと思います。ちょっと極端な意見かもしれませんが、ぶっちゃけそうなるんですよね。要は犬や猫のように生きたらダメだとはめるのは誰なのか、ということですよね。それでみんなが平和に生きることができて、そのぶん、考える時間がたくさんできるなら、それでもいいんじゃないかと。

僕には信念があって、考えるんだと信じています。そういう極化は何かを考えるために生きているんだと信じています。そういうもっと典型のは、人は、人と利害関係とかがありますから。いろんな心配や利害関係とかがありますから、人間には矛盾したところがあって、また別の思いで見ることができそうな気がします。

――なるほど、それをお聞きすると、今回の映画「さようなら」で人間とアンドロイドが寄り添い続けたことを、人間の遺伝子には競争しろとしか書いてないので、自分以外は全部敵なんです。

本日は、お忙しい中、まことにありがとうございました。

64

"人間の形、してなくていいんです" ——三浦悦子

三浦悦子が生み出す先鋭的オブジェ・ドールに、吉田良が与えた新たな息吹。

【対談】

MIURA Etsuko
三浦悦子

×

YOSHIDA Ryo
吉田良

カラー図版 ☞ p.1

● 取材・文＝沙月樹京

★三浦悦子《sakiha》／写真：吉田良
（以下、図版はいずれも、人形：三浦悦子／写真：吉田良）

三浦悦子が、吉田良の主宰する人形教室「DOLL SPACE PYGMALION」に通うようになったのは、1997年12月のことだ。そうして人形制作を始めてから20年弱、個性あふれる数多の人形作家の中でも、三浦は少々特異な表現で観る者を魅了してきた。

針金で縫合された身体、歪な体型、腹や背中から管が出ていたり、黒い革のブーツやチョーカーを身に着けていたり……。三浦の最初の作品集『義躰少女』(カンゼン)が出版された2003年は、ゴシック&ロリータがブームとして広まっていた頃だった。その愛好アイテムのひとつとして球体関節人形が着目され、三浦の作品はその中でも、傷や痛みを感じさせるダークな世界の表現者として、熱烈と言ってもいい支持を受けるようになった。医療現場を彷彿とさせる2冊目の作品集『フランケンシュタインの花嫁』(※)も、そのイメージをより強固なものにしたと言えるだろう。

だが、三浦が、そうしたダークなイメージに心酔して、あのような作品を生み出していたのかというと、実はそうではない——。

この11月に渋谷で開催されるトレヴァー・ブラウンとの2人展(4頁参照)に合わせて、昨年の『聖餐』(※)に続く4冊目の作品集がエディシオン・トレヴィルより発行される。その写真撮影を担当したのは、かつての師、吉田良。吉田はもちろん、1973年から独学で人形制作を始めた、日本の球体関節人形の草分けのひとりだ。撮影技術を学んだことも活かして叙情的な人形写真を撮影したことも特筆すべき点で、その写真集は間違いなく、人形ファンの拡大に大きな貢献をしたと言えるだろう。自身の作品だけでなく、天野可淡や陽月など、他の作家の作品も数多く撮影している。

三浦が、吉田の写真で作品集を出版するのは、これが初めてとなる。いままでのダークなイメージとは違った、あらたな三浦悦子像を見せてくれるものになるのだという。

その意図や思いは何なのだろう。そのイメージの一端を知ることができれば良いと思い、三浦悦子、吉田良両氏に対談していただいた。

※＝発行：エディシオン・トレヴィル、発売：河出書房新社

三浦悦子作品のイメージ

——三浦さんと吉田さんの出会いは？

吉田● でもそのあと、東京都現代美術館の「球体関節人形展」(2004年)に抜擢されて、あれで結構認知度があがった。あの会場は、作家がそれぞれ個展をやっているような、スケールの大きな展示だったし、あれだけ見応えあるものはあれ以降ないでしょう。

三浦● いまも言われますよ、「球体関節人形展」のことは。

吉田● けど、そうして認知度があがった一方で、三浦さんの人形って、ダークなイメージがついちゃったところがあるよね。これまでの三浦さんの作品写真も、屋内で撮ったものがほとんどだったでしょう？ だから今回、撮影のお話をいただいて、外に持ち出して撮ってみたいと思ったんです。そうすると違う見え方がしてくるんじゃないかと。

三浦● むかし、人形作りをする前は絵を描いていたんですが、たまたま、自由が丘の画材屋さんのレジの横にDOLL SPACE PYGMALIONのDMが置いてあったんですよ。それ見て、その足で見学に行って。それが吉田先生に出会った最初ですよね。その時は別に人形を作りたいと思っていたわけじゃなくて、単にお稽古ごとに憧れてただけなんですけど。

吉田● そういう、ちょっとした出会いで人生変わっちゃうんだよね。

——三浦さんの人形が、ひとつの特徴になってきて、注目されていった。でも、最初の頃って、個展に人来てくれないって、落ち込んでた時もあったよね。

三浦● ほんとに泣いていましたよ。2001年、渋谷のGambettaでやった2回目の個展の時などは誰も来なくて。そのギャラリー、ラブホの間にあるんだけど。

作家の世界をしっかり見せたい

——いつごろから撮影を始めたんですか。

吉田● 撮影始めたのは今年の6月ごろからですね。まずは、三浦さんのアトリエにお邪魔して。三浦さんのアトリエに行ったのは、どんな作品を作ってい

もん。なんであそこ選んじゃったかな。

★《兵士の盾》

るのかとりあえず見てみたいと思ったこともちろんあるんですが、三浦さんがふだん制作している空間の中で、三浦さんの匂いのするものを撮ってみたかった、というところもあります。アトリエとは、三浦さんの世界そのものなわけで、その生命の息吹きみたいなものを自然に写真に写り込ませてみたいなど。

それで、グズグズしていてもしょうがないので、その場で撮影を始めていったんです。写真って、その時その場所で一期一会なんですよね。いろんな条件も変わってくるし、もちろん外で撮る場合は、風があるかないか、晴れているか曇っているかで写真は変わってしまう。だから、最初うかがった時から、撮りたいと思ったものはどんどん撮っていった。その中でインパクトあるものが撮れたのが《sakita》の顔のアップの写真（2頁参照）ですね。

——そのあと、屋外で撮影されたんですか。

吉田◉何度かアトリエで撮れるものだけ撮って、そして、多摩川などへ持って行って撮影しました。

テーマ的には、前の作品集が『聖餐』

三浦◉最初は、外で撮るなら、作品預けに持って、脱皮していきたいということを聞いてたんで、いままでよりも開けた感じの場所で撮ってみたいかなと。

ぼくも人形作っている人間だし、回りにそういう人たちがたくさんいて、いろんな人の人形を撮ってきうなイメージにしたいという出版社の要望があり、三浦さんからも、ちょっと撮っちゃうと、違う世界になる可能性もある。

吉田◉でも、ぼくの世界に引っ張ってだったんで、そこから再生していくよ

吉田◉《墓標》はどこでどう撮ればいいんだよ、難しい注文だなって思った（笑）。夜景とかをバックに写すのもいいかもしれないけど、そういうのの狙ってヘタすると、テレビのニュース番組の背景映像みたいになっちゃう。

この《墓標》を撮ったのは多摩川なんですが、周辺のビル群を背景に入れて撮ったりもしたんです。だけど、空だけのほうがダイレクトでいいなと思って、この、雲ひとつない真っ青な青空になっけたら勝手に撮ってくれるのかなって思ってたんですよ。

三浦◉《墓標》《表紙参照》を撮影した時は、すごい風吹いてましたよね。私、倒れないように下で一生懸命押さえてた（笑）。

吉田◉どこでどう撮ればいいんだよ、難しい注文だなって思った（笑）。夜景とかをバックに写すのもいいかもしれないけど、そういうのの狙ってヘタすると、テレビのニュース番組の背景映像みたいになっちゃう。

三浦◉そうそう、ビルの屋上。りたいとか言ってなかったっけ？

三浦◉そうそう、ビルの屋上。

この《墓標》を撮ったのは多摩川なんですが、周辺のビル群を背景に入れて撮ったりもしたんです。だけど、空だけのほうがダイレクトでいいなと思って、この、雲ひとつない真っ青な青空になっるから、その人の作品や世界をしっかり見せたいという思いがあるんですよ。だから三浦さんには、一緒に付いて来てもらって、こういうふうにしたい、ああいうふうにしたいという意見を聞きながら撮影して。人形は光によっても、撮る角度によっても表情などが変わるでしょう？やはり、どう見せたいかという作家の意見は尊重したい。

★《黒花火》

★《トレヴァーちゃん》

人形に込められたリアルな思い

——《トレヴァーちゃん》の写真（上図参照）も印象深いです。

三浦●今度2人展をやるトレヴァー・ブラウン氏の絵を人形化した作品なんですよ。以前トレヴァーが私の人形を描いてくれて、《miura-chan》(20頁参照)というタイトルを付けてたので、それに対抗して《トレヴァーちゃん》。トレヴァー

人形に撮ってもらって、いちばん人形の見方が変わったのが、この写真ですね。いままでの三浦の世界にはなかったものが表現される。

吉田●こちらの写真（右頁参照）も多摩川だけど、ビニールにくるんで水に沈ませて撮ろうと思ってたんですよ。でも、髪の毛のボリュームが凄くて、浮力で浮いてきちゃって。

三浦●よく人形濡らさないで撮っていただきました。

吉田●そりゃそうだよ（笑）。大切な作品だもの。

それでこれだけの風が吹いてリボンのようなものがなびいていて、まさにこういう写真、その時じゃないと撮れない。

★《ぬかれた羽》

★《ヴァイオリンウサギBox》

吉田●に言ったら、とてもウケてた(笑)。この写真は、背後から光を当てて撮ってるんだけど、その白さで、いままでの三浦さんのイメージとは違うものが出せたかなと。ダークで暗い怖さというのもあるけど、白い世界の中の、白日夢の中みたいな怖さっていうのもありますよね。

三浦●そうですね。私も最近、そういうものの方が好きだな。

吉田●でもこうして三浦さんの作品を見ていると、基本的に可愛い顔してるよね。

三浦●可愛い? そうですか? なんでこんなのの作るのって言われることの方が多いですよ。

吉田●造形とか彩色とかが意表をついていて、そこに目が行っちゃうからでしょ。でも、顔をよく見れば可愛いよ。例えば《ヴァイオリンウサギBox》(上図参照)の中央に納められてるヘッドとか、デッサン的にいうと子供の骨格だもん。三浦さんの人形を支持する人たちって、デフォルメされた造形を面白く感じてる部分もあるだろうけど、顔の可愛さらしさもきっと魅力に思ってますよ。

三浦●うーん、だとしたら、少女漫画的なものが入っているのかも。実は人形作り始める前は、漫画家になろうと思ってたこともあるくらい。

吉田●最近、というか40〜50代くらいまでそうだろうけど、人形作っている人も漫画で育った人間が多いよね。あと三浦さんの人形の顔って、リアルな人間とは違うんだけど、すごい存在感がある。

三浦●私、デフォルメしているつもりないんですけど……。でも確かに、写真とか見て作ったりはしてないですね。そもそも私って、可愛い顔って興味ないんですよね。顔より、ボディのお腹とか作ってた方が楽しいし。だいたいお人形自体、興味ないですからね。はっきり言って。人間の形してなくていい。

吉田●だから三浦さんの作品って、すごくアート・オブジェ的なんですよね。異常に手足が小さかったりとか、人間のプロポーションからかけ離れていたり。《ぬかれた羽》(前々頁参照)など首がずれてる作品もあるし、《琴の葉》(3頁参照)では、首や左手首の欠落していたり。

三浦●直角部分を1箇所入れると落ちが直角に曲がってる。

着くんです。あと、《ヴァイオリンウサギBox》の左下にもありますが、ハイヒール足もこだわりのひとつで……最近同じような作品を作る人が他にも出てきてるみたいですが……。

吉田●そうした造形って、生身の人間にはありえないでしょ? でもそれでいてと三浦さんの作品って、ファンタジーのようでファンタジーではない。ズシリとらほら、実際に橋の下でも撮影したでしょうかららいいですね(笑)。

三浦●そういうイメージだったんですか?? 青白い肌が、喧嘩してできた痣のように見えるのかな? 半分リハビリで作ってる感じです。作品を作り上げると自分の中で鬱屈しているものが浄化されて、満たされた気分になるんです。

吉田●自分と関わりのない夢の世界みたいなところでものを作る人もいるけど、三浦さんには、自分の体験や価値観みたいなものが、無意識のうちに自然に表現になっていってるんですね。

三浦●私にとってはリアルな思いが詰め込まれてますからね。

三浦●この人形も身体に革を張ってるけど、針金で縫い目を付けるのをやめてから、革に移行してきた感じかな? 下地には黒粘土を使っていて。あって、それが染め物のイメージがベースにあって、その夏の日に出会った、ある夏の日に出会っじゃないですか。でもあれは、インドのサリーがあるう色合いや模様みたいになったんです。

次なる表現へ向けて

——新作《肯闇魚》(1頁参照)は、珍しく男の子ですね。

三浦●そうですね。この人形って、歯に鯛の歯を使ってるんですよ。男の子っぽいかけたものには、密度というかパワーがあるよね。パパっと作った軽やかさ

て、魚の骨っていうイメージがあって、本当に疲れますよね。お面作って先生に言われたんですよね。ワークショップみたいなのもやってみたら?って。お面は、頭使わなくてできるからいいですね(笑)。

吉田●比較的楽にできることと、精魂込めてやることのバランスをうまくとっていかないと。

三浦●だからお面もいろいろ作ってた、新たな表現を探っていきたい。今回は、吉田先生に人形を外に連れ出してもらって本当によかったと思ってます。変わっていくにも、自分だけだと限界があるんで、やはり人の手を借りないと。そういえばこの間、細木数子の占いの本を立ち読みしたら、私、ラッキーアイテムが人形だったんですよ、すごいでしょ(笑)。

吉田●おお、そうなら、ますますこの道を貫いていくしかないな(笑)。ぜひもっと活躍していってほしいですね!

みたいなものも、よかったりするんだけど。

三浦●でも手間かけた作品ばかりだと、本当に疲れますよね。お面作って先生に言われたんですよね。

※三浦悦子とトレヴァー・ブラウンの2人展や作品集の詳細は、4頁参照。

この国には若くして人形職人になった有名な少女が存在する

彼女が作る人形はどれも人気があった

—が…

ある日突然…

DARK ALICE
15. サテイ by eat

彼女の作風はガラリと変わってしまった

人の形は留めているものの人形っぽさは無くなり暗く奇妙なモノになっていた

原因は不明で周りも困惑したが—…

それでも尚彼女の人気は衰える事がなかった

あなた達みたいな醜いモノしか見えなくなったから

私は美しい人形が作れなくなったのよね

あー やだやだ

え

え？

はいはい ごめんなさいね！

先生は今調子が悪いの…

また今度お願い致します！

いい…いこ…

むぐぅ

本当に急だったの 人が化けモノにしか見えなくなったのは

出来上がってみれば全然違うモノになってしまうし…

美しい人形を作っているつもりでも

…はたして私はまた美しい顔の美しい人形を作れる日が来るのかしら

まるで化けモノのボスみたい…

アイツ…ずば抜けて不気味な感じがする！

な…何？

他のヤツも避けてるし…

では
ごきげんよう

一人アトリエに籠もり狂ったように一つの大きな作品を作り続けた

それ以来サティは…

そして三年後
出来上がった作品を残して彼女の消息が分からなくなっていた

彼女の作品は国宝として大切に保管されたが

作品に込められた意図など誰も知る事はなかった

Doll House Note 19

蝋燭の人形

● 文＝西川祥子

創作人形を購入する人というのは一体どういう人なのだろうと思っていた。人形の展示を観に行くことはあっても、自分には関係のない世界のことと思っていた。人形の展示を観に行くことはあっても、自分には関係のない世界のことと思っていた。だけど今は小さな創作人形を私も一体持っている。一昨年、知り合いの展示の為に訪れた群馬県の桐生で入った「とおりゃんせ」というオルゴールの店で、一目惚れしてしまったのだった。最初は普通の蝋燭とそれを支える燭台として目の端をかすめただけだったが、ふと再び目を留めると、蝋燭には端正な顔がありこちらを見つめているではないか。

店の人に聞いてみるとこの蝋燭人形をつくった藤井路以という人は、NHKの人形劇の人形をつくっていたことで有名だということで、人形作家としては少しかわった路線を歩んでいる人のようだ。現在は擬人化されたキュートな猫など小動物や、擬人化された蝋燭、ハンプティダンプティなどそれ以外にも、キャンドルで表現している。言うまでもなくキリストの命をキャンドルで表現しているのだ。

作品をつくっているらしい。小動物やたまごを擬人化するのは、一応生き物の類なのでなんとなくわかるような気もするが、蝋燭というのはちょっと珍しいのでは？と思ったりした。だけどよく考えてみると、蝋燭に灯る火は昔から命の象徴として扱われている。たとえばローマンカトリックの教会ではパスカルというキャンドルが灯されている。イースター（復活祭）の三日前の木曜日に教会の明かりは全て消されて真っ暗になり、イースター前日に聖なる灯りが儀式によって灯される。言うまでもなくキリストの命をキャンドルで表現しているのだ。

と共にあった人間。大きな炎はしばしば脅威となるが、キャンドルの炎と人は、ずっと昔からの友人のような関係だったのだと思う。

こう考えると、ゆらゆら動く小さな炎を灯すキャンドルに顔があっても不自然ではないような気もしてくるのだ。日本でも火のついた蝋燭は人の寿命に例えられたりしてきたが、その例はあまりにも古されて凡庸なものとなってしまったので、特に口に出すということも無くなってしまった。

だからなのか、その感じが藤井路以氏の蝋燭人形を見た途端に「嗚呼、キミだったのか」というか『正体は古い友人でした』というような、どうも懐かしいような複雑な感覚がこみ上げてきて、妙に離れた難しくなってしまったのかもわからない未来の中の一員に自分も含まれていることを、優しく思い出させてくれたのだった。

蝋燭人形がお店から厳重な梱包で送られてきた。梱包を解いて、テーブルの上に置き、その周りにリアルな火を灯せる蝋燭を何本も並べて歓迎のディナーをした。

リアルな蝋燭は自分の創作活動においては欠かせない相棒だから、長年の相棒と初めて実際に顔を合わせ食事をしているような感じを味わった。今まではスカイプや電話でのみ接触してきた人とリアルに顔を合わせたような、そんな感じ。

そしていつも気無く使ってきた蝋燭の違う側面も垣間見たような気がする。一秒、一分、一時間と刻まれ、通り過ぎて消えていく時間とは違う「本来の時間」。草や木が育っていく時間、花が開いていく時間、子供や動物の赤ちゃんがすごす時間。星の巡る時間。四季の自然の移ろい。エジプトやクレタ島では紀元前3000年頃からキャンドルが作られていたということだが、古代の時間感覚が蘇ってくるようで新鮮だった。

蝋燭人形さんは、いのちの繋がりとしての長い長い過去やいつまでつづくのかもわからない未来の中の一員に自分も含まれていることを、優しく思い出させてくれたのだった。

上原浩子
UEHARA Hiroko

●カラー図版 ▶ p.6

ポストヒューマンな世界観を描く
ハイパーリアルな人体像

●文=樋口ヒロユキ

上原浩子の作品を「人形」と呼ぶのは、やや強引な形容なのかもしれない。というのも上原の手になる作品は、通常の球体関節人形のように、球状になった関節を持たないからだ。その四肢はしっかりと作家の定める姿勢で固定されているため、いわゆる通常の「人形」とは違って、所有者の強いる姿勢を受け入れて愛玩されることがない。所有者の意思から独立して佇むその姿には、もはや「人形」より「彫刻」という呼び名の方がふさわしいのかもしれない。

とはいえ、それを「彫刻」と言い切ることにも、私はやや抵抗を覚えてしまう。私たちが「彫刻」という言葉から連想するブロンズや大理石の人体像とはまったく違い、上原の作品は生々しい人肌の色と質感で彩られているからだ。うっすらと青みがかった静脈が肌の下を這い回り、艶めく唇や眼球を持つばかりか、往々にして睫毛までが一本一本植毛されている。その迫真的な人体描写は、オーストラリア出身の彫刻家、ロン・ミュエックの作品に見られるハイパー・リア

リズムを彷彿とさせるが、どこかミュエックの手になるそれとも違って見える。

一体それは人形なのか、それとも彫刻なのだろうか。結論を急ぐ前に、まずじっくりと作品を見てみよう。たとえば床から樹木のような脚を伸ばして、すっくと佇立する女性像《私の森》(二〇一二)である。人体と植物がシームレスに融合するその姿は、しばしば上原の作品に見られる特徴を示すものだが、文字通り地面に根を張ったその姿は、所有者の恣意どおりの姿態を取らされ、気ままに愛玩される「人形」とは、ある意味で正反対だと言えるかもしれない。

あるいは二人の女性像が二つ巴のように横たわり、周囲を無数の花びらで彩られたインスタレーション《きみの見る夢》(二〇一五)を見てみよう。もし誰かが本作を購入して所有したとしても、所有者はこの作品を通常の人形のように玩弄することには、少々躊躇するのではあるまいか。この作品を前にして、一体誰がこの美しい花のリズムを起こしているかに見えるのである。

このように上原の作品に示され

て見える。

結界を踏みにじり、二人の間に割って入ることができようか。二人が夢の中で交わし合う睦言を寸断しようとする者は、せいぜい己が不粋さを思い知らされるだけであり、結局のところ二人の夢に立ち入ることなどとうていできまい。

目を閉じ耳を塞いだ姿のままで凝固する半身像《森の声》(二〇一三)もまた、そうした「所有者の恣意を拒む」上原作品の特徴を示す作品の一つと言えるだろう。それにしてもその像は一体何から目を背け、何に耳を閉ざしているのだろう。よくよく見ればその唇には、うっすらと微笑が浮かんでいるようにも見える。どうやら彼女は特に何か不快なものから耳目を塞いでいるわけではなさそうだ。むしろその姿は何か内なる声のようなものに耳を澄まし、集中しているかのようにも見える。そうした体内のさざめきが彼女の髪を波立たせ、触手のようなうねりを起こしているかに見えるのである。

★〈背景写真〉《私の森》2012年、京都市立芸術大学大学院修了展(2012年)での展示風景

★《きみの見る夢》2015年

★《遥か》2013年

女性像は、決して鑑賞者の言いなりにはならないが、かといって鑑賞者を拒絶するわけでもない曖昧さを帯びている。彼女たちは自らの内なる声に耳を澄ましているだけで、鑑賞者を峻拒しているわけではないのだ。たとえば鑑賞者を見上げる半身像《遥か》(二〇一三)は、そうした上原作品の特徴、鑑賞者との微妙な関係をよく物語っている。そこに描かれる女性像は、それを「微笑」と呼ぶべきかどうか逡巡するほど微妙な角度で、口角を上げて鑑賞者を見つめているのだ。そこにあるのは曖昧で多義的な表情なのである。

★《森の声》2013年

単純な好意の表れか、それとも控えめな憫笑か、あるいは非礼にならぬ程度の無関心を示す笑いだろうか。その何か物問いたげで多義的な表情を見つめるうち、見ているこちらの方が逆に作品から「見られている」かのような錯覚を覚えてしまう。上原の描く女性像は一般の人形とは全く逆に、鑑賞者に玩弄される客体ではなく、

★《サクラタケモドキ》2015年

★《子葉》2015年

　上原作品がしばしば植物や菌類と融合した女性像を描いていることはすでに見た通りだが、これらシダ類や菌類は、人間や動物が地上に登場するよりはるか以前から、この地球上に生きてきた生物である。そうした古代からの叡智を秘め持つ生物種が、もし私たち人間と邂逅したとしたら？　おそらく彼女たちは上原の作品に見られるような、奇妙な表情で私たちを見つめるに違いない。

　このように上原の作品は、単に所有者の愛玩の対象に収まりうるような「人形」の枠を超えて、「意思」や「主体性」を感じさせる表情を持っている。その意味で彼女の作品は「彫刻」に近いと言えるだろう。だがそこに描かれる表情は、何か我々の人知を超えた、未知の生物種のそれである。ロダン以降の近代彫刻が多かれ少なかれ「人間」を描こうとしてきたこと、近年のミュエックのような作家ですら、そうした人間描写の伝統を継承していることを考えるなら、上

鑑賞者を見つめ返す「主体」のように見えるのだ。
　上原作品の多くには、こうした「意思」や「主体性」を感じさせる、きわめて精妙な表情がしばしば見られる。だがそのいっぽうで彼女の作品には、表情どころか顔さえ持たないものもある。たとえばシダ科のゼンマイのような形で「尻」が発芽するさまを描いた《子葉》（二〇一五）などは、そうした作例の筆頭だろう。あるいはキノコの傘の下から女性のような一対の脚を生やした一連の作品群《サクラタケモドキ》（二〇一五）なども、この系列に入る作品群のひとつと言える。
　豊かな表情を持った「顔」のある作品群と、こうした一連の顔を持たない作品群の併置は、見る者を当惑させるかもしれない。だが上原の作品の「顔」に現れる表情が、もし我々と同じ人間のそれではないとしたら、どうだろう。小賢しい人間世界の日々の愚行を遥か高みから見下ろしている、何か我々とは別種の生き物の表情であるとしたら。

原の作品がどこか「彫刻」の枠に収まりきらない印象を与える理由も、自ずと首肯されるだろう。そのときに身につけた油画の描画技法に負うところが大きいと言えよう。二〇一一年には同大学の大学院を修了。同年の十一月、TEZUKAYAMA GALLERY（大阪）にて個展「鼓動」を開催。ちなみに同展については本誌 No.53（二〇一三年一月発売号）で、清水真理の大阪での個展とともに紹介しているので、ご興味をお持ちの方はご覧いただきたい。

ホテルグランヴィア大阪におけ学んでいたという。彼女の作品に見られる精妙な皮膚の表現は、これはミュエックと同じオーストラリア出身の作家、パトリシア・ピッチニーニの作り出すポストヒューマンな世界観とも、どこかで通じていると言えるかもしれない。

上原浩子は一九八五年、群馬県生まれ。京都市立芸大では油画を

※上原浩子個展は、2015年7月4日〜5日に、「ART OSAKA 2015」（ホテルグランヴィア大阪）のTEZUKAYAMA GALLERYのブースにて開催された。

る今回の個展は、TEZUKAYAMA GALLERYでの二〇一二年の個展以来、約三年ぶりに開催されたもの。現在のところ海外を含む各地のアートフェアを舞台とした展示が彼女の活動の中心で、今回の個展も大阪でのアートフェア「ART OSAKA」を舞台にしたものだった。

上原の作品は単に造形上の高度なテクニックばかりでなく、そこに黙示されるポストヒューマンな世界観、生命観に大きな特色があると言えよう。今後の活躍を楽しみにしたい作家の一人である。

敗者の人形史

藁人形・生人形・福助人形を中心に和のヒトガタ考

●文=浦野玲子

藁人形と流し雛

ある日、親戚の幼女に「ひとりで遊んでいたの?」と聞くと、こんなことを言った。「ひとりじゃないよ、○○ちゃんと一緒だよ」。ぎょっとした。実は、「○○ちゃん」とは人形の名前だったからだ。彼女の意識が未分化な幼児特有の言動かもしれないが、大人でも人形は"魂"をもっているのでは?と思うことがある。ことに日本人は、髪が伸びる人形だの、人形供養だの、ヒトガタに対する思いが強いようだ。愛着の対象、同時に呪詛のアイテムともなる人形は、魂を宿しているかもしれない。あらためて説明するまでもないが、呪いの藁人形は、藁で作った人形に呪いたい人の名前や住所を書

いて、神社などの樹木に五寸釘で打ち付けるというもの。相手の毛髪など身体の一部を藁人形に付帯させるといっそう効果があるらしい。映画やテレビの時代劇が日常にとけこんでいたひと昔前まで、大人も子供も藁人形や丑の刻参りを身近に感じていたと思う。

落語のネタにも『藁人形』がある。岡惚れの女郎に大金を巻き上げられた願人坊主が、その女郎を呪い殺そうと藁人形を使う。だが、藁人形に釘を打ち込むのではなく、油でぐつぐつ煮込んでいる。その理由は、「女郎が糠屋の娘だから」。野暮だが説明すると、「暖簾に腕押し、糠に釘」という諺にあるように、精米後に出る糠に釘を打ってもムダという意味だ。

映画では、本妻が愛人(フラワー・メグという当時のセクシーアイドル)の藁人形の股めがけて何度も何度も五寸釘を打ち込む。そのたびに、愛人は下腹部をおさえて悶え苦しむ。そのポーズがセクシーショットという趣向だ。

『鉄輪』はもともと能楽の演目。観世栄夫は劇中劇というか、映画のなかで嫉妬に狂う女を般若の面を着けて舞っている。能の『鉄輪』は筆者も何度か見たが、凄かったのは十年近く前にテレビで観た。流派など詳細は

ストーリーの映画がある。新藤兼人監督の『鉄輪(かなわ)』だ。1972年の作品だが、そこでも中年男の主人公(能楽師の故観世栄夫が演じていた)が五寸釘をうっかり踏みつけて、「おおっ、これが五寸釘か!?初めて見た!」なんて驚いているほどだ。

もはや五寸釘そのものが入手困難な浮気夫とその愛人を妻が呪詛するというかの神社の野外奉納能。流派など詳細は

★映画「鉄輪」より

に日本の稲作文化の象徴である。安倍晴明の『蘆屋道満大内鑑』として親しまれ舞伎の『蘆屋道満大内鑑』として親しまれている。『恋しくば たずねきてみよ 和泉なる 信田の森の恨み葛の葉』という歌も有名だ。歌舞伎では葛の葉狐に扮した女形が障子に逆文字を書き、人間以外のものの仕業であることを暗示する。人間国宝の坂田藤十郎が中村鴈治郎時代に演じたのを見たが、筆を口にくわえて逆文字をサラサラッと書くのをみて感心した。個人的にはコテコテ上方和事の色艶たっぷりの芸風はそんなに好きではなかったが、さすがに修練を積んだ役者はすばらしい。

さて、藁人形が無数に出てくる映画がある。寺山修司の『田園に死す』だ。藁人形は恐山の岩のあちこちに打ち付けてある。もともとこの映画には、床屋の赤白青のアメンボウだの、黒マントの老婆の黒い眼帯だの、空気人形だの肖像写真だの、つげ義春の『ねじ式』同様のフェティシュなアイテムが満載だ。この呪物によって喚起されるイメージによって成り立っている作品とさえいえる。

不明だが、台風か強風の影響で、ビュンビュン風が吹くなかで般若面にウロコ紋様の衣裳をつけたシテが舞う様子は、嫉妬に狂った女の心象風景がそのまま嵐を呼んだかのよう。能楽堂で観るのは全く違う、まさに鬼気迫る、空前絶後の『鉄輪』だった。

藁人形はもともと中国の習俗で、平安時代頃に日本に伝わったという。時代劇やお能のイメージが刷り込まれているせいか、呪いの藁人形を利用するのはもっぱら女性という気がする。それは、弱者に許された復讐のツール、権利行使の手段だったのかもしれない。

もっとも、『鉄輪』では、陰陽師・安倍晴明が呪詛される側の男女のヒトガタを作って、呪詛の肩代わりをさせる。毒をもって毒を制するというか、ヒトガタにはヒトガタをもって対抗させる。陰と陽には役割、事象の意味を逆転させてしまう。これぞ陰陽師の役割というか、言霊の国ならではの荒業だ。

いまは離婚も容易な時代、女性の地位も向上した。だが、男尊女卑の時代、女性が権利を主張することができず、禁治産者のような扱いを受けていた時代には、陰にこもった呪詛くらいしか自分の想いを叶えることはできなかったのだろう。

また、インターネットでリベンジポルノを流出させたり、ストーカー・メールを発信したり、呪詛の形や方法も変化している。藁人形という実体がなくても、人を呪い殺すことは容易かもしれない。

陰陽師の中でも有名な安倍晴明であるが、彼の母親は〝狐〟といわれる（被差別民や外国人だったかもしれない）。異類婚で生まれた〝ハイブリッド〟だったのだ。狐は稲荷神社の使い神であり、守り神。狐は稲を荒らすネズミを退治するので崇められたという。藁といい、糠といい、狐といい、まさ

『田園に死す』は、寺山の自伝的映画ともいわれるが、おびただしい藁人形はいったい誰を呪詛したかったのか？ 故郷の人々か、自分の過去すべてか？ あるいは、それは呪詛ではなく、過去に集まった名もなき無数の死者を表すものだったのか？ ふるさとをまとめて花いちもんめ。

さらに印象的なのが、雛人形だ。作品の後半に川に流れる緋毛氈の雛壇が有名だが、もうひとつの重要なアイテムが流し雛である。

美しい人妻（八千草薫）と、その恋人（原田芳雄）が心中する前にそっと川に流す。

流し雛のルーツは、藁人形と同じかもしれない。いずれも、本来の意味でのヒトガタである。身の穢れや禍いを払うために、紙や草で作った人形（形代）で身体を撫でたあと川に流す。『田園に死す』の男女の流し雛も藁で編んだ丸い桟俵にくくりつけられていたと思う。

また、恐山と言えば水子地蔵が有名だが、映画でもひっそり産み落とした奇形の赤ん坊を村人に咎められ、川に流す若い女が出てくる。まさに水子だ。流し雛には水子の霊を流して厄払いや禊をするとい

う意味も込められていたのだろうか。イザナギ・イザナミの国造りの神話で、初めての子どもが足の立たない蛭子＝ヒルコ不具者だったため、葦の舟に乗せて海に流してしまう。四方を海に囲まれた日本人は、都合の悪いものは何でも水に流す。フクシマの汚染水も海に流してしまえばそのうち薄まってしまう、そのうち世間様はなにもかにも水に流して忘れてしまうだろう…というある意味ノーテンキな思考回路が根強く残っているのか。

『田園に死す』のラストは主人公とその母親が故郷の家で膳を囲んでいる…と思いきや、一気にセットが崩れて昭和49年の新東口駅前が映し出される。そこは、捨てたはずの郷里と地続きの「東京都新宿区字恐山」なのであった。

寺山修司は青森県出身だが、つい最近、TBSの『クレージー・ジャーニー』という番組で「人形婚」という青森の不思議な習俗を目にした。オカルト研究家という青年が訪れたのは川倉賽の河原地蔵尊というところ。太宰治の生地、五所川原市（旧金木町）にある。そこでは日中戦争や太平洋戦争の戦死者をはじめ、未婚のまま亡く

なった人のために、人形の妻（夫）と一対にして供養しているのだという。お雛様なら工芸品として眺められるのかもしれないが、生前の写真や軍服姿や背広姿の男人形と白無垢の花嫁人形がずらりと並んでいるのを見ると、哀切や厳粛を通り越して不気味である。この「人形婚」は、戦後に盛んになった習俗のようだが、寺山修司は知っていたのだろうか。

子供ならぬ「大供」の人形愛

流し雛の風習は、鳥取県の用瀬や和歌山県の粉河などが有名だ。春の風物詩というか観光行事の一つかもしれない。昔はそのまま海に流していたが、いまは河川の汚染を防ぐため、町の職員がまとめて引き上げるのだという。

粉河の流し雛の行く先は、和歌山市加太町の淡嶋神社といわれる。この淡嶋神社は女性神、女体の神。婦人病や女性の厄除けに効験があるという。現在は、雛流し（淡嶋神社では流し雛とはいわないようだ）と、人形供養でも有名だ。おびただしい人形が奉納された神社内は、青森の人

90

形婚と同様に少し不気味だが、ちょっとした心霊・パワースポットになっているらしい。

この淡嶋神社にゆかりのあるのが、明治・大正期の趣味人、淡島椿岳・寒月父子である。父椿岳は名前が同じだからと、浅草にあった淡島堂の堂守を引き受けたという。

淡島父子は、「日本のアンデルセン」と称される久留島武彦、西沢仙湖、林若樹らが結成した同好会「大供会」のメンバー。大供とは、子供に対する造語であり、子供っぽい大人という意味らしい。大の大人が玩具を持ち寄って侃々諤々論じている様は俗人からは滑稽に見えると思ったのか、自嘲気味のネーミングかもしれない。

のちに文学者の巌谷小波や内田魯庵、民俗学者の坪井正五郎、清水晴風、陶芸家のバーナード・リーチらも参加しているいま、こけしが秘かな再ブームらしいが、この大供会こそ、こけしをはじめ郷土玩具ブームの先達であり、"元祖"オタク"ともいうべき存在だろう。

井原西鶴を明治期に再評価したことで名高い淡島寒月は、人形のみならず、世界各地の玩具を蒐集していたという。それらは関東大震災で灰燼に帰すも、震災翌日から玩具収集を再開したという逸話の持ち主だ。

山口昌男の『敗者』の精神史になぞらえば、淡島父子や大供会の人々は立身出世の道をあえて避け、失われていく（江戸）趣味の

★淡嶋神社に奉納された人形（Wikipediaより）

世界に生きた人たちということになろうか。幕末から明治維新という日本史上の大変動期に、下級武士から成り上がった為政者や成功を夢見る赤ゲットの田舎者とは一線を画し、万物流転の世間から離れて趣味の世界に没入していったのだろうか。そもそも、現実世界では理想の愛を得られないからと、自分だけの人形愛の世界に没入するピグマリオン王も、ある意味では「敗者」なのかもしれない。

ところで、溝口健二の映画『祇園の姉妹』の主人公は、ずばり「おもちゃ」という源氏名の芸妓である（昭和の大女優、山田五十鈴が演じている）。玩具として身体を切り売りして生きることを自覚している。「大供会」の男性といえども、芸妓なんてまだまだ男尊女卑の戦前、趣味に生きた容易に売り買いできる玩具のひとつと思っていたのではないか。なにしろ、淡島椿岳には160人もの愛人がいたというのだから。これはもう女性という玩具をコレクションしているとしか思えない。

『祇園の姉妹』のヒロインおもちゃは、逆説的ではあるが、戦前の女性としては進歩的だったといえる。この発展形が、ただの玩

死体が似合う生人形と菊人形

　江戸時代から幕末、大正にかけて、「生人形(活人形)」の見世物が流行した。まるで生きているように写実的に精巧に作られている。江戸の泉目吉や熊本出身の松本喜三郎、安本亀八という人形師が有名だ。現存する喜三郎の「谷汲観音」や亀八の「野見宿祢」などを見ると、その迫真の描写力・技術力に圧倒される。

　生人形で想起するのが、永田町の国立劇場ロビーに鎮座する平櫛田中作の「六代目尾上菊五郎の鏡獅子」彫像だ。平櫛田中は若い頃に人形師について修業している。鏡獅子像も、衣裳を着ける前の実際の身体を熟知するため、菊五郎の精巧な裸形を作っている。これは生人形そのもののように思える。

　だが、生人形に関する文献を見ても、ほとんど「鏡獅子」像や平櫛田中に言及され

具、慰みものとして扱っていた女がどんどん自覚的になり、ついには主従関係が逆転する『痴人の愛』(谷崎潤一郎)のナオミに至るのだろうから。

ていないのが不思議だ。平櫛田中は東京芸大名誉教授にして文化勲章受章者なので、見世物の生人形ごときと比較するのはおこがましい…と識者のみなさんは思うのだろうか。鮮やかに彩色されている「鏡獅子」像を俗悪という人もいるが、ギリシア彫刻や仏像を引くまでもなく、作られた当初はみな毒々しく彩色されていた。だいたい、国立劇場だって本質は芝居小屋であり、見世物小屋だろう。

さて、幕末から明治初期の生人形見世物興行では、土佐衛門はじめ変死体、斬首や戊辰戦争の惨状（上野のお山には賊軍となった彰義隊の死体がしばらく放置されていたという）、安達が原の鬼婆が妊婦の腹を裂くシーンなど、月岡芳年や河鍋暁斎の無惨絵を3D化したようなスプラッターものが多かったという。

あまりにリアルなせいか、明治・大正期には美しい生人形に恋をした男が、夜中にしのびこんで人形の裾をはだけて乱暴したり、そのまま寝込んだところを御用！なんていう事件も頻発したようだ。江戸川乱歩の『黒蜥蜴』や『白昼夢』なども、こんな珍事に着想を得ているのではなかろうか。

横溝正史の『犬神家の一族』では、菊人形に据えられた生首がおぞましい連続殺人事件の幕開きを告げる。想像するだけで、血腥さと菊の香りにむせかえる。乱歩も横溝も、死体を隠しながら人目にさらすというトリッキーなシーンの演出に腐心したようだ。

尾上菊五郎家の役者紋＝シンボルマークである。横溝は音羽屋ファンだったことから、「斧・琴・菊」を使って作品を仕上げたのだという。まさに菊尽くしの菊之助親子共演、横溝が存命ならさぞ観たかったことだろう。

菊人形は江戸時代に始まったが、生人形の技術も生かされているという。頭部が生人形風にリアルで、衣裳を菊の生花で飾り付ける。江戸川乱歩の「D坂」こと、東京都文京区の団子坂が菊人形の名所で、夏目漱石や森鷗外、二葉亭四迷の作品にも

余談だが、市川崑監督の映画『犬神家の一族』2006年リメイク版では、主役の母・息子役を歌舞伎の尾上菊之助と富司純子という実の親子が演じている。物語のキーワードである「斧・琴・菊」は音羽屋・

★（右頁）「歌舞伎・暫」の菊人形
菊人形展の期間中、1度か2度、菊の着せ替えが行われる。生花なので管理が大変だ。大河ドラマなどのテーマに基づいて何場面か見せ場を作る。最盛期で20場面以上あったが、現在は6場面と少なくなっているという。

★（上）「菊付けの様子」
普通のサイズの菊人形は1人で行うが、武生の「メガ菊人形」（越前市）は高さ3mもあるので2人がかりで菊付けをする。

※画像提供：山形県南陽市・美尚堂工房／菊地直哉さん
美尚堂工房は菊人形作成から菊付け、背景画作成までを一貫して行う、全国でも数少ない存在。地元の南陽市と武生の菊人形展を手がけている。

※2015年は、山形県南陽市での「南陽の菊まつり」は10月16日（金）〜11月12日（木）に、福井県越前市での「たけふ菊人形展」は10月2日（金）〜11月8日（日）に開催

登場する。かつては大阪の枚方をはじめ全国各地で菊人形の興行が行われていた。いまは東京の湯島天神や福島県二本松市、山形県南陽市や福井県の武生などで、わずかに命脈を保っている。筆者の遠い親戚に菊人形師がいるが、いまや貴重な存在といえるだろう。

昔は菊人形も生人形と同様に、戊辰戦争や日清・日露戦争などのスペクタクルやスプラッターシーンが多かったという。現在はNHK大河ドラマに題材をとることが多いようだ。わたしも大昔、大河ドラマの主役の人形を目当てに見物したことがある。人形は突っ立ったまま動きもしないし、菊の花そのものが葬式花といわれるように地味だし、子供にはさほど面白いものではなかった（これが衰退の要因か？）。

フランス革命時の斬首や暗殺シーンを再現したマダム・タッソーの蝋人形を挙げるまでもないが、洋の東西を問わず、人々はよほど血に飢えているのか、残酷な描写が好きなようだ。イスラム過激派などが斬首の映像をこれみよがしにネット上にアップするのも同様の心理かもしれない。

いっぽう、トルコの海水浴場に打ち上げられたシリア難民のひとりの幼児の（まるでお人形さんのようにかわいい）溺死体を見ただけで、恐ろしく人道的になったりする。その前にオーストリアの高速道路で発見された保冷車の死体（ぎゅうぎゅうに詰め込まれて窒息死し、当初は人数もわからないほどに腐乱した70名もの難民の姿を想像しなかったのだろうか？ この情景を蝋人形で再現するなら、どろどろにすればいいだけか。生人形だと、逆にむずかしいのだろうか（現実の凄まじさに圧倒される。人間の業の深さを実感する）。

まだまだ平穏な日本の話に戻ろう。最近は遺影や人形婚ならぬ「遺フィギュア」が注目を浴びているという。生前の写真や、3Dスキャナーで撮影した画像データをもとに3Dプリンターで印刷（？）する。

たしかにそっくりといっていい出来だが、なんとなく物足りない。なんとなく安っぽく、嘘っぽい（作り手や注文主には申し訳ないけど）。その理由は、安直な考えだが、このフィギュアには"魂"がこもっていないからではないか？

わたしも20年ほど前に祖父が亡くなったとき、祖父に似せた彩色彫塑を友人の人形作家に依頼したことがある。60年以上祖父と連れ添った祖母を慰めようという（いささか偽善じみた）思いからだ。

3D技術はおろか、友人に写真も見せず、電話で「文楽の人形遣い（先代）吉田玉男と吉田文吾を足して2で割ったような顔、背中を丸めて小鳥に餌をやっているポーズ」と伝えただけだが、完成した人形は祖父の雰囲気を醸し出していた。要はそっくりそのままでなくてもいい、その人のキャラクターをいかに出すかが肝心なのではないかということだ。

この祖父のヒトガタが祖父の死後半年ほどして祖母は祖父の死後半年ほどしてあっけなく逝ってしまった。

災い転じて福助人形

大供会で注目を浴びるようになった人形や郷土玩具。そのなかには、東北の「いづめこ人形」もあったのではないだろうか。「いづめ」とは飯詰が訛ったもので、藁で作った籠のこと。えづめ、いずめなどともいわれる。もとはご飯の保温用具だったが、東北ではこれに農繁期や冬期に嬰児を入れて育て

る風習があった。幼児の保育具としてのいづめは、山形、秋田、青森などでは、つい最近まで使われていたようだ。「えじこ」というこけし人形もあるが、わたしが知っているのはお雛様のようにちょっとリアルな顔立ちのもの。たぶん、山形県鶴岡市で作られたものだろう。

このいづめこ人形で連想するのが暗黒舞踏の創始者、土方巽である。彼の著作は、まさに"いづめ"の幼脈に嫉妬すること』や『人を泣かせるような体の入れ換えが、私達の先祖から伝わっている」などの著作は、まさに"いづめ"の幼時体験から紡ぎだされた言葉だろう。このなかで土方は、いづめと舞踏の身体性について興味深いことを語っている。長くなるが引用しよう。

「揺り籠に揺れる赤児の頬とは対極の中にあるいづめに入れられた赤児の、わたくしは想起する。いづめの中は糞便が垂れ流しで、ふやけて麻痺した足腰のせいか、ありったけの声を出して泣いている……」

「わたくしはこうした状態を笑いの起源としてからだに登録している。……（略）日没になると赤児はいざりになっていづめか

ら抜かれて道端に置かれる。真正気で足腰の身体的特徴を目ざとく見つけ、しばしば腐っている上半身がひくひくと動いて滑稽に見える。……（略）しつらえられた玩具体も年若い怪奇さも、皆この赤児体から返しに発したりする。そこにはたぶん悪意はない。それどころか、憧れさえあるようだ。それは笑いを誘発するしぐさでないが、世界を身体や五感でとらえるレッスンなのだ。

さて、人形には人の身代わりとなって災厄を引き受ける形代（カタシロ）の役割がある。たとえば、森鴎外の『山椒大夫』、いわゆる「安寿と厨子王」の物語にも身代わり地蔵のエピソードがある。逃亡を企てた姉弟が額に真っ赤に燃えた烙印を押されるも、肌身

に身につけていた地蔵菩薩の像が身代わりとなっていた……。

『土方巽全集Ⅰ』より）。

土方巽の「舞踏とは命がけで突っ立った死体である」という言葉が有名だが、「突っ立った死体」は生人形にこそふさわしいように思える。いっぽう、いづめ人形の姿は農耕民族である日本人の舞踏の原点といえるかもしれない。

土方の「いっそ不具者に生まれたい」という発想も、子供時代を思い出せばよ

「五体が満足でありながら、しかも、不具者でありたい、いっそのこと俺は不具者に生まれついていた方が良かったのだ、という願いを持つようになります。ようやく舞踏の第一歩が始まります。びっこになりたいという願望が子供の領域にあるように、舞踏する人の体験の中にもそうした願望が切実なものとしてあります……」

★溝口健二が映画化した「山椒大夫」DVD

離さず持っていた小さな地蔵仏を拝むと痛みもやけどの跡もスッと消える。それは姉弟同時に見た夢だったのだが、地蔵仏を見るとその額に傷がついていたという話。これは、まさにカタシロの役割を果たしたのだろう。

わたしがよちよち歩きだった頃、よくついていた人がいる。祖母の家の向かい側にあるハンコ屋の店主だ。昔はハンコは手彫りが常識（しかも「逆文字」）。芝居の安倍晴明の母狐みたいだ）。ハンコ屋さんは職人であったのだ。ハンコ屋さんは職人でもあり、座業でもあり、たいていガラスケースの前の机に向かっていたと思う。幼児のわたしは毎日のように遊びに行き、店主の膝にちょこんと座っていた。大人たちが「ハンコ屋さん」というのを聞き、回らぬ舌で「はんこちゃん」と呼んでいたらしい。

このはんこちゃんは、福助人形のような容貌の人だった。福助人形は江戸時代中期から招福、商売繁盛のアイコンとして流行した。「フクスケの足袋」も有名だ。いまも、招き猫のように店先に福助人形を飾っている飲食店などもある。

わが"はんこちゃん"には福助さんながら商才もあったのだろう。けっこう繁盛していた。

福助の特徴は頭額が異常に大きく、背が低いこと。いわゆる水頭症であり、不具者だったのかもしれない。だが、幼時から接していれば水頭症も一寸法師（矮人）も、みなおともだち。それどころか、大きな頭に小さな体はまさに三頭身の幼児体型。福助人形は昔の子供たちにとっては、ガキデカやドラエモンのようなアイドル的存在だったのだろう。

福助というネーミングじたい、不具者をおもんばかって"フク"にしたという説もある。あるいは、蛭子転じて恵比寿神になったように、常軌を逸した"奇形"こそ「神に接近した人間」として尊ばれ、祝福されたということかもしれない（漫画家の蛭子能収さんが人気なのもそのせいか？）。

私の実家は商家だが、何十年も前の年末に（父の趣味で）得意先に福助の土人形を配った。ただし、普通のポーズではなく、頭を伏せた「お詫び福助」（お辞儀福助）

だった。その残りを貰い受け、父が亡くなったあともずっと飾っていた。

そして2011年3月11日の東日本大震災。わたしも帰宅困難者として東京の街をさまよい、当日深夜に家にたどり着いた。木密住宅地にあるわが家もボロ家も本棚でもなく軽微な被害で済んだ。翌日気づいたのだが、たったひとつ壊れているものがあった。それが、お詫び福助人形だった。迷信深いわたしは思った。「福助が身代わりになってくれたんだ！」。きっと、亡父やおとうだちの"はんこちゃん"が守ってくれたに違いないと。

★東日本大震災で壊れた「お詫び福助」人形の半身

生人形の系譜
江戸のスーパーレアリズム

●文＝志賀信夫

生人形とは

人形とは文字通り人の形、似姿であり、瓜二つ、そっくりであればあるほどいいとも思う。しかし現実には、それほど似た人形を目にすることは、きわめて少ない。むしろ一般的に出会う人形は、雛祭り、端午の節句、フランス人形、さらに動物やアニメ、キャラクターの人形。動物の「人の形」とは変だが、子どものときに触れる人形のほうが動物が多いかもしれない。

人間にそっくりに作られるのは、むしろ彫刻のほうだ。そしてマネキン、フィギュアなど、さまざまな人の似姿があり、人形と彫刻の違いなど、それぞれの差異を論じ出すと切りがない。

ただ日本には、そのリアリズムを徹底的に追求した人形がある。それが生人形である。その文化は江戸末期に始まり、昭和初期に失われた。しかし、いろんな形で受け継がれている。

生人形は活人形、また活偶人などとも表記される。最初の記録は、一八五二（嘉永五）年に大阪で、人形師大江新兵衛が張り子細工で等身大の役者似顔人形をつくって興行したことだ。大江新兵衛はその名字から文楽の人形師と考えられる。そして五三年には、京都の大石眼竜斎が江戸の両国で同様の『風流女六歌仙』を出して評判になった。さらに、五四（安政元）年に、大坂難波新地で松本喜三郎が異国人物人形を張り子細工にして、「活人形」として興行。こうして「活人形、生人形」が誕生した。喜三郎は五五年には江戸の浅草観音の開帳に生人形の見世物興行をして、これが広まっていった。生人形の胴体は張子、すなわち紙を貼り合わせたものが基本で、見世物小屋で展示されたのだ。

なかでも喜三郎の作品は非常に精巧で、顔や手足は桐などでつくられ、そこに胡粉や顔料で肌が彩色されている。すでに発達していた人形師の技術を取り入れ、毛や琺瑯製の偽歯も一本一本埋め込まれ、衣服などで隠れる部位にも細工が施されていた。

当時もいまも、一般の人形は現実の身体をミニチュア化したものだが、残存する多くは、首と手足のが基本だ。そして、残存する多くは、首と手足は綿密につくりながらも、胴体は着物に隠れるため木組みにつくりながらも、胴体は着物に隠れるため木組みに紐を亀甲に編みかけたり、そこに紙を貼り重ねたりしたものといったシンプルな構造だった。それは、文楽人形が頭（かしら）と手のみで、胴はなく、基本的に足がないことにも似ている。つまり、文楽人形は可動性のために胴体から下半身は省略されるが、生人形の胴体には展示されて人間らしく見える程度の骨組みがある必要があったのだろう。首や腕が着脱式であったのと、胴が張り子だったのは、着物を着せ替えるためでもあり、また巡業などの移動のためにも、組み立て式であった。

生人形はその多くが失われているが、興行の様子は、歌川国芳などによる錦絵、浮世絵や、広告のためのチラシである引札などで知ることができる。

松本喜三郎

松本喜三郎は、一八二五（文政七）年、熊本の井

手ノ口町〈迎町〉の商家に生まれる。少年時代には絵師に入門し、さらに提灯張り、玩具の人形づくりなど、さまざまな細工技術を学んだ。

関西から西では近畿地方を中心に、子どものための地蔵を祀る地蔵盆が毎月二四日に行われ、お盆に近い七月二四日は地蔵祭とされる。九州ではその際に、日用雑貨で人や動物をつくる「つくりもん」を奉納する伝統があった。喜三郎はその「つくりもん」を手がけ始め、二〇歳のころから等身大の人形を作っていた。

生人形の発祥から四〇年近く前、一八一八年からの文政年間に、江戸で見立て細工として、身近な材料で人や動物をつくり、口上とともに見せる見世物が流行し、「作り物」と呼ばれた。九州の「つくりもん」はそれが伝わったものだろう。また、一田庄七郎が大阪で釈迦涅槃像を籠細工でつくって、江戸、伊勢へと巡業し、一八三八（文政二一）年には、泉目吉が蝋人形細工『変死人形競』、四八年には『身投げ三人娘人形』で当たりをとっており、生人形の興行には、これらの人形による見世物興行が背景にある。喜三郎の初期作品には全裸の女性が湯を浴びるものなど、エロティシズムを売りものにするものがあった。当時、江戸では女歌舞伎やさまざまな見世物が風俗紊乱として禁止される。人形は「つくりもの」だ

からその網をかいくぐったのかもしれない。

喜三郎は、一八五四（安政元）年から大阪の難波新地で『鎮西八郎島廻り』の生人形の見世物興行を始め、一日に一二五〇人もの客を集めた。翌年、江戸に出て『生き大蔵』を上演。見世物小屋に六二体の人形を飾る。さらに大阪、浅草で『浮世見立四十八癖曲』などを行い、自ら大夫元（興行主）として地方を回る。さらに、一八七一（明治四）年からは、浅草の奥山で『西国三十三所観音霊験記』を四年間興行するという大当たりをとった。

★（右）松本喜三郎「谷汲観音像」1871年、浄国寺
（左）松本喜三郎「池之坊 頭部と手」1871年、大阪歴史博物館

これは西日本各地を巡回し、人形浄瑠璃『西国三拾三所花野山』の原型になった。そのほかにも、桐生祇園祭「四丁目鉾」生人形素盞嗚尊」、絶作の『本朝孝子伝』などがある。これらの生人形興行は、十以上の場面があり、合わせて数十体の人形が登場して、口上とともに上演された。

喜三郎の作品には、他の生人形師のものとは異なり、見世物興行としてだけではなく、その後、仏像として愛されているものがある。『西国三十三所観音霊験記』の三十三番目の『谷汲観音像』は、浅草の伝法院に収蔵された後、熊本の浄国寺に収められている。この故郷への移籍に尽力した人との関係で、喜三郎は晩年に『聖観世音菩薩像』（一八八七年）を熊本の来迎院のために制作した。

また、一八六七（慶應三）年には、歌舞伎の有名女形三代沢村田之助のために義足をつくる。田之助は事故が元で壊疽にかかり、片足から徐々に両足、右手と左手の指四本を失いながら、女形として活躍した。J・C・ヘボン博士が足の切断手術をして、米国から義足を取り寄せたが、その後のものを喜三郎がつくったと思われる。

一八七二（明治五）年には、東校（東大医学部）

安本亀八

松本喜三郎と競う人形師が安本亀八だった。

安本亀八は、一八二六(文政九)年生まれと、喜三郎より一歳年下である。喜三郎の隣町、迎宝町で仏師の家系に生まれるが、明治になると廃仏毀釈で仏師の仕事はなくなり、人形師になる。地元では喜三郎同様に「つくりもん」で名前を馳せて、当時から喜三郎と競ったといわれる。

やがて一八五二(嘉永五)年に兄と共に大阪に出る。この兄善蔵は喜三郎の『鎮西八郎島廻り』(五四年)の大夫元でもあるから、二人はつながっていた。亀八は五六(安政三)年、兄と『いろは譬人形』で初興行。一八七〇(明治三)年には難波新地南で『東海道五十三次道中生人形』で評判となる。さらに一八七五年には上海で興行し、浅草に移り『忠臣蔵』『芸妓人形』などを上演、七七年には内国勧業博覧会に『芸妓人形』を出品した。八〇年、内務省博物局の「観古美術会」創設に参加し、彫刻の審査員をつとめる。九三年の『二世一代鹿児島戦争実説』は西南戦争をテーマにした傑作だった。

初代亀八は、肖像彫刻でも有名だった。九州細川家の『細川宏子像』や『松本順像』など、肖像彫刻はその家に伝わり、現存するものが多い。また菊人形も手がけた。一八九八年には亀翁と改名し、長男亀二郎が二代亀八を襲名したが初代は翌年に急死、三男が三代を継ぐ。そして初代の依頼で人体模型をつくり、「百物天真創業工」の称号を受け、翌年には政府の依頼で「造り花」と『骨格連環』をウィーン万博に出品する。そして興行をうちながら故郷に帰り、故郷でも制作を続け、一八九一年、六七歳で亡くなり、浄国寺に眠っている。

一九〇〇年に七五歳で亡くなった。その墓は世田谷区烏山の高龍寺にある。亀八は初代から三代が共同で制作もしたが、その後、三代は衣装人形を多く手がけ、三軒茶屋に工房を開く。一九二〇年には平和博覧会に出品。さらに二四年からは銀座の松屋デパートの開店記念人形などを展示し、マネキン人形の原型ともなっていく。三代亀八は一九四六年、疎開先の長野で亡くなった。

★安本亀八「相撲生人形」

江島栄次郎など

松本喜三郎の弟子に江島栄次郎がいる。一八六二(文久二)年、熊本の仏師の家に生まれ、喜三郎の『西国三十三所観音霊験記』に魅せられて帰郷していた喜三郎に一八八三年に弟子入りした。厳しい修行のなかで、喜三郎の晩年の作品に協力し、八七年、自らも『幼学忠孝鑑二十四場』でデビューする。喜三郎の亡くなった後は、仏師としても活躍し、中国や韓国を訪れている。そして、一八九八(明治三一)年の全面修理によって『谷汲観音像』を生き返らせたことで、現在、高く評価されている。一九三五(昭和一〇)年の加藤清正公三二五回忌を記念した生人形興行『清正一代記』では大人気を博した。引退後は拈華流の挿花で華道の世界でも知られている。

その他の生人形師には次のような人たちがいる。

大江定橘(大江定橘郎)は一八五六(安政三)年、からくり仕掛けの生人形をつくり「大機械活動人形」として興行した。

中谷豊吉(省古)は、大江定橘郎の興行に細工人として名前があり、関西の生人形師で、一八九一年、『大江山実景』興行をうっている。一年、『大江山実景』興行をうっている。櫛田中が師事し、息子に彫刻家頑古(一八六八〜

鼠屋伝吉は日本橋人形町で活動し、後述のよ

★江島栄次郎「鬼面を被り賊をきる」(『清正公一代記』本妙寺興業場面、1935年＝左)と「鬼面を被り賊をきる」の頭部(熊本市立博物館＝右)

うに、米国スミソニアン博物館に男女像が残る。また一八八二(明治一五)年、佐原市上中宿の大天井にある『鎮西八郎為朝』を制作している。鼠屋五兵衛、武善、武彦、福田万吉、武岡豊前、豊斎など多くの弟子がおり、神田祭、山王祭、川越祭などの山車人形でも知られる。

秋山平十郎は喜三郎の弟子といわれるが、単独でも一八五七年からのからくり人形記録があり、六七年に死亡するまで残っている。竹田縫之助は一八四四年頃からからくり人形などの興行を行い、五〇年代には秋山平十郎とともに興行を打った。

厚賀友七(一八五七〜一九二六年)は、熊本で細工師の家系の六代目、安本亀八の弟子で生人形興行を行った。八代を継いだのが画家だった貞七で、一九三五年、『清正公御一代』興行を行い五〇日間続いたという。これは江島栄次郎の興行と同時期なので、混同されることがある。

初代山本福松は菊人形や山車の頭などでも知られ、二代は市松人形が有名である。

生人形、海外へ

実は生人形は日本より海外に多く残っている。米国には、米国農務局長で北海道開拓顧問として来日していたホーレス・ケプロンの依頼でつくられた、松本喜三郎の『貴族男子像』

(一八七八年)や、鼠屋伝吉の『農夫全身像』『農婦全身像』がスミソニアン博物館にある。これらは、胴体もしっかり形づくられ、性器も克明に作られており、そのリアリズムを含めて海外で高い関心を得たと考えられる。

また、E・S・モースの七体が、東海岸のセーラムにあるピーボディ・エセックス博物館に収蔵されている。

そして欧州でも、武具とともに収蔵している大英博物館、スイス・ベルン歴史博物館、イタリア・スティベルト博物館があり、また、シーボルトらの収集によるオランダ・ライデン国立民族学博物館、オーストリア国立工芸美術館、ドイツのウーバーゼー博物館、アーデルハウザー自然史・民族学博物館、ドレスデン民族学博物館などに、生人形がある。

これらのほとんどは作者不明で、日本滞在外国人の収集のように注文によるもの、スミソニアン収集によるもの、文化紹介のために購入されたもの、万国博覧会や衛生博覧会の展示品が保存されているもの、甲冑収集に伴うものなどがある。

万国博覧会に代表されるように、生人形は世界各地の文化・習俗・風俗を紹介し、西洋人のエスニシズムに対する好奇心を満たすものでもあった。従って、解剖学的にも正確に作られたものは、ある意味で、民族の人体見本のような役割を果たしている。つまり人形は、人間の身体というエロティシズムで求められた部分がある。

★(右)松本喜三郎「貴族男子像」1878年、(左2点)鼠屋伝吉作「農夫全身像」「農婦全身像」19世紀/いずれも、スミソニアン博物館

生人形の影響

生人形は多くの人形師、彫刻家、美術家に影響を与えた。平田郷陽は、一九〇三(明治三六)年東京生まれで、父初代は初代と二代安本亀八の門弟だった。一四歳からその父のもとで人形制作の修行を始め、生人形の技法を習得した。

一九二四(大正一三)年に父の跡を継ぎ二代郷陽を襲名し、生人形の技術を生かしたリアルな木目込み人形を数多く制作する。一九二七(昭和二)年には、米国から贈られた「青い目の人形」の答礼としての市松人形も制作した。

当時、人形は芸術と認められていなかったため、郷陽は一九二八(昭和三)年、白沢会を結成、一九三五年には日本人形社を起こす。三六年、『桜梅の少将』で第一回帝展に入選し、帝展、文展、日展などで活躍、五五年に、重要無形文化財『衣裳人形』保持者(人間国宝)に認定される。

『粧ひ』(一九三一年)などの初期作品は、生人形の伝統を生かしてきわめて写実的だが、次第に抽象的なデフォルメ、様式化に向かった。だが、後期の作品も圧倒的な存在感をもっている。また生人形の系譜を残す人形師としては、前述の二代山本福松がいる。

彫刻家平櫛田中は、一八九三年、関西の生人形師中谷省古に師事して木彫を学んでおり、その

★平田郷陽「粧ひ」1931年、横浜人形の家

ため、初期作品は生人形の面影を残している。その後、高村光雲の門下生となる。その高村光雲は、喜三郎の生人形興行に感激して文章に残しているが、高村光太郎はそれに対して、強い反発を表している。実は仏像などが彫刻として展示されるのも江戸末期から明治になってのこと。西洋から彫刻という概念が入ってきたことで初めて認められた。そのため、西洋彫刻を追求する彫刻家にとって、当時は見世物人形とは違うという自負が必要だったのだろう。

現代と生人形

頭や手足こそ桐などの木彫が中心だが、胴が張り子や空洞という壊れやすさもあり、その多くが失われた生人形。見世物（展示）によって生かされ、また海外の博物館ではジオラマ的展示にある一方、解剖学的人体採集としても扱われ、いわば「死体」としての生人形でもあった。

生人形の特性はまず、徹底したリアリズムである。喜三郎の人形は髪から脇毛、陰毛まで人毛で、睫は鼠の毛だった。胡粉や顔料などを駆使して人間そっくりな存在をつくりあげ、生人形のリアリズムが生み出すエロティシズムが、見世物としても高い価値を得ていた。喜三郎の初期作品の一つ『長崎丸山遊女の風呂場の様子』

(一八五五年) も全裸の女性が登場する。『妊婦と胎児人形』のように、解剖学的見本もあり、海外では人体模型として、エロティシズムを含めて、珍重された。

しかし、江戸後期は明治維新へと移る激動の時代で、海外の新しい文化も入ってくる。活動写真（映画）や演劇、レビューなどの隆盛によって、動かない生人形の見世物興行は需要を失っていった。各地を巡業することで、人形師がいなくなり補修もされないことから、打ち捨てられし、失われた。一方で、山車人形には制作者として生人形師の名前が残るものがある。

類似の見世物としては、蝋人形がある。英国のマダム・タッソーの蝋人形館は日本に輸入された。また、日光江戸村のような歴史ジオラマ、そして秘宝館の展示は生人形展示に近く、秘宝館の人形には、生人形の流れが受け継がれているものもあるのだろう。そして、安本亀八が松屋デパートで展示したことから、マネキンにもその流れがある。平田郷陽も初期には、生人形の

★作者不詳「妊婦と胎児人形」明治、江戸東京博物館

技術を生かし、女優をモデルにマネキンを制作した。逆に、東京や関西にあるマネキン会社出身の人形師もいる。澁澤龍彦らとの交流で男根や貞操帯をつくった土井典もその一人である。

現代のリアルな人形では、マツコ・デラックスをアンドロイド化した、大阪大学石黒浩教授・監修による「マツコロイド」がある。ロボット学者石黒教授は自らをモデルにしたアンドロイドをつくり評判になったことが、マツコロイドへとつながった。また、肌の質感などを追究した人形にはラブドールがある。いずれも最先端の技術を注入してリアリティを生み出している。

生人形が生まれてから一五〇年以上経った現代だが、それでも生人形のリアルさは人々を惹きつける。それは職人芸を極めたものであり、さらに、どこかにただよう「チープさ」「つくりもの」感が、人形に暖かさを与えている。人形、彫刻、ロボット、フィギュアなど、いまや境界を定めるのが困難な時代だが、人はどこか自分に似たもの、人間に似たものを探し求め続けている。生人形はそのなかで、興行によって血が通わされ、おそらく興行においては生きていたといえるのだろう。できればきちんとした修復によって、優れた生人形の技術を会得し、引き継いでほしいものだ。

ヒトガタに魂は宿るのか
ゴーレム伝説と綾波レイ

●文=べんいせい

人は何故ヒトガタを求めるのか

生命のない人形や人間の身体部位に感情移入する行為を総じてフェティッシュと呼ぶが、このフェティッシュという語は呪物または物神に対する崇拝を意味し、呪術的宗教の一つの形態である。フェティッシュの対象となるのは、超自然的な力を備えていると信じられる自然物、とりわけ人間が造った普通ならざる作品、圧倒的に他を凌駕するような超自然的な力を備えたものである。

このフェティシズムを崇拝する行為、フェティシズムという語彙が元来、呪物崇拝を指すのは物神に魂が宿ると信じられたことに拠ろうが、「創られた」を意味するラテン語から転用された「人工の」という意味の語がその語源とされる。その概念は18世紀の研究者たちが古代宗教における魔術的位相を比較研究していた折に、シャルル・ド・ブロスという比較民俗学者によって進化論を宗教に適用する目的で使用された言葉であり、「人間と神の間の関係」から「人とモノへの関係」へとスライドさせたものだと言えなくもない。それは即ち、神によって造られし人間が、神を模倣する行為として、フェティシズムを捉えているのではないかということである。

それでは人は何故、フェティシズムを求めるのだろうか。畏敬の念を抱きながらもフェティッシュを求めるのだろうか。

アニミズムとトーテミズム

宗教における抽象化思考の進展には暫しアニミズムやトーテミズム的な要素が多分に含まれる。アニミズムとは、生物・無機物を問わずすべてのものの中に霊魂、もしくは霊が宿るという考え方であり、トーテミズムとは、「自分と似たようなもの」が祝福あるいは生命力を与える象徴であるという考え方である。

一方、心理学におけるアニミズムでは、子供がその成長段階におけるある時期（2歳から8歳ぐらいの間とされる）に、すべての対象に向けて心を持つ存在と考える傾向、すなわち擬人化して捉える傾向があることが知られている。この幼少期における汎心論的傾向は、あらゆるものが心的な性質を持つ、とする世界観を人間は生まれながらにして有していると言えなくもない。子供が自分の持っている人形が、喜んだり、痛がったりしていると素朴に感じられるのは、現象的意識に基づく心的経験が成長という記憶の培養によって起こるのではなく、実は根本的なレベルにおいて、既に何らかの形で存在しているということの証しではなかろうか。

トーテミズムの源流においては、万物が聖霊を宿す擬人化として扱われる。自然崇拝の信仰形態において、部族や血縁に対し、生

きる縁を与えるものとして、「自分と似たようなもの」が祝福あるいは生命力を与えると考えられた。民俗学者である南方熊楠によれば、古代においては、生殖行為によって子が生まれるのではなく、聖母マリアが神であるヤハウェによってイエスを授かったように、ある種の介在物を通して子が産まれると考えられ、それが呪物による族霊(トーテム)であったと述べている。

実はこの世界に本質的に存在するのは心的なものだけであり、物質的なものはそこから派生した見せ掛けの存在に過ぎない、すべての存在とは、その本質として心的であり、心的でない存在など何ひとつ有り得ないのではないか。そして存在があるマクロなレベルで特定の配置を取ったとき、即ちフェティッシュやヒトガタを創発させ、現象的意識においては心的経験を採ったとき、そこに魂(擬人的感情)を生じさすのではなかろうか。

神とアダマ(土)の関係性

旧約聖書「創世記」第2章7節では、「神は地面の土を使って人間を作った」と記されている。アダムという名は彼が地面から創られた

ことによって(俗称的に)アダムと呼ばれているが、ラビと呼ばれる律法学者が断食や祈祷などの神聖な儀式を行った後、捏ねた土から造り出した人形に呪文を唱え、羊皮紙に真理を表すエメス(emeth)という文字を書き、人形の額に貼り付けることで完成する。また、ゴーレムを破壊する際は、emethの一文字eを消しメス(meth、死んだ)とすることで元の土塊へと帰る。ゴーレムの体にはシェム・ハ・メフォラシュという護符に似た3文字72語(これは旧約聖書「出エジプト記」14章の第19節を縦書きで下から上に書き、その左に第20節を上から下に、その左に第21節を下から上に綴り、それを横に読んだ3文字の単語の総称であるとされる)の単語が刻まれている。

マイリンクのゴーレム

魂の覚醒の物語として名高いグスタフ・マイリンク「ゴーレム」(河出書房新社刊)によれば、ゴーレム伝説とは、もともと12世紀のカバラ文献に現れたのが最初とされ、更に16世紀になってプラハのレーフというラビが記録したものが今日のゴーレム伝説の始まりと言われている。ちなみに日本映画の大魔神は、このゴーレムが下敷きになったようである。

神ヤハウェは地が乾き何も生えていないころアダムを創造した。ヤハウェは地面の土(アダマ)を使ってアダムの形を作り、鼻の穴から魂(ルーアハ)を吹き込んだ。またユダヤ教モーセ五書によれば、最初の人(アダム)は、アドナイ・エロヒムによってその息吹と土から創造され、エデンの園を耕し守るために置かれた男とされている。また、古代中国神話には土と縄で人類を創造したとされる(女神)女媧の記述があり、そこには女媧以前に人は存在せず、人間を作ったそこには女媧以前に人は存在せず、人間を作ったそこには女媧は神であったと記されている。何にしろ、人間は神によって地面の土から創られたということになる。

この、土によって造り出されるヒトガタについては、ユダヤ教伝承に登場する自分で動く泥人形ゴーレムを思い起こさずにはいられない。ゴーレムとは「胎児」を意味するヘブライ語によるが、造った主の命令だけに忠実に従う召し使い又はロボットのような存在で、その運用には厳格な制約があり、それを守らなければ狂暴化するという。ゴーレムの製造法

104

★ミコラーシュ・アレシュ「ラビ・レーヴとゴーレム」1899年

物語は夢想的な語りで幕を開ける。「ぼく」は、過去の記憶を持たずに小さな部屋で目覚め、帽子の裏に書いてあった文字列から、自分の名前がペルナートだと知る。ある知人同士の集まりで彼はゴーレム伝説を耳にする。そして、前回目撃されてから、今年で33年目だということも。

ここに現れるゴーレムは、実像としてではなく伝承として現れる。ゲットーにはこんな言い伝えがあった。1世紀以上も昔から、高名なラビ・レーヴが造ったゴーレムが33年毎に蘇る。見慣れない、特徴がない、しかし昔に同じ顔を見たことがあるような男がゴーレムだ。これは何とも形容し難い、重厚で幻想に満ち満ちた物語である。

チェコ・プラハのゲットーは、その異様な雰囲気からかつては「魔術都市」とも呼ばれていた。薄暗い建物群が密集し、石畳の路地が縦横無尽に走り、その下には迷宮のような地下水路が蜘蛛の巣状に広がる。狂王の招聘により大陸中から錬金術師が招かれ、王宮から広がる旧市街のあらゆる場所で呪文を呟き、薬草と鉱物を煮こんでは爆発させていた。空気の元素にまで、神秘主義がしみこんだ魔術的な土地である。

記憶喪失の男がどんどんゴーレムと同化していく件は、現実と妄想が霞んでいくようでもある。地下水路を歩いて辿り着き、入口のないシナゴーグ（ユダヤ教の会堂）の部屋だとされる部屋ラビ・レーヴがゴーレムを幽閉したとされる部屋だと解った瞬間、主人公は人々に「ゴーレムが出たぞ！」と騒がれる焦りを伴いながら、どんどんゲットーの隘路に迷い込んでいく。

すべての人間は、ふとした瞬間に魂を失ってくずれ落ちてしまうのではないか——記

憶喪失の男はこう考える。登場人物たちは、自分という存在そのものがぐらつく不安を抱えている。記憶を失ったペルナート、淫蕩殺人者のラポンダー、奇跡を渇望する女ミルヤム。彼らは人生のどこかで生を分断されている。自分の自由意思とは別の何かに突き動かされ、あるいは翻弄されてゲットーを彷徨っている。額の文字を1字消されれば泥に還るゴーレムのようにである。

ユングのゴーレム

誰かの前に立ちその人の瞳を覗き込むと、そこには覗いている本人が映っているのが見える。そこで瞳孔（プーピラ「pupilla」ラテン語）という単語が、少女、人形などを意味する「プーパ pupa」（「pupilla」の縮小名詞）から派生した。同様の発想でも瞳孔のなかに宿る小人（ホムンクルス「homunculus」ラテン語）についての言及がある。もともと、ホムンクルスとは古代医学の胎生学の概念で、精子のなかに存在する、成人の姿が微細に宿っている胚芽とノーシス思想などでも瞳孔のなかに宿るカバラ神秘思想、グ考えられていたのだ。

旧約聖書においてアダムは神の手によって土塊から造られた。つまりは、人という存在そのものがゴーレムだと言い換えることができよう。この考えの根本は、人が神の似姿であることに起因するのである。しかし、神ではない人間に魂をフェティッシュに宿すことはできなかった。マイリンクは人間の魂の覚醒を凡ゆる秘教主義的な知識を混ぜ合わせ、主人公を自我の幻影＝ドッペルゲンガーである「ゴーレム」との対決に収斂させることで魂の依りしろを描こうとしたのである。

このホムンクルスを、ヘブライ語ではゴーレムと呼ぶ。ゴーレムという言葉はヘブライ語の旧約聖書に「胎児」という意味で一回だけ登場する。また、タルムードによれば、アダムは初めゴーレムとして創られ、その大きさは地から天まで届くほどであったという。

ユングは自宅の庭にホムンクルスを彫っていた。「その石は私は私を見つめている目のようであった。そこで私はそこに目を刻んで、その目の中心に小さな人間の像、ホムンクルスを彫った。それはあなたがた他人の目の瞳のなかに見出す一種の人間─つまりあなた自身─である」（『ユング自伝』より／『現代思想』1984年8月号所収の箱崎総一のエッセイより部分引用）。ユングもまたゴーレムを持っていたのだ。

ヒトガタとしてのゴーレム

魂がヒトガタに宿るとの考えは、旧石器時代に既にその類例を見ることができるのではないか。それは人類史の創世に遡る行為であったからも、人類史の創世に遡る行為であったのではないかと言われる土偶を模し、あるいはヒトガタを模し、造られたと偶にその片鱗が見え隠れするのである。

現在、世界最古のものとされる土偶はチェコ共和国より出土したものと言われるが、ゴーレム伝説との因縁を考えると、その親和性にもある種の合点が生じる。現在までに出土している土偶の大半が何らかの形で破損しており、故意に壊したと思われるものも多い。特に、脚部の一方のみを故意に破壊した例が多く、そのため、祭祀などの際に製造されたのではないかと言われている。

また、大半の土偶は人体を大きくデフォルメして表し、特に女性の生殖機能を強調していることから、多産、安産などを祈る意味合いがあったと推定する説もある。太古の昔か

ら人類はホムンクルス（精子）たる土塊が、ゴーレム（卵子）たる母に胎児を宿す、即ち魂が宿ると考えたからこそ、土偶に生命の再生、神像、女神像、精霊、護符、呪物としての身代わり機能を感じ、身体の悪い所を破壊することで快癒を祈願し、バラバラに粉砕して大地にばら蒔くことで生命の再生としての豊穣を願ったのではないか。ここにヒトガタが意味することへのひとつの解答を見出すのである。

タロスとロドスの巨像

ゴーレム伝承のひとつに面白いものを見つけたので紹介しておこう。ある男がゴーレムを造ったが、あまりにも大きすぎた為、額に手が届かなくなりゴーレムを止めることができなくなった。そこで男はゴーレムに自分の靴を脱がせるように命じ、ゴーレムが屈んだ時に額の文字を消した。その途端ゴーレムは大量の土塊となって男に崩れ落ち、その男は下敷きとなって圧死した。ゴーレムは製造すると自然に巨大化するとされている。

ギリシャ神話に登場する青銅の巨人タロスもゴーレムの一種だと見る向きもある。タロスとは、鍛治の神ヘーパイストスあるいはダイダロスによって造り出された青銅製の自動人形である。余談ではあるが、戯曲『R.U.R』の作者カレル・チャペックはロボットへの着想にゴーレムの影響を認めている。

タロスはクレタ島を日に三度走り回って守り、島に近づく船を見つけると石を投げて破壊し、近づく者には全身から高熱を発し、抱き付いて焼き殺したという。胴体にある1本の血管に神の血（イーコール）が流れており、それを止めている踵に刺さった釘を外されると失血死してしまう。アルゴ探険隊がクレタ島へやってきた折、コルキスの王女メディアによって呪文で眠らされ、その間に足の釘を抜かれて死んだと言われている。

タロスが島の護り神であったことから、ロドス島の巨像と重ねられる向きも多い。世界の七不思議のひとつでもあるロドスの巨像は、全長34メートル、台座まで含めると50メートルにも達したと伝えられている。この像は紀元前323年のディアドコイ戦争におけるロドス戦役の勝利を祝い、太陽神ヘリオスへの感謝の証として建立された。タロスとの類似点として、巨像が手に持った器には煮えった油や鉛が満たされており、港に不法侵入して

くる船には内部に仕掛けられた絡繰りによって器が傾き、油や鉛を不審船目掛けて注ぎ落としたと伝えられている。神はヒトガタに人を造り、人はヒトガタを介した、神と人間のすれ違いが生ずることとなった。

最後のゴーレム

人形と呼ばれた少女がいた、その名を綾波レイという。綾波レイは、『新世紀エヴァンゲリオン（現在では旧劇と言われる）』に登場する架空の少女であるが、その出生については一切が謎に包まれている。幼少期の綾波レイを見た赤木ナオコは一目見て碇ユイを思い起こしたほど似ていることから、クローンによる碇ユイの再生を想起するが、人格は多分に異なっておりクローンという位置付けにはない。肉体は碇ユイのコピーと思しき風に描かれているが、セントラルドグマに位置する地下プラントに多数の魂の入らない綾波レイのクローン体が存在し、何らかの原因で綾波レイが死んだ場合、魂をそれらに移し変えることが可能となっている。但し、魂の移譲は一対一でしか行うことができず、故に1人目、2人

目、3人目のようなバージョンが存在する。作中には3人の綾波レイが登場し、1人目の綾波レイは幼女のころNERVがゲヒルンから改名する以前、赤木ナオコに碇ゲンドウの陰口をそのまま伝えたことで、激昂した赤木ナオコによって絞殺される。碇シンジが初めて出会ったのは2人目の綾波レイであり、第弐拾参話のアルミサエル戦において自爆死した後に登場した綾波レイが3人目となる。

綾波レイとしての肉体が長く保てないのは、本来の自分の肉体ではないからであり、魂はリリスの魂であることに起因する。魂の容れ物としてのフェティッシュ、またはゴーレムが綾波レイだとするならば、その魂には大いなる矛盾が含まれることになる。なぜなら、綾波レイというゴーレムは、碇ユイ（リリンの末裔）と第1使徒アダムとのハイブリットとして存在し、その魂はリリスの魂であるるる。

『新世紀エヴァンゲリオン』ではこの矛盾点を、ストーリーの大きなキーワードとした。光の巨人と呼ばれた第1使徒は、最初の人間であるとされる「アダム」と呼ばれている。アダムは第3〜17（第17使徒 渚カヲル）までの使徒を生み出した存在である。一方、第2使徒のリリスは、アダムとは異なる「生命の源」であり、アダム系使徒を除く全ての地球上の生物であり、そしてその最終形態としてのリリン（第18使徒 人間）と呼ばれる人類を生み出した、知恵の実を得た存在である。ちなみにリリンとは、リリスが魔王サタンとの間に儲けた子供の悪魔たちによって付けられた名前である。『新世紀エヴァンゲリオン』というのは、種の起源が違うものたちが生き残りを掛けた戦いの物語だったわけだ。

「創世記」1章27節のくだり「神は御自分にかたどって人を創造された。神にかたどって創造された。男と女に創造された」という記述がある。神ヤハウェーがアダムに魂を吹き込み、イヴがアダムの肋骨から誕生するのは「創世記」2章21節である。この「創世

記」における矛盾点から最初の人として、アダムと同格であるリリスは誕生する。即ちアダム以前に人類は存在したということのない悲劇的な運命へと導かれる。リリス（サタンの妻）の末裔が人間（悪魔の子＝リリン）だとするならば、互いを求め合いながら未来永劫に交じり合うことのない悲劇的な運命へと導かれる。知恵の実を食べ、神に比肩し得る存在となった人に対し神は、土を呪われ、人が土に還るきまで額に汗して茨と薊の中でパンを食べるよう命じた。そして、人が生命の実を食べて永遠に生きることのないようにエデンを追放したのである。

それでも人は神を愛し、模倣することで求め続けた。そのフェティッシュたるゴーレム（ヒトガタ）に思慕の念を抱いて呪われた土からヒトガタを造りそれを愛でることで、その瞳に宿る自己の投影に神を見い出そうとした。人はヒトガタに魂を宿すことはできなかったが、その代わりにホムンクルスに魂を宿すことで新たな知恵の実を得るに至った。そしてその分身たるゴーレム（ヒトガタ）に愛を捧げることで、いつかそのゴーレムに宿ると疑わない生命の実をも得ようとしているのではなかろうか。そこには決して相容れることのない魂の物悲しいすれ違いを感じてしまうのである。

終わりに

アダマ（土塊＝アダム）が神によって祝福さ

…

108

introduction——腐敗に関するノート

人造美女、 または〈克服されざる腐敗〉

●文＝梟木

　私たちはいつか死ぬ。当たり前のことだ。どれほど偉大な王様や哲学者でも、かつて生まれてきて死ななかった人間はいない。それがいつどこで、どのようにしてやって来るのかは定かではない。しかし時が来れば死は確実に、そして平等に私たちのもとに訪れる。

　そして死ねば、死体は腐る。餓死、病死、失血死、水死、中毒死、焼死、服毒死、感電死、窒息死、老衰。いかなる結末が迎えられようとも関係がない（凍死なら少しマシかもという程度）。死体がこの世に残されている限り、肉体は自然の作用によって分解され、その姿を見るもおぞましいものへと変容させていく（西洋には朽ちていく過程の遺体をモチーフにした「トランジ」といううう死体画や死体彫刻の伝統がある）。自然界に「きれいな死体」などというものはおよそ存在しない。世界で一番美しいと評判のローラ・パーマーの死体だって、いずれは腐るのだ。

　そのためだろうか。古来より私たちにとって「腐ったもの」は、それ以上に恐怖の感情を呼び起こし、禁忌の対象となるよってうなものであり続けてきた。

　だからこそ人類にとって社会生活の中から死者の腐敗した肉体を排除、もしくは隠匿してしまえるような仕組みを作り上げることは、是非とも必要なことだった。遺体を火葬にする習慣（キリスト教では死者の肉体は最後の審判による復活の際に必要となるため土葬が支配的だったが、現代では火葬も許容されつつある）の起源も、ここに見出すことができよう。またエジプトのミイラのように、遺体に適切な防腐処理の加工を施せば、腐敗の進行そのものを止めてしまうことだって可能ではある（冷凍保存、エンバーミング）。

　だがいかに死者の肉体を不可視なものに仕立てたところで——あるいは己の身体をミイラにしてみたところで——「腐ったもの」に対する原初的な恐怖が消えて無くなることは到底思えない。もとより焼却やミイラ化といったプロセスそのものが、腐敗することへの恐怖に根ざしているともいえるからだ。それ界各地に伝わる神話や伝承、西洋におけるメメント・モリ的な死体アートの伝統を越えて、ポップカルチャー寄りの死体表象すなわち「死者である」という「ゾンビ」として現在までしっかりと息づいている。

　そのことを最も典型的に伝えるのが、日本神話におけるイザナギ・イザナミ夫婦神の別離のエピソードだろう。イザナミの死後、妻にひと目会いたいと願って黄泉へと下ったイザナギは、彼女の変わり果てた姿を見るや怖じ気付いて逃げ出してしまう。このときイザナギは、確かに「死者」としての妻と対面することを覚悟し臨んでいたにはちがいない。ただ「肉体の腐敗」という事実は、それだけで彼女への未練を断ち切るのに十分なほど酷く耐え難いものだったのだ。この「腐ったもの」に対する畏怖は世

109

では私たちは、いかにしてこの腐敗という魔物を克服することができるのか。

腐敗する身体

「腐ったもの」は恐ろしい。私たちの遺体が戸外に打ち棄てられ、誰にも知られることなく朽ちていくさまを想像するのは、それだけで耐え難いほどだ。しかしイザナギ・イザナミの場合がそうであったように、本当に恐ろしいのは愛する女性、とりわけ生前には輝かんばかりの美しさだった女性の肉体の腐敗を目の当たりにすることではないだろうか。

江戸川乱歩の中編小説に『蟲』（一九二九年）という作品がある。再会した初恋の女性に熱心に求愛するも拒絶され、燃え上がる欲望と嫉妬に取られ続けた青年が、突っ慳貪な態度心の果てに遂に彼女を殺してしまう。青年は女の亡骸を自室にしている土蔵の二階へと引き上げるが、遺体となった彼女の姿はさながら愛らしい人形のようであり、生前よりずっと魅力的なものにさえ彼の目には映った。しかしそんな幸福は長くは続かない。青年の想いを嘲笑うかのように、女の死体は不可

視の微生物たち（＝蟲）によって浸食され、急速に腐敗していく。白かった肌には不気味な青い斑紋が浮かび、膨張した腹腔にはガスが溜まり、そして……。死後経過を表す迫真の描写の数々が、まるで本当に女を殺して観察してきたかのようであって恐ろしい。

わが国には他にも、美しい女性の死体が醜く朽ちていく過程を九つの段階にわけて描いた、あの有名な『九相図』がある。どれほどの絶世の美女でも、腐敗の進行には逆らえない。

ところでそうした肉体の変容に対するオブセッション（強迫感情）を非常に強くもっていたのが、アメリカの怪奇小説作家エドガー・アラン・ポーではなかっただろうか。「アッシャー家の崩壊」「早すぎた埋葬」「赤死病の仮面」「ペスト王」「大鴉」といった作品において、彼は肉体の病や腐敗、あるいは生者の埋葬などのテーマを好んで取り上げた。早すぎた埋葬とは、生きながらにして死体となり、自らの肉体が朽ちていくさまを棺桶の中から見届けることにほかなるまい。そればかりではなく、ポーは「モレラ」や「ライジーア」など幾つもの短編において、死んだ美女の肉体の再生を試みている。

そして、そうした肉体の腐敗に対するオブセッションや美女再生願望をポーから引き継ぐようなかたちで登場してきたのが、一九世紀以降の後期ロマン派や象徴派の作家らによる自動人形／人造美女小説の一群だったといえるのではないだろうか。ポーに「死せ

★エドガー・アラン・ポー「ライジーア」の挿絵（絵：ハリー・クラーク）

★フリッツ・ラング監督「メトロポリス」

る美女の幻想」の着想を与えたのはドイツの劇作家E・T・A・ホフマンだが、彼の創造した『砂男』に登場する自動人形のオリンピアこそは、老いもしなければ腐りもしない人造美女ヒロインの祖である。またフランスの作家リラダンは小説『未来のイヴ』において、人造美女ハダリーにはじめて「アンドロイド」という呼称を与えた。また毛色はだいぶ異なるもののイギリスのメアリー・シェリーによる『フランケンシュタイン』も、死体から創造された怪物が伴侶美女を要求するあたりに自らの欲望の萌芽を認めうるかもしれない（人造美女としての女性版〈人造人間〉のフランケンシュタインによって屍体蘇生の技術が確立された世界での屍者たちの活躍を描く円城塔・伊藤計劃の共作『屍者の帝国』も、当然ながらこの世紀を舞台としている）。

このリストはフリッツ・ラングの映画『メトロポリス』やデュシャン、ベルメールらによる独身者機械的な人形作品を経由して、遠

くリチャード・コールダーの「自動人形シリーズ」やアルゼンチンの作家ビオイ＝カサーレスの『モレルの発明』にまで敷衍することができる。彼女たちこそは肉体の腐敗を完璧に克服した、新たなる人類の姿なのだ（参考：巽孝之・荻野アンナ編『人造美女は可能か？』）。

人形的身体

人間の代替ではなく、あくまで人間の上位互換として規定可能な、永遠にその身を腐らせることのない人形美少女たち。もしくはそうした人形的な身体感覚を備えたヒロインたちの姿は、現代日本の視聴覚文化の中でも気軽に目にすることができる。士郎正宗の『攻殻機動隊』、及びその原作エピソードを基に押井守が映画化した『GHOST IN THE SHELL／攻殻機動隊』『イノセンス』の二作は、その最たる例といっていい。同作のヒロインであり、電脳化技術が発達した世界でテロや暗殺を未然に防ぐ職務を担う〝義体使い〟の「草薙素子」は、自らの身体を極限までサイボーグ化することによって、常人とはかけ離れた身体能力と捜査能力を得ることに成功している。さ

らに劇場版第一作のラストにおいて、素子は電脳ハッカーとの死闘の末、肉体を棄ててネットワーク空間への再生を果たす。

『GHOST IN THE SHELL／攻殻機動隊』(一九九五年)の発表から『イノセンス』(二〇〇四年)公開までの一〇年間は、人形美少女が活躍する作品の花盛りだ。CLAMPの『ちょびッツ』。三原ミツカズの『DOLL』。相田裕の『GUNSLINGER GIRL』。高橋しんの『最終兵器彼女』。PEACH-PITの『ローゼンメイデン』。その後のメディア展開の方法などは異なるものの、いずれも原作漫画の連載開始が二〇〇〇年から二〇〇二年までの時期に集中しているのが興味深い。そして二〇〇七年には、ついにユーザーの手で自由に楽曲を歌わせることができるヴァーチャルな歌姫、ヴォーカロイド「初音ミク」が登場する。

最近ではあまりこういったタイプの作品が話題になることは無くなってしまったが、それは殊更にその身体の「人形的」を強調しなくとも、少女たちの存在自体が「人形的」なものであるとの理解が広まったためかもしれない。現在ではむしろその反動として、少女たちのリアルな実体を追求するような作品が

多く見られる(『ひぐらしのなく頃に』や『魔法少女まどか☆マギカ』、『結城友奈は勇者である』など)。

だがそうした人形美少女たちにとって、腐敗への恐怖は完全に払拭されたといえるか。『魔法少女まどか☆マギカ』の作中で自分たちの肉体が魂の抜かれた状態にあることを知ったつけたソウルジェムが本体となり遠隔操作によって肉体を動かしている)ことを知った杏子は、「それじゃあたしたち、ゾンビにされたようなもんじゃないか！」と叫び、さやかは「だってあたし、もう死んでるもん！ ゾンビだもん！」と泣く。テレビではじめてこの場面を見たとき、筆者は「そこはなぜ「人形」ではいけないのか？」「肉体は腐りもしないし自分の意志で操れているのだから、ゾンビではないのではないか？」と疑問に思ったものだが、それはもともとその身体が「人形的」であることをすでに自覚していた少女が、ゾンビという表象を通して腐敗に対する原初の恐怖を蘇らせて口にしてしまったにほかならない(魔法少女という役目の性質上、魔女との戦闘に敗れた彼女たちの死体もまた異空間の中に打ち棄てられ、誰にも知られずに朽ちていく可能性が高い)。またゾンビ＋日常系学園ものとして各所で話題になったアニメ『がっこうぐらし！』でも、ヒロインの一人である「ゆき」はゾンビに支配された学園外の世界に広がる惨状を認識できていないかのような描写がなされている。

古くは押井守が監督と脚本を務めた『うる星やつら2／ビューティフル・ドリーマー』(一九八四年)にも、人為的に作り出された悪夢の中でコールドスリープに失敗したラムちゃんの肉体が一緒に眠っていた男の子の隣で腐ってしまうというとんでもない恐怖演出があった。どうやらこの肉をもって生き続ける限り、腐敗への恐怖は克服されることなく、何度でも蘇ってしまうもののようだ。

★押井守監督
「GHOST IN THE SHELL／攻殻機動隊」

人形は、器として存在することで、人と繋がれる

人形・舞 綾乃テン インタビュー

取材・文＝斎藤栗子

舞踏・人形・空中演技の三点構造という独自のパフォーマンスを行い、二〇一三年には東京都公認ヘブンアーティストに合格、屋外での活動も開始した綾乃テン。突き詰めた身体を容赦なく群衆の目に晒す彼女の心を尋ねてみた。

＊　＊　＊

■ 上野恩賜公園でのパフォーマンス

――ヘブンアーティストとして、上野恩賜公園で屋外パフォーマンスをされていますが、屋外を選んだきっかけは何ですか。

綾乃◉師の、人形師・百鬼どんどろ　岡本芳一から、初期のころ、等身大の人形がフッと街中に立っていたら面白いのではないかと発想し、屋外で人形を遣い始めたという話を聞いたことがあったのと、また、自分のことを全く知らない人がどれだけ足を止めて観てくれるのかという状況に身を置いてみたいという気持ちもあって、屋外パフォーマンスを始めました。

――岡本さんは、旅芸人生活をしながら見せ物人形芝居を展開されていたことを考えると、この上野での屋外パフォーマンスは念願の環境だと言えるでしょうか。

綾乃◉師である岡本の形式を尊んでいますが、継承するという事とはまた少し違った形で活動しているので、「念願の環境」と言うと語弊があります。それよりも、囲われ守られた劇場ではなく屋外で上演することで、どのような環境に置かれても、圧倒的な

★演目『半夏生・玉藻ノ舞』（前頁及び上の写真も）

存在感を放てるような強さを手にしたい、心と身体の芯となるものを手にしたい、という思いから必然的に求めた環境なのです。

アピールしているわけではないのに、自然と人が集まってくる様子も印象的でした。

――「通りすがりの観客」というのは温かい人もいる一方、残酷な人もいるかと思います。特に大道芸人のように万人ウケする内容のパフォーマンスではない…であろう綾乃さんが屋外を選んだ当初、私の第一印象は「意外！」でした。

綾乃◉ヘブンアーティストのオーディションのころは特に、大道芸向きではないという自覚もありました。ですが、日常の中で目を背けていたり見ないようにしていたりしている人の心の闇の部分を盛り込んだ作品をさらすことで、観ている人の心を打ち抜くことが出来るのではないか、という目論見はありました。そんな大道芸があっても良いのでは、と思っていました。

綾乃◉ヒトガタという器になることで、人が感情移入しやすくなるのだと思います。一方で、劇場とは違う環境なので、同じ作品でも、屋外で行う時は踊りや音を変えたりして、観客にしっかりと作品が伝わるように工夫していきたいと考えています。

――現在上野で行っている『半夏生・玉藻ノ舞』はどのような作品でしょうか。

綾乃◉今まで、面や身体と繋がったタイプの人形や、ヒトガタとしても小ぶりな女の子の人形を主に遣っていたのですが、師の岡本が創ったスタイルの大人サイズの等身大人形に踏み込むことで、もっとヒトガタという人形が持つ魅力を知りたい、そしてヒトガタにはない人形を遣ってみたいと思って創ったのがこの作品です。

――岡本さんのスタイルである等身大人形を使用するには、どのようなハードルがありましたか。

綾乃◉足先まである人形というのは、今まで遣っていた身体にフィットするタイプの人形とは違い、自分自身の踊

っている様子はとても美しいと感じました。大道芸というと、サービス色の強いものが多い印象ですが、綾乃さんのように凛と立つことは、とても上品で強さを感じます。大きな声やアクションで

――今回撮影をさせていただいて、人形や綾乃さんが群衆の中で強く佇ん

★演目『無花果』／『遠野物語』のおしら様を題材にした作品

★綾乃テンの人形

踏・人形・エアリアルの三点構造だという印象ですが、それぞれどのような経緯でパフォーマンスに取り入れられたのですか。

綾乃◉自分の身体を無にし器にすることで他者や風景などを踊る舞踏と、ヒトガタという生命の持ちたないモノに息吹を吹き込むこととは、回路が違うけど似たような性質があるということを、師とよく話していました。共通していることは「死」を連想させる部分だと思っています。

——綾乃さんにとって、作品に影響している死の姿というのはありますか。

綾乃◉肉体という器が空になって、感情や魂が解放されるイメージや感覚です。

——たしかに綾乃さんの作品を見ていると、「器」である身体や人形に魂を自在に出し入れしている印象です。舞踏と人形に、さらにエアリアル（空中演技）を加えたのはなぜですか。

綾乃◉エアリアルというよりは「自吊り」と言う方がしっくり来ているのですが、つまり自害するという体感がそこにはあります。人が空に吊られている様に、無機質な印象の中から自ず

と滲み出る感情やなんとも言えない色香を感じたのをきっかけに取り入れることにしました。

——自吊りという儀式的な自殺によって、綾乃さんが救われている部分はありますか。

綾乃◉幼い頃から自分の身体という感覚に違和感があって、その違和感が舞踏や自吊りの際に払拭されるという感じです。救いというよりは、やはり解放なのかも。

——この作品構造はとても個性的で、綾乃さん独自のものだと思います。

綾乃◉この三点構造を使って、生と死を行き来するような作品創りを考えて作品を創ってきたのですが、今回手がけている等身大サイズの人形によって、これから手法も変わっていくだろうと感じています。

——綾乃さんのパフォーマンスは、「身体のモノ化」と深くつながっているように思います。特にエアリアルのシーンは、空中で身体が無機物化していくような印象があるのですが、有機的な身体と無機的な身体にどのように向き合っているのですか。

——綾乃さんのパフォーマンスは、舞

りとのバランスが変わってくるので大変でした。手を出すには高すぎるほどのハードルだったのですが、もっとヒトガタの魅力に踏み込むにはこれを体験すべきだと、特別な思いを持って臨みました。

■舞踏・人形・エアリアルの三点構造

★映画『無垢の祈り』

■ 映画『無垢の祈り』

——映画『無垢の祈り』(原作・平山夢明、監督・亀井亭)に出演されていますが、綾乃さんにとってどんな作品ですか。

綾乃●幼児虐待かテーマの作品で、描かれている状況や主人公が望むものに、とても自分に近いものを感じていて、胸が痛くなる作品です。

——そこでは、人形はどのような役割をしていますか。

綾乃●人形は、虐待を受ける主人公の身代わりや、鏡のような存在として出演しています。

——試演を拝見しましたが、中身を盗まれた箱のような綾乃さんの存在が印象的で、人形でも人間でもない彼岸の生き物のようでぞっとしました。心を無くしていく主人公のフミちゃんの最終形態が綾乃さんの姿のように感じたのですが、作品の中の綾乃さんは、あの作品のおそろしい景色をどのように眺めていたのでしょうか。

綾乃●あの劣悪な環境にいるフミにとって、人形の姿はフミの心の形で

綾乃●有機的／無機的は、作品のストーリーやシーンの状況によってスイッチを切り替えるようにしていて、特に、床で踊る時と空にいる時では身体の使い方を分けています。例えば、床の時に風景やその人を想像して踊るとしたら、空にいる時は粒子のような霧や風、水など自然に溶け込むような皮膚感覚を意識しているように思います。

★綾乃テンの人形

★映画『無垢の祈り』に遣われた綾乃テンの人形

★『無垢の祈り』と同じく亀井亨監督の映画『幽閉』。人形は綾乃テン

★綾乃テン(左)と、インタビュアーの斎藤栗子(右)

あったり、いっそのこと空っぽになれたら良いのにという願いに繋がったりしているので、最終形態のように映るのだと思います。

この役は、同じような体験があって理解のある人に頼みたいという監督──実体験を重視したキャスティングの意思もありました。ただ人形に愛情を持ちすぎて残酷な形が創られず、監督に人形のメイクに筆を入れられた際、大泣きしたエピソードがありました。

──『無垢の祈り』の上映予定は決まっていらっしゃいますか？

綾乃◉現在、国内上映はまだ決定しておらず、まず海外映画祭に出品申請中です。

である以上、フミちゃんや人形の痛みは、綾乃さん自身のものでもあるんですよね。とてもシビアな撮影だったのではと想像します。

綾乃◉「人形に想いは込めない」というのは師の言葉だけど、人形は器として存在することで観ている人と繋がれるのではないかと思います。そして、自分にとっても人形は、経験や想いについて客観視することを教えてくれた存在でもあります。この映画においても、主観的になって苦しむのではなく、客観的に見据えることで初めて役柄になれる。撮影に到達した時点では、とても静かな気持ちで臨むことが出来

人形に命が吹き込まれる一方で、身体は徐々にモノ化し、空中に漂う姿は非常に無機的だ。舞台上で複数の命を操る彼女によって立ち現れるのは、観客の心を投影する「器」である。インターネットやテレビなど、溢れるコンテンツによって受動することに慣れた観客は、彼女の創り出した「器」に心の奥底を暴き出され、能動の感情にある人は涙し、ある人はおののく。観客の魂をも舞台上で操る彼女は、いま最も挑発的で粋なパフォーマーなのではないだろうか。

＊＊＊

118

木々高太郎 睡り人形

●絵と文＝林朝子

医師・西沢は、合成に成功したばかりの睡眠剤を不眠に悩む妻に飲ませ、図らずも殺してしまう。罪の意識に苛まれるも、二番目の妻・松子を迎えたときにはそれを故意に与え、眠り人形と化した妻の虜になっていく。ゆっくりと西沢の精神が蝕まれて明らかな性欲倒錯に陥り、果ては性犯罪者へと落ちてゆく様は、嗜眠状態に陥った松子の甘美な愛らしさや、愛玩されてゆく様のリアルな描写と相俟って、一層不穏でミステリアスに感じられた。

Dr.Odd's mad collections vol.5
おともだち
最合のほる　文・構成
Dollhouse Noah　写真

おともだちが　欲しいの
いつも　一緒に遊んでくれる
いつも　そばにいてくれる
何時間でも　わたしのお喋りを聞いてくれて
何時間でも　わたしのことを待っていてくれる
優しくて可愛い　おともだち

わたしのことが一番好きで
わたしがいなくちゃ何もできない
口答えや文句は一切なし
素直で　控え目で　遠慮深い
大人しくて従順な　おともだち

怒らないし　泣かないし
嫉妬もしないし　横取りもしない
決して裏切らない　おともだち

わたしが髪を梳かしてあげる
わたしのおリボンを貸してあげる
わたしとお揃いのお洋服も着せてあげる

そんなおともだちが　わたしは欲しいの
わたしだけの　おともだち

「ヒック〜……で、その人形作りを私に手伝えと?」
「人形じゃないわ、おともだちよ」
 ひとしきり持論を展開した少女は、きっぱりと言い放った。テキトーに相槌を打ちながらエタノールC_2H_5OH体積濃度50パーセント以上の、つまり強い酒をビーカーに注いではグイグイ煽っていた。昨今の酒量増加は些かマズいと自覚しつつも、数ヶ月前の傷心を癒すにはこいつしかないのだから仕方ない。
「ところで君、不思議の国のアリス症候群って知ってる?」
「アリスは大好きよ、テニエルの挿絵がとっても好みなの」
「ドリンク・ミーと書かれた薬を飲むと体が伸びたり縮んだり〜、しかし真っ当な第三者の目撃証言がない以上、現象はあくまで主観であり、伸縮しているのは世界の方かもしれな〜い、ヒック」
「ねえ、その話よ、わたしのおともだちと関係あるの?」
「おっと、新しい処方薬がドリンク・ミーと言っているではないか。私は残りの一握りもある錠剤をドリンク・ミーと言っているではないか。私は残りの一握りもある錠剤を飲み込んだ、ゲフー。
 さて、この夢見る夢子ちゃん(仮称)が、どうして私の実験室に居るのか疑問に思うかもしれないが、気にすべきことはない。突然の珍客はもはや私の日常であり、問題にすべきことはない。確かに少女にとって人形はもはや私の日常であり、比喩としての友人になり得る。しかしこの子の友だちこの私、ドクター・オッドが手を貸す義理も道理もないと名高いこの私、ドクター・オッドが手を貸す義理も道理もない。本来なら飴玉一個でもくれてやってお帰り頂くところだが、実は少しだけ興味を引かれていた。彼女が持参したモノ、の方にだ。
「ねね、それ、ちょっと見せてもらってもいいかな〜?」
 もちろんこんな乳臭いガキにでは

「もちろんよ! やっとその気になってくれたのね!」
 少女は嬉々としてバスケットの中身を取り出し、次々に作業台の上に並べ始めた——。
「わたしね、人形学校に通ってたの。究極のおともだちを作るためよ。でも学校なんて大したこと教えてくれなかったわ。だからすぐに辞めちゃったの」
「このパーツ、ホントに君が作ったの?」
「そうよ。こんなの簡単に出来ちゃうし、しかも教えてもらった繋ぎ方じゃ全然上手くいかないの」
「しかし見事だなぁ……ヒック。君、医学部出身?」
「文学部の一回生よ。でも博士、そんなに酔ってて大丈夫なの? 散々やったし、人形を人間にするのも面白いかも〜♪」
「ダイジョブダイジョブ。確かに人間を人形みたいにすることは散々やったし、人形を人間にするのも面白いかも〜♪」
「人間じゃないわ、お人形を作るの」
「間違えた、お人形じゃ」
「やっぱ人形じゃん」
「間違えた、おともだちよ」
 ハイハイ。

と言う訳で――、

ほんの気まぐれから作業に取りかかってみたら、イヤイヤこれが面倒臭いのなんのって、もう大変ですよ、ターイヘン。繋ぎ合わせるっつったって、髪の毛よりも細い糸を使うんですよ、これが。しかも首に両肩、両肘、両手首、胴体は三分割で、両足の付け根に両膝、両足首ときたもんだ。それぞれにつき何十箇所と正確に縫合するとか、せっかくイイ感じに酔ってたのに一気に醒めるでしょ。大体ね、私は外科医じゃない。ドクター・オッドなんです、サ・イ・エ・ン・ティス・ト。でも、科学者なんですが、途中でやめる訳にはいかないし～い。それにさ、最近こーゆー細かい作業は本当にツラいのよ。ここだけの話、今年になって老眼鏡を何本作ったことか。作ってもすぐに度が進むし、かけても疲れるし、正直目ン玉取っ替えたい。嗚呼、天才と言えども寄る年波には勝てぬ歯がゆさよ。イテ、針刺したぁ……それにしても人形のパーツってここまで作り込むもんなのかしら？芯のところなんか人骨みたいだし、血管や神経まで再現してあるし。よほどの物好きかキチ○イか、そりゃ誰も本気で夢子ちゃん（仮称）が作ったなんて思うわけないでしょ。真犯人は一体誰なのか……百歩譲って夢子ちゃん（仮称）の仕事だとしたら彼女は私の次くらいに天才かもしれない。人が必死こいて作業してるっつーのに、ぐーすか寝るし。何なの、このガキ！ イッター、また針ッ！

→

→

→

で で で、で・き・た……。
さすがの私も、もう限界……。
出来たてホヤホヤのおともだちでちゅよ～。
仲良く一緒におネンネしなちゃいね～。
よっこらしょっと。

ほんじゃ、ひとっ風呂浴びてきますかね。

お二人さん、良い夢を。

優しくて可愛い
大人しくて従順な
決して裏切らない

内緒の遊びをしましょうね
二人の秘密にしましょうね

あなたはわたし
わたしはあなた

優しくて可愛い
あなたはわたし
わたしはあなた
大人しくて
お人形は おともだち
おともだちは お人形
あなたはわたし
わたしはあなた

あなたはわたし
わたしはあなた

きゃあああああぁ

ちょっと、何やってんのぉ——!?

鼓膜が破れんばかりの悲鳴に湯船を一丁で実験室に駆けつけた。忘れてもらっては困るが、私は大きな音や騒々しいことが大嫌いだ。盛大にもらってはいいが、私は大きあられもない姿を人様に晒したことがあったと思うが、遙かに前にも同様のあられもない姿を人様に晒したことがあったと思うが、遙かに前にも同様の腰タオルはあっけなく重力の法則に従った。更に今回は多少の油断も手伝い、ロマンチックな展開だったはずだ。更に今回は多少の油断も手伝い、の良い股間のままに、この惨状を理解すべく──。
「ボヤットシテイナイデ、パーツヲ作業台ニ運ンデヨ」
たどたどしい日本語で喋っていやがった。
生々しいヒトガタ『人造おともだち夢子ちゃん（以下、ジントモ少女）』じゃない！ 私が老眼を酷使して完成させた縫合跡もだ。そ・し・て。このジントモ少女は、依頼主である夢子ちゃん（仮称）をあろうことかバラバラに切り刻んでいやがった。
「ダッテコノ子、私ヲ人形ニショウトシタノヨ。今度ハ、コノ子ガ人形ニナル番ダワ」
「もしかしてこの血みどろベタベタな肉塊を人形にしろって？」
「ソウヨ。博士ハ天才ダッテ、私ハ人形ガ言ッテタモノ」
「ふん、私の天才ぶりも人形の耳にまで届くようになったか」満更でもない気分でジントモ少女の耳にまで届くようになったかの手首を受け取った途端、瞬間湯沸かし器の如く沸点に到達した怒りに我を忘れた。
「ドウシタノ？」
「こんなのダメ、全然ダメ！ 切断面が美しくなーい！」鮮血滴る手首を放り投げた私はジントモ少女の胸倉を掴み、夢

子ちゃん（仮称）の仕事が如何に素晴らしかったかを力説した。
「オ言葉デスガ、博士ハ別人ノ仕事ダト思ッテタンジャナイノ？」
「そうだったかしら？ そ、そんなことどーでもいい！」
私は照れ隠しにジントモ少女を突き飛ばすと、取りあえずフル○ンでは格好つかないので白衣を纏った。
「──あらま」
少しばかり強く押してしまったのか、ジントモ少女はソファにぶつかってすっ転び、その拍子に首がもげていた。どうやら縫合が甘かったようだ。
「……」
ゴロンと転がった人形の無機質な頭──。
作業台に鎮座するのは血飛沫を纏った少女の生首──。
「そうだ！ いっそのことジントモ少女と夢子ちゃん（仮称）を合体させちゃお♪」
素晴らしい閃きにいそいそと人形の頭を拾い上げた瞬間、私は自分の体が急に大きくなるのを、いや、世界がみるみる縮んでいくのを感じた。
縦横に歪む空間を、人形はスカートの裾を翻して走り去るのを私はなす術もなく床に広がる大きな血だまりに倒れ込む。白衣がじわじわと赤く染まっていく様を、作業台の上の少女の生首がきょとんとした顔で見つめていた。

意識が戻ると、私は作業台の上に横たわる少女の前に立っていた。彼女が片腕に抱いているのは小さな人形だ。慎重に引き離して観察してみると、人形は大して精巧な作りでもなく、丸みを帯びた関節をゴム紐で繋いだだけのものであることがわかった。もちろん喋ることはない……私が作り上げた等身大の人形は一体どこへ行ったのか？
　少女の方はと言えば微かに息はしているものの、手足が微妙に体から離れていた。不思議なこともあるものだと思った。今思えば少女が持ち込んだアレは、元人間だったものだ。この少女は自分好みの友だちにするために、その人物を人形に作り直そうとしたのだろう。そして私は少女の望み通りに繋ぎ合わせ、結果的に生き返らせてしまった。意志を持った人形は、今度は少女を自分の人形に仕立てようと……たぶん彼女も友だちが欲しかったのだろう。少女の友だちはいつでも人形なのだから。

　　　　　　　　　　　　　　　　　　私は霞がかかったような頭で考える。
　　　　　　　　　　　　　　　　　　私は何をしていたのだろうか。
　　　　　　　　　　　　　　　　　　私は何をしようとしていたのだろうか。

　　　　　　　　　　　　　　　　　　何をしようとしていたのだろうか。

　　　　　　　　　　　　　　　　　　何…ヲ……シヨウト…シテ……。

しかし考えてもみたまえ。
そもそも人間と人形ではサイズが合わない。
サイズ？　そんなことはどーでもいい。
ドクター・オッドの手にかかれば世界は自由に伸び縮みする。
さあ、狂気の施術を開始しよう。
どんな奇っ怪な少女人形が誕生するやら。
それは出来ての、お楽しみ――。

モデル 武藤遥
人形 ELLE（七戸優・作）

Dr.Odd's mad collections vol.5　END

四方山幻影話㉕

●写真&文=堀江ケニー

モデル：Salasa／人形：森馨　●カラー☞p.24

今回、人形というテーマを聞いて、すぐに頭に浮かんだ絵が、人形をトランクに詰めて旅をする女性。その女性が旅をするのは里山、田舎の風景が広がる所。古い大きなトランクに人形を入れてローカル線に乗り、旅を続ける。本数の少ないローカル線を駅で待つ絵、トランクに座り一息付く絵、周りに何もない踏切で待つ絵、そんなイメージが頭の中のスクリーンに浮かんだ。仕事は何をしているのか？ 何故旅を、しかも人形を連れて続けているのか？ 何処から来て、何処へ行くのか？ まったく謎のままなんだけど、ロードムービーのような雰囲気にしたかった。ロードムービーのような映像は流れで見せるが、写真らしく、写っているものの前後を想像させるものにできればと。

余談なんだけど、何故人形を連れた女性のイメージがわいたかというと、以前踊り子さんを撮らせて頂いていた頃があって、その彼女達は、日本中を衣装を抱えて劇場から劇場へと旅をしていたわけです。年間のスケジュールが組んであり、絶えず旅を続ける。

自分が撮っていた当時は今より劇場の数も遥かに多かったんで、本当にいつも旅を続けてました。ツアーバンドみたいな感じ。踊り子さんによっては、家もあえて持たずに1年を通して楽屋暮らしなんて人もいたほど。そんな彼女達の中にはヌイグルミを連れていたり、犬を連れて旅をしていたりする者もいた。で、もし、そんな中に、人形を連れて旅をしている踊り子がいたら面白いんじゃないかな？というところから湧いたイメージなのでした。

★堀江ケニー http://kenny-horie.jp/　※堀江ケニー写真集「恍惚の果てへ」「タコさっちゃん」好評発売中!!（発行：アトリエサード、発売：書苑新社）

清水真理
Shimizu Mari

●カラー図版 映画・画集情報 ▶ p.8

清水真理の人形が演じるドリームランド

清水真理が人形を制作し、蜂須賀健太郎が監督したダーク・ファンタジー映画「アリス・イン・ドリームランド」が、12月にいよいよ劇場公開される。作られた人形の数はなんと20体以上。それらを撮影してコンピュータ上でアニメーション化。声の録音を先におこない、それに合わ

★右頁の写真は、映画「アリス・イン・ドリームランド」より ©清水真理／『Alice in Dreamland アリス・イン・ドリームランド』フィルムパートナーズ

※清水真理展示予定「宵待草と人形たち〜大正の夢・平成の夢」2015年9月19日(土)〜11月30日(月)、愛媛県・高畠華宵大正ロマン館
「幻想美術の現在」2015年12月5日(土)〜16日(水)、SUNABAギャラリー →p.38参照
個展 2016年2月予定、銀座・スパンアートギャラリー

せて動画を作る手法で制作された。主人公のアリス役に「ラブライブ!」の内田彩、相棒の白うさぎ役に「うたの☆プリンスさまっ♪シリーズ」の下野紘など、人気声優が出演しているのも話題。

また主題歌は、昨年10周年記念アルバム「Cosmopolitan」を発表した黒色すみれが、音楽はarai tasukuが担当し、劇中歌を収録したオリジナルサウンドトラックも発売される。

人形たちの演じる不思議なドリームランド。見たことのない冒険の世界を、ぜひ劇場で楽しみたい! また公開に合わせて、清水真理人形作品集「Wachtraum」も発売!

※映画および作品集の情報は8頁参照

(沙)

★写真:田中流

菊地拓史 KIKUCHI Taeji

オブジェにおけるヒトガタ ●カラー図版 P.10

森馨 MORI Kaoru

★菊地拓史×森馨「Square and Circle」
2015年11月16日(月)〜30日(月) 会期中無休 11:00〜18:30
場所／東京・六本木 ストライプハウスギャラリー Mフロア
Tel.03-3403-6604
http://www.striped-house.com/

「オブジェ」というのはご存知のように、ダダイズム以降は、既成物を本来の用途を逸脱して組み合わせ、新たな意味を与えて表現した作品のことを指すことが多い。

昨今はそのオブジェに、頭などヒトガタが紛れ込んでいることもあるが、そうした作品を見ると、なおさらその思いを強くする。

と考えると、菊地が制作する人形の展示のための箱か少々象徴的に思える。菊地の作品はいずれも、そのようにヒトガタを内包するのを待望しているのではないか――。

一方、人形作家、森馨は、もちろん人形の制作がメインだが、ときにオブジェも作っており、人形作家らしくヒトガタを中心に据えてシュールな情景を浮かび上がらせ

先日のスパンアートギャラリーでのToru Nogawaとの2人展で展示していた、顔がドクロになったぬいぐるみ作品もインパクトがあった。顔の部分のみ人形と同じ石塑粘土で作ったぬいぐるみ作品は以前からあったが、顔をドクロにしただけで、異様なオブジェを生み出してみせたのだ。

その菊地と森がストライプハウスギャラリーで2人展を開き、コラボ作品もお目見えするという。空間演出は菊地が担当し、自然光を活かして2人の作品を彩る。(沙)

菊地拓史の作品もそのひとつだろう。だが菊地の作品の特徴は、そのオブジェに人の気配を感じさせるところかもしれない。それは、人が使い古したようなエイジングを施していることもあろうが、それだけではない。そこには誰かが棲んでいて、たまたま不在にしているだけ、のような感覚。

★写真：吉成行夫

わたしのものではないわたしの身体
レム&クエイ兄弟版「マスク」比較

●文＝高槻真樹

ドールとしてのわたし

SF小説において、ルネサンス以前の中世ヨーロッパは格好の題材だ。「暗黒の中世」と時に言われる通り、典型的なディストピアとして描かれることが多い。厳密な年代でいえば前後することになるが、「暗黒の中世」的世界観をテーマとしたSF作品を思いつくままに挙げてみよう。コニー・ウィリスの『ドゥームズディ・ブック』 Doomsday Book（九二、ハヤカワ文庫SF）、マイケル・フリン『異星人の郷』Eifelheim（〇七、創元SF文庫）、一応異星の話であるがA&Bストルガツキー『神様はつらい』Трудно быть богом（六四、早川書房）も含めていいだろう。

狂信を掲げ、特権階級が君臨し、知識と多様性が弾圧され、庶民は無知な状態に置かれ、ボロボロになるまで使役され、みじめに死んでいく。たしかに現代人の目から見れば、おぞましい地獄である。「暗黒の中世」は、ディストピアのモデルとして、繰り返し利用されてきた。

だが、実際の中世の庶民は、自分たちが地獄に住んでいたと思っていただろうか。おそらくそうではないだろう。

およそざっくりとした話になることをご容赦いただきたい。十七世紀フランスの哲学者ルネ・デカルトが「我思う、故に我あり」と定義づけるまで、現代人が当たり前に持っているような「近代自我」は、ほとんど意識されていなかった可能性がある。高校の倫理の授業でも定番として登場するエピソードであるがゆえに、私たち現代人は見落としがちだ。デカルト以前の、土地や共同体に縛り付けられた庶民たちが、個人の尊厳や個性の尊重という、現代人の常識である概念を持っていたはずはない。だとしたら、彼らにとって世界は、自分自身はどのような姿に映っていたのだろうか。

身体すら自分のものではなく、特権階級の所有物であった時代で、水鏡に映る自分自身の姿を見てしまったような時、彼らは何を感じたのだろう。おそらくは何も、自分とはあまり関わりのない、空虚な異物＝ドールのようにしか感じられなかったのではないだろうか。

思考実験としてのレム「マスク」

ポーランドのSF作家、スタニスワフ・レムの中篇「仮面」Maska（七七）は、そうした近代以前の自我のあり方を、徹底した思考実験で再現した作品として読み解くことができる。

「SFマガジン」一九八一年九月号に深見弾訳で収録されて以降、ほとんど忘れ去られていたこの作品が久々に注目を集めた。実に八年ぶりとなる、国書刊行会のSF叢書「スタニスワフ・レム・コレクション」の新刊、「短篇ベスト10」に収録されたためだ。

同書は、レムの生地、ポーランドの読者投票結果にレムと編集者のお気に入りを加えたもので、入手が容易な『泰平ヨンの未来学会議』（一九七一、ハヤカワ文庫SF）や「完全な真空」Doskonała próżnia（七一）「虚数」Wielkość urojona（七三、いずれも国書刊行会）の収録作品を

除いた十本で構成されている。

とはいえ、泰平ヨンシリーズやロボットシリーズなど、過去の単行本に収録されている作品が大半で、物足りなさを表明する声も少なからずあった。かくいう私もその一人だったのだが、ポーランド語から直接の改訳版ということで、改めて読んでみた。実のところ驚いた。「宇宙版ホラー男爵」と形容されることも多い泰平ヨンシリーズは、こんなにも難解な内容であったろうか？

一見コミカルな事件が次々と繰り出されるのだが、その裏側に隠された、人間の認識の限界というシニカルなテーマにも気付かざるをえない。確かに「未来学会議」や「現場検証」Wizja lokalna（八一）は哲学性が高く、シリアス長編に近い読み味があった。だが、短編シリーズはもっと軽く、愉快なものではなかったか。

細部まで余さず日本語に置き換え尽くそうとする翻訳者チームの執念が、過去の翻訳を凌駕した。もちろん、晩年のレムの作品までひととおり触れた私たちが、より深くレムを理解できるようになり、微妙な表現にも気づきやすくなったということもあるだろう。レムは最初からレムであり、変わったのは私たちの方なのだ。

そうした目線で見ると、単独中篇である「仮面」の存在意義がさらに大きくなる。果たして

どこまで、初訳時には理解されたことだろう。私は今回初めて読んだが、何が起きているのかわからず、何度もページを遡って読み返す羽目になった。読みにくいのも道理である。中世風の世界をぎこちなく描写していくものだからだ。彼女の意識を克明に描写していくものだからだ。彼女の意識の流れを克明に描舞台に、女性暗殺者の意識の流れを克明に描写していくものだからだ。彼女の意識の流れを克明に描写していくものだからだ。彼女の意識の中には、中心としての「わたし」も確たるものとして存在しない。過去の記憶、現在の会話、これからやらなければならないこと、漠然とした感情的反応などがごちゃ混ぜになり、浮かんでは消えていく。あるのは、混沌の中に一瞬きらめく「思い」だけだ。

異形の中世、異形のわたし

この物語の舞台は、国王や貴族らしき特権階級が存在する中世風の世界だが、奇妙なまでに技術が発展しており、どうやら主人公は人間ではない。人間の女性の姿を持った暗殺用アンドロイドとしてプログラムに突き動かされるまま、ターゲットの青年に近づく。彼女には、それが「恋」のように感じられたが、一方で疑念もあった。青年への引きつけられる思いは、衝動的な殺意も伴っていたからだ。

徐々に蓄積していく違和感の中、ふと姿見の

前に立ったことが引き金となり、彼女は思わず自分の身体を切り開いてしまう。中から現れたのはカマキリのような殺戮機械。古い身体を脱ぎ捨て、純粋な暗殺者となった彼女は、プログラムの命じるまま、逃げる青年を追いかける。どうしても追跡に徹しきれず、青年を捕まえられない。自分の中にわき上がるこの思いは何か。追跡の旅の途上、出会った教会で悩みを打ち明けるのだが……。

彼女はなぜ自分自身を引き裂いたのだろうか。おそらくこの世界では、鏡はありふれた存在ではない。つまり鏡の前に立つことは、普段意識しない「わたし」を直視せざるをえない状況し。そしてまなざしが捉えた「わたし」の姿は決して崇高なものではなく、ただのモノ＝人形でしかない。「モノとしてのわたし」を否定し引き裂くことはできるが、中から現れた「中身のわたし」も、必ずしも美しいとはいえない。

この構図は、巧妙だ。レムの仕掛けた二重構造の証明式が読み取れる。

まず、人間は最終的にモノである。身体を入れ物にすぎないと否定したところで、入れ物の中身が美しい魂である保証はない。というよりも「魂」には何の根拠もなくモノとしての身体の

中に収められているのは、脳という、やはり曖昧なモノでしかない。人間は美しくも醜くもない。どこまでいってもただモノなのだ。

そしてこの物語の主人公がそうであるように、AIもまたモノであるる。これは当然のことに思えるが、モノとしてのAIはプログラムに突き動かされるうちに、案外簡単に意識の切れ端をつかんでしまうのかもしれない。混沌とした世界をさまよう中世の人々の意識と、曖昧な命令系統の中で揺れ動くAIに何の違いがあるだろう。ここに、レムがしつらえた舞台設定の巧妙さが生きてくるのである。私たち現代人が心の拠り所とする「意識」もまた、モノの延長線にある何かでしかない。

クエイ兄弟の補助線

レムは驚くほど先進的であり独創的なSF作家である。SFがこれまでになし得たことについて考えるとき、レムを意識しないわけにはいかない。本作品「仮面」が発表されたのは七七年。パソコンもインターネットもない時代に、ここまで思索を積み重ね、はっきりとした成果を出した作家は他に記憶にない。

問題は、レムの思索があまりにも時代より先に進みすぎていて、誰も理解できなかったという所にあるだろう。私たちは現実にロボットが存在する時代になって初めて、レムの意図を理解できるようになった。その意味では、本書の刊行が遅れに遅れた意味もあったというべきかもしれない。そして、そんな現在に至ってもなお読み解きは難しい。もうひとつ何か、支えとなる杖がほしいところだ。できれば、ビジュアルな形で。

意外なことに、非常に忠実な映画化作品が存在する。それがイギリスの人形アニメ作家クエイ兄弟の手による二四分の短編「マスク」

Maska（二〇一〇）である。およそ映像化不可能と思えるこの作品に映画版が存在するということ自体驚異だが、結果として、クエイ兄弟の原作への執着ぶりはすさまじく、難解な原作を受け止めるための貴重な補助線として、映画は存在価値を発揮している。どれほど原作に忠実なのか。それは、このシーンに対応する画面を見れば十分だろう。

「丸ガラスが並んでいる向こうから、測り知れないほど深い、不動の眼差しがわたしを見つめ

★クエイ兄弟「マスク」

（久山宏一訳）

クエイ版では、ちゃんと丸いガラス窓を通して、製造されていくアンドロイドをじっと見つめる、「国王」らしき男の姿を確認することができる。興味深いのは、映像化されたこの場面が、過去のSF映画が確立させた記号的「マッドサイエンティスト」像と重なって感じられることだろう。

原作は、初読時にこの段階で何が起きているか理解するのはほとんど不可能だ。しかし映画版では、クエイ兄弟の映画とは思えないほどに「SF」を感じる。フリッツ・ラングの「メトロポリス」Metropolis（二七）など、先行する映画のア

ンドロイド製造工程が次々と重ねられていく。ある意味でやや意外である。クエイ兄弟は、これまで、SFよりも怪奇表現に力を入れ、独自性を確立してきた作家であるからだ。「レオシュ・ヤナーチェク」Leoš Janáček: Intimate Excursions（八三）「ヤン・シュヴァンクマイエルの部屋」The Cabinet of Jan Svankmajer（八四）、「ストリート・オブ・クロコダイル」Street of Crocodiles（八六）など、一貫して怪奇表現と東欧趣味への執着が、独特の作品世界を形作ってきた。

しなびた肌の人形、埃のたまったガラクタだらけの舞台装置、機械の中に詰まった生肉など、作り物と生命の境界線が曖昧になる魔術的な世界は、一度観たら忘れることができない。日本では、「ストリート・オブ・クロコダイル」への人気が、原作者ブルーノ・シュルツの再評価へと繋がってしまったほどである。

クエイ兄弟がレムに目をつけたのも、東欧の作家であることと無関係ではないだろう。泰平ヨンでもロボットものでもなく、「仮面」を選んだのはさすがで、確かにこれほどクエイ兄弟にぴったりの設定もあるまい。女性暗殺者の体内から現れる機械仕掛けのカマキリは、クエイ兄弟が繰り返し登場させてきた昆虫人間やコンパス鳥を

思い浮かべずにはいられない。つまりクエイ兄弟は無理をしてレムのペースに合わせたわけではなく、いつもの自分たちのペースで撮ることで、結果としてレムの歩調にぴったりと寄り添っていくことになったのである。

ドールで読み解かれたレム

実は一九九一年以降、「マスク」に至るまでの約二十年、クエイ兄弟は長いスランプの中にあった。人形アニメ表現に飽きてしまったのか、ダンス映画を撮ったり、長編実写映画を撮ったりしていたが、いずれも人形アニメへの回帰であり、手慣れた世界にレムという新しい、しかしよく手になじむ素材を導入したことで、ようやくの復活に繋がったといえるだろう。

クエイ兄弟の人形たちは廃物を寄せ集めたような姿に作られており、作り物的な世界が強調される。もともと「仮面」の映像化にはぴったりのスタイルなのだが、今回はそこにさらにアレンジが加えられている。主人公の女性暗殺者はいつものクエイ兄弟風の半壊したマネキン、国王や標的の青年は野獣派風の荒々しいタッチに彩色された人形になっている。こうしてアンド

イドと人間が差別化されるのだが、本質的に人形であるというレムの狙いにぴったり合致しているとは言うまでもないが、ただレムのストーリーをなぞるだけだったならば、むしろレムは台無しになっていただろう。

クエイ兄弟の真骨頂は、ここまで作りこまれた舞台装置を用意した上で、決してまっすぐに物語を進めないことにある。人形たちの動きはぎくしゃくとぎこちなく、何度も同じ動きを繰り返し、なかなか先へ進めない。観る人によってはイライラしてくる展開かもしれないが、このもどかしさ、ままならなさが、夢幻性を増幅させる。人形が、AIが、そして私たちが、見通しの効かない霧の中でさまよっているような不安。それはクエイ兄弟がこれまで築き上げてきた東欧的魔術世界なのだが、レムのサイバネティックな理論の中にあてはめられた時、新たな意味と価値を生み出すこととなった。

幸福な出会いとはこういうことを言うのだろう。クエイ兄弟の「マスク」は残念ながら、日本では完成直後に一度上映されたきりで、ほとんど目にする機会がない。原典の「仮面」が注目を集めている今こそ、新たな形で比較検証する機会を設けてほしいものである。

役に立たない、趣味の人体改造
肉体玩具の楽しみ〜「武器人間」「悪魔のはらわた」他

● 文=友成純一

最近見て、えらく気に入っている映画がある。日本でも、「武器人間」という題名でDVDが発売されている。題名の示す通り極め付けのB級映画。ナチスをネタにしたホラーだ。

どんな映画かというと。

第二次大戦後期、ソ連軍がナチスを押し返し始めた時期の東ヨーロッパ戦線でのこと。ある ソ連軍の小隊が、森の中で孤立した味方部隊を救出せよとの命令で、森に分け入る。部隊には、カメラを携えた記録係が同行していた。プロパガンダ・ドキュメンタリーのための撮影である。映画は、この記録係のカメラの視点で撮られる。

この命令は上辺だけのものだった。実は森の奥で、かのフランケンシュタイン博士のお孫さんが、ナチスのための秘密実験をしている。彼の実験は科学技術的にも軍事的にも貴重だから、博士自身を拘束せよ。それが出

来なければ、可能な限りカメラに記録し、実験資料を持ち帰るというもの。この本当の任務を知っているのは記録係だけで、実はこれが階級も最も高い、この小隊の隠れた隊長だった。

森の奥で、ソ連兵虐殺の現場を発見。探ってみると、近くの教会の地下に奇妙な実験施設があった。実験施設を探る一行に、怪物が襲い掛かって来た。一体、また一体と、奇怪な生き物が次々に姿を見せる。人間と機械を合体して人工的に生み出されたサイボーグ兵士なのだが、こいつらが実に楽しい。

頭頂に太いコードを挿入され、どこぞの本体機械に繋がれたらしい盲目の全裸男(女か? ツギハギだらけで良く判らん)が、襲い掛かってくる。片腕がドリルになっていて、これで"敵"を倒そうというわけだが、目が見えないのでちっとも怖くない。簡単に倒されてしまう。

こんな風な、鈍色の重苦しい金属と人体の合体したサーボーグが、次々に登場する。

両腕が大きな鎌になっている、カマキリ男。頭が円筒形の箱になっている奴とかは、この箱、顔面の部分がバコンバコン、開いたり閉じたりする。これは縦に割れた大きな口みたいなもんで、金属の頑丈な歯が並んでいて、敵の頭を挟んで噛み潰す。全身が鎧に包まれ、両手は三本のデッカイ鉤爪だ。

口が蚊みたいに細長いドリルになっている奴もいる。両腕ともおそろしく細くて長くて、「足みたいに床に着いている。

頭に長くて太いトゲトゲが生え、胴体にも排気管みたいな鉄パイプがニョキニョキ突き出している物々しい奴。しかし足がなくて、闇雲に床を這い回るばかり。

その他、頭が零戦のプロペラみたいになって

いる奴、等々、両腕と両足が竹馬みたいになっている奴、等々、等々――どのサイボーグも、人間というより昆虫や魚類、爬虫類や両生類を連想させる姿に改造されている。作者の偏執が、その辺にあるのだろうなぁ。

傑作なのは、頭部だけはゲルマン的な金髪美女なのだが、首から下は小さな可愛いテディベアのヌイグルミ。

このサイボーグ兵士たちが楽しいのは、実にメタリックに物々しく、けたたましいモータの唸りを響かせ、油と金属の匂いを全身から発散していて、シュールかつスチームパンクかつSM的にカッコ良いのだが、何の役に立つかおよそ見当が付かないこと。

クライマックスで、フランケンシュタイン博士のお孫さんが登場する。幼少時より動物実験ばかりしていて、親父さんに叱られた。が、ヒトラーにそこを買われて、武器人間の開発をすることになった。

まさにマッドサイエンティストである。彼の助手を務めるのは、実験器具を収納した壺男。そう、実験に必要な小物を収納した壺に足が生えてい

★「武器人間」

て、博士の行くところ何処へでも、トコトコと付いて行く。こいつが妙に可愛い。

助手の執刀医は、腕が四本ある。さぞかし手術が得意であろう。

女性看護師さんはいちおう若い女性の格好を保っているが、改造手術を施されていて、頭を包帯みたいな布地で、イスラム教徒の女性のようにぐるぐる巻きに。布はそのまま長いコードも兼ねていて、どこかに接続されている。右手はカートリッジ式になっていて、用途に応じて器具を付け替えられる。

博士の夢は、自分の天才的な技術と知識によって、この破壊的なだけで無益な戦争を終わらせること。その為に何をしようとしているかというと、ナチスと共産主義者の脳味噌を、合体させようというのである。

「両方の頭蓋骨を切開して、左脳と右脳を切り離し、それぞれの左脳と右脳を一緒にしてやれば、もう対立はなくなる」

それは素晴らしいアイデアだ。で、博士はそれを、カメラの前で実行してみせる。博士は最後に、「君の頭に、このカメラを組み込みに括り付け、「君の頭に、このカメラを組み込んでやろう。君は、生きた真実の記録者となるのだ」

これも、素晴らしいアイデアだ。すべての映像ジャーナリストは博士にお願いして、カメラやビデオを頭に埋め込んで頂いたら良い。武器人間たち、何の役にも立たないという点が素晴らしいのである。

昔、学校の日本史の授業で、縄文時代から弥生式土器へと発展したと教わる。縄文式土器と弥生式土器を見せられる。弥生式土器は確かに機能的で実用的で、かつ大量生産が可能だ。しかし、芸術品として、遊びとして人を感動させるのは、縄文式土器の方だ。やたらに手が込んでいるけれど何の役にも立たないものに接したとき、人は深く感動する。小さなガラス瓶の中で組み立てられた精巧な帆船模型。幾世代にも渡って職人に割り抜かれた、小さな装飾品や細工物。無意味にディテー

この「武器人間」、原題は Frankenstein's Army で、一三年の作品。リチャード・ラーフォースっていうオランダ人の初監督作品。「ブラックブック」の現場に関わっていたというから、「ロボコップ」「スターシップトゥルーパーズ」のバーホーベンのお弟子さんか? オランダ系の監督には、この種の人非人映画の傑作を撮る人が多い。

「武器人間」を見ていて思い出したのは、江戸川乱歩の「孤島の鬼」だった。乱歩作品でも「D坂の殺人」等の本格推理物は私はちっとも面白くないが、こうした変態猟奇物は大好きだ。こちらこそ、乱歩の真髄と思う。

主人公が、日記を読む件がある。兄と妹の日記だ。子供の無邪気な日記なのだが、読んで行くうちに、辻褄の合わない部分が出て来る。「あれ、なんか変だな……どうして、こうなるんだろう」と思いつつ……辻褄を合わせるには、一つしか考えようがない。この兄と妹は、身体がくっ付いている。つまりシャム双生児なのだと。その通りだったと、やがて判る。しかもこの双生児は生まれながらでなく、手術で無理やりくっ付けられたのだ。兄が妹

の身体に性欲を覚えて弄ろうとするが、腰のところでくっ付いており、痛いばかりで何もできない。こうした記述の生々しさ……読んだ当時、私は小学校の高学年だったが、異常に興奮したものだった。

世にも醜い人間と、健常な人間がいた。あんまり醜いので誰にも相手にされなかった。その二人が、一緒になる。そして、自分たちを相手にしてくれなかった世間に、復讐を企てる。その復讐とは、健常な人間を醜くに改造すること。そう、人体を切断したりへし折ったり潰したり、あっちの人体パーツをこっちの人体に接ぎ木したりして、人体を醜く作り直す。

ある孤島の地下に迷宮を作り、そこに改造人間どもを隠している。ラスト、その改造された異形の改造人間どもが、地上に溢れて来て、足を引きずり、地を這い回り、ひょこたん、ひょこたん、異形のモノが地上を徘徊する。

★江戸川乱歩「孤島の鬼」（創元推理文庫）

幼い私は、その豊穣なイメージに異常に興奮し、発情した。目眩を覚えた。この乱歩「孤島の鬼」は、夢野久作「ドグラマグラ」と並んで、私の世界観人間観を決定付けた小説である。

乱歩は短編「人間椅子」等、人体オブジェを主題とする短編を数々書いているが、「パノラマ島奇談」も、物語などなくて、ひたすら情景描写に徹した、人体オブジェについての傑作の一つだろう。「地獄風景」という、孤島で運動会をやる話も凄かった。徒競走のゴールが鋭いピアノ線になっている等、どの競技も残酷で血塗れの殺戮に繋がる。一等になったら、まさに地獄だ。運動会が実施される島が、文字通りの血と肉片と人体パーツに塗れた地獄と化す。

「悪魔のはらわた」(73)という映画も良かった。アンディ・ウォーホール製作で、イタリア系のポール・モリセイ監督。ウド・キアが主演していた。「悪魔のはらわた」(82)「死霊のしたたり」(85)とか「死霊のいけにえ」(75)とか、似たような題名の映画がたくさんあるからゴッチャにしがちだが、この種の題名の先駆けとなった作品で、内容的にも同じような題名の他の作品とは、一線を画している。臓物

ビロビロの血塗れ映画である点は同じなのだが、この作品の変態ぶりは筋金入りだった。未来に対する希望のない虚無感は筋金入りだった。

主人公はフランケンシュタイン男爵なのだが、お姉さんと近親結婚しており、子供男女も一人ずついる。博士の両親とも、精力絶倫で恥知らずの色情狂で、スケベばかりやっている村の人間も、スケベばかりで博士が男爵をやっているのに欠陥のあるのが我慢できない潔癖男で、完璧な人間を作ろうと思っている。そのために、何人もの人間から完璧な人体部品だけを集めて、完璧な男と女を作る。そして二人にセックスをさせれば、本物の完璧な人間が生まれるだろうと信じている。あの人間からは腕、この人間からは足、この男からは"鼻"を集めて繋ぎ合わせる。完全な女はすでに仕上がって、命を吹き込むだけだが、完璧な男がまだいない。完璧な"鼻"が、まだ手に入らないのだ。

この"鼻"というのを、本稿のためにこうして見直すまで、顔に付いている"鼻"の事と思っていた。それが、実は陰茎を含む精液製造器官の隠喩だったとは、今が今まで気づかなかった……なんと、純情な……。

完璧な人間のための精液を射出する男なのだから、精力絶倫でスケベの塊でなければならない。村には、まさに肉欲の塊の男と、聖職者志望の性に淡白な植物男がいた。二人は親友同士だった。博士は勘違いして、植物男を絶倫男として選んでしまった。それがために結果は、登場人物全員が死ぬ悲劇に終わる。生き残ったのは、父の手術器具と臓物に興味津々の幼くして育ち、父と母の変態悲劇を見て育ち、生き残った人物は父の手術器具と臓物に興味津々の幼い兄と妹だけ……。

お話はそんなところだが、本作で楽しいのは、人体パーツの描写である。

お腹から取り出す臓物、吹き溢れる臓物の、リアルな事。ただの肉の塊でなく、ちゃんとレバーだとか小腸だとか判る。植物男の頭

★「悪魔のはらわた」

を狙って、でっかい剪定ハサミでチョンと首を切るのだが、切られる首の目玉が、さも驚いてたように手が、特にキョロキョロ蠢く。で、首を失った胴体の手足、特に手が「あらら、あらら、あららら」てな感じで、ヒラヒラ痙攣する。首も胴体も作り物の人形が見え見えなだけに、この変に生々しい動きが、実に可愛い。

なぜそんな物が陳列されているのか判らないのだが、博士の実験室の一角に、人間の肺臓が一対、設置されている。メカニカルに空気が送り込まれていて、呼吸しているみたいにちゃんと動く。人体への、臓物への愛を感じさせる瞬間である。

完璧な女に命を吹き込むために、博士は女のお腹を改めて開き、そこに腕を挿入する。肝臓や腎臓や胃袋や心臓を揉み散らし、愛撫しながら性交する。臓物ファック。完璧な女に、"精=生"を吹き込むためである。

博士とお弟子さん、二人で人体パーツを繋ぎ合わせるシーンがまた素晴らしい。まるでお裁縫だ。二人で針と糸を使い、せっせと縫い物をしている。縫い物をしながら、博士はお弟子に、完璧な人間について、人類の未来について、お説教を垂れるのである。

外科医とか歯医者さんとか、私には大工さ

んと同じに見える。どこかの国の軍隊の拷問のベテランが、捕まえた相手を拷問する事を「工事する」と言っていたそうだ。外科や歯医者さんの仕事は、人体を相手にしたまさに工事であり、お裁縫。その感覚を、この作品は余すところなく描いていた。

おバカな弟子がラストで、生身の中年女を相手に、この臓物ファックを試みる。が、女は裂かれた腹から、プラリと臓物を溢れさせ、悶死する。

そうそう、この「悪魔のはらわた」って、劇場封切時には、3Dだったと思うが……この臓物ドロリ、プラリ、3Dで見たかったなあ。

最初に触れた「武器人間」も「悪魔のはらわた」も、紛れもないフランケンシュタイン映画である。乱歩がそれを意識していたか否かともかく、「孤島の鬼」だって紛れもないフランケンシュタインの作品だ。人体パーツにフェティッシュに興味を抱いて、何かお話を作ろうとしたら、嫌でもフランケンシュタイン噺にならざるをえないのだろう。

ラブクラフトの短編「死体蘇生者」が、まさにそうした作品の一つ。蘇生液を注射すると、人体丸ごと一つでも、腕や足や指一本だけ

でも、生き返って動くようになる。それだけで命を持つようになる。意味もなく死んだ人体パーツに蘇生液を注射して、指などの人体パーツがモゾモゾ動く様を喜ぶ主人公ハーバート・ウェストは、紛れもなく危険な変質者、猟奇殺人魔であろう。

ブライアン・ユズナとスチュアート・ゴードンが組んだ「死霊のしたたり」二作品(85、90)は、ラブクラフトの原作が持っていたそんな変態性を、前面に押し出していた。特に二作目の冒頭で、指と目玉を組み合わせて有り得ない合成体を作り、それに蘇生液を注入して命を吹き込み、嬉々としているハーバート・ウェストは、実に可愛い。

「死霊のしたたり2」の特殊メイクは、ハリウッドのB級映画界を一時期席巻した、大阪人スクリーミング・マッドジョージ。彼の特殊メイクは、まさに動くシュルレアリズムだった。サルバドール・ダリの絵に、血と肉を持って動き出したみたいな楽しい生き物を、本作や「ソサイエティ」等、ユズナとのコンビで次々に披露してくれたものだ。

この鬼畜男ハーバート・ウェストを見ていて動かせたら、トッド・ブラウニングの右に出る者はなかったし、今も彼を超える人はないと思う。「悪魔の人形」の、縮んだ人間による者への復讐。「知られざるもの」の、両腕を失った男の悲劇。そして何より、本物の奇形人が大集合した「フリークス」。いずれも、人体への偏執的な拘り、思い入れ、そして愛が、強く滲み出ていた。

ここで、トッド・ブラウニングについて一くさり……と行きたいけれど、切りがない。日本にも「片腕」「眠れる美女」の川端康成とか、夢野久作の手や目や鼻に拘った短編など、面白い作品が数々ある。人体パーツへのフェチは、作家の創作活動の源泉であろう。

★「悪魔の人形」

◉ R E V I E W ◉

★人形:森馨／写真:堀江ケニー

人形塚で見つけた女子生徒そっくりの「人形」

澁澤龍彦　人形塚

『澁澤龍彦初期小説集』所収　河出書房新社（文庫）、絶版＝Kindle版あり

★かつて本叢書シリーズのバックナンバー（№19「特集・ドール〜人形の冷たい皮膚の魅惑」）に、澁澤龍彦「人形塚」の全文が掲載されたことがあった。双葉社発行の雑誌「推理ストーリー」（六二年十二月号）を初出とし、本家本元の怪奇小説や推理小説と比べてもまったく遜色しておきたい。

六月某日。

雨のなか教室で子供たち相手に授業をしている島村は、おあったのか。学校からの帰り道、彼はその途上にある人形塚で、やけに大きな一体の少女人形と出くわす。島村の目に映ると、それは小早川葉子の遺体そのものとしか見えなかった。

（死んでいる……）

（ちゃんと目をつぶって……）

（ほんとうの人形だ……）

（すばらしい！）

そうしてクラスの少女に対してはじめて親密の情さえ覚えた彼は、小早川葉子の「死体」を下宿へと連れて帰るのだが……。

いやはや、異様な筋運びであるこんな話になるのではないかと思うのだが、いかがなものだろうか。（臭木）

せっかくなので、ここであらためてそのあらすじから紹介しておきたい。

恐らくこの時点で、島村は二人の少女のうちにオブジェや人形と似た気配を察知していたのと思しい。もしくは不完全なものに対する、隠れた憧憬でもあったのか。作者の筆はただひたすら人形的な破滅へと突き進むさまを内面から捉え続ける。

その意味で、これは一種の実験的な心理小説といえるのかもしれない。そのあたり、金魚からの幻想的な視線によって一人の男が精神に破綻をきたす初期短編「撲滅の賊」と共通する面もあるが、いずれ後年における澁澤龍彦の創作ではあまり見ることのなくなったスタイルだ。

にも関わらず、ここには「少女幻想が「完璧に刻印されている。「少女コレクション序説」の世界を小説で再現したら、案外こんな話になるのではないかと思うのだが、いかがなものだろうか。（臭木）

梅雨のじめじめした気候と業務の辛さからくる苛立ちを、今日も教室の生徒にぶつけて解消していた。とりわけ彼の神経を逆撫でしたのが、小早川葉子と三好美奈子という二人の女子生徒の存在。それぞれに身体的なハンディを抱える少女らを、教師は授業中執拗なまでにいびった。

説ということになっているが、そもそもの「死体」は島村の主観のなかにしか存在していない。その島村も小早川葉子を殺した犯人については問題にしようとせず、作者の筆はただひたすら人形的な破滅へと突き進むさまを内面から捉え続ける。

ないこの佳作は、にも関わらず九三年に発行された全集を除き、ずっと単行本未収録の状態が続いていたのである。もっともその後は『澁澤龍彦初期小説集』（河出文庫）に収録されたことで環境の改善が見込まれたものの、それもいつの間にか絶版になってしまった（こういうとイプとはいえない小学校教師。

人間性を剥奪されたオブジェとして

O嬢の物語

ポーリーヌ・レアージュ

澁澤龍彦訳、河出書房新社(文庫)、560円

★マンディアルグによる忘れがたい短編に、一九八一年の「ムーヴィング・ウォーク」(『薔薇の葬儀』所収、白水社)がある。パリの地下道でたまたまムーヴィング・ウォークに乗り合わせた女子高生が野蛮な東洋人たちからの襲撃を受け、わけもわからないままに身ぐるみを剥がされ、全身の毛という毛を剃り落とされてしまう。少女は丸裸で横たわった状態のままムーヴィング・ウォークの上に放置されどこかへと運ばれていくが、しかしその表情は、不思議と聖女のように清らかで穏やかなものだった……。

冒頭に「谷崎潤一郎の記憶に」と献辞が置かれたこの作品、しかし筆者の考えでは、どうもそれ以上にエロティシズム文学の古典である『O嬢の物語』の短い要約というか、現代的翻案というべく多大な影響下のもとに書かれたものと思しい。というのも『O嬢の物語』という小説もまた、確固たる自我を備えた一人の女性が、野蛮な男や女たちによって陵辱されることを許されたOは、今度はその身柄をステファン卿と名乗る紳士のもとへと譲り渡されることを願うだけである（終盤に登場するガラスの靴は、ちょうど『O嬢』における鉄輪や烙印と同じ役割を果たす）。本作は女性にとっての「幸福な被所有の状態」という、崇高な寓話でもあったのである。(臭木)

ちがうのは、O嬢は「ムーヴィング・ウォーク」の女子高生のように何者かに強いられてというより、みずからすすんでその自由を放棄し、隷属状態を受け入れていく——によって幕を閉じる。

本国フランスにおける『O嬢』の出版から六〇年以上が経つが、不思議と女性読者からのこの作品に対する拒否的な反応はあまり聞かれない。それは本作が、結局のところは「幸福な被所有」という女性物語の普遍的なテーマを踏襲しているからでもあろう。たとえば多くの女性にとっての憧れである（とされる）シンデレラの物語にしてみても、少女の身柄が継母のもとにあるのであれ、あるいは王子のもとにあるのであれ、それが何者かによって所有された状態に置かれていることに変わりはない。少女にできるのは愛の試練に耐え抜くことによって、より幸福な被所有の状態へと導かれることを願うだけである（終盤に登場するガラスの靴は、ちょうど『O嬢』における鉄輪や烙印と同じ役割を果たす）。本作は女性にとっての「幸福な被所有の状態」という、崇高な寓話でもあったのである。(臭木)

態で衆目のもとに引き出される——によって幕を閉じる。

本国フランスにおける『O嬢』の出版から六〇年以上が経つが、不思議と女性読者からのこの作品に対する拒否的な反応はあまり聞かれない。それは本作が、結局のところは「幸福な被所有」という女性物語の普遍的なテーマを踏襲しているからでもあろう。たとえば多くの女性にとっての憧れである（とされる）シンデレラの物語にしてみても、少女の身柄が継母のもとにあるのであれ、あるいは王子のもとにあるのであれ、それが何者かによって所有された状態に置かれていることに変わりはない。

送ることになる。しかしその身体が侵犯されるたび、あるいは鞭打されるたび、Oの肉体と精神はよりいっそうの輝きを増していくようにも見えた。

一ヶ月後。ルネによって館を出ることを許されたOは、今度はその身柄をステファン卿と名乗る紳士のもとへと譲り渡される。スデファン卿の所有物である証としてに烙印を押され、性器に鉄輪と鎖を取り付けられたOの性的遍歴は、やがてあの名高い夜会のシーン——フクロウの仮面を着け、剃毛した性器を露出した状態で衆目のもとに引き出される——によって幕を閉じる。

皮膚プラスチックと、生体オブジェ化の欲望

アルーア
リチャード・コールダー
浅倉久志訳 トレヴィル(絶版)

★近未来のパリ。生きた培養組織でつくられた"皮膚プラスチック"の普及によって、衣服に対する人々の意識は大きな転換を迎えつつあった。その先導者となったのはとあるハイテク・ファッション産業と、目下パリコレで活躍中のファッション・モデルたち。彼女たちが皮膚プラスチック製のドレスを身に纏うと、それはまるで吸い付くようにぴったりと密着し、着たる者の肉体の一部となった。「そう、いったんこの形状記憶衣服に身柄を預けさえすれば、死してのちもなおお衣服の中に生き続けることも夢ではない」(解説より)。しかしそんな衣装の流行

じゃないかという話。実際にそうり手である男性自身。なぜなら「ドールは男の夢見る女だから」。ドール産業、というか萌え産業全般でもそうなのだが、完璧な女性の理念を体現できるのは男性なのである。そして自動人形シリーズ第三作にあたる「リリム」では、いよいよ人形種族の末裔たちが、人類になり変わって地球の支配者となろうとする。コールダーの初期作品におけるスケールの拡がりは、明らかに全人類と全生命の「人形化」へと向けられている。

ならば「アルーア」の世界を支配する皮膚プラスチックとはほかでもない、「トクシーヌ」の語り手が夢想した着脱可能な「人形の肌」であり、意志的に選び取られた「人形化」の歴史の帰結であったといえはしないだろうか。かくして「アルーア」はコールダーの「自動人形シリーズ」という流れの上ばかりでなく、普遍的な生体オブジェ化の欲望を語る上でもきわめて重要度の高い作品なのである。(皐木)

『アルーア』は一九八九年にナノテクSF作家としてデビューしたリチャード・コールダーの、最初の短編集。フライング気味に紹介させてもらった表題作のほか、「アルーア」以前に執筆された三本の短編(「トクシーヌ」「モスキート」「リリム」)も収録されている。それらの短編は——基本的に「アルーア」抜きで——「自動人形シリーズ」とも総称され、それがのちに第一長編『デッドガールズ』(九二年)から始まる『デッド』三部作へと繋がっていく。

だったら「人形」テーマなんだし、そっちを先に紹介すればいい

順に見ていこう。八九年のデビュー短編「トクシーヌ」においてコールダーの描く主人公は、生きた少女の肌を陶器の肌の下に閉じこめることによって壊れた自動人形を再生させようとする。だがその崇高な試みは、剥き出しにされた女性性による魂からの拒絶に遭い、頓挫する。

つづく「モスキート」においても生体素材による自動人形的なテーマ探求は継続されるが、ここで人形化するのは、なんと語

コールダーも浮かばれよう(邦訳が途絶えているだけで、死んでないけど)。だがしかし、こう纏まった短編集の形で読んでみると、「アルーア」もまた「自動人形」というモチーフの延長線上にある作品だったことに気づく。

148

人形作家が人形への思いを詠む

野原亜莉子
歌集 森の苺
本阿弥書店 2500円

★歌集は小説のように広く一般読者に読まれるのは難しく、買ってまで読む人となると、自身でも短歌を詠む人が多いのではないだろうか。難しそうで、馴染みがないし、最近何が話題になっているのかもよく分からない、ハードルが高いと思われていそうだ。しかし、それは本当にもったいない。

短歌には実験的、前衛的なもの、サブカルチャーを主題にしたものなどもあり、幅広く面白い世界なのだ。今回紹介したいのは、ビスクドール作家としても活躍している歌人、野原亜莉子の歌集である。

まずその美しい装丁。ピンクの表紙はレース模様に縁どられた人形写真。絵本や写真集のような仕上がりで、本文のページにもレースの模様が続き、活字もワインレッドというこだわり。表紙の人形はもちろん野原氏の作品であり、他にもいくつか自身で撮影した人形写真が収められている。

冒頭はこんな歌で始まる。

「人形の五体を繋ぎ合はせたる護謨紐はつか緩む真昼間」

「チェシャ猫の笑ひ 八月 陽のひかり 微笑みながら消えたしわれも」

「柱時計が鐘を打つ時」

的な世界へと赴き、美しいものを求めて歌を詠むと、おのずと幻想美の世界が生まれる。それはこの世でじかに目にすることのできない美的空間である。

そして自らが人形になってしまうのか、幻想世界の存在としての仲間入りを果たせるかもしれない。

――結局（アプレ・トウ）空想癖の人形のわれは人形の家（メゾン・ドゥ・ペペ）に戻らむ

「毀れたるこの人形を抱きあげてほしいの――この狂ひたる人形を」

人形はもはや自分にとっての対象、他者ではなくなり、主客の転倒、同一化を迎える。それは危うく帰ってこられなくなってしまわないのか、いささか心配でもある。でも、それを志向せざるを得ない悲しい理由がある。

人形を通して、幻想的な美しさ、切なさを提示するのみならず、人形を愛するとはどういうことか、なぜ人形を作るのか、これらの問を提示する本書は、短歌の愛好者だけでなく、人形に魅力を覚える人々の多くにも読まれてほしい。（市川純）

ないタナトス。決して幻想世界で遊び戯れているのではなく、むしろこの世の強い悲しみ、ひょっとしたら絶望感と隣り合わせに空想的な世界へと辿り着いたかのように感じられる。

そして、もはや無邪気な少女でいられない心は痛々しい傷を負いつつも、なおそれを耽美に歌う。

「裂傷は薔薇より享けしものなれば美しき毒ゆるりと廻れ」

「壊れさうな花弁を抱き眠りゐるわれは夜毎に傷を増やせり」

このような傷を背負いつつ、想像

「怖いのはおとぎ話の終はる時」

この歌集で面白いのは、制作者として人形と向き合う歌人の思いを込めた歌から始まるところである。鑑賞者として人形に魅力を感じる読者にも訴えるものであるが、自ら人形を作る読者であれば、人形作家ならではの共感や気づきもあるのではないだろうか。

ンチックで幻想的な世界観が広がる。特に後者は『不思議の国のアリス』への強い思い入れを示している。そして垣間見られるのは歌人の切

われわれ人間も何者かによって操られている

ヤン・シュヴァンクマイエル監督
サヴァイヴィング・ライフ
―夢は第二の人生―

DVD＝3800円

★私たちの意志による自然な行動は、つねに何らかの力によって歪められ、不正に操作され続けている。しかし、何によって？　かつては神によって、教会によって、あるいは全体主義的な国家からの統制によって。そして現代では政府や大企業による広報活動や各種のメディア戦略が、その位置を占めようとしている。たとえば「完全な自由意志」なるものが、空想的な観念でしかありえないにしても。

そうした一連の「不正操作」に対して誰よりも鋭敏に、挑発的に告発し続けてきたのが、チェコ出身の映像作家ヤン・シュヴァンクマイエルだろう。たとえば二番目の長編監督作である『ファウスト』の撮影日誌の中において、彼はこんなふうに書き記している。──"私たちがたえず「不正操作」されていると確信している。(略)この「不正操作」に反抗しなければならない。創作行為によって、魔術によって、反乱によって。この反抗は自由への道だ"。

『サヴァイヴィング・ライフ』は、ヤン・シュヴァンクマイエル六作目の長編監督作品。うだつのあがらない中年の勤め人であるエフジェンは、ある日夢の中でイヴと名乗る美しい女性と出会う。その後も彼女は名前を変えながらエフジェンの夢の中に現れるようになり、気になって幼少時の患者の記憶を「操作」しようとする（でも無意識のほうはどうかしら？）。そうしてエフジェンの夢をめぐる一連のドラマは、コマ撮りのアニメーションによって俳優の写真を人形のように動かす印象的な切り絵アニメの手法によって表現される。

人形が操り糸によって操られる存在であるならば、それを操作しようとする人間もまた背後から何者かによって操られる存在であるにすぎない。それは作家が通過した社会主義の時代ばかりでなく、資本主義の現代においても今なお有効な告発の手段である。（梟木）

せることによって、自由に見える彼らもまた何者かからの「操作」と無縁でないことを示唆することも忘れはしない。

ら始まる映画が作りごとであることがまた暴露される）からも、本作の底にまた「不正操作」のモチーフが横たわっていることは明らかだ。すなわち、エフジェンはオカルト本に書かれた方法に頼って夢を「操作」しようとし、かかりつけの精神分析医はユングやフロイトの古風な方法論に従って夢を「操作」しようとする。

かくして氏の映像作品では、生命をもたないはずの人形が、あるいは椅子のようなオブジェや近所のスーパーで売られているような肉の塊までもが、ストップモーションの技法によってアナーキーに暴れまわる。ただし映像の中にわざと運命の操り糸や作者の「手」の痕跡を紛れ込ま

た彼は精神分析医であるホルボヴァー医師のもとを訪れる。そして何度も現実と夢の世界を往復するうち、次第に彼は夢の中の美女とのロマンスにのめり込んでいくのだが……。

冒頭の監督自身による前説（製作の予算に限りがあったことを認め、これか

人形のガールフレンドたちに囲まれてご満悦な殺人犯

マニアック
フランク・カルフン監督
Blu-ray=1800円

★肉を裂き、皮を剥ぐ。目玉を抉り、首を刎ねる。あるいはこの映画の中の殺人者のように、殺した女性の髪の毛を頭皮ごと剥ぎ取ってコレクションすることのオブジェであるかのようにして、ショー的な殺戮と解体のパフォーマンスを繰り広げる。そこにはもちろん「ただ殺すだけでは簡単に飽きられてしまう」という興行者側のジレンマも絡んでいたわけだが、殺人の犠牲者として美女や若者が選ばれやすいのは、それが瑞々しい生命

『悪魔のいけにえ』（七四年）、あるいは『十三日の金曜日』（八〇年）以来の伝統の中で育まれたスラッシャー映画とは、お人形のガールフレンドたちに囲まれてすっかりご満悦のフランクだったが、やがてその犯行が特別に親しくしていた女性によって知られてしまい……。

本作は特殊メイクアーティストとして名高いトム・サヴィーニの参加によって話題となった、八〇年公開の同名映画のリメイク作品。時代の流れに合わせてか殺人者像が醜い中年男からら痩せぎすな青年（イライジャ・ウッド）に変更されているほか、オリジナルにはない犯人主観の映像（POV）が多用されるなど、アーティスティックな創意が施されている。

それにしても、いくら生身の女性が苦手だからといって、まさかその肉体をオブジェに還元してまで所有しようとは……。いや、そもそも性経験に乏しい喪男が執拗に美女を尾け狙うスラッシャー映画というジャンル自体、どこまでもオブジェ志向的な愛の表現だったといえなくもないのだろうか。（梟木）

の象徴であり、有機的なセックスを連想させるものであったにほかならない。

もっとも当の本人たちにしてみれば、死体フェチだとか切断フェチだとかいった話は、された彼の密かな愉しみは、若い女性を殺害してはその頭蓋ごと剥ぎ取って持ち帰り、自宅に飾られているマネキンの頭上へと乗せてやることだった。穢れのない肉体への転生を果たしたロサンゼルスに住むフランクは、表向きはマネキン修理師として働く内気な好青年。そんな

その人体というものに対する過度なまでの攻撃性とは裏腹に、逆説的に「オブジェ的な身体」への愛」に貫かれたジャンルであったといえないだろうか。『十三金』シリーズのジェイソンに代表されるフィルムの中の殺人者たちは、あたかもそれが同じ人間ではなくヒトガタを殺した相手の死体に愛着などを生き甲斐にしているようなのもいて『悪魔のいけにえ』のレザーフェイスとかそのモデルと噂された実在の犯罪者エド・ゲインとか」、とりわけ二〇一二年に製作された最新のスラッシャー映画『マニアック』などは、そうした殺人者自身のフェティッシュを如実に感じさせる

我々はヒトガタを、どのような「レンズ」を通して見ているのか

平野嘉彦
ホフマンと乱歩
人形と光学器械のエロス

みすず書房、1500円

★ホフマンの「砂男」と江戸川乱歩の「押絵と旅する男」といえば、ヒトガタの問題を取り入れた文学作品としては有名である。前者では、主人公ナターナエルが覗いた望遠鏡の先に美しい女性の人形が現れて恋をし、次第に異常な心理にとらわれていく。後者では不思議な物語を語る老人の兄が、覗いた双眼鏡に映った押絵の女性に惹かれて自ら押絵となってしまう。

二つの作品はどちらも人の姿をした人でないものに強く惹かれる点で共通するが、レンズ越しに変形した像を覗くという光学器械による密接なつながりがある。「砂男」の場合、翻訳だと分かりにくいのだが、登場する謎の晴雨計売りコッポラの解説において、ドイツ語原文では晴雨計は Wetterglas と表記されており、Glass はレンズの意味があって、この作品に登場する眼鏡や望遠鏡と関わるという。なるほど、原語に光学器械の要素が含まれているなら、目にこだわったこの作品の中での晴雨計の位置づけがはっきりしてくる。

本書はテキストを丁寧に読み解いていくのだが、「砂男」に関してはフロイトの論文「不気味なもの」がこの小説の精神分析学的な解釈として有名である。著者はフロイトの考え方を踏まえつつも、その矛盾点を指摘してくる。フロイトは主人公の目玉を奪われた恐怖を、同じ粘膜に覆われた器官との類似から男性器と関連付け、父による去勢の脅威として解釈しているのだが、著者は眼の視覚機能の重要性を提起する。それがあって初めて望遠鏡の問題も議論できるのだ。結論から言うと、望遠鏡は男根の象徴。ナターナエルは父からの去勢の恐怖を味わう反面、コッポラからは去勢の補いとして望遠鏡を与えられ、それを覗くことで女性との関係構築へと向かうというのである。

ここまでの議論を踏まえて、「押絵と旅する男」の本格的な解釈が可能となる。乱歩作品で使われるのは望遠鏡ではなく双眼鏡。フロイトの考え方を応用するなら、それはペニスの無い睾丸であり、なかば去勢されているのだという。近代的な光学器械を用いて覗く着物姿の美少女は古き日本に属し、その世界に入り込むとはすなわち近代から前近代へ戻ろうとすることだ。これは「砂男」とは逆の方向であり、ナターナエルが覗く望遠鏡が持つ新たな近代の市民社会への視点、展望といった意味合いと対照的なのである。ドイツ語の Perspektiv は中性名詞だとすると「小型の望遠鏡」、女性名詞になると「パースペクティヴ、視点」、現在では「将来の見通し、展望」を意味するという。

我々が人形その他ヒトガタを見ようとする際、何を通して見ているだろうか。あるヒトガタについて考察を巡らせる時ヒトガタそれ自体も、またその背景も当然重要だ。しかし、我々がヒトガタを認識する際にどのような「レンズ」を通して見ているのかという点にも重要な問題が宿っていそうである。（市川純）

人形愛をラカン派精神分析学の立場から捉えようとする

藤田博史
人形愛の精神分析

青土社/2200円

★精神分析医、また形成外科医、麻酔科医でもある著者によるセミネールを基に活字化したもの。人形愛を精神分析学の立場、特にラカン派の立場から捉えようとするが、それが次第に「見る」存在へと移行する。自我が形成され、言葉を覚える。眼にこだわって人形に見られたいという思いは、かつての母の「眼差し」を再現しているのかを示そうとしている。ただ、ラカン自身のセミネールのような極端に難解なものではなく、専門用語は散りばめられているが、ラカンの基本理論入門ともなる、かみ砕いた分かりやすい説明となっている。

また、鼻を扱っている章では著者の形成外科医としての体験から解読することが面白いことが語られる。精神分析的には鼻がしばしば男性器の象徴として解読されるのだが、鼻頭には秋山まほこ氏の人形写真別作品の分析は行っていない。巻頭には秋山まほこ氏の人形写真が八頁に渡って掲載されているが、この理論から個々の人形をどう読み解くことができるのか、気になるところである。

また、第九章は二人の球体関節人形作家、四谷シモン、吉田良の両氏を交えたシンポジウムを基にしており、実作者の感覚とその理論的解釈者相互の意見が交わされる。四谷氏は、渋澤龍彦の死をきっかけに感覚が変化し、浮遊感や虚無感のようなものに囚われた辛い経験から、手を動かして物を作ることによって救われた体験を語る。吉田氏は天野可淡の死による絶望を味わいつつも、そこである程度の健全さがないと人形は作れないという。冷静な理論的分析とは違う、生々しい体験も語られる。

尻の話も面白く、尻も胸の谷間も、そこに割れ目があることが重要で、ラカン派はそこを「欲望の原因」がある場所とし、「۹」と表記する。「尻は割れ目によってこそ規定される」なんて名言も出てくる。

本書は人形を精神分析の立場から解読する上での理論的な基礎を提示しようとしているが、個別作品の分析は行っていない。しかし、考えるための基礎的な理論が与えられ、それはどの人形作家の作品を解釈するにしても、参考になりそうだ。(市川純)

それは人形に見られたいのかもしれないという。「眼差し」が重要だというのだ。生まれたての赤ちゃんはもっぱら「見られる」存在であるが、それが次第に「見る」存在へと移行する。自我が形成され、言葉を覚える。眼にこだわって人形に見られたいという思いは、かつての母の「眼差し」を再現しているのだろう。

その他、関節や毛、尻など、様々な部位を取り上げてその象徴的な意味が語られる。個人的には尻の話が面白く、尻も胸の谷間も、そこに割れ目があることが重要で、ラカン派はそこを「欲望の原因」がある場所とし、「۹」と表記する。「尻は割れ目によってこそ規定される」なんて名言も出てくる。

身体の様々な部位を章ごとに取り上げ、ある部位にこだわれば、そこにどういう意味が隠されているかが説明される。たとえば、人形作家は眼にこだわる人が多く、男性には、男性器に対する強い思いを達成したい場合が多いという

のだ。これが女性だと、男性との間にコンプレックスの存在が考えられるという。この考え方を応用し人形作家の鼻の形から、その作家の人形の制作動機の解釈へとつながるだろう。

う読み解くことができるのか、気になるところである。

ヒトガタが独立した意思を持ったらどうなるだろう

武田悠一
フランケンシュタインとは何か
――怪物の倫理学――

彩流社／2700円

★人間と人形の違いは分かりやすい。それは見た目でわかるし、人間が持っているような細胞かしらは作られず、独立した意思も無い。だからこそ魅力があり、自分の理想的な形に仕上げ、己の願望を人の形をした人でないものに自由に注ぎ込めるのだ。しかし、自律した意思を持つ人造人間を刺激するからであろう。もちろん、それ以外にも哲学的問題、ジェンダー、古典作品との繋がり、同時代の歴史背景、キリスト教的倫理など、様々な立場からの論考を誘う知的要素が盛りだくさんに備わっている。

『フランケンシュタイン』の研究書は日本語、或いは邦訳でも幾つか刊行されてきたが、本書はその中の最近の一冊である。全体的に

している。そして、そこにはいわばシェリー作品の中でもとりわけ『フランケンシュタイン』が盛んに論じられている理由の一つは、こういった問題に対する現代人の意識と関わる時期と重なっている。それゆえ、この小説は女性を排した出産の物語としても語られることもある。その他、『フランケンシュタイン』の被造物のように、作ったヒトガタが独立した意思を持ち、自らの存在について悩むようになったらどうなるだろう。それは、生命の無い人形を一方的に愛でる場合には起こりえない問題だ。人間の形をしたロボットが、人形が、自分の境遇をを作れれば、人形制作のように一方的な願望の投射はできなくなる。

メアリ・シェリーの『フランケンシュタイン』出版から約二百年が経過した現在、人工授精の実現、人工知能の開発、脳死患者の問題、その他様々な現象が社会や法律上の課題とも絡み合い、生命倫理を巡る困難な課題として山積

はフェミニズム的読解が色濃いが、シェリー研究は一九七〇、八〇年代におけるフェミニズム批評によって本格的になった経緯があり、そもそもの執筆が作者自身の相次ぐ妊娠や生まれた子供の夭折など、伝記的に直接出産の問題においては、それをしてよいのかどうかという道徳的判断がカッコに入れられている。だからこそ医学が発展した側面もあるが、科学における認識的判断はあくまで複数ある判断方法の一つであり、映画化の戯曲な原作の問題な、道徳的判断や美的判断を除外しど、これまで論じている。だが、それだけではまずいからこの悲劇が起こった。別の判断基準も十分に備えなければならず、理系的思考だけではだめなのだ。そういった意味でも『フランケンシュタイン』は我々の時代への警告の書である。

もうすぐこの小説の出版二百周年が来る。新たな映画も製作されて、現代人にとってますます重要性を高める作品だ。その魅力と奥深さは多くの人々が知るべきものである。（市川純）

悲観して主人を怨む、そういう事態を想定すれば、いっそどこかで開発に歯止めをかけた方がいいのかもしれない。本書の中でカントの理論が紹介されているが、人工的に生命を生み出すことができるのか否かという科学的な探求

人造美女のあり方を考える哲学的探究

人造美女は可能か？

巽孝之・荻野アンナ 編

慶応義塾大学出版会 2500円

★二〇〇五年に行われたシンポジウムを基に、十人の執筆者による論考その他がまとめられた一冊。テーマは書名の通り、明確だ。そしてこの問いに対する答えは、既に可能であるということになろう。ただ、「人造美女」の捉え方がかなり幅広く、機械工学的な意味でのロボットやアンドロイドだけでなく、比喩的な理解でも使われている。機械的な「人造」に限定せず、理想を投影した美女像となれば、話題はいくらでも拡充され、そもそも社会や言語によって構築されていればみな「人造」というのであれば、あらゆるものが「人造」になる。

とはいえ、人造美女表象の元祖たるピグマリオンの神話は当然言及され、ホフマンの『砂男』やヴィリエ・ド・リラダンの『未来のイヴ』、そして様々なSF作品や球体関節人形、フィギュア等、「人造」という言葉で一般的にイメージされるであろう無機質な機械や人形としての美女が多くの論者の議論に上る。ただし、古典的な神話や強い嫌悪感を滲ませながら、いかにゴシック&ロリータが気高いものなのかを示そうとしている。そこで主張されるほどゴスロリが高貴なものなのかは疑問もあるが、シンポジウムで勇気あるメイドのコスプレで司会を務めた荻野アンナ氏を横に持論を披瀝していたようだ。その荻野氏によれば、パネラーには某有名姉妹を招く話も出たらしく、結局実現しなかったものの、象徴的にタイトルに含まれているのだという（「可能」）。

本書出版の翌年二〇〇七年には初音ミクが登場し、人造美女を歌わせることも可能となった。人造美女を求める欲望は脈々と流れて止まらず、技術の発展によってその実現が後押しされ続けている。今後も人造美女のあり方を考える哲学的探究心は煽られ続けるだろう。（市川純）

な技術による美女への変身においては、メイクや美容整形の話も気になるところであるが、本書ではむしろゴシック&ロリータファッションやメイドの方が多く取り上げられている。ゲストに宝野アリ力氏が招かれ、執筆陣の中で異彩を放っている。そこではメイドへの文学作品における人造美女表象が、現代のファッションやオタク文化における人造美女の考察へとうまく接続できているかというと、難しいものもあるようだ。映画作品もしばしば取り上げられているが、文学畑の執筆者が多く、人造美女の文学的な表象とその読解が中心的である。人為的なSFに詳しい新島進氏が論じる、「ミシェル・カルージュの『独身者の機械』は現代文化における人造美女の問題」へと直接につながって刺激的だ。実際に独身者的な考えかどうかというよりも、独身者の求め方が込められた「独身者の機械」という語は、渋澤龍彦の人形愛論へと密接につながっているという。この言葉が示す概念は、本書最後の論者スーザン・J・ネイピアが未熟から成熟に到る為の「移行対象」として論じる人造美女のあり方と重なる部分が大きいのではないだろうか。共に人造美女への憧憬を追究するための大きな手掛かりであるように思う。

人形を介すことで世間に出ていけたコミュ障

人形草紙 あやつり左近
写楽麿原作・小畑健漫画
集英社文庫コミック版、全三巻、各637円＝書影はジャンプコミックス版

★右と左がいりゃ、たいてい物騒なことになる。右近と左近も、そうだ。右近は赤髪のやんちゃ坊主で、左近は黒髪の、おとなしそうな美少年。

でも右近のほうは人形だ。それも、「明治初期に作られた傑作童人形」。自称だが。

右近が左近を評していわく、

も微妙に狂う 血色の桜吹雪が舞うときに――」なんて大仰な台詞もまわす。これが左近単体では、右近と出会ったおかげだろう。自分ひとりでは喋りづらく人も一生懸命話しかけてきてくれる。その声に耳をすませてごらん」。「そうすれば人形も自分も自然に動き出すぞお」。

ないでいると、優しく助言をくれた。「右近は左近と話したがってるぞお」「周りにあるものは話しかけてきてるぞ 花も木もミュ障の少年だった。

ら、「ひ、人の心も？ び微妙おおに…」とか、緊張でギクシャクしちゃってそうだ。

日本全国、祭から祭へ渡り歩き、人形芝居を披露するふたりに、行く先々で連続殺人が起こる。幸い、毎度名推理で解決へ導くからいいようなものの、縁起が悪いことにゃ変わりない。死を呼ぶ童人形なのだ。いや、人形遣いのほうか。

どっちもだ。右近と左近は切り離して考えれない。

左近はもともと、いじめられっ子で、家に閉じこもりがちなコ

「こいつ口下手で 俺がいねえと何もできねえ」

むろん、人形が喋るはずはない。言わせてるのは左近である。その技はダテでない、プロの人形遣いをしてるんだから。左近は無口なぶん、右近の口を借りると饒舌になる。おどろおどろしい怪談噺まで語れる。「人の心

とも、右近という人形を介して世間と接することができるようになったのだ。つばも飛ばすし、汗もかく。けれどフトしたとき、指の関節のスキマのどアップなどの、やっぱり左近も最初はいまいちゅ？だったけど。その後窃盗事件が起き、お爺ちゃんが犯人と目されて、右近は現場検証しつつ、周りの物の声を聞き、真犯人を探り当てた。そのときには自然と、右近も喋りだしていた。

だから、左近と右近は、別々の人間でない。

左近の表裏で、実に素敵な話である。ぜひとも政治家になって、周りの民の声も聞いてほしい。左右を併せ持ち、バランス感覚もばっちりだし、米国の操り人形にもならない。右近は文楽人形だから、内部は鯨のヒゲ製。捕鯨反対の彼奴らは仇敵なんだし、またも物騒なことになりそうだが。所属団体は勿論「いっこく党」。あれ、政策が、遅れ即ち一体なのだ。目の悪い人がメガネをかけるように、自分から話しづらい左近は、文楽人形の右近を必要とした。どちらも、なくてはならぬ存在なのだ。

もっとも。最初からそうだったわけでなく、きっかけは「おいちゃん」という、放浪の人形遣い。左近が、右近人形をうまく操て出てくるよ。（日原雄一）

アブナイぬいぐるみ依存症

●文=日原雄一

縫って包んだからぬいぐるみという。そのまんまかよ。わかりやすくていいじゃんか。ぬいぐるみの魅力は、あの丸出しかわいらしさっすよね。いろんな面で、極度にデフォルメ化されてて。人とも、ドールともちがった肌ざわりがあって。特に。あの、だきしめたときのモフモフした感触。あの冷めたぬくもりは、ぬいぐるみ独特のもんでね。ぬいを抱きしめてると、妙に安心してしまいますよね。慢性的な不眠症のひとが、ぬいぐるみの抱きマクラで治った、なんてこともあって。僕もよく、かけぶとん丸めて巨大チンアナゴのぬいみたいにして寝るときがありますけど。神木隆之介も十一才のころ、クマのぬいぐるみといつも一緒に寝てたんだそうだ。ミニリュウのぬいをつねに持ち歩いて、ミニミミ、って呼んだりもして。あー、神木くんマジかわいいっすよね。その話今回はこの辺にしとけよ。

これがドールだと、なかなかそう

はいかない。寝るときはよくても目が覚めて、へんなふうに体を乗っけちゃってたりするけ、別の「寝る」ほうはどうすんのよ、と、最悪壊れてるなんて展開にもなりそうだし。可能性あるし。人間どうしならもうな関係性は。相手が恋人だとしたら、抱きつけても、アレそれだけじゃなわ「あ、うん」。「おれはあんま落ち着きはしないんだけど」。そして告白を始める。「抑えきれない衝動がすごくなっちゃう……」みたいな」。衝動とは、ハイ、とうぜん性衝動で。ぬいぐるみが散らばってるこの状況は、エッチなポスターを貼りまくってるのと一緒だという。おもちゃ屋はヌーディストビーチみたいなもんでつらいという。

ぬいぐるみとの甘い夜

ええっと、そうですね。もちろん、別のほうの「寝る」話もいたしますけども。ぬいぐるみに性的な興奮を覚える、なんて男子もいて。高野雀「低反発リビドー」は、さまざまなフェティシズムについて描いた連作マンガですが、ぬいフェチはちょいとビビった。ひとりぐらしの男の子の部屋に、友達が訪ねてきて。最初は拒むんだけど、友達は強引に入りこんで。ないときはてきとうに勝手に抱きつけて、そうでもないときに抱きつきたいに毎夜、抱きつかせてもらうんて、さすがに迷惑がられそうである。各々の睡眠サイクルに合わせて、相手の感情をわざわざ斟酌しなくていいというとこは、ぬいぐるみが物体だからこその利点だろう。せいぜい幼な子と親御さんぐらいか、できそ

部屋には、ウサギやクマやキリンなんかのぬいぐるみがあふれてる。友達は最初、「うわっ」と声をあげて。ちょっと引きかけるけど、そこはやっぱり友達だから。「こういうの抱いてると落ちつくよな〜」なんて。部屋の主は、

!!生身の女の子なんか問題にな「肌に優しい布の感触 つぶらに輝くガラスのがエロチック 背中の縫い目も、ぬいフェチのイケメンが出てくる。るみ殺人事件」の、高橋葉介担当回にけど、伝説のリレーマンガ「ぬいぐこの子もかわいいイケメンだった

★「ぬいぐるみ殺人事件」(復刊ドットコム)

「らない」んだそうだ。

わかるようなわからないような。いわゆるペニスの勃起という現象は、副交感神経支配だから、ゆっくり落ちついたり、安心したりしたときに起こるもんである。それゆえ、ぬいぐるみ抱きしめてリラックスしてる状態から、性的興奮が湧き出してきても理解できぬ話じゃない。

えっ。ここでゆづくんの話をするんすか。スケートリンク上やら自室やら、いろんなところでプーさん抱きしめてるシーンが定番となっている羽生結弦さん。競技前にプレッシャーかかってるとき、腕にプーさん抱きしめて緊張ゆるめて、だけど下半身緊張させたりして？そういう下卑た妄想はいいかげんにしませんか、俺。

まあ、藍屋球「モフ男子」の流れよりはいいんじゃないかと。こちらも、モフモフしたものが好きな男子の話で。そういうものを見るだけで、いちいち鼻血ブーしちゃう。羽生くんがコレだったら、毎回リンクが血塗られることになる。

血が似合うぬいぐるみ

かわいくて綺麗なものを傷つけたい、汚したいとかいう欲望は、私にはあんまりないんだけど。なぜだか、ぬいぐるみは雨でびちょ濡れで、泥まみれになって刃物で切り裂かれた姿をよく見る。よく見るつもりでパッとどんな作品にあったのか名前がでてこないのはよくないが。まあ、みんな大好き「TED」とか、阿刀田高「死んだ縫いぐるみ」であったりする。入院中のおじいちゃんのところに、かつての愛人が馬のぬいぐるみを贈り。果たして妻に八つ裂きにされ、ゴミ捨て場に雨ざらしにされる。

新井素子の「くますけと一緒に」では。ぬいぐるみを泥水にひたしたりするのは、殺すのと一緒だと言っていた。クマのぬいぐるみが。

当人が言うならそうなのだろう。洗濯機で洗って干したら復活するのも、なんだかよく見る組み合わせ

るけれども。ゾンビかよ。ずいぶんかわいいゾンビである。新井邸には四〇〇体以上のぬいぐるみがいて、ワニやらチョコレートケーキやたんぽぽやら白血球やミトコンドリアのぬいもいるらしく、ゾンビのバリエーションがすごい。

うーん、ただ、ぬいぐるみのはらわたを抜く、お米や爪なんか詰めて、午前三時に水風呂にひたしたりなんかいた。矢崎存美の名作「刑事ぶたぶた」は、ブタのぬいぐるみが刑事で、事件の推理をしてく。ゆるいな。先に挙げた作品とはうってかわってのゆるさである。西澤保彦「ぬいぐるみ警部」では、ぬいぐるみ大好きな美男子が警部。殺人事件の現場にきても、ぬいばかりに気をとられちゃうやつである。なんだかんだ事件を解決してるから許されてるけど、あるときなんか犯行現場のぬいぐるみに一目ぼれして、いろんなふうにうまいこと言って遺族から貰い受けたりした。どん

な公私混同だ。

でも、殺人事件にぬいぐるみ。って、なんだかよく見る組み合わせ

★矢崎存美「刑事ぶたぶた」（徳間文庫）

である。太田忠司「ヌイグルミはなぜ吊るされる？」では、老婆の遺体ととも

158

ただ、ぬいぐるみ好きな人が犯人という流れは少ない。ぬい好きに悪いやつはいない、わけはない。悪とは何か、とか定義について論じだすとめんどくさくなるけど、少なくとも、変なやつだらけではある。さっきの美形警部からしてそうだし、立川談志もライ坊という、ライオンのぬいぐるみをかわいがっていた。邪険に扱った弟子が破門されかけたりした。

で、ぬい好きの犯罪者と言えば、山口雅也「ぬいのファミリー」の大学教授である。幼いころから親の愛に飢え、ぬいぐるみだけが頼れる存在だったが、年長して妻を娶ったあとも、果たして家庭は崩壊し。再び、ぬいぐるみを集めるようになる。妻とは別居

★山口雅也「PLAY プレイ」（講談社文庫）／「ぬいのファミリー」を収録

して、不良になった娘に、ぬいぐるみの中に入るよう迫る。ぬいぐるみたちのなかに文字どおり溶け込んで、家族を再構築するためだ。そして取材にきた雑誌記者の前に、教授のぬいぐるみコレクションのひとつとして並ぶ。

もうぬいぐるみは捨てない

ぬいぐるみをぎゅっと抱きしめて、これが彼氏だったらいいのに、と、ユカリさんは言った。中村文則の「クマのぬいぐるみ」。そして果たして彼氏ができる。殺人鬼の彼氏が。意思を持ったぬいぐるみは、自らの身とひきかえに彼女を守る。その後、人柄はいい、という男と結婚し。いちおうはしあわせなようである。

桂明日香「そこはぼくらの問題ですから」では、女子高生がクマのぬいぐるみを引き裂く。ヘンタイ美青年の、思い出のぬい

ぐるみを。そんでまあいろいろあったいへん結構ですけども。人間に厭いたって大丈夫だ。ゆたんぽやらチョコレートケーキやら白血球やら、以下略ちゃいのまで、ロリショタから巨乳ガチムチまでカバーしてるんですよ。派手な大バクチして、一生を棒に振ってるバクチに乗れるほど俺は大胆じゃないんだ。

だから私は、いつまでもぬいぐるみにすがろうと思う。っていうか、ぬいぐるみになれたらなとも思う。神木くんのぬいぐるみと、一緒に寝てたとかは十一歳のころのエピだし、今はちがうのかな。いいよ、棚ざらしにされても、ダンボールに詰められて安定してかわいいんである。物体だからその点ぬいぐるみは、物体だから安定してかわいいんである。おまけにモフモフしてる。モフ感に厭いたって大丈夫だ。熊之股鍵次「ぬいぐるみクラッシュ」みたく、モフモフ感ゼロ

ぐるみを。そんでまあいろいろあったいへん結構ですけども。人間に厭いたって大丈夫だ。ゆたんぽやらチョコレートケーキやら白血球やら、以下略卒業、ということばがある。ふたりは、ぬいぐるみから卒業したのだとも言える。睡眠欲・性欲・猟奇欲という人間の三大欲求を満たしてくれる大切なものを得られたのである。だから、私たちは、いつまでもぬいぐるみにすがっていてはいけない。部屋のぬいぐるみたちを、感謝を込めて雨の夜にゴミ集積所へ置いてこなければならない。

いや、そんなことはない。「ぬいのファミリー」の教訓を忘れたか。家庭なら崩壊することもある。人と人の関係性はあやういものである。その点ぬいぐるみは、物体だから安定してかわいいんである。おまけにモフモフしてる。モフ感に厭いたって大丈夫だ。熊之股鍵次「ぬいぐるみクラッシュ」みたく、モフモフ感ゼロられて、午前三時に水風呂にひたされてもいい。ひとりではないんだから。どんなヒドイコトされても、隣のおまえフツーに人間だろ、全裸のおし、あなたとあたし、かくれんぼ‼

人形劇は人間の発見の術を携えている。

"inochi"2015〜考える手〜」レポート

●文＝宮田徹也／写真＝石井秀明

★「譚詩〜フェイク〜」＝9月4日(金)19時、5日(土)15時／出演:塚田次実(genre:Gray)・小玉陽子／音楽:伏見蛍
▶前半、紙を用いた舞踏が床の水平を舐め回し、後半、布と仮面によるサイズ可変の人形が垂直性を支配した。ドラマティックな曲が演出する。人形には、民俗が色濃く残ることを理解した。

★ラクマーヤ「水脈」＝9月11日(金)19時、12日(土)14時、18時／作・美術・人形操演:北井あけみ(genre:Gray)／音楽:岩城里江子▶額縁舞台の中での手遣いによる「劇」である。儚い物語は小型人形、音楽と別々に語られるのだがその違いにこそ感情が豊穣し、見得ざる劇を生み出すことに成功した。沈黙もまた醗酵を手助けする。

★Ku in Ka extra「顔のモノ語り」＝9月9日(水)15時、19時、1日(木)15時／人形遣い:黒谷都(genre:Gray)／チェロ演奏:坂本弘道演出:西村洋一／人形・衣装美術・OHP:松沢香代／椅子:渡辺数憲／照明:しもだめぐみ▶椅子の様々なオブジェと顔の人形、光の対話であった。彫刻や舞踏のメソッドとは、明確に区分けされる。音もまた、塊を強調した。顔の人形を誘う指先と摺足に、能の印象を強く受けた。

genre:Gray企画「"inochi"2015〜考える手〜」が、六本木ストライプスペース／M・Bフロアで開催された。人形劇の七つの公演、三つのイベント、四つの展覧会という多角的な視野が用意され、九月四日(金)から二十三日(水・祝)までの長期にわたって、「人形劇とは何か」という根底的な問い掛けを行った。

企画意図を、genre:Grayの黒谷都に聞いた。

「二〇一〇年、『人形演劇祭"inochi"』という、舞台芸術を好む観客全般に向けた人形演劇のフェスティバルが日本に初めて誕生し、二〇一三年まで毎年開催されました。調布市せんがわ劇場という公共劇場で、行政の支援を受け「大人向け」であることと、公共施設の取り組みであることから、人形劇団の自主公演では届きづらい広範囲の観客層を動員し、折しも『大人向け人形演劇フェス』が活気を呈している海外からも注目され始めていました。しかし、継続休止となってしまったんです。

★加藤啓「ルドン一座と半人半獣譚詩曲」＝9月18日(金)19時、19日(土)15時／美術・出演：加藤啓／舞台監督：白澤吉利▶掌から等身大に近い大きさの半人半獣オブジェ作品を、予め用意されたプロットに沿って操る。色と形、手触りと筋書きという、異なる要素が入り混じりながらも客体化される。

★KUROSOLO 参番「涯なし」＝9月16日(水)19時、17日(木)15時／人形遣い：黒谷都(genre:Gray)／人形美術：渡辺数恵／演出：西村洋一黒谷都／原案：岡本芳一／音構成：山口敏宏▶無音の中での儀式である。等身大の人形と遣い手の、操る／操られる関係性が反転、融合、分離する。童話の異形を語ることによって、瞬く間に世界は記憶の彼方に広がっていく。僅かな音が効く。

★ビバボ人形劇「ふ・ふふ・ふしぎだな」＝9月22日(火祝)15時、23日(水祝)15時／人形操演：大井弘子・千田庸子／音楽：クニ・河内／上演作品：「歯医者」「カルメン」「女の子とボール」(他)▶《モコちゃんのマジックショウ》他6作品で構成された。手遣い人形、手のみと、指先が操る技は言語を凌駕する。他愛のない日常の断片的シーンこそ「遊び」の根底が存在する。

★糸あやつり人形一糸座「伝統と前衛」＝9月21日(日)15時、21日(月祝)18時／出演：結城一糸・結城民子・結城敬太・結城榮・金子展尚／音響：佐々木謙介／後見：田中めぐみ▶アルトー人形と便器が対話する《アルトーと便器》、大名が美女を、太郎冠者が醜女を釣り上げる《釣り女》の2本立てだった。糸操り人形の極地。前衛の、伝統の継承を知らしめた。

★橋本フサヨ「グラナダ」「ラストダンスは二人サ」＝9月21日(日)13時／出演：橋本フサヨ／人形美術：渡辺数恵▶「ラストダンスは二人サ」は、腰に男、肩に女を乗せ、向かいあっている人形が優雅なダンスを踊る。5分。小さな蝿の人形と蝿叩きを用いたマイム5分を挟んで、袋を頭に被った「グラナダ」が10分。マイムと人形が融合した。

★長井望美「月の仔」＝9月5日(土)13時／原案・人形遣い：長井望美(genre:Gray月の娘)／作劇：黒谷都▶等身大関串人形との対話であった。起し、支え、座らせ、人形と共に踊る。「涙が…」、朗読も交える。人形はあくまで人形であるという不可能性を強調することで、より人形に命が吹き込まれる。

しかしフェスを復活させたい、"inochi"という名称を基本コンセプトと共に引き継ぎたい、そうした思いから小さな手作りフェス『"inochi"2015～考える手～』が企画され、六本木ストライプスペースから全面的な協力を得ることができました。ストライプスペースは私立であり、せんがわ劇場のような公共ではありません。企画主体もgenre:Grayの四人で行うしかない。せんがわ劇場の時と同様に、『万人の大人向け』という特質を生かして、人形劇と舞台写真を展示していただきがない方々にも来場に触れて欲しいと思い、人形劇と共に劇人形や舞台写真を展示しました。人形演劇の持つ視覚的要素に着目し、現代演劇とアートの双方から人形演劇を捉えることを目的としました」

人形劇が未だ厳密な定義がなされていなくとも、「"inochi"2015～考える手～」は企画意図の通り、特定な仲間内で行われるフェスティ

★展示風景／加藤啓 人形─オブジェ展覧会
＝9月16日〜19日

★展示風景／松沢香代 人形展
＝9月4日・5日・9日〜12日

★展示風景／二村ナナ子 瓢箪ランタン展
＝9月4日・5日・9日〜12日・16日〜23日

★展示風景／渡辺数豪 劇人形展
＝9月4日・5日・9日〜12日・16日〜23日

★トークイベント「人形劇を読み解く会〜どの芸術からもはみ出しモノだから面白い！〜」（加藤暁子、ゲスト：宮田徹也、司会：玉木暢子＝9月22日（火祝）17時）も開催された。
　加藤は人形劇のあらゆる分野からの逸脱性の豊かさを語り、宮田は近代的遊戯より人形本質の遊びが人形劇にあると説明、会場からはどのように人形劇を広げるかの議論が中心となった。
　また、各展覧会は、身近に人形を見られる点で魅力があった。公演で使用される人形の、止まっている姿との差が激しい。劇人形の魅力を伝える展覧会のみが独立してもいい。展示方法、キャプションなどの工夫が今後の課題となる。

バルではなく、様々な形態と発想が一堂に会し、今日の人形劇の動向が俯瞰できる開かれた場になっていた。
　総じて捉えると、人形劇が未知の領域であるどころか、人形にマトリクスがないため無限の形態が存在する、演劇とするならば人形劇特有の演出の探究が求められる、音楽、朗読、オブジェ、舞踏との共存が可能であるといった、様々な可能性に満ち溢れていることが判明した。
　そして重要なことは、人形劇は民俗性、愛玩性、生活性という視点からして、時間と場所という概念を超えて人間そのものの存在に密着し、資本経済競争を根底とする近代的自我を超克する機運が齎されている点にある。我々は人間である本来の姿を芸術によって取り戻さねばならない。各分野が窮地に至っている今日こそ、分野を問題としない人形劇に目を向けるべきだ。

※「"inochi"2015〜考える手〜」は、2015年9月4日〜23日に、東京の六本木ストライプスペースにて開催された。

不在

●文＝本橋牛乳

ぼくが琥珀を発見したのは、通勤電車の中だった。

混んだ電車の中で、彼女はドアのそばで、本を読んでいた。

彼女は完璧な姿だったから、すぐに気付いた。心臓が０・０３秒くらい止まったと思う、そのくらいの速度で気付いた。

軽く茶色に染めたふわりとした髪。ピンクの唇。しみ一つない白い肌。少し、平均よりも背が低いかもしれない。

瞳は、ソフトカバーの本の文字を追っていた。でも、書店のカバーがかけられているので、どんな本なのかはわからない。何なのだろう。例えば、サイエンス系の読み物だといいな、と思う。それは、たぶん、ぼくのよく知らない世界についての本だから。

でも、そんな話を、ぼくは翡翠にすることはできなかった。

翡翠は、ぼくの部屋に住む、ぼくの恋人だ。ぼくの部屋に来て、３年近くたつ。ぼくが一

細いフレームの向こうにある、茶色い瞳の大きな目。それらは少しだけ離れている。閉じられたつやのある濃いピンクの口紅。ふっくらとした唇。しみ一つない白い肌。少し、平均よりも背が低いかもしれない。

そうして、ぼくは何でも彼女に話してきた。言葉にしなくても、感じ合える。そうやって話してきた。額と額をくっつけて、そうして話してきた。

目で好きになって、口説いて、そしてここに来てもらった。どきどきしながら、彼女を自分の部屋に連れて帰ったときのことは、今でも覚えている。

でも、琥珀のことは話せない。それは、違う世界の話であるように、話すことができない。

それでも、翡翠の青みがかった瞳は、ぼくの秘密をも見てしまっているのだろうか。

それとも、いつものように抱き合うことで、ぼくたちは満たされるのだろうか。

ぼくと琥珀が乗る通勤電車は、私鉄の短い編成の列車。いつもは、ぼくも本を読みながら乗っている。社内の読書のいいところは、痴漢に間違われることがないことだ。どんなに魅力的な女性が乗ってきて、目の前にいたとしても、触ることはない。身体が押し付けられることがあったとしても。

たぶん、琥珀が目の前にいて、身体が押し付けられたとしても、ぼくは彼女に触ることはないだろう。安全な距離が、そこにはある。そうしなければ、ぼくは息ができない。

翡翠の乳首がぼくの胸に当たる。ぼくの一番好きな瞬間だ。そのときに、彼女はぼくのものなんだ、そう心から思う。翡翠の引き締まった胸だけじゃなく、腰も、お尻も、ぼくの大好きな曲線だ。

でも、今夜は少しちがっている。彼女の乳首が胸に突き刺さる気がする。ぼくが琥珀のことも少しだけ考えているからだ。そうじゃないと、忘れることができないじゃない。そうでもない、忘れることができないだけだ。

でも、目の前にいるのは翡翠。彼女の透き通った眼が、ぼくを許してくれる。いつも、許してくれる眼だ。

ぼくが満たされ、翡翠とともに眠りに陥るときに、ぼくたちを見守る視線を感じる。瑪瑙だ。彼女がどこからか、ぼくたちを見ている。ぼくたちの幸福な眠りの間に、彼女の視線が入り込む。瑪瑙はどこからかぼくを見ている。

どこから見ているのだろうか。窓の外？ もう部屋の中に、カーテンの向こうにいる？ キッチンの物陰？

瑪瑙はいつもどおり裸で、翡翠よりも大ぶりな乳房をふるわせながら、ぼくを見ているのだろうか。

瑪瑙は、今の瑪瑙は、ぼくにとっては、視線だけの存在だ。いつも見ていてくれる。でも、彼女がぼくを見ながら、何を思っているのかは、ぼくにはわからない。

琥珀が朝、通勤電車から下車する駅は、ぼくが下車する駅の3つ手前にある。電車が地下に入ってからすぐの駅だ。彼女はその駅で、あっという間に人混みにまぎれて消えてしまう。そも、存在などしなかったかのように、消えてしまう。

通勤電車、2号車の一番目のドア近くにある、聖域、そこは失われる。

彼女のつり革につかまったまま、読書に戻る。彼女の涼しげなワンピースから出た首筋や鎖骨のことを忘れようとして、読書に戻る。そうじゃない、忘れるわけじゃない。

夜、琥珀が朝、下車した駅で、ぼくも途中下車してみる。オフィス街。まだたくさんの電気がついている。まだたくさんの人が仕事をしているのだろうか。琥珀はまだ仕事をしているのだろうか。それとも、もう帰宅したのだろうか。大通りを歩き、交差点を渡り、路地に入ってみる。琥珀はいつも、どの風景を見ているのだろうか。ぼくは、琥珀とすれ違うことを期待するのだろうか。すれ違うところで、どうするわけでもない。ただ、姿を見ることができたら、それで満足するだろう。

ぼくも琥珀も、電車の中では読書にいそしむ、互いに気に掛けることのない存在なのだから。それ以上ではない。それ以上になることはない。だから、ぼくは琥珀の姿を見るだけで、満足するだろう。

ぼくは、街を少し歩く。レストランがあり、コーヒーショップがあり、コンビニエンスストアがあり、居酒屋がある。本屋がある。ぼくは本屋で、琥珀の姿を探す。見つからない。

ぼくは、夜の街で視線を感じる。また瑪瑙だ。彼女は、ショーウインドウに映ったぼくの姿を見ている。でも、彼女の姿はそこには映ってはいない。

ぼくはあたりを見回す。でも、瑪瑙の姿は見つからない。

今、彼女はどんな姿をしているのだろう。裸で外にいるとは思えない。彼女は何を着ているのだろうか。タイトなスカートに、大きな胸をブラウスに押し込んでいるのだろうか。背の高い彼女は、人々の中にまぎれ込むのは難しいだろう。瑪瑙はどこからでも目立つ姿をした女性だからだ。

ずっと、ぼくのことを守ってくれている。

なのに、ぼくが彼女を見つけることはない。

翡翠は瑪瑙のことを知っている。

だから、翡翠はぼくのことを知っているぼくのことを守ってくれていることを知っている。

翡翠はぼくのものだけれども、ではぼくは翡翠のものではなくなってもいいというのだろうか。ぼくには翡翠の気持ちがわからなくなる。寄り道のせいで、ぼくに、いいかげんに、帰宅が遅くなる。翡翠は何も言わず、ぼくを待っていてくれる。

翡翠は何も言わず、ぼくを待っていてくれる。帰宅が遅くなったぼくは、それを受け入れるように彼女を抱きしめ、彼女の硬い髪をなでる。

翡翠は言う。さびしくはなかった、と。さっきまで、瑪瑙が一緒にいてくれた、と。暗い部屋の中でも、瑪瑙がいてくれたので、さびしくなかった、と。

瑪瑙はぼくよりも先に、この部屋に戻っていたらしい。

今でも、どこからか、ぼくを見ている。

その日の朝、琥珀は初めて、赤いリボンでふわふわの髪を束ねた姿で電車に乗っていた。

今朝もまた、本を読んでいる。あいかわらず、ブックカバーのおかげで、何の本なのかわからないし、どんな文章が書いてあるのかも見えないけれども。

彼女が毎朝、どんな世界にいるのか、そのことを知りたいと思う。いや、そうじゃない。その世界を共有してみたいと思う。たとえそれがどんな世界であったとしても。

琥珀はぼくに、彼女の世界について話してくれたらいいと思う。

ぼくは会社に遅刻することを覚悟で、途中下車する。赤いリボンなら見失うことはないだろう、そう思ったから。でも、そんな想いはすぐに打ち砕かれた。背の低い彼女は、あっという間に見えなくなった。ぼくは駅の改札口まで追うことすらできなかった。

赤いリボンはそのまま、消えてしまった。電車に戻ったぼくに、瑪瑙が話しかける。耳元で囁く。ちょっと残念だったね、と。

でも、瑪瑙の姿はそこにはない。囁く彼女の姿を想像してみる。瑪瑙はその身体を、どんな服に押し込んでいるのだろうか。

ぼくと翡翠が休日にしていることは、そんなに多くない。

翡翠はきれい好きなのに、お風呂が嫌いだという。矛盾しているじゃないか、ぼくがそう言ってみるが、彼女の好みがそれで変わるわけではない。だから、ぼくが彼女を温かいタオルで拭いてあげている。体温が低い彼女にとって、温かく湿ったタオルは、何よりも気持ちいいということだ。ぼくの手によって、身体が順番にきれいにされていく、そのことが何よりもうれしいような世界であったとしても。

そのときに、翡翠は、翡翠がぼくのものではなく、ぼくが翡翠のものなのだと感じるという。

もう一つはドライブだ。ぼくは小さなレンタカーを借り、彼女を助手席に乗せる。もちろん、彼女にシートベルトをかけるのも、ぼくの役割だ。自動車の中では、ぼくは彼女に仕える運転手といったところだ。ならば彼女は後部座席に座ってもいいようなものだが、助手席が好きだという。そうでなくては、ぼくも困る。

自動車の中で聴く音楽は、海外のポップミュージック。最近のお気に入りは、テイラー・スウィフト。翡翠はテイラーのような赤い口紅を使ってみたいという。でも、ぼくは、似合わないよ、と応える。彼女はしぶしぶあきらめる。

瑪瑙はドライブにはついてこない。

ぼくと翡翠は、どれだけたくさん、同じ風景を見ることができるのだろうか。翡翠の瞳の中に、どれだけたくさん、ぼくと同じ風景が記憶されるのだろうか。翡翠の世界の中に、ぼくはどのくらいいるのだろうか。

ぼくが瑪瑙と知り合ったのがいつかはわからない。ぼくが大人になる少し前から、ぼくのそばにいた。瑪瑙はぼくより少しだけ大人だった。今と同じように、少しだけたくましさを感じる身体と優しい笑顔が、そこにあった。

瑪瑙はいつも、ぼくに対して、ぼくが孤独になると、濡れた夢のなかにぼくを引き込み、ぼくを癒してくれた。ぼくは瑪瑙の中に深く沈み込んでいくことが好きだった。そして、瑪瑙は、ぼくを大人にしてくれた。そして、ある日、視線だけを残して消えた。

今でも、瑪瑙はぼくに対して、いつでも戻ってきていいという。いつでも、昔と同じに、戻ってもいいという。大きめの乳房の中でぼくを迎えてくれるという。同時に、ぼくが大人になったのであれば、戻るか戻らないか、それは自由にしていいとも言う。それはぼくが選ぶべきことだという。

そうしてぼくは、翡翠に出会った。

平日、昼休み、ぼくは電車に乗って、琥珀が下車する街まで行った。

ファストフード店に入る。琥珀はここで食事をしていることはあるのだろうか。混んでいるにもかかわらず、彼女だけはそこにいなかった。

ハンバーガーとコーヒーの乗ったトレーを持ち、店内を見渡す。どこかに空いた席はあるだろうか。

二人掛けのテーブルの対面が空いていたので、ここに座っていいですか? と声をかけると、どうぞ、と落ち着いた声で返事をしてくれる。

電車に乗ってきたので、あまり時間が残っていないことから、ぼくは少し急いで、ハンバーガーを食べる。コーヒーを飲もうとしたところで、対面の女性が、最近、調子はどう? と声をかける。そこにいたのは瑪瑙だった。

久しぶりに会う彼女は、昔と変わらない、少し気取った笑顔でぼくに語りかける。まあ、ぼちぼち、と応えておく。そんなこと、瑪瑙はみんな知っているはずなのに。

ぼくは、琥珀のことだけは伝えないように注意しながら、翡翠の額に触れる。

翡翠からは、今日一日のアパートの窓の外の景色、雲の流れ、子供たちの遊ぶ声、そんな話を聞く。

翡翠は瑪瑙とはちがって、ぼくを濡れた夢に

れ、シュシュでまとめられていた。髪の毛、染めたんですか? そういうときって、ない? ぼくにとっての瑪瑙は、黒く長い髪の瑪瑙だ。そう応える。

黒髪の方が、暗闇にまぎれてぼくを見つめることができるのに。そう思う。それは、もうぼくを見ることはないということなのだろうか。それとも、暗闇にいても見つけることができるというサインなのだろうか。

そうして、いつの間にか、彼女は視線だけを残して、どこかに消えていた。

彼女が座っていた椅子に触ってみる。少し温かさが残っている。瑪瑙の温かさを感じるのは、久しぶりだな、と思う。

夜、ぼくの額と翡翠の額が触れ合う。この儀式は、ぼくの一日と翡翠の一日が触れ合う時間だ。

でも、かつて黒かった瑪瑙の髪は、栗色に染められ、シュシュでまとめられていた。ブラウスの下の胸の曲線も、ぼくに少しも歯を立てさせなかった首筋も、昔と変わっていない。

誘うことはしない。ただ、やわらかい身体を現実の世界で与えてくれる。ぼくはそのやわらかさの中に包み込まれる。

一度、テレビをつけっぱなしで仕事に出かけてしまったことがあった。その夜、彼女はぼくに、何も面白い番組はなかった、と話してくれた。翡翠は、ぼくと見るニュース番組と、ぼくが借りてきた映画のDVDだけでいいという。テレビは、それだけで十分だと。

ニュース番組は、ぼくと翡翠がいる世界で、何が起きているのかを伝えてくれる。それは、ぼくや翡翠が存在しようと存在しまいと、関係なく起きていることばかりだ。でも、それはぼくと翡翠がいる世界で起きていることだ。

映画はそうじゃない。ぼくと翡翠がいない世界で起きたことだ。あるいは、ぼくと翡翠がいる世界では起きなかったことだ。

映画は、ぼくと翡翠の世界を多重なものにする。ミルフィーユのようにする。そのたった一つの層に、ぼくと翡翠がいる。

そのたった一つの層に、孤独でいたぼくに声をかけてくれたのが、瑪瑙だった。瑪瑙は、孤独だからこそ、世界はぼくのものなのだと話してく

れた。そして、瑪瑙は自分の身体もまた、ぼくのものだと話す。瑪瑙の、引き締まった、かすかに汗ばんだ体は、ぼくのものだ。

そうして瑪瑙はぼくの両腕をくみふせ、ぼくにキスをする。瑪瑙はまだこどもだったぼくにキスを教えてくれる。瑪瑙の身体が、ぼくを覆う。舌を差し入れてくる。瑪瑙の黒い髪がぼくの視界を覆う。

ぼくは少しも瑪瑙の身体の重さを感じない。ぼくは自分の手を瑪瑙の背に這わせ、ぼくをすみずみまで味わう。身体の重さすら、ぼくには与えてくれない。それでも、瑪瑙はぼくのものだという。

瑪瑙の手がぼくの視界を覆ってくれる。

瑪瑙は、自分はぼくのものだと話すけれども、しているこというと、ぼくが瑪瑙のものになっているようだった。瑪瑙はぼくの身体に舌を這わせ、ぼくが心地よい疲れを感じる頃には、瑪瑙はどこかに消えている。視線だけを残して。瑪瑙は言う。いつもぼくを見ている、と。だからぼくは孤独ではない。

*

仕事で遅くなったある夜、電車の中で運良く座席を確保して、本を読んでいて、ふと目を上げると、向かいの席に琥珀が座っていた。つり革につかまっている乗客の間に、彼女の本を読む姿が見えた。彼女もまた、遅くまで仕事をしてい

たのだろうか。彼女の姿は、揺れ動く乗客の向こうにいる。

ぼくは本を読むのをやめ、彼女の姿を見つめていることにした。でも、彼女は本から目を離さない。今日は何の本を読んでいるのだろうか。厚い文庫本ということしかわからない。

ぼくは、自分の降りるべき駅を通り過ぎる。彼女はどこの駅で降りるのだろうか、それを見届けたら、上りの電車で折り返そうと思った。ぼくは立っている乗客が少なくなってくる。ぼくは彼女に視線を気づかれないように、再び本を読み始めた。ぼくもまた、厚い文庫本を読んでいる。

電車が駅に止まるたびに、彼女が下車しないのは、ぼくが使っている駅から5つ先にある駅だった。ぼくも電車を降りる。朝の、彼女の出勤先の駅とはちがい、降りる客は少なく、ぼくは彼女を見失うことはなかった。

彼女は、その日は黒いリボンで髪を結んでいた。ベージュの涼しげなワンピースとの組み合わせは、とても地味なものだ。彼女が街に溶けて消えてしまうのではないかと不安になるくらいに。彼女のやわらかそうな髪、額の曲線、細いピンクのメガネフレームの向こう側の瞳、ふっくら

とした口元、首筋の冷やかな肌、それは消えてしまうには惜しいものだ。

改札を出て、少し歩いたときに、はじめてぼくは琥珀の全身の後ろ姿を見る。まっすぐにのびた背筋、少しだけ質量を感じさせる腰回り、空を飛べそうな脚。

彼女が下りた駅は、静かな住宅街の中にある。彼女はどこに住んでいるのだろうか。ぼくは、視線だけになって、彼女を追いかける。身体はどんどん彼女との距離をのばしていく。やがて、身体はどこかに置き忘れられてしまい、ぼくは視線だけになる。

角を曲がった先で、彼女を再び見つける。彼女の隣には別の女性がいた。琥珀より少しだけ背が高いその女性と琥珀は親しげにしながら、歩いていく。琥珀は歩きながら、何度もその女性の方を見る。

二人が入っていったのは、小さなマンションだった。そこに入るときに、背の高い女性が後ろを振り向き、ぼくを見た。彼女は瑪瑙だった。栗色の髪はぼくとともに、瑪瑙のやさしい顔があった。瑪瑙はぼくに向かって微笑み、今夜はお帰りなさい、という視線をぼくに送る。翡翠が待っているという。

ぼくはしばらく立ち尽くす。そして、マンションの3階のどこかの部屋で電気がつくのを確認し、降りてきた駅に引き返す。

遅く帰っても、翡翠はいつもと変わらずにぼくを待っていてくれる。額をつけると、彼女は、いつものように本を手にしていた。そして見上げると、いつものように本を手にしていた。そして見上げると、いつものように本を手にしていた。そして見上げてきた。

その日の雲の流れ、月の動きを話してくれる。

翡翠は、たまにはあなたの上に乗っていい?と訊いてくる。いいけど、と、ぼく。でも、シャワーを浴びてから。翡翠は、汗をかいたから。そうしてもぼくは少しだけ、翡翠を一人にして、シャワーをあびる。

バスタオルを腰に巻き、翡翠のところに戻る。今夜は私があなたの上に乗るの。

翡翠はぼくのバスタオルを取り去り、ぼくにまたがる。ぼくを受け入れる。

でもそのあと、彼女は動こうとはしない。このままがいい、という。ただ、じっと、ぼくのことを包んでいたい、そう言う。ぼくは彼女の重さを感じる。重さを感じながら、彼女の背中に、それからお尻に手をまわす。

動く必要なんてなかった。ただ、ぼくは彼女の下で、生きているということだけで十分だった。

その夜は、瑪瑙の視線を感じることはなかった。ただ、ぼくは翡翠のものになっていた。

朝、電車に乗ると、目の前に琥珀がいた。いつものように本を読んでいた。どんな本を読んでいるのか、気になってきた。どんな本を読んでいるのか、この間は、ジョン・アーヴィングの「ガープの世界」を読んでいましたね。だから私も読んだんです。人を守りたいのに守れない、それでも守っていかなきゃいけない。少し悲しい話です。

でも、あたしたちはそうやって生きているのかもしれません。

「ホテル・ニューハンプシャー」でもたくさんの人が死にます。そうやってホテルは続いていきます。話の続きがしたいのですが、よろしければ、都合のいい夜に。お仕事がお忙しいのであれば、少しくらい遅くなってもかまいません。

ぼくは、どう応えたらいいのか、一瞬だけ考えた。明日でも明後日でも。仕事は定時に終わるので。

では明日、午後7時に、駅のホームで。

ぼくは、彼女の髪を、細いピンクのフレームの向こうの瞳を、ずっと見ていた。彼女の唇が動

「ガープの世界」というタイトルだけれど、原題を正確に訳すと、「ガープによるところのこの世界は」ということになるらしい。

では、あなたによるとこの世界は。

この世界は、ただ、そこに存在している。ぼくはその中に存在している。それだけ。

世界は物質と法則でできている。そう思うと、たかが、死ぬなんて、情報でできている。そう思うと、それはやはり悲しい。あたしによると、この世界には悲しいことがたくさんある。

それから、ぼくと琥珀はいつもの電車に乗り、琥珀が住むマンションに向かった。

瑪瑙は、いじわるな視線をなげかけながら、駅でぼくと琥珀を見送ってくれた。まるで、ぼくが今夜は帰らないかのように。

瑪瑙は、ぼくの部屋で、翡翠と夜を過ごすのだろうか。

き、言葉を発するのを、ずっと見ていた。彼女の首筋のスロープを登ってみたいと思った。でも、そんなことはしなかった。ぼくの手は、老人になってもなかなか死なない産婦人科医が登場する、ジョン・アーヴィングの「サイダーハウス・ルール」だ。

夜、アパートに帰り、部屋のドアに手をかけたところで、瑪瑙の視線を感じた。

どうすればいい？

そうしてぼくは思い出す。翡翠の視線はいつも通り、翡翠が待っていてくれた。瑪瑙の視線を感じながら、部屋に入ると、いつも通り、翡翠が待っていてくれた。翡翠はぼくにとって１００％だということを。

オフィス街のリーズナブルなイタリアンレストランで、琥珀は「ガープの世界」について話す。あたしだったら、愛人のあそこをくわえているときに、交通事故に遭い、夫の車に乗っていた子供が死ぬなんて、愛人のあそこを噛み千切って、それを自分のものにした代償として、子供を失うなんて、耐えられない。

何にせよ、子供を失うのは悲しい。

でも、生きなくちゃいけない。

集合論では、何もない集合を空集合といって、φで表す。でも、そこにφという要素があったら、空集合以外の集合もできることになる。無だった世界に、さらに２つの要素を組み合わせた集合ができる。無限に集合は拡大していく。

こうやって、世界ができていく。

でも、あらゆるものを含む集合というのはできない。あらゆるものすべてを含む集合を定義したときに、その集合は要素として含まれないから。その時点で、あらゆるものすべてを含んでいないことになる。

あたしたちは、こんな世界の、たった一つの要素に過ぎない。でも、欠けてはいけない要素なのだ、と。

ぼくは彼女の眼鏡をはずし、近くのテーブルの上に置く。そこには相変わらず完璧な瞳がある。もうメイクは落としたはずなのに、彼女の唇は美しいピンクのままだ。その唇はぼくの唇に押し付けられる。舌がぼくに侵入する。ぼくの世界に侵入してくる。

彼女の乳房は、瑪瑙よりも翡翠よりも小さい。それでも、下着の向こうに、十分な質量を

琥珀は、いつもは、数学や生物学や宇宙の本を読んでいるという。それが世界というものであれば、ぼくたちにはどんな意味があるのか、と。

でも、そうではないという。

琥珀は、無からすべてを生み出すことができ

感じる。

彼女は立ち上がり、照明を消す。すべての照明を消してしまう。世界が暗くなってもなお、ぼくそこに存在しているように、琥珀が存在している。

ぼくは琥珀の肌に触れ、今度はぼくが琥珀に侵入する。

ぼくが部屋に戻ると、翡翠はいつもと同じように出迎えてくれる。

何も変わっていない。

ぼくが見つめる瞳も、100%の美しい唇も、ぼくを刺激する乳首も、ぼくに差し出されるすらりと伸びた脚も。

ぼくは翡翠に、膝枕をおねがいする。

翡翠によると、この世界はどうなっているのだろうか。毎日のニュースが世界を表してくれる。

でも、それは翡翠にとって、どんな距離がある世界なのだろうか。ぼくは翡翠をここに連れてきた。けれども、翡翠をいつか、ここから出ていくことがあるのだろうか。

翡翠がいるこの部屋に琥珀を連れてきたら、二人はうまくやってくれるのだろうか。ぼくは翡翠と琥珀の間で、やすらかに眠ることができるのだろうか。

翡翠に、琥珀から聞いた話をする。

鳥の目には、色を感じる細胞が4種類あるのだ、という。人には3種類しかない。猿も同じだ。猿以外の哺乳類は、色を感じることはできない。

だからぼくは、翡翠を満たしてあげることはできない。それは、ぼくには遠くおよばないところにある。

鳥は、世界を鮮やかな色彩で見ることができる。だから、色鮮やかな鳥が多いことには理由がある。鳥の見る世界、それは人には感じることができないものだ。多くの哺乳類は、色の無い世界にいる。白と黒の世界。翡翠の美しい緑色を、哺乳類は見ることができない。その色は、哺乳類の世界にはないものだ。

翡翠の世界には、どんな色があるのだろう。彼女の目には、どんな色が見えているのだろうか。

瑪瑙の視線を感じる。

瑪瑙は、いつでも帰ってきていい、という。でも、ぼくは帰らないことを。だから、ぼくが翡翠を見つけるずっと前から、視線だけを残して、消えていった。

ぼくは、瑪瑙が誘ってくれる濡れた夢を、なつかしく思う。瑪瑙はぼくをいつも満たしてくれた。でも、ぼくは瑪瑙を満たすことはできなかった。

瑪瑙に、世界に色はあるのか、と訊いてみる。ある、という。だから、髪を栗色に染めてみる

のだ、という。

その瑪瑙を、ぼくは満たしてあげたいと思う。

1たす1は2、2たす2は4、4たす4は8、でも8たす8は4。何だかわかる? ぼくに訊く。ぼくはわからない、と言う。

3たす3は6、でも6たす6は0。

4たす5は? 9。

7たす8は? 1。

じゃあ、13たす20。

12未満の数は定義されていない。

琥珀は、これは時計だと話す。たし算という演算について、0から11までの整数の集合は閉じている。これは1つの群をつくっている。

それはどんな意味があるの?

群は対称性を扱う数学。このことから、5次以上の方程式が一般的に代数的に解くことが導き出される。方程式の解は対称性を持っているから。

例えば、実数の掛け算の場合、答えは実数直線上で減ったり増えたりする。虚数を含めた

複素数の掛け算の場合、複素平面上を回っている。

xのn乗イコール1という方程式の解は、0を中心とした半径1の複素平面上の円の上にある。

それは、0という中心のまわりを、実数と虚数のペアがぐるぐると回っているということなのだろうか。

琥珀は話す。世界は、手で触ることのできる実数と、手で触ることのできない虚数でできている、と。あなたもあたしも、実数の部分と虚数の部分の組み合わせだという。そして、実数の部分しか見えないとも言う。

では、純粋な虚数や純粋な実数という存在はあるのだろうか。ぼくたちはいつも、0のまわりを回っているだけなのだろうか。

ぼくは、彼女の複素平面の世界を考えようとしてみる。でも、よくわからない、琥珀にそのように告げる。

まあ、しかたないわ。触れない世界なのだから。

翡翠に同じことを訊いてみる。よくわからないという。でも、あたしは実数でありたいと、そ

う言う。虚数の部分はない。すべて、ぼくが手に触れる世界にいるのだ、と。だから翡翠による、琥珀がぼくにおしつける胸をいとおしく思う。

琥珀は、ぼくが彼女のものであるかのように、ぼくを迎え入れる彼女の温かさをい、ぼくはぼくをい導当然のようにぼくのものであるかのように、ぼくを迎え入れる彼女の温かさをい、ぼくはぼくを彼女の背中に爪を立て、ぼくを導く。ぼくはぼくを彼女の背中に爪を立て、ぼくを導く答える。そう、よくわからない話なんだ。微笑む翡翠の唇をふさぐキス。

瑪瑙がいるはずの闇の中に向かって問いかけてみる。瑪瑙は、虚数なのか、と。それは少し悪意がある問いかけだったかもしれない。でも、瑪瑙は笑って、そうじゃないと否定する。そうじゃない、という視線が返ってくる。瑪瑙は、自分は世界だという。ぼくに与えられる世界なのだという。でも瑪瑙の本音は、ぼくが瑪瑙の世界の一部ということなのかもしれない。

ぼくは、瑪瑙に見守られることで、安心していられる。

翡翠はいつもぼくに言う。ぼくから離れることはないという。ぼくはいつでも翡翠に触れることができる。ふっくらとした唇にも、少しとがった乳房にも、触れることができる。翡翠の重さを感じることができる。いつも１００％の翡翠がいる。

ぼくはいつでも、翡翠と眠ることができる。翡翠と抱き合って眠ることができる。夢を見ることもなく。なぜなら、現実に翡翠がいるのだから。

瑪瑙の豊かな胸、翡翠の硬い乳首と同じように、琥珀がぼくにおしつける胸をいとおしく思う。

琥珀は、ぼくが彼女のものであるかのように、当然のようにぼくを迎え入れる彼女の温かさをいとおしく思う。そのときの彼女の声をいとおしく思う。彼女の息遣いをいとおしく思う。隣で眠りに陥る琥珀を、いとおしく思う。

ぼくは、翡翠の硬い髪とおなじくらいに、琥珀のやわらかい髪をいとおしく思う。リボンをほどくときの鼓動を思い出す。

鎖骨のくぼみを、手入れされたわきの下を、ぼくに触れる小さな手を、いとおしく思う。

m o v i e

加納星也

カノウナ・メ
——可能な限り、この眼で探求いたします

第21回
草原の実験／紙上の私見

■草原の実験

『草原の実験』は昨年、東京・六本木ヒルズで開催された第27回東京国際映画祭コンペティション部門に出品された。公開前から評判は高く、本映画祭でも「WOWOW賞」と「最優秀芸術貢献賞」のダブル受賞を果たした。アレクサンドル・コット監督によるロシア映画で、全く台詞がなく、美しい映像だけで紡がれる宮崎駿的なイノセンスから一挙に覆される衝撃のラストまですべてが完璧にコントロールされた傑作と評されている。

ストーリーは全くシンプル。広大な草原地帯で、静かで平和な日々を送っている父と美少女、そして、その娘に恋をする二人の青年。この三角関係を中心に、物語はほのぼのしたファンタジーのように進んでいく。最小限に計算された場面構成で、無駄なセリフや状況説明は一切なし。映し出されるのは、草原ののどかな風景だけ。小さな事件はあるが、それさえも雄大な自然の中に容易に溶け込んでしまう。

しかし、終盤に突如押し寄せる、かってこの地（舞台はカザフスタン）で実際に起きた事実が、一挙にその印象を

豹変させてしまう。ここで描かれるのは、何も知らされずに生を営む庶民が、一挙に国家なり社会的な権力の行使によって、抹殺されてしまう悲劇である。しかし、作家も登場人物も声高にそれを叫ぶことはない。むしろ彼らはただ淡々と、その生を、その死を描写することで、権威へのプロテストを果たしている。

ある意味、おそるべき映画とも言える。になってだいぶ経つが、この完成度は、やはり21世紀を待たなければならなかった、そんな気がする。昨今の映画において完成度は、ストーリーに付随するスペクタクル性をテクノロジー的にどう巧みにやるかという事に収斂しているらしいが、お会いできなかったのが残念である。

アート映画というジャンルが言われるようになってだいぶ経つが、この完成度は、やはり21世紀を待たなければならなかった、そんな気がする。昨今の映画において完成度は、ストーリーに付随するスペクタクル性をテクノロジー的にどう巧みにやるかという事に収斂しているらしいが、だがここで言う完成度は、

全く違う位相にある。

監督のインタビューからすると、この映画はもともと別の監督が撮る予定だったらしい。それが脚本の段階から構想が大きくなり過ぎて頓挫し、本作の監督に引き継がれたのだそうだ。しかも予算も制作日数も限られており、当初予定していた、この映画の最大のキーワードである美少女役の俳優も、会ってみると成長し過ぎていてイメージに合わず、プロの女優ではない14歳の少女を選び直したという。

まさしく、ヒロインの少女役である、エレーナ・アンさんが素晴らしすぎる。父が韓国人、母がロシア人という韓国籍の少女だという。最初はこの少女役をロシアやカザフスタンで探していたが、なかなか見つからなかったところに突如、天使のような笑顔の彼女が現れた。撮影時は14歳で、現在は17歳。日本での公開を機に来日して取材をこなしているらしいが、お会いできなかったのが残念である。

子供ではなくそばの大人の女性でもない。天使がすぐそばの生活圏内で、井戸汲みに代表される日常を営んでいる。その姿に誰しも目を奪われる。これは現

反核や反戦をそのリアルな描写で描く映画もあれば、このような映画もある。絵画に具象もあれば、抽象もあるだろう。この映画は後者であると言えるだ

172

TH FLEA MARKET

実ではない、映画という幻影である。そしてその魔術を誰しも認知しながら、この美しく魅惑的な世界に魅入られていく。ファンタジーの機能は、映画世界では最大に重要なものだ。実際の役を離れたスターたちは日常を持ちえない、これが鑑賞者であるファンの原則であろう。そのアイドルが私たちに意味不明な、そして魅惑的な視線をスクリーンのこちら側に向かって眼差す時、世界は最大の煌めきを獲得する。映画の機能とはそういうことだ。ローバジェットだろうが、コケれば国家的な危機に陥る予算をもった大作だろうが、それは全く変わらない。

監督はいう。「映画というのは、そもそもセリフというものがないところから始まった」。まさにサイレントで始まった映画の原点に戻る傑作といえよう。さらに監督の具体的な言葉をかりれば、「沈黙というのは、多弁な論理よりも多くのことを語る」のだろう。沈黙知というべき、多弁な論理よりひとつの美しい風景画をみつめる時、私たちは多くの豊かな英知を獲得できる。す時、やんちゃなソバカスの少年がトンボのように跳ねる時、カザフのイケメン青年がバイクにきつい視線をからめる時、やがて頑強な父親が大木の倒壊のように休眠するとき、大地はそれをうけとめ、より豊かな沈黙を持ってそれを受け入れるだろう。自然とは確かにそういうものだ。映画で描かれる自然は、いつしかハリウッド的なバーチャルな魔都に塗り替えられてしまった。しかし、ロシアの自然はそれを許さない。脈々と続くキネマの系譜が、ソクーロフを経て、ファンタジーに着陸した。そう言ったところだろうか？

現在、それこそスマホやアイフォンひとつあれば、誰でも映画監督が素人でもつくれ、誰でも映画監督に成り上がれる時代である。沈黙が困難な中で映画を撮れる幸運が、この作品に味わしているような気がする。映画としての礼賛を人の生の応援歌とするために、クリエーターはファンタジーに挑む。天使とは、悪魔のような試練を課すものだ。この美しい少女の自然な横顔のフッテージをみると、そこにある表現者としての艱難辛苦を見るようだ。かつて画家が絵画を何年、何十年、一生涯をかけて描き、塗りこめてきた作業レイヤーを重ねるために、とりあえずストックした、情報としての映像では、最大限の効果のために、最小限の条件で選び抜かれた画面の美しさ。その結実がそこにある。かつて風景画家が野外で日がな自然と対峙するとき、光と闇が気まぐれで行うさじ加減に身を任せるあるいは肖像画家が、対象となるモデルを目がつぶれるほど眼差す時、やがて自然は考えられない程の強度をもって、キャンバスに、その真実の姿を定着するだろう。

これは期せずして、絵画にまで及ぶアートとしての原理を示し

■紙上の私見

『草原の実験』は、9月26日よりシアター・イメージフォーラムをはじめとして、全国順次ロードショー中。イメージフォーラムといえば、映像アートの祭典イメージフォーラムフェスティバルを毎年主催している。1997年にグランプリを受賞した万城目純『MONGOLIAN PAT』も、広大なモンゴルを舞台に全くセリフなしに中央アジアの草原や動物、雲、花を擬人化してファンタジー化し、ラストには意表をつく結末を描いていた。この異端の映像作家が脚本と演出を担当し主宰する(劇団・永久個人)が、地下ファンタジー劇『あけがらすーISHIBA』を眼差す『遠野より』を、今年11月28日(土)・29日(日)に、王子駅前の「pit北/区域」で上演する。あの『遠野物語』を現実の石場で検証する試みだそうだ。これも寺山修司的にいえば「壮言な事件」となるかもしれない。

宣言しておこう。

たとで、この実験(test)へのプロテストをんなものか？ ここでは、沈黙を守るこるという。監督は、宮崎駿の作品も敬愛していば、そんな言葉も浮かんできた。そういえ

バリは映画の宝島〈3〉
インドネシア映画の牽引車、ミラとリリの作品群
——〈アジアフォーカス・福岡国際映画祭〉レポ・前編

友成純一

今年、第二十五回目になる〈アジアフォーカス・福岡国際映画祭〉では、〈インドネシア大特集 マジック・インドネシア〉と題して、インドネシア映画が合計八本上映され、シンポジウムやワークショップも開催された。

私はインドネシアのバリ島に住んでいる。そんなところで日常的に映画を見ているなら、アジアフォーカスで上映されるインドネシア映画、とっくに見ていると思われるだろうが、実は逆である。

本国で一般民衆のために作って上映される作品と、映画祭に来るような作品とは、全く異なると言って良い。海外で知られる監督ガリン・ヌグロホやリリ・リザの名は、もちろんインドネシアで誰でも知っているし、尊敬もされている。リリ・リザの「虹の兵士たち」「夢追いかけて」は国民的な大ヒットとなっている。けれど、人民が楽しむには、いささか高尚過ぎるというか……。どちらも私は劇場で見たけれど、お客さんは皆んな畏まって見ていた。いつもは上映中に出たり入ったり、携帯を弄り回したり平気でしている連中が、静かにスクリーンに集中。騒がしい奴がいると、「しーっ、しーっ」と怒っていた。

今回の〈インドネシア大特集〉で大きく紹介されたのは、このコーナーで前回、前々回紹介したようなゲテモノお笑いホラーだったり、ちょっとエッチなラブコメだったりする。

今回〈アジアフォーカス〉に来た新作で、バリにいる私があらかじめ見ていたのは、スポ根サッカー大作「モルッカの光」だけだった。今「バリにいる私が」と前置きしたのにも、理由がある。広大な範囲に広がる島嶼国家で、宗教も風俗も言語すら島によって異なるインドネシアでは、日本のような〈全国一斉公開〉はありえない。同じ映画でも、公開時期は島によって異なる。島によって公開される作品も異なる。

人民が一般的に見るのは、このコーナーで前回、前々回紹介したようなゲテモノお笑いホラーだったり、ちょっとエッチなラブコメだったりする。

今回〈アジアフォーカス〉に来た新作でヒットしたミュージカル児童映画「シェリナの大冒険」(00)「エリアナ・エリアナ」(02)「GIE」(05)「永遠探しの三日間」(06)「虹の兵士たち」(08)「夢追いかけて」(09)「ティモール島アタンブア39℃」(12)「ジャングル・スクール」(13)と、すべての作品をコンビで作っている。ヒットした作品もあれば、大して話題にならなかった作品もあるが、いずれも海外の映画祭で高い評価を得ている。

順を追って作品を見ながら、この二人を紹介しますか。

今から十七年前、一九九八年に公開されたオムニバス映画「クルドサック」は、インドネシア社会の変貌を、如実に伝える作品だった。自主製作、かつ製作中は全く上映の目処の立たなかったマイナーな映画ながら、社会情勢の急転換によっていきなり陽の目を見て、若い衆の圧倒的な支持を得て、大ヒットした。

一九九八年——インドネシアの政治体制が、革命的に変わった年だった。

六八年以来三十年間、インドネシア民衆を支配して来たスハルト軍事政権が、民衆の暴動によって崩壊した。九〇年代に入ってひときわ厳しくなったスハルトの言論統制により、インドネシア国産映画は、圧殺されたも同然の状態に陥っていた。スハルト政権の崩壊後の「クルドサック」の上映と大ヒットが、インドネシア映画が息を吹き返すきっかけとなった。

〈クルドサック〉ってどんな意味だろうと、インドネシア語の辞書を引いたが、全く載ってない。スラングないしジャワ語なのだろうと思っていたが、何とフランス語から来ていた。〈袋小路〉の意味。スハルト軍事政権下で若者が味わった息苦しさ、そして抑え付けられ抑え付けられるほど、爆発的に溢れ出

TH FLEA MARKET

★「クルドサック」

ようとするパワーを、袋小路という題名に託した。

ミラ・レスマナとリリ・リザ、ナン・T・アハナス、そしてリザル・マントファニの四人の若者が監督している。公開三年前の一九九五年、まだスハルト政権下のことである。

当時、インドネシアで映画を監督するためには、少なくとも四本の映画製作現場に携わった経験があり、かつシナリオは情報省の検閲を得る必要があったという。四人は、映画業界のこの体制を無視して、自分たちだけで勝手に、ゲリラ的に映画を作ることを計画。完成までに三年が掛かっている。

四人それぞれ、一本ずつ短編を作っていく、ゴッチャ混ぜにして、リズミカルに交互に話が進行するようにした。きっと、四人が大好きだったというタランティーノ「パルプ・フィクション」の話法を踏襲したのだろう。

舞台はジャカルタのど真ん中。映画を撮りたくてもどうしても撮れない若者と、ハリウッド映画マニアでチンピラの真似事をする若者たちがぶつかり合うエピソード（ミラ担当）。田舎から出てきて映画館のチケット売り場で働きながら、テレビ番組のカリスマ青年に憧れる少女が、ゲイの男の子たちと出会うエピソード（ナン担当）。西洋のロックにかぶれて、ひたすら自閉的かつ自己破壊的になってゆく若い男（リリ担当）。職場で上司にセクハラされ、その延長でSM的な暴力に引き込まれる若きOL（リザル担当）——この四つの話が、同時進行で展開する。

ジャカルタの"現在"を描いた本作は、当時の古参評論家たちから、「トンがった若者を描いただけで、本当のインドネシアを描いていない」と酷評されたそうだ。しかし、ジャカルタの"今"を描いた本作は、若い観客の圧倒的な支持を

得て、大ヒット。今では、インドネシア社会のあの大変革を捉えた作品、インドネシア映画界に革命を起こした作品と言われている。

ちなみにミラとリリは当時、英国の大学で修士論文を終え、博士課程に進んでいた。今は数年に一本のペースでドキュメンタリー映画等を作りつつ、ジャカルタ芸術大学で教職にある。

残る一人、リザル・マントファニは来なかった。彼もまた、今のインドネシア映画界を代表する監督なのだが。

"作家性"が強くて映画祭に愛されるミラやリリと違って、リザルはインドネシアで最も成功している"商業的"な監督で、一般人士が大喜びする映画を、年に数本のペースで作り続けている。ホラーの第一人者で、私は彼の作品は欠かさず見ているし、DVDも集めている。リザルは、彼らこそインドネシア映画のパワーを代表する作り手だと思っているアジアフォーカスの映画ファンに、ボソリと言った。「ぼくらは、インドネシアではマイナーなんだ」。

その通り。ミラ＝リリのコンビは、イ

さて、「クルドサック」の監督は四人いるが、今回の映画祭で福岡に来たのは、ミラとリリ、そしてナンの三人だけ。ちなみにナンは当時、英国の大学で修士

「間もなくスハルト政権が倒れるって、思っていましたか？」

その問いに、リリはこう答えている。

「そんなこと、夢にも思わなかった。ただ、当時タランティーノやロドリゲスが出て来て、ハリウッドを席巻していた。海外の映画界に大きな変化が起きている。その流れを、ぼくらは肌で捉えていた。海外の新しい波に興奮していた。音楽面でも新しいものがどんどん出て来ていた。ここインドネシアでも〈スランク Slank〉とか〈デワ Dewa〉とかのバンドが大きな影響力を持っていた（両者ともかつて超人気、今では大御所となっているミュージシャン。どちらもメッセージ性強し）。インドネシアの社会全体に、爆発せんばかりの熱気が満ちてたんだ。それが、ぼくらの映画作りのパワーの源泉となった。スハルトのことなんか、ナニも考えもしなかったな」

インドネシア社会そのものもは、スハルト軍事政権という"保護"を、"枷"としか感じなくなっていたのだ。

インドネシアを代表する映画作家ではあるが、少数派ではある。

「クルドサック」で産声を上げたミラ=リリ・コンビは、続けて初長編「シェリナの大冒険」(00)を撮る。これは、子供が主演する、子供たちをターゲットにした二大ミュージカルだ。

シェリナは、ジャカルタに住む明るく元気な女の子。お父さんの夢が叶ってバンドゥン郊外の大農園に引越しをすることになった。学校に友達が多いシェリナは、転校しなければならないのでガッカリするが、すぐに新しい環境に馴染む。

新しく通うことになったバンドゥンの小学校のクラスには、苛めっ子の男子がいた。苛められるシェリナだが、元気に歌って踊って仕返ししてしまうシェリナ。やがて、お父さんの雇い主である農場主の元を訪れてみたら、苛めっ子はそこの末っ子で、徹底して甘やかされていた。お母さんにベッタリの、泣き虫の甘えん坊だった。

ひょんなことから、"自立"を学ぶべく二人で近所にハイキングに出掛けるが、呑気な悪党さんたちに誘拐される。悪党さんに誘拐を命じたのは、この農場を乗っ取って一大リゾート地を建設しようとしている悪の企業家だった。身代金を口実に、農園を取り上げようというわけだ。シェリナの知恵と勇気、歌と踊りで、二人は呑気な悪党さんの手から逃げ出し、農園を乗っ取られる寸前に危機一髪、悪の企業家を警察の手に委ねるのでありました。

シェリナを演じた少女のシェリナ・ムナフは、子役歌手として当時大人気だった少女で、その歌と踊りは確かに素晴らしい。彼女の親父さんは、後に大臣になったのだそうだ。国産映画が抑圧され

ていたインドネシアで、インドネシア語の歌による子供たちを主人公にしたミュージカルは、それだけで斬新だった。

ちなみに「シェリナの大冒険」で誘拐を扱ったのは、一九九八年の政変を機に、ジャカルタ界隈では政治的な誘拐事件が相次いだからだという。誘拐なんて児童映画らしからぬテーマを扱った背景には、そんな当時の社会状況があったのだそうだ。

「クルドサック」でジャカルタの若者の生態を描いたミラ=リリ・コンビは、これからのインドネシアを背負う子供達を主人公にして本作を撮った。そして、その次は思春期の若者の繊細さと未来への希望とを企画したのが、二人が共に製作に回った「ビューティフル・デイズ」(02)だった。

これこそ、インドネシア映画の躍進を決定付けた作品で、日本でも劇場公開。「ビューティフル・デイズ」というのは日本での公開題名で、オリジナル題名は「チンタに何が起きたのか Ada Apa Dengan Cinta?」。主演の男優ニコラス・サプトラと女優ディアン・サストロワ

ハリウッドとボリウッドばかりが入って来ていたインドネシアで、インドネシアデ・スジャルウォは以降、インドネシアエンタティメント映画の牽引車となる。

さて、「シェリナの大冒険」で二人は、バンドゥンを舞台にした。続く幾つかの作品は、未だジャカルタやその郊外ジャカルタ界隈での興味はジャカルタしていたが、二人の興味はジャカルタを離れ、インドネシアの"地方"を舞台にした。インドネシアの地方ならではの大地と自然、風俗が映画作りの何よりの刺激になるから。かくして、スマトラとカリマンタンの間にあるブリトゥン島で「虹の兵士たち」、「夢追いかけて」、題名の通り「ティモール島アタンブア39℃」、スマトラ中部の「ジャングル・スクール」、スンバ島東部をロケ地に「黄金仗秘聞」などが撮影されることとなった。

今年のアジアフォーカスのオープニングは、二人のその最新作「黄金仗秘聞」だった。"プンチャッ・シラッ"というジャワ固有の格闘技をネタにした、無国籍無時代の格闘技アクション映画で、二人とも本作では製作に回り、若手のイ

ドヨは国民的なスターとなり、監督のル
ワ
人

176

TH FLEA MARKET

ファ・イスファンシャが監督している、最強を誇る格闘術〈黄金仗〉の伝承を巡る、師匠と弟子たちの物語。

老いた女師匠〈銀香木チュンパカ〉には四人の弟子がいた。すでに成人している一番弟子〈カラ・ビル（青いサソリ）〉と二番目の女弟子〈ダヤ・グルハナ（闇の力）〉。二人は恋仲で、夫婦と言っても良い。そして思春期の少女であるまだ幼い末弟子〈ルンバ・アンギン（風の谷）〉だ。もはや老い、死期が近いと悟った師匠チュンパカは、技の伝承者であることを象徴する〈黄金仗〉を、弟子に授け、最高の技を伝授することにした。ビルは当然、跡を継ぐのは自分だと思っていたが、師匠が黄金仗の伝授を決めた相手は、何と三番弟子でまだ力不足のダラだった。

「黄金仗の技は、二人が一組になってこそ、実現できる。アンギンと組んで、技を守るのだ」

チュンパカはそう言って、二人に技を伝えようとするのだが──面白くないのは、一番弟子ビルとその相方のグルハナである。一番弟子ビルとその相方のグルハナである。この二人は師匠を暗殺し、自分たちこそ黄金仗の継承者

であり、ダラとアンギンが師匠を殺し黄金仗を奪って逃げたと世間に訴える。暗殺された女師匠には、かつて共に術を継承した夫〈ナガ・プティ（白い龍）〉がいた。チュンパカはこのナガを探し出して、黄金仗の術の完成を目指そうとするが、彼はすでに亡くなっていた。代わりに息子〈エラン（大鷲）〉が、術を受け継いでいた。しかしナガは、戦いのために技を使うことは二度としないと誓いを立てて、エランにもその誓いを守らせて生きている……そうこうするうちに、ビルたちに嵌って、黄金仗を奪われたばかりか、アンギンも殺されてしまった。

エランは、誓いを破ることを決意する。そしてダラと組んで、自分が継承した技の感性を目指して、悪しきビル＝グルハナのコンビに戦いを挑むのだった。インドネシアの、プンチャッ・シラッを素材とした格闘技エンタテイメント映画と聞くと、ついつい「レイド」のような激しいアクションを期待してしまうが、本作はミラ＝リリニ二人組の作品だ、あんな乱暴なことをするはずがない。本作は格闘技アクションというより、ファンタジーであろう。

撮影の舞台は、インドネシア東南部

のスンバ島。東インドネシアの島々に架空の空間を舞台にした、聖なる格闘〈黄金仗〉を奪って戦い、正義である家たちの、技の伝承と戦い、正義である者たちの、技の伝承と戦い、正義である者たちはいったんは追放された者たちが、悪を倒して自らに相応しい位置を取り戻す。悪に堕ちた者も、誇り高きで、堕天使"なので、悪に堕ちる理由があったのだと。

ミラ・レスマナは〈スター・ウォーズ〉シリーズを意識しているのである。は特に海岸部ではサバンナの大地が広がっている。黄色いく乾いたシュールな大地が、本作を紛れもないファンタジーに仕上げている。その大地で展開するこの地方ならではの歌や踊り、家屋や生活様式など、スンバ島の伝統を本作は巧みに生かしている。けれど作品中では、「どこにもない土地でどこにもない土地で生きるために、架空のどこにもない土地を舞台にした場所を舞台にした、いつともしれないタジー。つまり、本作は〈スター・ファンタジー。つまり、本作は〈スター・ウォーズ〉の大ファンだそうだ。初作品「クルドサック」の彼女のエピソードはもちろん、彼女が関わった作品には折あるごとに〈スター・ウォーズ〉のポスターが、さり気なく登場する。

ちなみにこの映画が撮影されたのは、二〇一四年の大統領選挙の時期だった。本作の"善と悪の戦い"の背景には、この大統領選の行方があったとか。選挙の結果、"善=民主主義の旗手"ジョコウィが勝って大統領に選ばれた。しかし、そのせいで、私の見たところ、インドネシア社会は今、少なからぬ混乱に陥っている。本作の興行成績も思わしくなかったという。本作の"善対悪"の構図ほど社会が甘くなかったことと、繋がりがあるように私には思えてならない。

（次号に続く）

★「黄金仗秘聞（おうごんじょうひぶん）」

※映画スチルはいずれも、「アジアフォーカス・福岡国際映画祭2015」提供。
「アジアフォーカス・福岡国際映画祭2015」は、2015年9月18日〜25日に開催された。http://www.focus-on-asia.com

塚本晋也『野火』と日本映画の終焉——日本映画の前衛が踏んでしまった地雷

釣崎清隆

信じたくはなかったが、どうやら日本映画は死んだ。とっくに死んでいる。もはやそう断じざるを得ない。殺された。苦い現実を認めざるを得ない。殺されねば、実態の深刻さは実感されないものだ。認識と立場を当時者として明確にし、日本映画を殺した責任を自覚しなければ、日本映画界に復活はないだろう。

業界では、何も日本映画の枠組みにこだわる必要もないだろう、と、映画が目指されてきた総合芸術としての統一性や国際性、また映画言語の共通性、文法の汎用性という特性から、国籍に重要性はなく、映画を引っ提げて積極的に世界へ飛び出し、己の自由な表現を国際舞台で問おう、という思潮は広く信じられているし、僕自身も基本的に賛同するものだ。

同時大量頒布が可能な大衆メディアである映画の特性は、権力層がプロパガンダの宣伝洗脳装置としてすこぶる効果的に運用したが、それは映画メディアが、作家にとって直写的で理想的な、伝達機能としては強烈な現手段であるからだ。僕が最安予算で最高の被写体を獲得するために選ん

だ方法は、世界で最も危険な地に一歩踏み出し、最高の被写体までの道のりを一歩、また一歩と前進していくガッツ・メソッドである。機材の進歩は撮影システムを堕落させたが、世界のエッジへ一歩踏み出しさえすれば最高のロケーションに巡りあえ、その一歩のための身軽な態勢は技術革新のたまものであり、逆にかつては絶対に撮れなかった作品を提供しているという自負の源泉となっている。撮影システムはある程度再構築できるだろう。パスポートサイズのカメラ一台で劇公開映画を撮れる表現可能性の伸張が僕にもたらした恩恵は計り知れず、誰がなんと言おうとこの時代を絶対擁護せざるを得ない。

だがここで筆者が主張したいのは、

表現者の自由な表現を担保する無限の選択肢による多様な表現可能性である。その無限の可能性故に、映画とは表現の自由の問題に過敏なまでに敏感であらねばならないメディアであるに違いないのだ。

我が祖国は"民主化"と呼ばれた七十年にも及ぶ矯正治療と再教育のプロセスで、タブーを戦前よりも明らかに増産し続け、日増しに表現の自由というそれぞれぎこちなくも怠慢な社会はディスコミュニケーションの退廃的温床となり、無知の俗悪が汚染爆発することになるのだ。また、いやしくも人間たるもの憎悪を捨てるは退化であって、芸術への冒涜に他ならない。

"自由と平等〈奴隷の自由と悪平等〉"の戦後日本において、芸術家、作家、クリエイターがことごとく偏狭な独房に自らの首を絞めにかめ、言葉を狩り、自らの首を絞めにかかって、ついに偏狭な独房に自らの首を絞めにかけ、芸術への冒涜に他ならない。

表現者は精進錬磨してきた美意識の強靭さに訴えるべきだ。いわゆる差別問題の本質は、共同体間のディスコミュニケーションに起因する無知由来の悪趣味であり、不寛容のドグマである。教条主義は必ずしも知的退廃や思考硬直を意味するものではなく、問題は無知の大罪に帰する。差別が諸悪の根源なのではなく、むしろ偽善的な平等意識こそが悪性で罪深いのであって、結局そのぎこちなくも怠慢な社会はディスコミュニケーションの退廃的温床となり、無知の俗悪が汚染爆発することになるのだ。また、いやしくも人間たるもの憎悪を捨てるは退化であって、芸術への冒涜に他ならない。

"差別"とは愚劣な蛮習であるが、使用を禁ずるのはいかにも敗北主義であり、偽善的でもない。発展的でもない。それで逆差別のオルタナティブを生んでしまうのなら、偏見の醜悪を犯さぬよう、表現者は精進錬磨してきた美意識の強靭さに訴えるべきだ。いわゆる差別問題を飽和させて母胎回帰し、安定的自殺の最終段階にある。

TH FLEA MARKET

た表現者の中にタブーに挑む者がなくなり、もはや絶滅してしまった。決してアイロニーではない。事実だ。

故にヘイトスピーチの法的規制を求めるなど愚の骨頂、表現規制の自殺行為に、無自覚にも自ら積極的に邁進することは欺瞞的マゾヒズムの極みだ。表現の自由は神聖な権利である。暴力を恐れるな。反差別や非暴力の欺瞞の裏から、戦意喪失した日本の姿を今か今かと待ちわびている悪意におもねるな。主権国家の理念は自由と独立である。どちらも生半可な正義感などで絶対に制限してはならない。自由と独立の若干制限は自律的ではないし、世界平和寄与でも決してない。

どうにも自縄自縛に陥ってしまい虚勢を張ってしまう愚者の破廉恥な傲慢に対する、己の無自覚という大罪を、現在日本を代表する中核映画監督のほぼ全員が犯している。批判弁証法を徹底したカリカチュアの、日本人ならずとも眉を顰めざるを得ぬ過激な挑発表現で、政治的暴力の危険に晒されながらも極左言論運動を貫いてみせるフランスの風刺新聞『シャルリ・エブド』の筋の通った闘争姿勢を、日本の言論人も

少しは見習えないものか。

二〇世紀をもって日本映画は命脈が尽きたと判断せざるを得ない。ミレニアムを挟んだ断絶は鑑みるに不思議な現象である。相変わらず日本社会は極めて安定的で、前世紀末と現在で際立った相違を見いだすことは難しく、社会不安、低迷の一要因であろう経済の不景気にしても前世紀末から延長された現象であって、異論の余地なく歴史的分水嶺となった3・11までの十五年間にはなだらかな没落が見出せるだけだ。しかしながら、まるで才能ある作家が集団自殺を遂げたかのように、または忽然と蒸発したかのように、日本映画は憤死したのだ。それをマスメディア全体の死の一現象ととらえる見方も可能だろう。

歴史的経緯を紐解けば、マスコミというものは、遠の昔から自由にものを言えぬ立場にあったのだという事実に容易に突き当たる。朝日新聞が米中主要紙の影響下で社内革命を成功させた労働組合支配の反日工作機関であり、日本テレビがそもそも成因から米国の対日謀略を目的としたCIAの出先機関だというのは隠しようもない事実だ。

当該マスメディアの当事者本人に聞けば、戦争表現を真綿で締めるがごとく緩慢に、それでいてがんじがらめに絞死させた。つまり東京裁判史観および歴史修正主義の禁忌の確定を地層化させ、地質年代で言えば一世代分の意味を持った。我々日本人は、謙譲の美徳を一貫して付け込まれ外国勢力の陰険で執拗な攻撃に全く抵抗する術を持たなかった戦後史の知的無策を猛省すべきだ。いい加減、自画自賛というカウンター言論、ホワイトプロパガンダ戦略による劇的意識改革で、先人の名誉回復を図る大国民運動が必要な次元にまで急迫している。もはや怪しくも劣化し、むしろ言い訳に頻用してきた"美徳"を捨てて臨戦態勢に入る決意を迫られている。歴史認識の修正や倒錯への政治行動の監視、批判は自明なる無条件の正義だという、いわゆる典型的左翼的利敵行為の正当性を信じて微塵も疑わず、強引に国民をミスリード、洗脳を施しているという自覚を、知能指数を疑うほどに、持っていない。

全体主義に導かれる焦臭い同調圧力は、虚無的無為の時間経過によって堅固に踏み固められる。戦争映画不在の

二十年でもあるこの失われた二十年と

日本国憲法、中でも第九条の死守や改憲はない。日本の真善美や歴史的総体への裏切り行為を一刻も早く止めよ、偽善意に基づいて事実上放棄してきた重大な罪と責任を負えということだ。人間としての普遍的良心に照らして世界歴史に対峙する表現者としての態度を考えよ。進歩的虚無主義で輪廻の打開を試みない愚かな現象として、趣味のよい滑稽な存在である事実に、

れもない事実だ。

グマ主義、スパイ防止法成立の阻止、日ドの呪縛や、謝った"歴史認識を巡るブ埋設した三十項目におよぶプレスコーり、占領期にGHQが全マスメディアに報道を心掛け実践していると信じてお道機関の責任に照らして正しい真実の論を扇動する世論誘導、記事捏造、偏向べきことに、国益に適わない反日的社キャップ、デスクに至るまで、実は驚きのごとき反日報道を繰り出す記者は、歴史を知らないのだそうだ。また怒濤というのに怠慢にもそんな勤め先の歴史修正主義の禁忌の確定を地層化さんどは、きら星のごとき高学歴揃いだは、戦争表現を真綿で締めるがごとく

知識人ならば、決して言葉ありきでなく繊細な感受性を誇る表現者ならば、さっさと覚醒せよ。

＊　＊　＊

映画監督である筆者が、今世紀の日本を代表するとされる映画監督に対し申したいことは数多あるが、ここでは塚本晋也の『野火』を取り上げたい。

塚本晋也が戦後七十年の節目に当たって、かねてから温めていた愛読書『野火』の映画化を実現したと聞き、耳を疑った。何を隠そう筆者も大岡昇平の愛読者であり、塚本作品に対しても少なからずシンパシーがあるので、是非とも観なければなるまいと、これが悪い予感でしかしない。どう考えても筆者が憂う日本映画にとどめを刺し、その無惨な最期を華麗に炸裂させる地獄の業火となること必定ではないか。

良い意味でも悪い意味でも幼稚性は健在であった。戦争暴力の重厚かつ深刻な本質に幼稚なる暴力で挑み、果たして無茶が祟って玉砕の惨敗をしたのだ。幼稚な人間がいくら己を繕おうが幼稚な本質から逃れることは不可能であり、致命的なのは塚本のゴージャスが、表現に格調を求められる戦争のシリアスに耐えられないという残酷な現実である。底抜けの無邪気はあまりにも空しいフィリピン原住民描写の非礼、つまり彼らの描写への危うすぎる無関心を浮き彫りにし、その原住民が着用する軍服イメージの鮮烈なカジュアルさが、塚本の拘りに大岡昇平に投影して同一化し、神秘的融即に達して疑わず恥じないという神目を見張らされる帝国陸軍の所作、軍装の考証の正当さ、丹念にして大胆なヨゴシやアレンジの折角のセンスをだいなしにしている。現地調達した太っせた肉体的ダメージの大きいタッチである肉体的ダメージから、ある程度の無神経はやむを得ないともいえる。進化を拒否した攻撃的タッチは紛れもなく"革新的"であり、このテーマに挑戦して露呈した思想傾向から人間観、世界観、歴史観、何もかも想定の範囲内ではあったが、ディレッタントにあらゆる全ての観点から"幼稚"と評価されても仕方ない危うさがある。地雷を踏んでしまったう限界だ。

私服の"アッパッパ"姿のまま米軍車両に乗り込み、地獄のダイエットをしばせる折角の役作りが灰燼に帰する存在感で、女だてらに体格より明るい色味で圧倒し、真っ黒に垢染みたマッチの燃えさしのごとき日本軍敗残兵どもを機銃掃射で派手に大量殺戮するというカタルシスにて絶頂に達し、別天地に住むかのごとく明るくてふくよかな原住民を尻目に、我が軍は飢餓の苦しみに耐えながらいったい何を相手に必死に戦っていたのかという、大東亜戦争の本質に迫る本命題、延いては問題化すべき特異でパワフルで貴重な作家性である。ただ本源的に異端児であるべき東亜戦争を描くにあたって米軍の不在は特に珍しい例でもないが——までもなく先頭に立たされ続けた揚げ句に、柄でもない"社会性"を追究して日本代表の範を示さねばならぬ責任を負ってみようと決意した。もしかしたら塚本なりに危機感を覚えたのかもしれない。しかしいくら本人に拘泥があったとしても、彼のような本能的表現が持ち味の天才には絶対に諫めてはならないテーマだった。周辺に諫める者がいない孤高の前衛であることは容易に想像が付くが、悲劇である。

大東亜戦争という微妙で重いテーマには、塚本の型破りな表現が要求する自由度、強度がいかにも不相応であるが、それでも玉砕したとはいえ、この果敢な挑戦には意味があったと言わざるを得ない。

ただ、ミクロ系の暴力でマクロ系の暴力を表現する合成誤謬的手続きは、十中八九、現場的にも史実としてもリアリティ表現の避けがたい虚偽を犯してしまう悲劇的結果となる。加えて、塚本には原作の読解力にも問題ありと言わざるを得ない。過剰にパワフルな才能にとって原作への思い入れやフェ奇才が不幸にも日本映画の最前衛に押し出されたまま、後塵を拝する者もなく先頭に立たされ続けた揚げ句に、柄でもない"社会性"を追究して日本代表の範を示さねばならぬ責任を負ってみようと決意した。もしかしたら塚本なりに危機感を覚えたのかもしれない。しかしいくら本人に拘泥があったとしても、彼のような本能的表現が持ち味の天才には絶対に諫めてはならないテーマだった。周辺に諫める者がいない孤高の前衛であることは容易に想像が付くが、悲劇である。

180

TH FLEA MARKET

チシズムは鬼門なのである。どんなに才能があろうとも、歴史を修正する権利など一介の映画監督ごときにあろうはずもない。その無垢なまでの傲慢さは使い方ひとつで、支那が選択した反日アイコン、アンジェリーナ・ジョリーに軽率にも協力してしまったコーエン兄弟のように、高く付いた禍根の不名誉を刻印する。遡って一九九五年に南京プロパガンダの超大作を撮り、図らずも三十万人虐殺はおろか、事件そのものの歴史的不在証明ともいえそうな、実に不自由で貧相も極まる"スペクタクル"演出を見せてしまったジョン・ウーの先例にも倣い、塚本は"無自覚な代理人"という道化を御多分に漏れず、凡庸に演じさせられてしまった。

このような恥辱的で無慈悲な知的汚染の罠から表現の自由を保守する有力な手立てのひとつは、情報の自由と独立を死守する国家意志、いわゆるスパイ防止法である。というのは、コーエン兄弟もウーも企画を中共の反日プロパガンダと承知した上で仕事を引き受けている可能性が高く、一方塚本は純粋な暴力表現衝動から、好きこのんで中共の戦時プロパガンダに結果として加担した。利敵行為を恥じるか、罪のない詐欺被害者として開き直るかは塚本次第だが、この国では市井に生きる保守として愛国者面しつつも、「愛国」動機から反日工作の"自覚的代理人"を立して抵抗するのは当然のことだが、独立して抵抗するのは当然のことだが、独立した個々の言論人、表現者が一斉と呼んで差し支えない大罪なのだ。

い。表現の自由の問題に対して今まで全く誠実に取り組んでこず、また深くスパイ防止法の制定に、マスメディア考えたこともない救いがたき安穏を貪る日本人の表現者全員の痴態が、世界にがインテリジェンス戦争犯罪の公然部晒されており、もはやそれは公然猥褻として差し支えない大罪なのだ。世界が笑っている。日本映画を笑っている。日本人の精神的退廃、敗北に、世界の一割で構成するクラブが祝杯を上げる。残りの一割は無表情で軽蔑のう。残りの八割は掛け替えのない過去の絢爛豪華な遺産の継承権を、祈りを込めて我々から剥奪するだろう。戦後七十年などという中途半端な節目を記念して戦勝国情報将筋の手拍子に踊らされ世界中の悪趣味な偽善者どもと同調して、まんまと反日プロパガンダ映画を撮らされていい気になっているものが、間諜から見れば操りやすい思考回路の持ち主ということになる。謀略扇動のバイブにうかれている暇があれば、我々日本人の眼前で蹂躙されている表現の自由と独立の防衛に立て。たった今現在も着々と推移する世界秩序危機の初期微動を感じすらいまだに実現できず、あまつさえ差別用語、残酷/暴力描写に対しては表現規制の側に回って運動する厚顔無恥な振る舞いないのだろうか。その目なら、妨害バイブのデコイを濾過し惰眠の罠をかいくぐって覚醒できないはずがない。

隣人として善良な弱者に接近して心理を政治的に誘導し、あくまで"無自覚な代理人"として組織化しようとする。その無邪気なる手先としてピケを張る反射行動はあまりにも愚味ではないか。"無自覚な代理人"は不安心理を操ぶれて非理性的行動へ駆り立てられる。論理的思考を拒否して知的に解放されたつもりの表現者も、論理的思考ができないばかりに自由な表現どころかきない。単なる政治色を深めた日本映画監督協会などは、ある頻度で出入りする会員であれば、確証はないとしてもスパイ行為や反日工作に全く身に覚えがない監督など、映画監督の資格を疑わない。カウンターカルチャーの思想そのない。カウンターカルチャーの思想そのない。カウンターカルチャーの思想その

例えばこの十年の崔洋一体制でこれまでになく政治色を深めた日本映画監督協会などは、ある頻度で出入りする会員であれば、確証はないとしてもスパイ行為や反日工作に全く身に覚えがない監督など、映画監督の資格を疑わせるアナウンス機能の実体的不安を増幅しつつ現実社会の不安を増幅させるアナウンス機能を担うことになる。カウンターカルチャーの思想そのものが、間諜から見れば操りやすい思考回路の持ち主ということになる。

性表現規制の根拠法である刑法一七五条の撤廃すらいまだ実現できず、あまつさえ差別用語、残酷/暴力描写に対しては表現規制の側に回って運動する厚顔無恥な振る舞い

小林美恵子

よりぬき[中国語圏]映画日記

荒野の兄弟
——『僕たちの家に帰ろう』

★『僕たちの家に帰ろう（家在水草豊茂的地方）』／中国―一四年／監督＝李睿君（リ・ルイジュン）

進みゆく中国北西部の砂漠化や、進みゆく中国北西部の砂漠化や、その中で生活の場を追われ奥地に追いやられ、そこでも、さらに工業化やそれにともなう生活の変化に見舞われている。しかし、ここも井戸が涸れ、新しく井戸を掘っても水は出ず、祖父は羊を売り払い廃業することになる。

水の涸れた町から、兄弟の父母は草原の残る奥地に去り、弟は町の小学校の寮で、兄のほうは町から数キロ離れた郊外で羊を飼う祖父のもとで暮らしている。しかし、ここも井戸が涸れ、新しく井戸を掘っても水は出ず、祖父は羊を売り払い廃業することになる。

ず、市場で泣き叫ぶ。もっとも弟も父に買い与えられたお菓子などの袋を父に持っているから、親とすれば合理的な決定をしたのだけで、えこひいきをしているつもりはないだろう。あるいは、父は、親に預けた兄息子との距離を、弟息子より遠いものとして、少し不憫に思っているのかもしれない。

しかし、いっぽうの兄も決して満足しているわけではなく、弟が生まれ病弱な母を奪われたと感じ、祖父に預けられたことで、自分を「要らない子」だと思い込んでいる。彼はどちらかというと寡黙で、崩壊した遺跡の壁画や仏像などに興味を示す。一人でいることも苦にならないようだ。そして、積極的に気持ちを表現する弟が、父とぎくしゃくするという、実はきわめて近・現代的な悩み、またはある程度の経済力に裏打ちされた問題という気がする。旧来的な子どもが、育ちゆく貧しい労働力としてしか期待されないような貧

しい表情を見せる。

こういう兄弟間の不公平感に関係がぎくしゃくするという、実はきわめて近・現代的な悩み、またはある程度の経済力に裏打ちされた問題という気がする。旧来的な子どもが、育ちゆく貧しい労働力としてしか期待されないような貧

ほぼ同じような時期に、同じ親から生まれ、生活をともにして成長しても、兄弟姉妹の眼に映る世界はまったく違ったものであるらしい。

わが妹に、「長女であるあなたは、同じ長女である母に、自分のしたような我慢はさせたくないとえこひいきされ、わがままいっぱいに育った。それにひきかえ自分は我慢をしてばかり……」と、もはや老境？に近い今でも責められることがある。いっぽうの私に言わせれば、年子で生まれた弟、さらに三歳下の妹に押しやられ、私の記憶は、半身不随で母の介護を受けていた祖父の膝の中で絵本を読んでもらっていた日々から始まり、弟や妹を抱く母の姿は覚えていても、自分が母に抱かれた記憶はない（もちろん抱かれなかったわけはないだろうが）ということになる。祖父は私が四歳のとき亡くなったので、祖父の記憶をもたずに、その後の末っ子生活を満喫したであろう妹のもつ家族の記憶や、親への感情は、同じ家で育ったとはいえ、私とはまったく違うのだと思う。それぞれの記憶や感情が何十年も糺されず続くオソロシサ！（笑）。

★小林美恵子『中国語圏映画、この10年〜娯楽映画からドキュメンタリーまで、熱烈ウォッチャーが観て感じた100本』
発行：アトリエサード、発売：書苑新社／四六判・224頁・カバー装・税別1800円　好評発売中！※本誌ウラ表紙に書影あり
詳細・通販→アトリエサード http://www.a-third.com/

TH FLEA MARKET

しい社会では、兄弟間の不公平などは問題にならない。だれもが自分の分に応じ、与えられるものに満足して暮らしていくしかない。兄姉が稼いで弟妹が教育を受ける、あるいは長子のみが大事にされ弟妹は冷や飯食いなどということはあたりまえだった。子どものだれもが親に抱かれた記憶などはもたないという社会でもあっただろう。

兄の父は立ち行かなくなりそうな放牧生活に困窮している。祖父と孫の住む一間の家の簡素さからも、彼らが金銭的には、決して豊かとはいえないことがわかる。何より、ユグル語をしゃべりラクダを操って旅にでる少年たちは民族の伝統を受け継いで暮らしている。そして、それにもかかわらず少年たちは、都市の甘やかされた兄弟たちと同じような、争い合う兄弟意識をもっている。それは、見かけの貧しさや素朴さにかかわらず、この干上がりつつある土地がまぎれもない現代社会であることを感じさせる。

兄弟を演じたのは地元の少年たちだそうだが、ことばもラクダの扱いももともとはできず、監督と生活をともにして数か月の特訓をしたとか。彼らの

中で、砂漠化した土地やそこで営まれる生活への意識は、映画出演を通してどのように変貌したのだろう。

夏休み直前になって祖父が亡くなる。夏休みになっても戻ってこない両親に会いたい弟は、祖父の死後家にこもる兄を誘って旅立つことにする。気は進まないいま、祖父母の供養のためにと、しぶしぶ弟に従う兄。けれども弟にイニシアチブを取られるのは何よりいやなのだ。弟は、勝手な兄にいらだつ。こうして不機嫌な二人の六泊の旅を映画は描いていく。

二人は体の半分くらいもありそうな大きなポリタンクに飲み水を詰めて、それぞれのラクダに積んでいくが、弟の心配をよそに、さかんに水を飲む兄のポリタンクは先に空に近くなり、あの、弟が寝ている間に兄はこっそりと弟のタンクを交換してしまう。また、体が弱って倒れた弟のラクダの首を切り、血を飲もうと提案する。怒った弟と取っ組み合いのけんかになり、弟を殴り倒して走り去る。兄の鬱屈とエゴイズムの頂点である。

死期を悟ったラクダは、生まれ育った場所を目指し姿を消す。ラクダを追っていった弟は、今は荒野となった、ラクダや自分たちの幼いころ住んでいた場所に、緑豊かな草原の幻想を見る。この場面では幼い兄弟と父母、そして若いラクダの姿が夢のように描かれ、美しい。

ラクダはやがて草のない草原で死に、弟はこの映画二度目の号泣をする。

もちろん、二度目の涙と最初の涙、泣き方も少年の内面もまったく違うのだが、これを演じ分けた少年の演技には脱帽!

いっぽう、殴りつけたまま弟のもとを去った兄は、明日で廃寺になるという石窟寺院にたどり着く。そこで水をもらい、老いたラマ僧に、命を得たことこそが恵みであると諭される。この場面での兄の表情の変化もよかった。感覚派の弟と、どちらかといえば知性派の兄の変化の対比がうまく描かれている。

やがて、弟も寺院にたどり着き、ラマ僧に新たにラクダをもらい、二人は旅の最後に踏み出す。見つけた観測用風船を弟は兄にゆずる。ようやく川にでると、真っ裸になって飛び込み、兄を呼ぶ弟。兄も買ってもらった新しいシャツをちょっと弟の目から隠しながら脱いで、弟を追う。やっとのことでめぐりあえた水が、兄弟の心の鎧をもはぎとり、二人が裸の心で向き合える時が来たと感じさせられる。

ところが、この川辺で、やがて彼らはすでに放牧をやめた父との衝撃的な再会を果たすのである。「僕たちの家」に向かって、肩を寄せ合い父についていく兄弟。その背後の工場群の煙突した兄弟だが、彼らの関係の行く末はどうなるのだろうか。そんな不安を抱かせるような景色でもあった。

「社会」「歴史」「ジェンダー」「戦い」「若者」「監督」といったテーマで再構成し、『ベスト・キッド』等の娯楽映画から『鉄西区』等の骨太なドキュメンタリーまで、中国語圏映画の10年を俯瞰した貴重な批評集! 映画・監督・俳優など索引も完備。ぜひご覧を!

※小林美恵子氏の本誌連載が、大幅に加筆・修正のうえ、単行本にまとまりました!

183

ダンス評[2015年8月〜10月]

見たことがない舞台のエネルギー
勅使川原三郎、佐東利穂子
ゴエルジェ&ドゥフォール
ニオシュ、マンソー

志賀信夫

「ダンスダンスダンス横浜二〇一五」はバレエ、ダンス、コンテンポラリーなどが集まりハイレベルなフェスだった。特に横浜・関内のKAAT（神奈川芸術劇場）は国内外の優れた作品を上演した。

その一つが勅使川原三郎『ミズトイノリ』（九月六日）である。闇の中、中央に立つ女性に光が当たり、徐々に前に進んでくる。左半身を少しゆがませた動きで中央手前にきて、暗転すると、中央左のホリゾントにいる別の女性に、上手・下手手前の角から細い光が当たり、次にホリゾント右に光が当たり消える。極めて美的な場面にエディット・ピアフの曲『何も後悔しない』が流れ、細長い光は左右にも走り、舞台を区切るとともに抽象化する。

そのなかで踊り出すのが勅使川原と佐東利穂子だ。二人のソロに絡む鰐川枝里とカンタン・ロジェは、左右から素早く入って踊り去っていくという「風」のような存在。エディット・ピアフが後半から潮騒にカモメの鳴く声となり、その水音は「フクシマ」を思わせる。音楽は無伴奏バイオリンソナタ、チェンバロ曲へと展開していき、闇と光を効果的に演出。その中で佐東の踊りが次第にパワーを増していく。スピード感のあるエネルギーは勅使川原を凌ぎ、動きの柔らかさには女性ならではの肉体感覚が漂う。さらにショパンのエチュードからの勅使川原の執拗なソロは圧倒的。作品全体のエネルギーは佐東が引っ張り、何度もエンディングと思える場面が繰り返される。ダンスのエネルギーを発散し尽くしたこの舞台にはとても感動した。

アロリー・ゴエルジェとアントワヌ・ドゥフォール『ジェルミナル』（九月一二日）は、ダンスらしく踊る場面はわずかで、演劇といっても成立する舞台だが、このはみ出した部分を引き受けられるところが、まさにコンテンポラリーダンスである。

言葉がない、何もかもが失われた世界で、男女四人が言葉を獲得して、自我と自己表現を示していくという、創世記的なテーマを、テレビゲームのような装置を使って戯画的に描き出しながら、その哲学的なモチーフとは裏腹に、舞台の床から穴を掘り、そこからアンプが出てくるなど、破天荒なイメージを重ねて、非現実の抽象化さを加えると分銅が上がり、彼の体も宙に浮き始める。つながったところに均

ティを与えている。テレビゲーム的な現代の感覚のなかで、すべてに無知であるということを感じさせるという意味でも、優れた作品だ。しかし、何よりもその創世記からの知恵の獲得の歴史を観客も素直に楽しめるところ、それを短時間に押し込んだ力業も評価に値する。社会に対する批評的まなざしに裏打ちされた、新しいダンスが生まれたといえる。

九月二八日に上演されたジュリー・ニオシュ／A.I.M.E.『ノ・ソリチュード（私たちの孤独）』には驚かされた。舞台には百個近い分銅がぶら下がる。そして床の上手手前には横に、上には縦に蛍光灯がつけられる。四隅にはスピーカーがあり、上手手前で音楽家がギターなどを演奏する。

ぶら下がった分銅の真下にTシャツの男が現れ、両足、両手、左右の胴に用具とピンで上から下がる紐につなぐ。そして横たわると、紐に緊張を与える。ぶら下がった分銅は左右に置かれた重りでバランスがとれている。そこに男一人の体重が加わり、彼が体に力を加えると分銅が上がり、彼の体も宙に浮き始める。つながったところに均

TH FLEA MARKET

り畳み椅子を出して、大きな体を収め、そこからコミカルな雰囲気が漂う。引き出しから少しずつハサミやろうそく立て、ろうそく、中国包丁などを取り出し、マシュマロを食べて焼きながら、紅茶を飲むという日常的な作業を、綿密かつトリッキーな方法で行う。

雑誌の頁を切り長い円錐形にして指先にはめて、紅茶を入れる砂糖を机の端から飛ばす、自動巻き尺を使ってミニバケツにミルクを入れて紅茶に入れるなど、手間のかかる小さな手作業することで、行為に意味を持たせ観客を引きつける。観客、子どもに仕事を手伝わせることも、言葉ではなく所作で行い、その一挙一動で観客に笑いが生まれる。

サーカスでジャグリングをやっていたというマンソーだが、僕らが子どものころ遊んだ一人遊びを喚起させつつ、それがしっかりとエンタテイメントになっているところ、そして途中で爆竹を机の中で爆発させ、後半では指先に付けた髭の長い指サックを中国包丁で叩き切っていく暴力性と不条理感は、子どもの感覚のみでない カオスを感じさせた。

世界だ。舞台上に席をつくったため、百名以下の観客、間近でしっかり見せるというもので、子どもたちが多く前方の桟敷に陣取る。

小さい舞台には小さな机。そこに登場する髭の長身のマンソーは、引き出しから小さな折

『Vu ヴュ』(一〇月二日)は本当に面白い

ぽつとのエティエンヌ・マンソー(カンパニー・サセクリパ)池袋のあるうす

繊細かつ驚きを与えるダンスは大きな体験だった。

等に力が加わる。腕や足を強く引いたりのばしたりすると、それに従って身体は宙に上がり、分銅は下がる。横たわった状態から立ち上がったポーズまで、空中で動く。しかし常に緊張し、引っ張られた状態で宙にあるのだ。さらに力を加えて上に上がると、多くの分銅が下がって床に当たって「バン」と強い音を立てる。音楽家はエレキギターのリフをループにかけ、長い棒が三本立ったコントローラーでノイズと打ち込み音源を操作し、四方のスピーカーの音が舞台を包み込む。

男は一度宙に上がり、そして下がり、再び上がる。かくして一時間近くが経過したときに、バンと激しい音とともに分銅も彼らバンと地面に落ちる。予想されなかったインパクトは音楽家がその分銅の線を切ったからだった。

分銅との組み合わせでダンサーの体の動きによって、空中の動きが変化するという、微妙なバランスに基づく物理的

な空中ダンスだ。ジュリー・ニオシュの動きも現代美術のインスタレーションとして面白いが、ダンサーの動きは、急病で男性のシルヴァン・プリュヌネックが代役をつとめた。男性と女性では六本の紐による宙づりと前述のバランスから、見たことのない、床の上では見られないものとなっている。サーカスなどの空中ダンスとはまったく異なった舞台いっぱいにぶら下がった分銅とそまた見え方や動きに違いがあるだろうが、その動きは魅力的だった。

★Sylvain Prunenec in「Nos Solitudes」de Julie Nioche/A.I.M.E.　photo : Patrick Imbert

185　★著者サイト http://www.geocities.jp/butohart/

文・写真＝ケロッピー前田

文化としてのタトゥーを啓蒙する人類史上最大のタトゥー展
「TATOUEURS, TATOUES：彫師たちと彫られたもの」

フランス、パリのケ・ブランリ美術館で、過去最大規模といわれる展示会『TATOUEURS, TATOUES：彫師たちと彫られたもの』が開催され話題となっている。この展示は、昨年の5月6日に始まり、今年10月18日まで、約1年半もの長い期間に渡っておこなわれており、ヨーロッパでも有数の豊富な民族資料を誇るミュージアムがタトゥーを大きくフィーチャーしたことは、欧米におけるタトゥーの認知がどれほど進んでいるかを象徴する出来事であった。

ケ・ブランリ美術館は、エッフェル塔のほど近くに06年にオープン。フランス政府が長年収集してきた世界の民族資料を芸術的な視点から展示することを特徴としていた。もともとはルーブル美術館の原始美術部門の構想から生まれたものだが、現代アートを市民に開かれたものとしてアピールしたことで大成功を収めたポンピドゥー・センター（1977年開館）に習い、民族文化をアートに昇華しようと目論んでいるのだ。

今回の展示が実現した背景には、90年代以来の世界的なタトゥーの大流行がある。ちなみに、現在、欧米のタトゥー人口は、アメリカでは成人4人にひとり、フランスでは成人10人にひとりという。タトゥーがメジャーとなっ

★フランス、パリのケ・ブランリ美術館（Musée du quai Branly）は、民族資料をアートの観点から見やすく展示している。写真は外観（上）と展示室（下）

たいま、タトゥーこそがミュージアムを幅広い層にアピールするための最高のトピックスとなっているのだ。日本で例えるなら、上野の森美術館で『進撃の巨人展』を行うことで、普段はミュージアムに来ない客層を呼び寄せようとする感覚に近いだろう。

さっそく、このタトゥー展をみながら、人類史におけるタトゥーの変遷を見ていこう。

最初のセクションは「オール・タトゥード（誰もがタトゥーをしていた）」と名付けられた古代から。そこには、タトゥーしたミイラの腕や皮膚、紋様を施された人型彫刻、古いタトゥー道具などが並び、太古の時代から世界各地にタトゥーが行われていたことが強調されている。解説によれば、ヨーロッパではキリスト教の広がりとともに、タトゥーの風習は失われ、15世紀の大航海時代を経て、19世紀に再び、タトゥーへの関心が高まったという。

次に、刑務所の囚人や兵士、放浪民たちのセクションが続く。キリスト教がタトゥーを排除する時代になると、西洋文化圏でタトゥーをするのは、彼らのようなアウトサイダーたちとなっ

TH FLEA MARKET

★タトゥーしたミイラの腕 Right forearm tattooed with an iron ring on the finger

★フランスの刑務所タトゥー（右の図版も）

★サイドショーの身体芸を継承する現代のパフォーマー Katzen

電気式穿孔機のアイデアを応用し、人間に皮膚にインクを刻み込む機械がサミュエル・オライリーによって1891年に発明された。いまから120年前のことである。タトゥー・マシーンのお陰で全身タトゥーの女たち（タトゥード・レディ）が量産され、サイドショーの人気者となった。また、当時、流血や痛みの伴う身体芸を披露するショーも人気だったが、そのような見世物も現代的なパフォーマンスとして復興している。たとえば、「サディスティック・サーカス」で来日するパフォーマーたち

た。そこには、犯罪者ばかりでなく、第一次大戦時に国を追われたアルメニア人たちの民族の証、ユダヤ人が強制収容所で彫られた囚人番号なども含まれた。刑務所タトゥーといえば、旧ソ連時代に看守をしながら囚人たちのタトゥーの図柄を収集したダンジグ・バルダエフがよく知られる。彼のコレクションは全3巻の書籍にまとめられて異例のロングセラーとなった。また、近年、1890年から1930年にかけてのフランスの刑務所タトゥーの写真が大量にみつかり、それらを公開するとともに、フランスのタトゥー雑誌の編集長ジェローム・ピーラットが書籍にまとめている。

続いて、サイドショー（サーカス、見世物小屋）のセクション。大航海時代、未開拓地から全身にタトゥーした現地人たちが欧州に連れてこられて見世物にされ、人気となっていた。電気が発明されると、エジソンの

187

★日本セクションの展示風景

★Tatowieren 1887 : Wilhelm Jost

★Tattoo design by Filip Leu

★三代目彫よしの作品 Horiyoshi III

も、その担い手たちなのである。写真、映像、絵、道具など、膨大な資料を集めた展示会にあって、前半部の大きな見せ場となっているのが、日本セクションである。その充実ぶりは圧巻で、伝統刺青がどれほど突出したものであるかがよくわかる。日本における刺青は、古くは浮世絵、戦後には映画などの大衆文化とむすびつき、常に世間の注目と人気を集めてきたカルチャーであった。それは、三代目彫よしを始めとする伝統刺青のベテラン彫師に守り育まれると同時に、それに続く新世代によって、その可能性はさらに拡張されているといえるだろう。

この展示会の斬新な試みとして、人工皮膚を貼付けた原寸の人形に、現代の人気彫師たちがタトゥー作品を施して展示している。そのアイデアも素晴らしく、展示全体としても、タトゥー文化に対するリスペクトの高さが伝わってくる良質なものとなっている。

民族タトゥーのセクションでは、太平洋諸島（ポリネシア）もまた壮観である。ハワイ、タヒチ、サモア、ニュージーランドといった島々は、すべてポリネシア文化圏でそれぞれの地域に特徴的な

188

TH FLEA MARKET

★タトゥーした古代ケルト人の想像図 1590 Theodore de Bry

★中国デルング族女性の顔面タトゥー Femme drung

★ポリネシアの原始的な手彫り道具、紋様タトゥーを施した腕の木彫り、壺にも同様の紋様のデザインがある

★現代のタトゥーデザイン Tattoo design by Xed LeHead

紋様を持ちながらも黒一色のタトゥーで全身を飾っていた。西洋文化の流入によって、一時期途絶えたが、90年代の世界的なタトゥー流行をきっかけに、彼らは「タタウ(タトゥー)」こそがポリネシアの島々に共通する文化であるとして、民族文化復興のシンボルとなった。また、ボルネオ、タイの仏教寺院で行われるサクヤンという宗教的なタトゥー、フィリピン、東南アジア、その他の少数民族にも貴重な民族タトゥーが残っている。たとえば、メンタワイ族は、ほとんど石器時代のような暮らしを続けてきたが、だからこそ、最も古いスタイルに近い身体装飾の文化を守ってきた。さらに中国、チカーノ(メキシコ系アメリカン)なども、近年のタトゥー流行とともに彼らの文化に根差した独自のスタイルを大きく躍進させている。

最後のセクションは現代。トラディショナルとも、民族的な紋様とも異なるソフィスティケートされた斬新な作風は、アール・ブリュットのような点描によるドットワークなどに発展している。タトゥーというボディ・アートに、さらなる可能性が探求されていることが示されていた。

いつの日か、日本でもこのようなタトゥー展が開催されることを望みたい。

死と隣り合わせの世界で、「感情と意志の交錯」を追体験
『ストームブリンガー』第二版と、伏見健二「紫水晶と鮮血」

岡和田晃

ロールプレイングゲーム（RPG）の話をしよう。シナリオ執筆と司会進行を同時に務めるゲームマスター（GM）と、セッションに参加するプレイヤー（PL）たちが、当意即妙のやりとりでストーリーを進行するプレイヤースタイルというのはご承知の通り。二〇〇七年にRPGライター・翻訳者としてデビューした私は、このゲームを演劇や小説と変わらない伝統的な芸術の一分野として捉え、文芸批評の仕事を並行して構えで仕事を続けてきた。この「FLEA MARKET」での原稿も、RPGと関連する芸術分野との横断を一つの核としている。

そうした活動の一環として、去る九月五日と六日、ジャパンゲームコンベション（JGC）2015に参加してきた。JGCは日本最大級のRPG系イベントとして知られている。私はJGC 2007以後、毎年ゲストとして宿泊参加者や一般参加者に対してGMをしたり、あるいはイベントの模様を雑誌向けに取材したり、ゲーム翻訳者の懇話会に出演したりしてきた。今年はサンセットゲームズ社のブースで『ハーンマスター』の体験会のチューティングを

行なったのだが、なんと、そちらにも作家の長谷敏司氏がPLとして参加してくれた。『My Humanity』で第三五回日本SF大賞を射止めたばかりの実力派だ。

彼とプレイした『ハーンマスター』は、N・ロビン・クロスビー（一九五四～二〇〇八）のデザインした汎用ファンタジー世界『ハーンワールド』を体感するためのルールシステムである。主な舞台のハーン島は中世イングランド中、RPG研究会で鍛えられた猛者であった。……と書いてしまうと、何やら特別なケースと思われるかもしれない。しかし、とりわけ一九八〇年代前半から一九九〇年代前半にかけて、SFとRPGは密接な関係を保持していたし、大学のSF研究会でRPGや

族の家系図、貴族の紋章。等高線付きの地図、各村落の位置や世帯数が設定済み」（鈴木康次郎）という精緻さが何よりの魅力だ。『ハーンマスター』は、簡明なルールシステムで、『ハーンワールド』のリアリティを表現している優れもの。一言でいえば"リアル中世ヨーロッパ戦闘シミュレーター"なのだが、初見であるこのシステムの特性を瞬時に見抜いた長谷氏のプレイングは実に秀逸だった。洞窟に潜む山賊騎士を征伐する冒険シナリオをプレイしたが、敵に不意を打たれないための位置取りがまさしく絶妙なのだ。

それもそのはず、長谷氏は阪大在学

ボードゲームがプレイされることも決して珍しくなかった。そしてその頃のダイナミズムを復活させるというが、私の長年の目標で、実際に日本SF作家クラブの公認ネットマガジン「SF Prologue Wave」ではブルース・スターリングの『スキズマトリックス』のようなポストヒューマンSFを題材にしたRPG「エクリプス・フェイズ」のシェアードワールド小説を、作家たちと協力して展開している。最近では、本誌No.61の「エッジ」の利いたスチームパンク・ガイド」執筆に伴う仕込みとして、スチームパンクの源流を体感しようと、執筆者の一部と『キャッスル・ファルケンシュタイン』の実践プレイを行うという実験も行ってみた。

こうした試みの一貫として、今年九月二十一日には、『エンドレス・ガーデン』や《屍竜戦記》で著名な作家でもある片理誠氏を交えて、『ストームブリンガー』（SB）というRPGをプレイする、という企画を実施してみた。伝説の魔剣にちなんだタイトルからもわかるとおり、これはマイケル・ムアコック（一九三九～）の小説を原作とし

TH FLEA MARKET

たRPGであり、片理誠氏はSBは未プレイながら『SFマガジン』二〇一五年四月号の「ハヤカワ文庫SF総解説」に〈紅衣の公子コルム〉のレビューを執筆するほどのムアコック者だったからである。

SBの基本ルールは三度にわたって邦訳されてきたが、今回、遊んでみたのは一九八九年に日本語化された第二版だ。選択した理由は、『トンネルズ＆トロールズ』（T&T）という名作RPGのデザイナー、ケン・セント・アンドレ（一九四七～）が手がけた版だったからである。世に中世風ファンタジーは数あれども、ケンの大胆なデザイン・センスと独特のユーモアは類例がない。『カザンの闘技場』や『デストラップ』など、現代教養文庫から訳出されているソロ・アドベンチャーに熱狂した経験のある方もおられるのではないか。

そのSB第二版だが、ケンが噛んでいるため、とくに大胆な作りである。ファンタジーRPGの基本を押さえつつ、ダークファンタジー的な色調を表現するため、様々な工夫が凝らされているのだった。国産RPGの多くがお子様ランチのように定型化するなか、「気鋭の新進ライター」が放つ、異色のムアコックは当時存在したルールブックの紋切り型の決まり文句をすべてくつがえして英雄エルリックを創造した、と書かれていることには、相応の意義があろうと考える。王座を求めて戦う蛮人の代わりに、王座を捨て去る洗練された貴公子を、美しい乙女を邪まな悪漢から救う代わりに最愛の恋人を手にかけてしまう悲劇を、はちきれんばかりの筋肉の代わりに、ポーションや魂を啜る魔剣で生き永らえる白子を……といった具合に、価値転覆的（subversive）な批評意識に満ちている。ゲームでもこうしたコンセプトを汲んでプレイするのが美しい。

というわけでGMは本誌の常連寄稿者でもある田島淳氏にお願いした。ムアコックの小説やSBに通暁し、また伏見健二氏が執筆したSBのシナリオ「紫水晶と鮮血」（『タクテクス』№72掲載）を所持していた。伏見健二氏は本誌の「レトロ未来派」に「スチームパンク・ワールドをデザインする」を寄稿していたが、彼が商業デビューした企画（武蔵野美術大学在学中の一九八九年！）が、SBのシナリオ・ライティングだったのである。

「以下、伏見健二氏の許可を得て、「紫水晶と鮮血」の内容に触れていく。同シナリオを未読の方、プレイ予定の方は注意されたい（なお、内容はGMが運用時に一部アレンジした）】

「紫水晶と鮮血」の時代設定は、ちょうどメルニボネ最後の皇帝エルリックの問題作」（リード文より）を体感するシステムは通常、パラメーターを細かに調整するものが多く、ここまで豪快なルールは初体験である。結果、ムアコック研究者で東京電機大学講師の蔵原大氏に、『ウォーハンマーRPG』体験会（日本語版の版元・ホビージャパンの協賛を得て開催していたイベント実行委の伊藤大地氏。そこにゲストとして片理誠氏を迎えた恰好になる。

さて、RPGのプレイにあたっては通常、自らが演じる主要登場人物（プレイヤー・キャラクター、PC）をルールに従って創造する。今回は、キャラクターの能力値や国籍、経歴職業といった要素をすべてダイスでランダムに選択した。結果、私のPCはピカレイドという国出身の女盗賊ということになった。SBでは「法」と〈混沌〉の抗争」が重要なテーマとなっているが、ピカレイドは〈混沌〉を信奉する排他的で危険なお国柄。驚いたのは、盗賊の使用する技能の多くが、100面ダイス（10面体ダイスを2つ振って、1～100の数値を作る。%とも対応しているので、パーセンテージロールとも呼ぶ）を振って能力値から算出されるボーナスを加えて決定されることだった。技能制を採用したシステムは通常、パラメーターを細かに調整するものが多く、ここまで豪快なルールは初体験である。結果、盗賊らしからぬ堂々たる筋肉も誇る。そうこうしているうちに、他のPCも完成していった。

片理誠／ダリジョール（混沌の島パン・タンの属国）出身の男性戦士、ゾルンェリーラと命名。出目がよかったので、盗賊らしからぬ堂々たる筋肉も誇る。そうこうしているうちに、他のPCも完成していった。

蔵原大／シャザール（辺境の国）出身の女性狩人、ローワンを担当。

伊藤大地／イルミオラ（森林と農地の国）出身の男性商人、クルードを担当。

かくして役者も揃い、ゲーム・セッション開始！

が誕生した頃。メルニボネ国は凋落を続け、ちょうど頽廃の内に籠もってしまった古代ローマ帝国末期のような状態だ。一方、交易で賑わう「紫の街の島」の船団が、イギリスの私掠船のごとく暴れ回っている。現にピカレイドの東海岸にある「剣の女王」キシオムバーグ《紅衣の公子コルム》を崇める神殿も、略奪の被害に遭ってしまった。この時に奪われてしまったご神体を取り戻すよう、一行は醜悪な司祭クリジャミドから命令を受ける……というのが導入である。

「教団の命令なので、報酬は出せませんよ」と、さらりと言い放つGM。ピカレイド出身の司祭シェリーラはキシオムバーグ信者なので問題ない(?)が、ゾルアは老婆の孫娘にたぶらかされた……といった具合に、各々の冒険に絡む理由と動機を聞くうちに、奪われたのは「百八の魔剣」という儀式用の剣の一つだと判明。それを奪った略奪隊は、紫の街の島の汎用小帆船が一隻。さらには三人の男と一人の女が、三十人もの手下を率いて襲ってきた、ということだった。復讐に狂った老婆は「よいか、その四人、特に首謀者は、十分に恐怖を味わわせ、一族郎党を皆殺しにせよ!」と叫び続ける。

「一族郎党皆殺しがミッションとは、ブラック企業顔負けですね(笑)」と引き出す。こうして、ターゲットは若手の船長であるレントン、女剣士カンテイラのクルネス兄妹、さらには航海士ロジアースとハーシェブの四人だと明らかになった。ちなみにレントン

★「紫水晶と鮮血」のプレイ光景。左のBOXが『ストームブリンガー』第二版。

紫の街の島の首都メニィに入り込む。紫の街の島は《法》の庇護下にあり、《法》の熱心な《法》の信者で新婚。それが気に入らないカンテイラはグレてしまい、今や不良たちの頭目となって街を荒らしているらしい。

しばらく酒場に張っていると、噂のロジアースがやってきた。とぼけた調子で話しかけてくる彼の調子から、略奪ご神体は知らないという。二人の家で酒を飲み直そうと言って、そこで始末してしまうのはどうか?ロジアースに案内させれば、場所もわかるし一挙両得」と、ゾルアが歴戦の強者らしい悪辣な提案。ただ、ロジアースの家で宅飲みを続けていても、肝心のハーシェブは戻ってこない。いたずらに時間だけが経ってしまう。というのも、鋸歯亭、老いぼれ白馬亭、紫めいた狼煙亭など、商人クルードの金を使って酒場や宿をはしごして聞き込みを続けていた際、ロクな情報は得られず、客に怪しい振る舞いを見咎められて、ハーシェブのもとに報告されていたからだった。さすがに勘付かれたことを察知した

僧兵が二人一組でスピアをもって街を巡回している。さっそく酒場〝咳込み坊や″亭に入り込んで(GMはご自分とハーシェブの住居についてはないと見当をつけた。ただ、ロジアースは自分とハーシェブの住居については教えてくれるものの、クルネス兄妹の居場所は知らないという。「二人の家で飲み直そうと言って、そこで始末してしまうのはどうか?ロジアースに案内させれば、場所もわかるし一挙両得」と、ゾルアが歴戦の強者らしい悪辣な提案。ただ、ロジアースの家で宅飲みを続けていても、肝心のハーシェブは戻ってこない。いたずらに時間だけが経ってしまう。

TH FLEA MARKET

一行は、酔い潰れているロジアースを始末し、部屋を荒らして物取りの仕業に見せかける。その噂はメニイの街に広がり、ロジアースの葬儀がハーシェブが執り行われた。葬儀に混じってハーシェブを引き離し、裏通りにて殺害にも成功するが、その光景を《法の番人》に見咎められ、パーティは追われる身となってしまう。逃げる一行を馬車に乗せて窮地を救ってくれたのが、レントンの妻、ラースアイだった。もちろん彼女は、一行の正体を知らない。あくまでもノーブレス・オブリージュとして救いの手を差し伸べてくれたのだった。

ただ、カンテイラ率いるゴロツキたちはパーティをマークしており、広場で待ち受けた護衛たちと大決戦を繰り広げるのだが、ここでPC側のダイス目がふるわず、シェリーラがそしてゾルアが命を落としてしまう（！）。SBでは蘇生呪文のようなものはなく、死んだキャラクターはずっと死んだままだ。通常ならば、キャラクターシートを破り捨てて最初からキャラクターを作り直して、ということになるのだが、ここはGMの粋な計らいによって、キシオムバーグ神の介入により、《混沌》の執行人として急遽、シェリーラとゾリンガー』のシナリオは、いったんアメリカナイズされたメタル系ファンタ

ジーを、英国の陰鬱さに戻す、みたいなことを意識していたように覚えておりますよ」という回答が得られた。"英国の陰鬱さ"とは、古くはアーサー王伝説の基調をなし、現代ではムアコックが採用したような、因果応報と破滅の美学だ。では、「アメリカナイズされたメタル系ファンタジー」とは？ これを聞いて私は、エピック・メタルと呼ばれるジャンルの祖 Cirith Ungol が一九八一年に発売した 1st アルバム Frost And Fire が、SBの追加設定資料集『ストームブリンガー・コンパニオン』と同じく、マイケル・ウィーランのアートワークがジャケットを飾っていたのを、ふと思い出した。次回はこの切り口を掘り下げ、「メタル系ファンタジー」とRPGについて考察してみたい。

られて絶命してしまう。

「しかし、SBのシナリオってイカれ決別し」「三つ、見るもの皆殺し」というのが登場時のセリフ（笑）。

こうして護衛の傭兵たち、それにレントンを無事に始末したが、「一族郎党の皆殺しにせよ」というミッションを達成するためには、かつて自分たちを救ってくれたラースアイと、彼女が抱く赤ん坊をも手にかけなければならない。ここでまだ一悶着があったのだがどうなったのかは敢えてご想像にお任せよう。なお、本シナリオの末尾に添えられた "ストームブリンガー" の「あとがき」によれば、「ストームブリンガー」の魅力は生と死の体感できる世界と時代において、感情と意志とが交錯するドラマを体験すること」にあり、「高度な感情移入と積極性」にアピールするため、常に自己を動かす動機を確認し、葛藤を促すようなシナリオ・ライティングを心がけたという。韮沢靖氏の美麗な挿画が、そのダークな雰囲気を盛り上げている。

プレイ後、当時について伏見健二氏に取材を試みたところ、『ストームブ

ですから（笑）」と、PLは荒んだ会話を広げていたが、しかし、言ってしまえば、敵も味方もどっちもどっちなワケ。要するに《法》と《混沌》との間には、拠って立つイデオロギーの性質が相対的に異なるだけ、という苦い思想がある。要するにSBは、大人のためのRPGなのだろう。

いよいよクライマックス、海沿いのクルネス亭にカチコミを仕掛けた一行は、待ち受けた護衛たちと大決戦を繰り広げるのだが、ここでPC側のダイス目がふるわず、シェリーラがそしてゾルアが命を落としてしまう（！）。SBでは蘇生呪文のようなものはなく、死んだキャラクターはずっと死んだままだ。通常ならば、キャラクターシートを破り捨てて最初からキャラクターを作り直して、ということになるのだが、ここはGMの粋な計らいによって、キシオムバーグ神の介入により、《混沌》の執行人として急遽、シェリーラとゾルアは転生することになった。「一つ、人

されてしまった。「兄貴は女に腑抜けにされたから、どうなろうとかまわない。あたしはもっと刺激が必要なんだ」と、カンテイラはレントンの住居を教えつつ、ゲラゲラ笑いながら袈裟斬りに斬

イマン勝負を挑んだ結果、返り討ちに自分の力を過信しており、ゾルアにタか！」。ただ、ゴロツキやカンテイラては仕方ない、魔剣を返してもらおうムバーグの犬め！」、「そうまで言われ呼び出して勝負を挑んでくる。「キシオ

★Cirith Ungolのアルバムに添えられたマイケル・ウィーランの美麗なイラスト。

★異なるアプローチによる『アドルフに告ぐ』の舞台版が連続上演

戦後70年となった今年、『アドルフに告ぐ』の舞台版が相次いで上演された。この物語には"アドルフ"というファーストネームを持つ3人の人物が登場するが、そのうちの1人はアドルフ・ヒットラーである。"ヒットラーはユダヤ人の血を引いている"という機密文書をめぐり、2人のアドルフ少年が歴史のうねりに翻弄される物語だ。

6月に神奈川芸術劇場で上演された舞台は、栗山民也が演出。ストーリーの重要な部分をクローズアップさせ、コロスを使いながら有機的な演出を見せる。ま

★栗山民也演出『アドルフに告ぐ』／撮影：引地信彦

★スタジオライフ制作『アドルフに告ぐ』

た、原作には登場しないマリアというユダヤ人少女が登場するが、様々な場面で舞台のアクセントとなり、時にはあざ笑うかのような視線を投げかけ、時には悲しげな空気感を醸し出す。ところどころに歌を挿入し、わかりやすく作品を提示していた。

7月にはスタジオライフ制作の『アドルフに告ぐ』が上演され、こちらでは作品を『日本篇』『ドイツ篇』『特別篇』と3つのパターンに分け、しかも、ところころ原作を"変更"した内容だった。例えば、アドルフ・カウフマン少年が下校途中で『白んぼ』とはやしたてられ、そこにアドルフ・カミル少年が助けに入る場面は、舞台では、蟻の行列に見入っているカウフマン少年のところに近所の少年達がやってきて蟻を踏みつけ、彼を突き飛ばし、"白んぼ"とからかう。そこにカミル少年が割って入るという演出になった。この場面は、物語の展開において大きな意味を持つ。蟻一匹殺せないカウフ

高　浩　美

「コミック・アニメ・ゲーム」×ステージ評

手塚治虫の名作が
ストレートプレイに、
ミュージカルに、
そしてオペラになった！

ン少年が、ナチス教育の影響でユダヤ人を次々と殺していくようになるのだ。対するカミル少年は、"生涯の友"と誓い合ったカウフマン少年に対して憎しみを増幅させ、遂には銃を向ける。このシーンは全てのパターンに共通のものだ。

一方ヒットラーは、日本篇では資料映像のみの登場で、静かに"ヒットラーを感じさせて"いたが、ドイツ篇では実際に舞台に登場し、その狂気を見せつける。特別篇では峠草平はアドルフに関わる場面に登場し、それ以外の場面では狂言回しに徹していた。

同じ作品を元にした連続上演、だが異なるアプローチで違った魅力が引き出されており、原作の奥深さを再認識させられた。

★人間と悪魔が理解し合おうとする
"手塚スピリッツ"を色濃く見せた
ミュージカル『ファウスト〜最後の聖戦〜』

ゲーテの『ファウスト』に触発されて手塚が描いた『ファウスト』『百物語』『ネオ・ファウスト』。これらを咀嚼し、新しい作品に仕立てたのが、エイベックス制作のミュージカル『ファウスト〜最後の聖戦〜』だ。基本設定は手塚の『ファウスト』だが、そこに他の2作品の要素も入れこんでいる。プロジェクション・マッピ

TH FLEA MARKET

★『ファウスト～最後の聖戦～』／撮影：田中亜紀
©ミュージカル「ファウスト」公演実行委員会

★前衛的で自由な発想の演出で魅せた
歌劇『ブラック・ジャック』

『ブラック・ジャック』が作曲家・宮川彬良によってオペラ化された（浜松市文化振興財団制作）。マンガのオペラ化は、おそらく世界初ではないだろうか。休憩含めて3時間超の3幕もので、"読み切り"スタイルだ。

『87歳の反逆』『あるスターの死』より、『お前の中の俺』『ミユキとベン』より、『母と子のカノン』『おばあちゃん』よりと題された3幕に共通しているテーマは"時"。サブタイトルは"時をめぐる3章"だ。

内容はかなり翻案されており、"全てが歌"という点にフォーカスすると、作品テーマを強調すべく、その翻案がなされたように感じる。マンガのコマ割りを彷彿とさせる歯切れの良さとコミカルさもあり、重厚なテーマだが、重さはさほど感じさせなかった。だがフォーメーションは前衛的で、自由な発想の演出のもと、ピノキオやお茶の水博士なども登場し、いかにも手塚マンガ的空気感。ラストは圧巻かつ感動的で、全てのキャラクターやコーラス隊が舞台に上がり、命と自然というテーマを高らかにうたい壮大に歌いあげた。

なお、手塚の名作『リボンの騎士』も久しぶりに舞台化される（15年11月17日～12月6日、東京・大阪）。少女向けのストーリー漫画の先駆けとなったこの作品、今度は上島雪夫が演出する。

★宮川彬良

宮川彬良インタビュー

歌劇『ブラック・ジャック』が宮川彬良によってどのように生み出されたのか、宮川彬良にインタビューする機会を得たので、話をうかがってみた。

実はこのオペラ化の元の構想は宮川が高校生だった頃にさかのぼるのだという。初めての手塚マンガ体験は『火の鳥』だった。

「1冊借りると4日はかかるんです。誰かが買って回し読みしてたんですよ。でも〈宮ちゃんに貸すと4日はかえってこない〉って（笑）。さすがに面白そうなんで借りて読んだら熱中してしまって、朝から晩まで一生懸命に読んで……」

何故かっていうと、読んでると全部、音が聴こえてくる。手塚治虫が〝このスピードで読んで欲しい〟っていうのが、ありありとわかる、キャッチ出来るんです。ページをめくった瞬間に〝ガーン〟って音

★歌劇『ブラック・ジャック』©(公財)浜松市文化振興財団

ングをふんだんに使い、ダンサーのフォーメーションもあり、視覚的なファンタスティックさを強調。それに加えて、手塚コミックの面白さや楽しさも随所に見られた舞台だった。

『百物語』は単純な二元論ではない。悪魔と人間はお互いに、憎み合わず、理解し合おうとする。その考え方が舞台では色濃く反映されていた。故に悪魔は悩むのだ。そういった"手塚スピリッツ"がライブエンターテインメント作品になって蘇った感がある。舞台ならではの創作部分もあり、手塚を知らない観客でも原作に興味がわいたであろう。

195

が鳴って……未来都市が半ページ描かれてたりしても、みんなすぐに次のコマにいっちゃうじゃない。僕は5分ぐらい止まって音楽が聴こえてくるのをじーっと自分なりに味わって、細かいところを見て……つまり絵コンテとして読んでたんだよね。実時間……"空想の実時間"で、アニメを見るような感じで見ていた。アニメの『ブラック・ジャック』だって、たった数ページを30分でやるわけでしょう? だから4日かかって当然かと(笑)。それが手塚作品の最大の思い出かな?」

いかにも音楽家らしいエピソードだ。

「なにもないところから考えて、全部、背景とか1人で描いたんだ、と思ったら、どれだけ"スローモーション"で描いてるのか、それを味わわないで読み飛ばすなんて、僕は、おかしいと思う!」

そして、「高校の頃に、マンガから創った交響詩を作曲しようと思ったのだという。『火の鳥』で、である。「実はちょっとオーケストラを創った。4ページ分くらいかな?(笑) オーケストレーション全部書いて、手塚の"行間"っていうのかな? コマとコマの間、マンガの向こうにあることを音楽で表現する――その準備は、僕の中ではすでに出来ていたんです」

今回のオペラで高校生の時の夢が叶った、と宮川は語る。「夢って叶うんだよね。この人、医者だったんだ」って……ちょっと怖かったり……怖い分、テーマが深い。こういう形になって分厚いスコアーを1話ごとに何かあって、感動しました。どこを取っても深いんです」

また手塚の作画については、「非常にデフォルメされていて、マンガの様式美がそこにある。ブラック・ジャックのマンガをリアルに立体化すると、どうも肩幅と縮尺が合わない(笑)。そこに"手塚マジック"がある!そういう幅の広い作品をこれから熟読したいと思いますが(笑)、今回は今の自分の想いのたけを存分に表現しました」。そしてできあがったのが、歌劇『ブ

★写真はいずれも、歌劇『ブラック・ジャック』©(公財)浜松市文化振興財団

内臓とか非常にリアルに描いてて、"あ、この人、医者だったんだ"って……ちょっと怖かったり……怖い分、テーマが深いというものを直視して、そこを堂々と表現しないと感動には至らないので、そうしたことを心がけるようにした」という。

のオペラのテーマは"命"。感動はストーリー自体にあるので、"時間"とか"命"と

さらに宮川は、「今回のオペラ作品は音楽を待ってるんですよ」。宮川は、それは単なるBGMではない、と強く語った。

のがあって、そこが"二重"になってて、めちゃくちゃ感動する。小説読んで感動するのと一緒で、小説と同じストーリーレベルなのに、それがマンガで表現されているんです! そこに凄くギャップがある。多重層になってるんですよ」

「で、音楽で表現する領域がめちゃくちゃ広いのも特徴ですね。手塚作品は音楽を待ってるんですよ」。宮川は、それは単なるBGMではない、と強く語った。

んだけど、まあ、それっきりになってるんだけど、『ブラック・ジャック』って読んだ時にドキッとしますよね。手術のシーンの"手塚技法"っていうのかな? そういうラック・ジャック』なのである。

ラック・ジャック』なのである。

て音が入る、っていうところでピーっくって下さい」……「ここでページをめてセットにして……「ここでページをめた。そのカセットテープを録音しましオーケストラでやり、それを録音しまし(爆笑)」

サイトで内容のサンプルを
ご覧いただけます。
www.a-third.com

TH ART Series
好評発売中!!

発行＝アトリエサード　発売＝書苑新社

哀しみや痛みなどを包み込み、
いびつだからこそ心を灯す、安蘭の"美"。
耽美画家・安蘭の約10年の軌跡を
集約した待望の画集！

NEW!!

安蘭画集
「BAROQUE PEARL～バロック・パール」

A5判・ハードカヴァー・72頁・定価2750円（税別）

陶土で猫を作り続ける、造形家・蟬丸。
源氏物語全帖を、猫57体によって表現し、
鎌倉の自然などを背景に撮影した、
美麗な写真集！

蟬丸（著）higla（写真）
「蟬丸源氏物語」

A5判・カヴァー装・128頁・定価2750円（税別）

午前三時の美術館 入場料は赤い傘。
中村里砂をはじめ、街子、LYZ、結などを
被写体に、「STEAM BLOOD」などの
写真作品5シリーズを収録。

大きなA4版！

二階健写真作品集
「Dead Hours Museum」

A4判・ハードカヴァー・32頁・定価2750円（税別）

"前の人は、そうしてくれたわ"
孤独な少女の言葉が、私を狂おしく
締めつける──。禁断の扉を開ける
暗黒メルヘン競作第2弾!!

最合のぼる 文
×Dollhouse Noah 人形・写真
「Shunkin～人形少女幻想」

A5判変型・カバー装・128頁・定価2200円（税別）

林美登利による異形の人形を
田中流が撮影、それに小説家・
石神茉莉が異形の物語を添えた
珠玉のコラボ作品集！

林美登利人形作品集
「Dream Child」

A5判・ハードカヴァー・80頁・定価2750円（税別）

聖なる狂気、深淵なる孤独、
硝子の瞳が孕むエロス。
はかなげなエロティシズムに彩られた、
秘密の玉手箱のような人形写真集！

森馨人形写真集
「眠れぬ森の処女（おとめ）たち」

A5判・ハードカヴァー・64頁・定価2800円（税別）

好評発売中!! 書店店頭で見つからない場合は、書店にご注文下さい（通信販売やインターネット書店もご利用下さい）。

村上 裕徳

「天才は狂気なり」という学説を唱え
犯罪人類学を創始した奇矯な精神病理学者

チェーザレ・ロンブローゾの思想とその系譜〈19〉

次から始まる第三編は「狂天才」と題されている。そして第二編は「狂者の文学」、第二章「狂者の芸術」、第三章「文学及び芸術上の半狂者」、第四章「政治上及び宗教上の狂者と半狂者」の、全四章に別れている。第一章は、精神病者の偏執狂的な神経症による、主として文章表現による才能の発現の抽出である。その多くは無名の精神病者だが、そのなかには、歴史に名を残す精神病者だった天才の症状も含まれる。第二章は、精神病者による、絵画を中心とする造形的才能、または、職人技の様な工芸的才能の発現である。その上で、地理的および職業的考察が加えられている。第三章は、偏執狂的だが歴史に名を残す天才の諸傾向の類型と考察。第四章は、歴史的変革期における宗教者または革新的思想家・政治家の発生と精神病的傾向、および、その相関。以上のように、概略として分けられている。

狂気の文学

ロンブローゾは言う。天才と狂気の関係は、知力の興奮状態ならびに精神病者に時々現れる天性の才能などから確認できることは、私がすでに明らかにしたとおりである。また作家のシャルル・ノディエ(一七八〇〜一八四四)は、わかりやすく書くと、次のように言っている。太

陽光線のように病的知力の発散された狂人の言説という光線が、もし理性を失わずに、レンズによって集められることで、いちじるしい光彩を放つとき、その学識聡明は、計り知れないものがある。また、その後継者でもあるテオフィール・ゴーチェ(一八二一〜一八七二)は、わかりやすく書くと、次のように言っている。狂気は大きな欠陥を生むけれども、すべての能力を停止させるものではない。精神錯

乱状態で書かれた詩歌は、しばしば完璧な詩の典型になっている。また、私はかつて英国で精神病者の臨床記録に、こういう精神病者の例を大切に保存されているギリシャの画家ドメニコ・セオトコプリ(本名ドメニコ・ザンピェーリのドメニキーノ《一五八一〜一六四一》のことか?)は「狂者」だった。その患者は錯乱の最も激しいときに、新種の大砲を発明しただけでなく、それは間もなく兵器として採用された。

ベネディクト・モレル(一八〇九〜一八七三、若年性の早発性痴呆症の発見者)の治療していた精神病者は間歇的に能力の増減が見られ、頭脳が最も明晰なときは、狂気の中であるにもかかわらず、立派な喜劇を書いた。

レカマス(不詳)は、いわゆる「学問狂」と呼ぶ患者としてアンセマン夫人の例を挙げている。夫人は錯乱状態においても機嫌のよい微笑に満ちていた。右手の麻痺の後は、左手で絵を描いたり刺繍したりした。それは驚くほど繊細なものだった。そして精神的作物も手工芸に劣

★チェーザレ・ロンブローゾ

エスキロール(一七七二〜一八四〇、ピネルの弟子、フランスの精神医学者)は、そ の臨床記録に、こういう精神病者の例を記している。その患者は錯乱の最も激しい人や、怪我をしてからドイツ語を詠う婦ずのラテン語の賛美歌や詩歌を詠うひとつも覚えていないようなことがあ使って話をし、病気の全快後、その言葉を

らず、彼女は詩を作るとすぐさまそれを詩を作り、あるいは習いもしない語彙を影響によって、無学な農夫がラテン語でロンブローゾは続けて言う。狂気の

知力の興奮状態に現われる
未知の才能や知識について

に言っている。オルト(不詳)が土瀝青(アスファルト)で擦ったスケッチに似ていた。以上のよう描いた、獅子と駿馬が戦っている図を見たことがある。それはゼエリコ

暗唱でき、それが極めて迅速で巧妙だった。

ネルヴァルは、その著『夢と生』のなかで次のように言っている。「私は心のありとあらゆる神秘を闇久のわずらひの印象を写そうとつとめるものである。私は何故病気といふ言葉を用ふるのか自分にもわからない。兎に角、自分は気分の勝れたといふことを知らないのだ。時々私は心の力が倍になったと思ふことがある。そのやうな時は世の中にわからないものは一つもないように思われた。想像は夢幻の歓喜を私に与へてくれた。自分はこのやうなよろこびを失くして迄も世間が云ふ理性というものを持たなければならないのであろうか。ここに、精神病者が錯乱から正気に帰還した際の、その狂気の中においてこそ「現実の生に溢れ出づる夢幻」を感じさせた安逸からの覚醒、つまり正気に返るということの、「新生」の悲しみが語られている。精神病には、しばしば知力活動がともなうものであり、そのことは極度の錯乱状態においていちじるしいとパァチャプ博士(不詳)が言っている。科学の歴史は、こうした数々の錯乱による症状として伝えて、多くの例による症状として伝えてきた。そういう観点から見ると、人間の知力が超自然の域に達するというような

オカルトめいた「迷信」に真実性を感じ、こうしたことを、驚異を愛する好奇心から、ある程度まで神秘的に理解する軽信者に対し、いかに彼らが科学的現象と神秘的現象を間違って相似と解釈し、意味あるものを誇張・転倒させているかということの説明ができるのである。いずれの時代を問わず、宗教の歴史には荒唐無稽な話が多い。中世における悪魔が乗り移る物語などには、ことに、前記のようなオカルトめいた解釈が多いと博士のような解釈が多いと博士は言っている。

モレルによる鬱病患者の特異な臨床例

数々の臨床例を記しているモレルは、次のような内容の記述をしている。かなり長いロンブローゾによる引用なので、読みづらさを避けるためにも、わかりやすく要約しておく。

しばしば私は憂鬱病者、ヒステリー患者、癲癇病者などが危険状態の際、異常な知力をあらわす例に出会った。これは発作前に頻繁に現われる現象である。ある憂鬱症の患者は、弁舌が巧みになり、いかにも立派にその思想を言い表すので、見るものを驚かせた。ある時は一晩で優れた曲を作り、また一流作曲家の作

患者、癲癇病者などが危険状態の際、自筆の日記で精密に描写している例である。

一八五二年九月六日、午後九時。今晩寝床へ行こうとしたら、薦骨(仙骨のことか?)と股に鋭い痛みを感じた。眠りかけると左の眼と耳に痛みを感じた。私は絶えず恐怖の念を感じていた。何か底なしの谷へ墜ちていくような。

一八五二年九月八日。終日何をすることもできない。額が固い鉄の帯で締め付けられているようだ。私は絶望のドン底に沈んだような気持ちで寝床に入った。ただ何となく恐ろしい。時には自由に妨ましさのような嫌悪の気持ちに満たされる。私の背中には細い糸のようなものが付いていて、私をあちこちに引っ張り回す。動くたびに手風琴のような音楽が聞こえる。それがい

品として恥ずかしくないものもあった。しかし私は、それから来たるべき症状を知っていた。二、三日の興奮状態の後、この患者は麻痺昏睡の状態に陥った。そして美しい彼の本能をまったく感じられない有様になってしまっている。喉かが締め付けられるようだ。そして彼は完全な痴呆になってしまった。

一八五二年九月七日。眼や瞼がひどく痛む。こめかみ(おもに左)が押しつけられるようで涙が眼に一杯溜まっている。喉かが締め付けられるようだ。そして飽くことを知らぬ飢えと渇きが絶えず私を戦慄させる。私は人目には気違いと思われるほど、腹立たしさに捕えられている。私が夢中で叫んだら、いくらか落ち着くかもしれない。とにかく、腸が煮えくりかえるほど腹立たしい。私は野獣のようだ。頭の中に何か小さな鋸でも入っているかのようだ。これが「輪」のように私の頭の中を引っかき回す。骨はまるで直ぐにでも燃えてしまう枯れ木のようだ。

かにも煩わしい。どんな強靭な人でも私のような体に実際なれば、恐怖で直ぐに死んでしまうだろう。そうであるのに人は私を嘲笑う。医者は私の苦しみを信じない。私が今までに見たあらゆる出来事が、忽然と目の前に現われる。私は屋根の上に、あるいは空中に引き上げられるように感じることがある。私は自分で自分が恐ろしい。それはまるでレンブラントが描く古いエッチングのようだ。
　いろいろな夢、死んだ馬──頭のない体がバラバラになった馬、身の毛もよだつようなありとあらゆる恐ろしさ……かと思うと、家族が目の前に現われる。しかし眼に見える形はことごとく「転倒」している。まるで「黒カメラ」が私の心の中にあって反射鏡がすべての形を小さく見せているようだ。私は、いかにも、気が狂っているのかもしれない。とにかく、私が非常に体調の悪い状態だということだけは信じてもらわなければならない。

　ロンブローゾによるモレルの引用文中の描写は、憂鬱症状の自覚の精神病理を克明に伝えている。その表現は精緻であり、とうてい無教養な者の手になる記述とは思えないが、おそらく当時の一般庶民の患者なのであろう。固有名詞の「レンブラント」に教養を感じられる向きがあるかもしれないが、当時の新聞挿絵にはレンブラントも挿絵を描いていたから一般的知識であり、むしろ、その巧みな表現力に驚くべきであろう。まるで後の時代のアンリ・ミショー（一八九九～一九八四）の詩が描く、自分が他者としてしか感じられない、漂白されたように空虚な不条理の世界を想起させるものがある。現在の視点からは、ことさら驚くほどの表現ではないという意見があるかもしれないが、このモレルの患者は、一九世紀のなかばに生きた人であり、当然なことにシュルレアリスムもフロイトの精神分析も知らなかった時代の、何ら作為を意図して創作した作品でない点が重要であろう。こうした表現が、表現としての"価値"を問うことは、表現の公開を意図しなかった当事者に対し僭越であろうし控えねばならない。しかし、こうした匿名ないし無名に終わっていく記録のなかから、人間の精神が生活の中で受ける呻吟を、後世への遺産として残すべきものと考えたモレルとロンブローゾの先駆的評価は、やはり偉大な業績というべきであろう。

好評発売中!

アルケミックな記憶
高原英理

マジカルな記憶の宝庫。

幼時に見た妖怪映画、光る骸骨プラモに貸本漫画。
六〇～七〇年代の出版界を席巻した
大ロマンや終末論、SFブーム。
タロットカードをめぐる論争に、足穂／折口文学の少年愛美学、
そして中井英夫、澁澤龍彥ら幻想文学の先達の思い出……。

文学的ゴシックの旗手による、錬金術的エッセイ集!

四六判・カバー装
256ページ
税別2200円
発行＝アトリエサード
発売＝書苑新社

月刊 ExtrART FILE.06
FEATURE: 想いは死と終焉の、その先へ……

- 金サジ《写真》〜汎アジア的な死生観のもと、衝突し共鳴する生と死
- 川上勉《漆像》〜漆によって生み出される、浮遊感ある死の光景
- C7×平田澱《絵画》〜死を受け入れ、その先に夢見るもの
- 三代目彫よし×須藤昌人《刺青・写真》〜日本の自然と織りなす伝統刺青の美
- 山吉由利子《人形》〜古びた会場で居心地よさげな、お転婆人形たち
- Kamerian.《絵画》〜"可愛い"という隠れ蓑を剥ぎ取り、性と暴力を赤裸々にする
- 目羅健嗣《絵画》〜古今東西の名画に紛れ込んだ、ネコ！ネコ！ネコ！
- 中野緑《絵画》〜さまざまな技法で描く、物語性のある世界
- 井村一巴《写真》〜写真から意味をそぎ落とす、セルフヌードとピンスクラッチ

「堀江ケニー「school girl diaries ―池島編―」」／安蘭「美しき死体」展
「発掘！知られざる原爆の図」展／住谷隆・住谷やす子・中井結「親子三人展」

表紙／堀江ケニー
A5判・並製・112ページ
定価／**1,200円**（税別）ISBN **978-4-88375-211-9**

月刊 ExtrART FILE.05
FEATURE: オブジェの愉しみは、ひそやかに

- 冨田伊織《標本》〜透明標本のパイオニアが挑む、生物の美学
- 大槻香奈《絵画》〜表現の可能性を試す、実験的ドローイング展
- 吉成行夫《写真》〜人形を被写体に写す、ダークな幻想とエロス
- 長谷川友美《絵画》〜寄る辺ない少女たちが、静かに奏でる物語
- 望月柚花《写真》〜世界の狭間に揺らめく、幻影を写す
- マンタム《オブジェ》〜死を受け止め、生命を与える、現代の錬金術師
- 吉川敏夫《造形》〜自然美を生活の中に溶け込ませる
- キジメッカ《絵画》〜鈍く滑稽なものたちの美学
- 横田沙夜《絵画》〜軽妙なペン画で見せた新境地

「SUNABA動物園」展
「今日の反核反戦展2014」展

SPECIAL REPORT
ヴンダーカンマーの城、アンブラス城訪問記
文・清水真理

表紙／マンタム
A5判・並製・112ページ
定価／**1,200円**（税別）ISBN **978-4-88375-204-1**

月刊 ExtrART FILE.04
FEATURE: 少女は、心の奥に、なに秘める

- 蜷尤〜快活な制服少女と、妖しい神話の神々
- Zihling〜少女は、人形のように見えるモンスター
- 谷敦志〜枯れゆく花の美をとらえる
- 林美登利〜愛おしき我が子としての人形
- 武井裕之〜制服少女写真家の新境地
- 立島夕子〜絶望に屈しない、生の力を描く
- 村田兼一〜少女の内に秘めたものを、解き放つ魔力
- 西牧徹〜妖しい黒戯画が闇に浮かんだ個展会場
- 蝉丸〜陶器で作り続ける気高く凛とした猫
- ソーワーカ〜現代美術と仏教を接合させる僧侶らのユニット
- Shin3.〜拘束により生まれる身体美を写す
- 界賀邑里〜文学と絵画の幻想がもつれあう、物語性の強い絵画
- 「トリックオブジェの世界」展〜驚きに満ちたオブジェたち！
- 成田朱希〜ホテルの部屋全体をペイントして金魚舞う異空間に！

定価税別1200円

月刊 ExtrART FILE.03
FEATURE: 闇照らす幻想に、いざなわれて

- 花蠱〜可愛らしくもダークな幻想宇宙
- 武井裕之〜制服少女と陶器との純な関係
- 坪川択史監督「ハーメルン」
- 沙村広明×森馨〜気高く薄幸な少女の宿命
- 宮川あゆみ〜神に仕える巫女が描く美と愛
- 松village光秀〜現代アジアの捻れの化身
- 甲秀樹〜ほんのり色香漂う少年たち
- 村田タマ〜壁一面にタマ、タマ、タマ、で圧巻！
- 濱口真央・中井結〜蝶によって導かれる闇の幻想
- 市場大介〜心の座標軸を開放せよ！
- 「TARO賞の作家 II」展／酒井健仁・ヤマガミユキヒロ・タムラサトル・大巻伸嗣・天明屋尚〜ベラボーなTAROスピリッツで羽ばたく
- 「妖華絢爛〜横溝正史トリビュート〜」展
- 「種村季弘の眼〜迷宮の美術家たち」展

定価税別1200円

月刊 ExtrART FILE.02
FEATURE: 日常を、少し揺さぶるイマージュ

田川春菜／佐久間友香／鈴木陽風／
髙木智子／_underline／井村隆×井村一巴／
ナタリー・ショウ／擬態美術協会／
蒼月流×石舟煌／土田圭介／玉村のどか／
たま透明水彩を描くテクニック／
「人形偏愛主義」展／ギャラリー アートグラフ

定価税別1200円

月刊 ExtrART FILE.01
FEATURE: 身体をまるで、オブジェのように

谷アツシ／こやまけんいち／
七菜乃×Dollhouse Noah／東學／
小林槑峨／瀧彫子／清水真理／林美登利／
ARUTA SOUP／椎木かなえ／中林めぐみ／
兵頭喜貴／ぴんから体操／
「国宝みうらじゅん いやげ物展」

定価税別1200円

中之条ビエンナーレの
なかんじょ劇団に参加して

弦巻稲荷日記

いわためぐみ

中之条ビエンナーレは現代美術を核にしたイベントで、2007年から2年おきに開催されており、今年で第5回目になる。温泉街の空き建物、公民館、富沢家住宅のような18世紀末に建てられた国の重要文化財にも指定された学校の使用していない校舎など町内各所で、総勢130組を超えるアーティストによるアート展示、演劇、身体表現などのパフォーマンス、ワークショップ、マルシェなどが開催された。そのすべてを観るとのは、車移動が前提で展示だけの見学でもとても一日では回り切れないが、展示パスポート提示でのスタンプラリーがあって、パスポート提示で温泉の入浴料が割引になったり、すべてのスタンプを集めると抽選に参加できたりと、温泉街ならではの特典も満載されていた。

さて、今年の中之条ビエンナーレには、縁あって、取材に行くというのではなくて「パフォーマーの一人」として、参加することになった。オープニングとエンディングにオリジナルのお芝居を作る「なかんじょ劇団」の立ち上げに関わることになったのだ。ビエンナーレ

★中之条ビエンナーレのパンフ。
ヴィジュアルは飯沢康輔氏の作品。

全体に関しては、弊誌でもコラムを連載中の加納星也が次号あたりにレポートしてくれるかも？なので、ここではその、なかんじょ劇団のことを記していきたい。

なかんじょ劇団は、中之条の地元言葉「なかんじょ劇団」は地元を中心とした街の人で作る劇団なのだ。中之条の地元では、なんと回覧板に劇団員の募集要項が掲載されて、オーディションも行われた。

集まったのは小学生から壮年者まで、中之条だけでなく、前橋、伊勢崎、高崎からの参加者、そして、東京と群馬を行き来して暮らす私、神奈川か

ら参加した作家の山田裕子さんなど、本当にこのオーディションがなければ、出会うこともなかったかもしれない人たち。イケメン二枚目俳優は、地元のサラリーマン。地元の獅子舞では10代から活躍していたという芸達者。主演女優は、地元の病院の受付嬢。コンビニ店員のおかーさんは、回覧板の募集を観て、悩みに悩んで参加したという。

主演の「中野ジョー」くんを演じたまっひーは、前橋の小学生。8月には前橋で市民ミュージカルで活躍したり、合唱団活動なども行っている子役さん。みんなのアイドルなっちゃんは中之条の小学生、ダンスのクラスにも通う女の子。稽古に皆勤賞で参加したようさんは、仕事に家事に、子育てに奮闘するおかーさん。家族には「ただでさえ忙しいのに、これ以上忙しくなってどうするの？」と言われたそうだが、「今しかない、今やらなかったら、どんどん出来なくなる」と応募を決意したという。そんなおかーさんのオープニングパフォーマンスのがんばりを観て、後半には、息子のかっちゃんも参加することになった。かっちゃんは、テーブル

202

TH FLEA MARKET

トークを遊ぶ若者。どんなシステムで遊んでいるの?と質問したら「クトゥルフです」と答えてくれた。ダイス目に左右されるシナリオが破綻してしまうことよりも、ロールプレイが楽しく進むシステムというのが楽しくなるほど、演劇初体験に興味があるという。恵さん的に、すてきな出会いの一瞬だった。

そんな芸達者もいたが、ほとんどの参加者が、みな演劇未経験者。そんななかで、地元に劇団を創りたいと夢見るさくらちゃんや、たかあきさんのような演技経験者に引っ張られる形で、奇妙なお芝居の稽古は進んだ。

奇妙というのは、このお芝居は、台本がなかったのだ。地元を舞台にした、音楽劇をつくる。その趣旨があるだけ。

演出家が与える課題は、声を出すこと。しかし、インプロ的な基礎訓練を行うことと、それもどちらかというと基礎力をあげるというよりも、仲間意識の形成や、ユニゾンでの動きなど、セッション的な要素に役立つプログラムだった。それから、稽古時間の設定

に、有志がつのってのフィールドワーク。中之条の街、そして山々をめぐり歩く時間があった。このフィールドワークなしには、この芝居は成立しないのだ。なぜなら、この中之条でしか出来ない芝居を作るのだから。

芝居には、中野ジョーくんという少年が、おかーさんを救うために冒険をするという演出家の課題を最初にはなかった。参加する劇団員たちが、場面を設定し、セリフはその場、その場で、自分の役柄が物語にすすめるために、どんなことを言うのか考えて口にする。即興芝居だ。フィールドワークででかけた山々が、登場場面になり、山道を登る足取りを思い出せば、山を登るシーンの足取りは重く、川の水の冷たさや、滝の流れを思い出し、温泉の暖かさ、美味しかった酒まんじゅうなど、それらすべての体験が芝居につながった。

芝居の始まりは、実際に芝居をかけることになっていた、中之条ふるさと交流センター「つむじ」。中之条の観光の人々を苦しめるイワナガ姫ですが、長老は、その怒りを鎮めるためには、好物の酒饅頭を供えるとよい、しかも

プや青空市なども開催された交流スペース。四万温泉の湯を運んだという町の人々を一人が入る決心をします。

浅間山の火口につくと、お父さんの身代わりとなり、ジョーは町に帰ることになります。しかしイワナガ姫は、酒饅頭の中に入っているのが子どもではないことに気づき、再び怒りが爆発します。

中之条町には、様々な妖怪が現れ、人々は天変地異に苦しみます。飢饉を救うため、ジョーは食糧を探しに出かけ、栗の木を見つけますが、それは実は毒の実で、お母さんや町の人たちは死んでしまいます。途方に暮れたジョーに、物知りのさえずり岩が知恵をさずけます。四万温泉の湯を飲むとちどり年。彼がなぜかやってきたのかの話を町民たちが聞くと……。というのが前編。

公式サイトのあらすじはこうだ。

「浅間山の神様、イワナガ姫は、大変怒りっぽい神様で人々はいつも噴火を恐れています。ある日、大噴火して町の人々を苦しめるイワナガ姫ですが、け、中之条町は涙で海になってしまいます。そこへ、トキノハコブネに乗ったマロン様が現れ、ジョーを100年前の中之条へと誘うのでした」

このつむじ、古い温泉街の町並みに突然あらわれる不思議な建物だ。円形の中庭を取り囲む建物群は、南の島のリゾート地にでも立っていそうなデザインだし、異空間にそこだけ、異空間的なのだ。しかし、本当にそこだけにやってくるのかもしれないなぁ、などと思ってみた。

そんな異空間で、中之条のアートビエンナーレを祝うために、中之条のアートの神様マロンさまを呼びだそうと、みんなで儀式を行おうとするところが芝居の冒頭だ。

しかし、なぜかやってきたのは、少年。彼がなぜここにやってきたのかの話を町民たちが聞くと……。というのが前編。

公式サイトのあらすじはこうだ。

「浅間山の神様、イワナガ姫は、大変怒りっぽい神様です。絶望したジョーは、何日も泣き続泉は100年前に枯れてしまったと知ります。絶望したジョーは、何日も泣き続け、中之条町は涙で海になってしまいます。そこへ、トキノハコブネに乗ったマロン様が現れ、ジョーを100年前の中之条へと誘うのでした」

途中、イノシシと猿に、ジョーや町民たちが襲われるシーンには、中之条ビエンナーレに参加している作家の飯沢康輔氏が、自身の作品であるイノシシとして友情出演もした。飯沢氏は、エンディングの当日もイノシシとして壇上にあがった。

ところで、この公式サイトのあらすじは、後編の宣伝のために公開された。会期中の一ヶ月間で、前編の連続だった。会期中の一ヶ月間で、前編の続きとしての新作を、ゼロから作っていったからだ。エンディングシーンも、なかなか全員の納得のいくエンディングにおさまらなかった。だのだが、上記のような即興的手法で進公演二週間前の稽古中のあらすじはこんなだった。

「トキノハコブネで100年前に温泉のお湯を汲みにきた中野ジョーくん。最初は、みんなに100年後から来たことを納得させるのに苦労したのですが、通りかかったイワナガ姫とアガツマガワの二人の神さまと会話をするジョーを観て、ただものではないこと

を認めた町の人たち。
おかあさんを救うための温泉のお湯なでアイデアをもう一度沸かすんだ?みんなでアイデアを出し合う。

枯れてしまう温泉。実は、温泉を汲むために、土地の水の神様であるオロチを傷つけてしまったのでした。

おかあさんのために汲んだ温泉のお湯を運ぶために、もう一度マロンのお湯を運ぶために、もう一度マロンの力を借りようとするのですが、人間の愚かさに、マロンは帰ってしまう。

枯れてしまった温泉街。救ってくれない神様。絶望のふちに再び泣く少年ジョー。未来には、100年生き業家のジョーを漁村として繁栄させた実て帰ったジョーは、母の腕中で、『ただいま』と息を絶える……」

いや、こんな終わり方はいやだ。中之条の四万温泉のお湯が枯れたままで終わっては、中之条のお祭の芝居としてどうなんだ。そんなかっちゃんの叫びから、ジョーが「こんなんじゃない」と巻き戻すことになった。

実際に、街が海になるところまで演出して、ジョーのセリフで、マロン登場まできもどし、そこから、もう一度、四万温泉のお湯を村人の手で沸かす冒

険を組み立てることになった。どうやってトンネルの横から、登山道がひらかれる摩耶の滝。轟々と水をたたえる滝の姿をみながら、みんなで芝居のエンディングを考えていた。

そんなとき、二枚目俳優が、「そういえば、源泉の奥にあたる場所に、摩耶の滝があります」と、提案を始めた。「伝説だけ読むと、もっと静かな滝なのかと思っていた」

この滝の音に、芝居を再現する。縁結びの伝説は、子供の授からなかった夫婦が、おつげで温泉に入ることで恵まれた摩耶という美しい娘。しかし、摩耶姫には気に入った縁談が来なかった。ある日、おつげで滝にでかけると、鹿を追ってやってきた青年と出会った。そのことから、この地の薬師様にまいると縁結びのご利益があるという。これだ。この伝説が、キーワードになる。

ジョーは、未来に温泉を運ぶ母を助けるのではなく、この100年前の中之条の地で娘と出会い、結婚し新しい繁栄を中之条にもたらす。飢饉にあえぐ100年後ではなく、繁栄したた100年後に、ジョーの子孫としてジョーが生まれる。

ふと、すべてのお芝居が終わってから、我が家の娘がつぶやいた。
「おとうさん、この子に名前をつけて「その子はジョーだ」
エンディングの上演の午前中、有志の

「この滝だけ読むと、もっと静かな滝なのかと思っていた」

そんな風に、私たちの芝居はできがったのだった。

なお、ジョーが出会う困難の中には、妖怪が出てくるのだが、その中には、小学生のなっちゃんが考えた「いきものがかり」など、大人では考えつかないようなものも登場する。それを今井氏はすべて取り入れて物語を紡いでいった。
そんなアイデアの中に、メロディーラインの演出があった。

中之条町にはメロディーラインがあるのだ。国道353号線の途中には、車が走ると、「いつも何度でも」が流れる場所があるのだ。そのメロディによって退治されるおろち。そのアイデアも誰が出したものだったのか。

「このメロディも、このお芝居そのも

TH FLEA MARKET

★（上2点）なかんじょ劇団「ジョーとゆかいな仲間たち（未来編）」上演場面　（下）なかんじょ劇団に集ったメンバー

「かなしみは　数えきれないけれど　その向こうできっと　あなたに会える」

ジョーはおかあさんに会うために旅をする。そして、最後に鹿追いの娘と恋におちる。その出会いの符丁だ。

他にも、ジョーの目の青と、中之条の青い空。ジョーが、神様の力で未来に帰るのではなく、街のみんなと、力をあわせて未来を作り出すことを選ぶとこなどが符丁していた。

だれも、この音から芝居を作ろうなんて思ってなかった。そんな作業ならもっともっと簡単だったのだ。何時間も何時間もうじゃないと話し合い、意見を出しあい作った芝居。でも、最初から、ここに答

えはあったんだね、と娘が微笑んだ。その瞬間を私は忘れない。

地元で土地の物語を作るということ。作ることの楽しみ、何もないとこから作ったはずなのに、ちゃんと土地に答えがあったことに感動するとともに、ここでやった劇団員たちとの作業が奇跡の作業であったこと、それに出会えたことに感謝したい。

音楽部門に参加しようと応募した、私とサックス奏者のかおりさんもいつのまにか演出家に女優としての役割を求められ、気がついたらセリフを口にして物語の中に立っていた。

今回、こんな形で企画に参加することで、見学者として、通り過ぎるだけではできない交流がそこにあることを知った。また、再来年会おうね、そんな出会いがたくさんあるに違いないと思った。この企画がなければ出会わなかった劇団員のみんなたち。そして、この芝居がなければ、気が付かなかったメロディラインの音。中之条に行って、メロディラインを踏むたびに、私はきっと思いだすのだろう。この愉快な仲間たちと、まるで、魔法にかかったように

彼女は、「いつも何度でも」の歌詞が、この「ジョーとなかまたち」の物語に符丁するというのだ。

作った芝居のことを。

205

TH特選品レビュー

(市) 市川純
(大) 大江和希
(岡) 岡和田晃
(梟) 梟木
(沙) 沙月樹京
(田) 田島淳
(並) 並木誠
(祥) 西川祥子
(遼) 西村遼
(日) 日原雄一
(M) 本橋牛乳
(吉) 吉田悠樹彦

荻原魚雷
書生の処世

本の雑誌社、15年6月、1500円

★人生に疲れたときには、荻原魚雷の本がいい。荻原さんはだめなひとにやさしい。おだやかに休ませて、明日への希望とあきらめをくれる言葉をもらえる。

「半人前でも生きやすい世の中になってほしい。そして人類の叡智はそのためにつかわれるべきだと願っていた」。

本当に、そうである。まったく、この生きづらさはどうしたことか。人類は何をやってるんだろうか。私が半人前以下なせいか。

なら、しかたがない。「性能のいい人なら、張り合ってもしょうがない」。「だったら、彼らにできないこと、やらないことを探すのもひとつの処世だ」。荻原さんのことばは、やさしくて、とってもためになる。これからはそうしていこうという、人生の指針だ。ゆるい指針だが。

言圧、ということばがでてくる。言葉にふくまれる圧力のことを言うらしい。ほどよい言圧の文章は、読んでいて心地よく、気分が沈みがちなときでも読めるという。この本も、そんな文章でいっぱいです。(日)

ユライ・ヘルツ監督「火葬人」
＋カレル・イェシャートコ写真展

LIBRAIRIE6/シス書店、15年8月12日〜29日

★チェコ・ヌーヴェルヴァーグの巨匠ユライ・ヘルツが監督した映画『火葬人』に、原作小説を日本語訳したチェコ文学者の阿部賢一が字幕を添えたもの。上映会場となったLIBRAIRIE6では、スチール写真の展示も行われた。映画版の『火葬人』は一九六八年に完成したが、プラハの春のアオリを受けて上映禁止となってしまった問題作で、日本の映画雑誌でも、ほぼ無視されてきた現状がある。

満を持して視ることのできた本作は、主演男優ルドルフ・フルシンスキーの「ツヤツヤな丸顔のアップ」(YOUCHAN)と、意外にも原作に忠実なセリフやストーリー進行、ルイ・マル監督の『地下鉄のザジ』を彷彿させるコミカルでファンタジックな演出に、エオリエンタリズムに満ちた画面構成が見事。西洋と東洋をまたいだ「死」のモチーフに、狂気が日常に浸透しファシズムが〈個〉を包摂していく過程の描出は、図らずも現代日本の状況と二重写しになっていた。(岡)

柳家喬太郎
ほんとのこというと…サソリのうた

よみうり大手町ホール、15年5月29日

★ひさびさに興奮して帰ってきた。落語が好きでよかったと、しみじみ感じた春の夜だった。「よみらくご 新作好み」のトリで、「長講60分スペシャル」を任された喬太郎師匠。数多ある持ちネタの中からテキトーに長いのを演じる、なんてことはしなかった。十八番の新作落語四篇「ほんとのこというと」・「夜の慣用句」「華麗なる憂鬱」・「母恋いくらげ」を、ぜんぶつなげて組み合わせて、しかも、前の演者のフレーズもすべて注入し、随所に爆笑が沸き起こった。そしてラストは、つきあい始めのカップルが、「ほんとのこというと」の現場に向かおうとするというループ。キョン師は以前、「古典落語のぶっ繋ぎをやっ」という演題で古典落語のぶっ繋ぎをやったことがあったけど、さしずめ「新作

TH FLEA MARKET

「七転八倒」か。いや、凄いものを聴いたもんだと、興奮しながら帰りの電車に乗った。

そのたった一月後だ。また別な衝撃にうちのめされた。

千葉雅子・作の新作落語、「サソリのうた」。往年の東映映画「女囚さそり」ワールドを喬太郎師匠が演じ、果たしてすさまじい高座になった。シスターの演技をするときに、羽織を頭にかぶるみたいな小細工も好きだし、60近い女教師がキャピキャピした口調で、放課後の美術室で男子生徒と起こった情事を語るところなんか、すっごい生き生きとしてたし。「こんなとこ脚本にはなかったんだけど、ごめん千葉さん」なんて漏らしたりして。

でもそんなのは末節なんだ。やっぱり感動したのは、誰より美しいといわれたテレサが、修道院の仲間・マリアの亡骸を手に、海へと沈んでいくラストシーン。どうしようもなく綺麗な絶望が溢れてる。またしても凄いものを観た、と興奮の帰路で。キョン師、今年は映画や芝居に、落語協会「謝楽祭」の実行委員長もやるそうで。また帰り道が楽しみだ。(日)

サワダモコ個展
METAGRAMED

新宿眼科画廊、15年9月4日〜16日

★大阪在住のアーティスト、サワダモコの東京での個展。鮮やかな蛍光色を使い、大きな目のアニメ絵風の少女が印象的。特に表題作「METAGRAMED」は1167×910mmの大きな作品で、その透明感のある色彩の瞳の中に吸い込まれそうになる。今回の作品ではどの少女もヘッドホンをして、作品タイトルは「シャットダウン」「ブルーのキャッシュメモリ」など、デジタルな雰囲気が基調となり、四角い形状のブロックが描き入れられているものも特徴的だ。

しかし、ほとんどの作品はキャンバスにアクリルや油彩で描かれ、四角形の輪郭も完全な直線ではないところにアナログな人間らしさがある。

手法的に面白かったのは「上書き保存」。スマホを持って立つヘッドホン少女の背景には、クロスワードパズルや楽譜などが貼り重ねられ「上書きされる胸キュンな、感動するほど残酷で煌びやかだった。そこで繰りひろげられる愉快で、取り返しのつかないほど残酷な楽隊が入ってった。舞台もめちゃくちゃなにしろ大音量だった。生バンドの余韻だけを紹介。

本物のファスナーを使ったワンピースの質感が鑑賞者の此岸と絵の中の彼岸をつないでいるようだった。(市)

東京03 FROC A HOLIC
取り返しのつかない姿

赤坂ACTシアター、15年6月7日

★大変なものを見た。この感激をより鮮明に伝えるには、どうしたらいいか。熟成させた文章を練り、美しい言葉でこの舞台を再現できそう。とかなんとか慣れない決意さえ。しただけのまま二、三週。感激の内容は既に忘却の彼方に。凄かったなあ、という思いばかりが残って、でも他はどんどん忘れる。どうすんだこの不良債権。

と思ってたらこの公演、こんどDVDになるそうで。ならいいや、再現そちらでってことで、僕はザアッと、感じた壮大な悪ふざけ。面白かったなあ結婚式で花嫁を連れ出し、駆け落ちする本当の恋人を、あんなブスにバッカじゃねえの(笑)と茶化す職業のふたりとか。俺も一回やってみたいなあ。HOLICになりそうなFROCが、他にもたくさん詰まってる。いい悪ふざけだった。DVDで、また観よう。記憶とぜんぜん違ったりして。(日)

ブレヒト
アンティゴネ

谷川道子訳、光文社古典新訳文庫、15年8月、800円

★昨年、岩波文庫でソポクレスの『アンティゴネー』新訳が出たが、ヘルダーリンによるこの古代ギリシア悲劇のド

イツ語訳に基づき、ブレヒトが改作したのがこの作品。ドイツ語を経由してさらに邦訳することで重訳になる側面もあるが、ブレヒトの手が加わって、この劇は現代的な問題を直接に訴えるものとなっている。

作品は、侵略戦争の戦場から逃亡したため、殺されて野ざらしにされた兄ポリュネイケスを埋葬したい妹のアンティゴネの主張と、彼を殺し、埋葬を禁じる国家主義的な王クレオンとの対立軸に貫かれている。ブレヒトはクレオンをヒトラーと重ね、劇の本編前に第二次大戦末期のベルリンを舞台にした「序景」を書き、本編でもクレオンを「総統」と表現する箇所がある。強大な権力者を前に誰も反論できない状況で立ち上がるアンティゴネの勇士は、ギリシア演劇ならではの要素を幾分そぎ落とし、我々と同時代人のような親近感を強くしている。(市)

戦後日本住宅伝説
――挑発する家・内省する家

八王子市夢美術館、15年6月14日〜7月20日

★量塊的なミニマル彫刻的な面影を持ち、現代の狭小住宅の先駆でもある東孝光の《塔の家》(1966)に代表される、16人の大都所建築家により戦後に設計された個人住宅の芸術的側面に着目した展覧会。

公共建築の設計で名を成す有名建築家により設計された自邸や個人住宅は、そのきわめてプライヴァシーに富んだ性格の制約から、一般に知られる機会は少なく、一部の建築家や建築史家など建築関係者の間で僅かに共有されてきた情報という感が否めない。しかし、今回の展覧会では、そうした制約の一部を一般に提供したといえる。大規模な公共建築やメガロマニアックな都市計画だけが、建築家の思考や理念の具現ではなく、逆に個人住宅でこそ、ミクロコスモスとしての建築家の息遣いや建築家の世界観がダイレクトに、そしてその住人に対して、挑発的に宿っているとさえ云え

るのである。

会場では、エントランスに本展のいわば鍵的概念として、東孝光の《塔の家》の内観の実測図がフロアーの床下に貼られて、来館者の期待を膨らませる。そして各建築家の16のセクション毎に、2013年に八王子市夢美術館で開催された本展出展者の建築家のひとりでもある本展出展者の建築家のひとりでもある「坂本一成住宅めぐり展」の折に効果的に使用された、住宅の外観や内観等を大きく引き伸ばした写真が転写されたタペストリーが吊るされ、観者に現場の建築の雰囲気と臨場感を醸し出していた。他にも精密なマケット(模型)や映像、建築家自身によるラフスケッチ、設計図等などの詳細でレアな数々の資料が展示され充実した内容となっていた。

出展された16人の建築家とその建築の陣容の一部を次に紹介する。先ずはナショナリズム的な側面を見せる日本的なモジュールを適用した丹下健三設計《住居》(1953・現存せず)。建築家のトレードマークとなった宙に浮く形式(ピロティ)が、「下界から隔離した夫婦愛の空間」と評される、菊竹清訓設計《スカイハウス》(1958)。戸外と一体となった開放的な住居の提案、清家清設計《私の家》(1954)。メタボリズムの設計思想を反映した、黒川紀章設計《中銀カプセルタワービル》(1972)。ネオ・ダダの芸術家の吉村益信の本拠地となった磯崎新設計《新宿ホワイトハウス》(1957)。ドイツの哲学者ヤスパースに学んだ、異色の経歴を持つ安藤忠雄設計《住吉の長屋》(1976)。評論家の多木浩二氏の詳細な論考で知られる、伊東豊雄設計《反住器》(1976・現存せず)。オブジェ志向の毛網毅曠設計《反住器》(1972)などの重要な住宅の資料のプレゼンテーションが並ぶ。建築学的だけではなく広く一般にも評価されるべき内容であった。

なお本展覧会監修は、2013年のあいちトリエンナーレ芸術監督を務め

208

小夜子 光と闇の夜

東京都現代美術館、15年5月30日

★東京都現代美術館での山口小夜子展の関連企画として行われたパフォーマンス。山口小夜子と交流があった作家たちが偲んで集い盛り上がった。開演前から山口小夜子のDJ音源が流れている。山口は子どもの頃から音楽を好みその自己表現の手段だった。A.K.I.PRODUCTIONSは山口の詞を用いてヒップ・ホップのラップを披露した、美術や建築関係の優れた研究や著作で知られる、東北大学教授の五十嵐太郎氏であったことは特筆に値しよう。また企画案者のひとりとして、早い時期から東孝光《塔の家》の彫刻的な造形芸術性に着目し、何らかの戦後住宅の展示を模索していたという建畠哲氏（埼玉県立近代美術館館長、美術評論家）の存在もなくして本展は成立しなかったといった趣旨の開催経緯の説明が、7月4日の五十嵐太郎氏のギャラリートークの折になされた事は成立する。なお本展覧会は埼玉県立近代美術館、広島市現代美術館、松本市美術館からの巡回展。（並）

する。荒々しくパワフルでアンダーラウンドの力も感じさせる。宇川直宏（with ハチスノイト）はノイズなどを用いる。ハチスのヴォイス・パフォーマンスはメレディス・モンクを彷彿とさせ、情念に挑んだ。続くPLASTICS（立花ハジメ、中西俊夫）は中西のヴォーカルとギターに立花も演奏で応じる。グランジ感は山口に通じる80年代の空気が漲る。コンテンポラリーダンスの黒田育世は内面と向かい合いシャープに動き、純粋な意識が揺れると時に過剰な狂気も現れる。ライト中で淡々と舞う姿をピアノの音色が演出した。充実のソロダンスだ。伊東篤宏はシンプルに蛍光灯を用いたアート作品持って動かし、テクノ音やノイズが立ちこめる。灰原敬二は水の入ったグラスを鳴らしてパフォーマンスを繰り広げた後、声を用いて表現をする。男らしいイメージがあるアーティストだが、今回は繊細な横顔をみせた。いずれの作家にもオルタナティヴなものを大切にした山口の独特な感覚をみだすことができる。

生西康典×掛川康典（飴屋法水、萌（Moe and ghosts）、藤田陽介）は萌と思うものをセレクトし、古典から現代まで幅広く活躍した。伊藤道郎の姪の古荘妙子に伊藤のメソッドを学び、山口はモデルとして日本の美を打ち出し、山海塾との活動の頃から空間や表現を操作するようになる。舞踊界では勅使川原三郎とも作業も行った。やがてウェアリスト（着る人）と名乗り新しい美と活動の姿を提案してきた。シーンの中で独自の場を築きあげ、メジャー・マイナーに限らず自分が面白いと思うものをセレクトし、古典から現代まで幅広く活躍した。伊藤道郎の姪の古荘妙子に伊藤のメソッドを学び、その ワークショップは好評を博した。

闇を巡る物語を語っていく。飴屋は声やホーミーのような音を発する。前衛演劇のアルトーに通じる世界だ。藤田の楽器もオルガンのような効果を生みだし、小品だが充実している。ラストの山川冬樹は後方から山口の仮面をつけて現れ、やがて衣装を脱ぎ、マスクを置くと動物のように力いっぱい叫び、衝動を表現する。すると心拍音が響き、ライトが点滅する。身体にセンサーをつけ命をさらけ出している。身体にセンサーをつけ楽器のように用いており、太鼓などを鳴らす展開もあり、美術と音楽の境界線を意識している。この2組は震災後という時代を考察する視点も持っており時代と展覧会の関係を結ぶ内容だった。

（吉）

益若つばさ fetish

光文社、15年7月、1800円

★益若つばさというと、いまだギャル雑誌モデルというイメージを持っている人も多いかもしれない。それに、その頃の活動から彼女のファッションに影響された女性読者も多いだろう。その頃の彼女の活動にはそれほど興味を感じなかったのだが、最近の彼女の活動はとても面白いと感じるようになった。

売れなくても自分の好きなテーマを優先して本を作りたいという思いから出来上がった本書は、題名の通り彼女が実は昔から好きだったフェティッシュ

木村伊兵衛写真賞40周年記念展

川崎市市民ミュージアム、15年7月18日〜9月23日

★日本写真界の芥川賞と呼ばれる、木村伊兵衛写真賞。1975年に創設された第1回から2014年の第40回までの全受賞作品が一堂に会し、展示される様は圧巻である。何れの受賞作品にもその栄誉に相応しい、深みと生彩を宿している。

個人的な感慨を覚えた写真家を次に列記してみる。オブジェ的な死んだ魚の饐えた香りが清新に満ちる今道子の現代社会の退嬰的現象としての廃墟へ打ち出したフォトブックである。セクシーな黒い衣装で十字架にはりつけてみたり、ナース服に注射器を手にするなど、これまであまり表に出さなかった彼女の好みがO_TAのコラージュアートと共に前面に押し出されている。ただし、圧倒的な暗黒世界に飲み込まれることなく、どことなく陰影を漂わせつつも、爽やかで可愛くまとめ上げることも忘れていない。(市)

のノスタルジックな視座を有する、宮本隆司。臨海部の工場の無機的に増殖するパイプラインやバラック建物の醸し出す独特の雰囲気を捉えた畠山直哉。郊外の新興都市に生きる人々の表情や住宅の人工感を捉えたホンマタカシ。ガーリー・フォトで時代を席巻した長島有里枝、蜷川実花、HIROMIX。自傷の痕からひとりの人間の存在の切実さを照らす岡田敦。奇跡ともいうべき幻妖たる艶めかしさが深い魅力の志賀理江子。デジタル処理が施された肌理の表情が精密で、ロールシャッハテストの模様のような風情を湛える高木こずえ。当局の規制も厳しい中国社会で性的マイノリティーのドラッグクイーンの生活とその日常の表情を追った菊地智子等の作品が心に澱のように沈殿していく。作品のメッセージ性と、そのなゆみも現れ進んでいく。ピアノの音が作品に深く湛えられた時代の陰影、病理などの強度について考えさせられた展示であった。

なお1988年に開館した川崎市市民ミュージアムは、早い時期から、映像の世界観やゴッホの色彩を感じさせる蒼い紐の美術と空間を蠢き、アルトーの表現と時空が舞台に広がっていく。前衛芸術家の狂気と内面の軌跡も彷彿とさせた。

やがて二人は大きな布を用いて舞う。男は布の中にくるまり、近代以前をも思わせる民俗的な儀式的な音立ち込める。ラストシーンの及川はマイムを思わせる動きになっていく。名画「天井桟敷の人々」のフランスの名優J・L・バローを彷彿とさせるようなJ・L・バローを彷彿とさせるような表情が印象的だ。高齢なアーティストの作品と滞在は現地の観客たちに温かく迎えられた。

及川はアルトーに着目し、バローのアルトーの解釈と西洋のアルトーの言説とバローの身体技法と西洋の身体表現などを意識しながら踊る。時にウッチェロの絵画のキャラクターように舌をみせて響きはじめ、舞踏の相良はゴッホの筆

及川廣信身體工作坊
ゴッホ、アルトー、ウッチェロへとめぐる一つの神話

★台湾・台北で及川廣信身體工作坊が行われた。

左右に画家ウッチェロとゴッホの絵が掛けられている。共にフランス前衛演劇のアルトーが好きな画家で、それにちなんだ演出だ。及川が登場する。舞踏の相良映画俳優のような表情だ。舞踏の相良を紹介し、50年代はバレエ、やがてマイムを目指した。一方、及川は日本にそのマイムを紹介し、50年代はバレエで活躍。やがてパフォーマンスを舞台芸術の側からベジャールもこの時代にこの方向を目指した。一方、及川は日本にそのマイム紀探求をした。フランスではアルトーに続くように、演劇のバローは「全体演劇」という名前で活動をする。バレエの(並)

TH FLEA MARKET

奥谷道草
オモシロはみだし台湾さんぽ

交通新聞社、15年9月、1200円

★奥谷道草とは、「散歩の達人」誌に寄稿しているライターで、当人の言を借りれば「中性的センスで雑貨モノ中心に喫茶・エスニック等の企画を取材・執筆」している。購読者ならずとも、同誌HPでの連載「グルメの迷宮」にアクセスすれば、軽妙洒脱で"粋"な文章芸を堪能することができるが、この奥谷道草、実はヒューゴ・ハル名義で、J・H・ブレナンのカリスマ・ゲームブック〈グレイルクエスト〉シリーズの挿画を担当しているイラストレーターでもある。

探究するなど独自の境地を模索する。その足跡を通じて多くの作家、評論家、学者を育て、戦後の舞台芸術に影響を与え、その世界は2010年に英国で紹介された。アジアへの今回は本人も参加し3日間ワークショップ等も行われた。座談会では筆者も発表・発言し、さらには日本の上演芸術についても講演を行った。及川は現地の舞踏ファンたちとも交流した。(吉)

ありHPには「Role&Roll」で「詮博士とドナの謎石」を連載しているパズル作家であり、あるいは創土社の『ホームズ鬼譚〜異次元の色彩〜』に「バーナム二世事件」、『狂気山脈の彼方へ』に「レーリッヒ印。意外にも初挑戦だというフーゴ・ハルセンスは、遊び心いっぱいのTシャツ！」の断章の考察をそれぞれ寄稿しているゲームブック作家でもある。

「東京散歩はもうじき半世紀」という奥谷道草名義での初の単著となる本書だが、そもそも散歩とゲームやパズルがどのように結びつくのか。Alternative Reality Game (ARG)という、現実世界にゲームを「重ね書き」する分野が、昨今注目を集めているが、奥谷道草の散歩術は、好奇心と観察力で現実をオモシロ世界へと魔術的に変貌させてしまうARGとしても愉しむことができるのだ。

台湾についての本がブームになっているが、その多くは「台北中心の女子旅行者向け」のガイドブックに留まっている。ここから「ほんの半歩先行く散策の手引き」を提示する、というのが本書のコンセプトであり、「半歩先」の捉え方が実にオモシロい。「なんとなくのスケール感、街に馴染む目安に 台北×東京 雰囲気比較マップ」は、散歩のプロとしての手腕が遺憾なく発揮された労作である

KARAS
ミズトイノリ water angel

KAAT神奈川芸術劇場、15年9月5日〜10日

★勅使川原三郎率いるKARASの舞台は、日本のコンテンポラリーダンス界の紛れもない精華のひとつである。今回の《ミズトイノリ water angel》の舞台も、そうした崇高とも云える勅使川原三郎の美学が端々に具現化されている。冒頭、エディット・ピアフ「Non, Je ne regrette rien」(邦題：水に流して)の情感に溢れた歌声が甘美に響くな か、スリットのように差し込む、一条の光が闇の中の佐東利穂子の存在をより一層も際立たせる。勅使川原三郎の美学の具現化には、そのひとつに禁欲的ともいえる陰翳礼讚的な情緒を喚起させる、あるいは抽象表現主義の画家のバーネット・ニューマンの絵画のZIP(垂直線)を思わせる照明の効果(表情)にある。それはまた、ダニエル・リベスキンド《ユダヤ博物館》の裂傷のような形の窓から差し込む、恩寵のような一筋の光を彷彿とさせるのだった。

そして勅使川原三郎の登場。ゆっくりと空間全体に身体を開いていく、痙攣的に律動する身体の各部位毎に分節化されながらも安定した体幹を軸とした確固とした動きの輪郭を美妙にかつ高速度で空間に鮮やかに穿っていく。勅使川原と佐東によって紡がれるダンスの耽美的シーンの繋がりと、バッハやショパンといった背景の音楽の使用も、ダンサーと作品に生彩と深みを与えている。また佐東利穂子の永久機関の様な激しい勢いで、空間を切り裂

く、鋭利なナイフのような身振りは、丁度キャンパスを切り裂く作品で知られるイタリア人画家のルーチョ・フォンタナを想起させる。そして鰐川枝理、カンタン・ロジェ、KARASダンサー等の精妙で丁寧に形作る動きの輪郭も実に美麗であった。

こうした勅使川原三郎をはじめとしたダンサーによるレオナルド・ダ・ヴィンチの意志は、ダンスへの構築的な水の素描の様にだし劇場の空間を満たし、そしてダンスの営為が永久に拡がりいくかのように思われた。すべての要素が高密度で達成された印象深い公演であった。(並)

原作：赤城大空／監督：鈴木洋平
下ネタという概念が存在しない退屈な世界

★今年の夏は、下半身が不自由なアニメ3本を見た夏として、記憶されるかもしれないですね。で、これがそのうちの1本。略称「下セカ」。

舞台は未来。公序良俗健全育成法によって、下ネタが失われた、健全化した社会。人々は、ピースメーカーという首輪と腕輪のセットの装着が義務付けられ、下ネタを話すことも、手で書いて文字や絵にすることもできない。不健全図書なども焼き払われ、社会には存在していない、そういう未来。といっても、あんまり未来っていう感じはしなくて、モノレールの姿を見ると千葉市かな、と思ってしまう。あ、千葉市って「やはり俺の青春ラブコメはまちがっている」の舞台でもありますね。

主人公の奥間狸吉が、憧れの女性、アンナ・錦の宮先輩が生徒会長をつとめる、風紀優良校の時岡学園に入学するということ。公序良俗を管理するということにもつながっていく。下ネタがないと同時に、性教育もない。現実に、政府の官房長官が、人気ミュージシャン・俳優の結婚に対して「子供を産んで国家のために貢献して欲しい」と発言してしまうし。

もちろん、下ネタそのものが、人前で口にするのがはばかられるものだということは、誰でも知っている。けれども、なぜ下ネタだけがそうなのか、という疑問もある。下半身もまた、自分の身体だし、誰かに管理されなきゃいけないものでもない。下ネタテロは、その時分の身体である下半身とそれを示す言葉を取り戻す戦いということにて、一線を超えてしまったかも。でも、性教育を受けていないアンナはどうし

中が下ネタであふれていいわけじゃなく、プライベートでいつもか隠されているものとしてそこにあるものであるべき。だから、綾女は下ネタテロを正義だとは言わない。したがって、エロアニメは深夜に放映される。

でも、現在という時間にこの作品を置くと、なんかシャレにならない。下ネタという概念が存在しないという設定は、笑える設定じゃないかもしれない、ということ。

正直に言えば、ほとんどの深夜アニメについて、サービスしすぎだろうとは思っている。お約束の水着回とか温泉回とか、まあ、いいんだけど。それでも、「勇者になれなかった俺はしぶしぶ就職を決意しました」とか、かえって作品の評価を下げているんじゃないかと思うし、「ダンジョンに出会いを求めるのは間違っているだろうか」ももっと抑えてもいいのにな、とも思わないでもないのだけれども。そうした中にあって、「下セカ」の場合は、必然だな、と、思うしかない。というか、暴走した。

狸吉はアンナと、事故のようにキスをするのだけれど、これによってアンナは目覚めてしまい、狸吉のストーカーとなる。アンナが狸吉の部屋を襲うシーンは、地上波アニメとし狸吉を裸にし、自らも衣服を脱いで彼を襲うシーンは、地上波アニメとして、一線を超えてしまったかも。でも、

狸吉はいろいろあって、アンナ先輩、華城綾女副会長、轟力雷樹会計兼書記のいる生徒会のメンバーになる。実は、副会長の綾女が雪原の青の正体であり、下ネタテロ組織SOXの中心である。して、狸吉の父親が伝説の下ネタテロリストであったことから、狸吉をスカウトし、生徒会の内部から下ネタテロを仕掛けていた。

一方、政府は法律をさらに強化した、

212

サイトで内容のサンプルを
ご覧いただけます。
www.a-third.com

発行＝アトリエサード 発売＝書苑新社

TH ART Series
エロティック作品集

「パンドラの鍵」に続く
七菜乃を撮影した村田兼一写真集第2弾!
悪女のように惑わし、聖女のように慈しむ
光と闇が交錯するエロスの深淵!!

禁忌のエロスを探求し続ける
写真家・村田兼一が
特殊モデル七菜乃の無垢な心と身体を
秘密の鍵で解放する—

このうえなく高貴で、あまりにも淫ら—
プリントに手着色という
独特の技法で生み出された、
禁忌を超越したエロスの世界!!

村田兼一写真集
「さかしまのリリス」
B5判・ハードカヴァー・64頁・定価2750円(税別)

村田兼一写真集
「パンドラの鍵」
B5判・ハードカヴァー・48頁・定価2800円(税別)

村田兼一写真集
「眠り姫～Another Tale of Princess」
A5判・ハードカヴァー・64頁・定価2800円(税別)

聖なる生贄に焦がれて調教される
美しき奴隷—女性ならではの視点で
エロスを描く、純粋かつ背徳的な
絵と詩・小説のコラボ!

だれもが幸福に
自らのフェティッシュに溺れるユートピア。
その甘美な幻想を集約した、
孤高の黒戯画家による禁断の画集!!

1970年代に単身でパリに渡った
異端の雄、林良文の集大成!
尻、足、乳房…そして花。
類稀なる禁断の鉛筆画の数々。

古川沙織絵×佐伯香也子詩・小説
「聖なる森の物語」
A5判・ハードカヴァー・80頁・定価2750円(税別)

西牧徹画集
「ロカイユの花粉」
B5判・ハードカヴァー・64頁・定価2750円(税別)

林良文画集
「構造の原理」
A5判・ハードカヴァー・96頁・定価2800円(税別)

好評発売中!! 書店店頭で見つからない場合は、書店にご注文下さい(通信販売やインターネット書店もご利用下さい)。

原作：平本アキラ／監督：水島努

監獄学園

★下半身が不自由なアニメの2本目。

全寮制の女子高だった八光学園が共学になり、5人の男子生徒が入学してきた。キヨシ、ガクト、シンゴ、ジョー、アンドレの5人。彼らは女湯を覗いた罪により、学園内の監獄に入れられる。

そこで、彼らを退学させようとする裏生徒会の会長の万理、副会長の芽衣子、書記の花の3人に虐げられる、という話。キヨシは同級生の千代とせっかく仲良くなって、一緒に相撲を観に行こうって約束したのに、どうすんだろうって楽しみし。こんな刺激的な状況には冷静になじんでいく狸吉とか。女の子にはけっこう愛されるキャラクターになっているとかも聞く。「干物妹うまるちゃん」のうまるの兄の大平と同じくらい、女子に人気がある、とか。

下ネタ禁止が冗談にはならないような現在、こうしたアニメが楽しんで見られるっていうのは、何だかんだ言って意味があることだと思う。せっかくなので、実写化しないかな、とも思うけど、ないだろうな。（M）

たらいいのかわからない。狸吉も、憧れの先輩が裸で自分の上にのり、キスしてくれているというのに、必死で理性を保とうとして。とにかく、お約束のラッキースケベではおさまっていない。

でも、そのアンナの両親は、公序良俗健全育成法を推進し、次にH禁止法を進めるPTA組織の元締めであり政治家である。その娘が、性教育がないまま暴走するのだから。

でも、ここから先、狸吉と綾女の下ネタテロ作戦、けっこう素直に楽しめます。下ネタ中毒で、狸吉の前では放送禁止用語連発の綾女が、言葉だけでも十分にエロかわいかったりとか、そんなことも楽しいし。

たぶん、このアニメの魅力の半分以上は彼女のキャラクターによるうけど。発達しすぎた身体、というか超巨乳はブラウスの胸の谷間は全開だし、キャニオン並の胸の谷間のおかげでいつもパンティ見えてます状態なんだけど、短いスカートのおかげでいつもパンティ見えてます状態なんだけど、本人は少しも気にしない。女王様キャラとして男子生徒に制裁を加えるが、どMのアンドレだけはごほうびのお仕置きをしてもらえない、なかなか切ないところも。代謝回転がいいらしく、いつもストレッチをしてはものすごくたくさんの汗をかいている副会長なのだけれども、はい、正直に言いますが、ぼくは副会長の汗にまみれてみたいです、とまあそんな感じ。

なのに、副会長の顔は女王と同時に、少女の感触を残すようにものすごくかわいく描いてあるし、かなりおまぬけなこともたくさんしていて、芽衣子という似合わない名前とともに、男性視聴者に愛されるんだろうな。彼女をPCの壁紙にしようかと思ったけど、さすがに理性がおしとどめました。仕事先にも持っていくことのあるPCですからね。

そして、彼らを監視し、管理し、制裁を直接加えるのが、副会長の芽衣子自分のせいでキヨシのおしっこを全身にあびることになる、なかなか後半、活躍してくれます。

結果として、ばかみたいに笑えるけども、その背景には下半身、というか具体的なそれではなく、スケベ心としての心の下半身と身体全体の自由を奪われたという不条理があるという、そのことが心につきささる。そんな作品になっている。

ラストの鮮やかさも、なかなか見たえがあります。第二期を予告するようなラストでしたが。そんなアニメなので、実写化しないかな、とも思いつつ、でも無理だよな、とも思ったのだけれども、実写化されました。今年10月、放送開始です。（M）

原作：オカヤド／監督：吉原達也

モンスター娘のいる日常

★下半身が不自由なアニメの3本目。他種続間交流法という法律によって、いろいろなモンスターが人間社会でも暮らせるようになった世界が舞台。ただし、他種続は人間社会ではホストファミリーと一緒にいないといけ

TH FLEA MARKET

ないという制約がつく。主人公の来留主公人のところに、最初はラミア族のミーアがやってきて一緒に住むようになる。公人は他種族を差別するようなことはない、誰でも受け入れる性格、いわゆる"いい人"なので、ハーピー、ケンタウロス、スライム、人魚、アラクネと次々にやってきて、一緒に住むようになる。というか、政府の他種族交流コーディネーターの墨須に押し付けられている。で、そのモンスターがみんな、公人のことが好きで結ばれたいと思っている。

とまあ、ハーレムといえばそうなんだけど。みんな、上半身はかわいい女の子なんだけど、下半身はかわいだったり、馬だったり、魚だったり、蜘蛛だったり。ハーピーのパピは下半身というより手足だし、スライムにいたっては不定形なので、幼女にも成熟した女性にもなれるというのもあるんだけども。

そんなモンスター娘とのラブアフェアなんかを想像して、トーキングヘッズ叢書の読者であればOKかもしれないけれども、一般的には、もはや性欲に喧嘩売ってるんじゃないか、というくらい特殊なものだと思う。もっとも、下半身が特殊な分だけ、おっぱいには力が入っ

ていて、ケンタウロスのセントレアの超巨乳からハーピーのパピのような貧乳までそろっている。一緒に住んでいるキャラクターではないけれど、森の中に植えられていたドリアードのキーがトラブルを起こしたとき、公人は彼女をたすけるためにキーのおっぱいをやさしく吸うことなる、というエピソードもある。尻フェチの八光学園の理事長には、「おっぱいはお尻のまがいもの」と言われ、許されないんだろうな。

おっぱいはこれくらいにして。この作品、ほんとに平和なアニメでいいなって思う。

一般的なこととしては、ハーレムものの主人公のパターンにもれず、公人はすごく母親的に描かれている。モンスター娘たちを子供のように守りたいと思っている。ハーレムものにはいろいろ批判もあるかもしれないけども、ハーレムものの主人公が、わりと母親的なものが必要ということでは、ハーレムものを一般を評価してもいいと思う。逆に、母親的な役割を外れていった『僕は友だちが少ない』が行き詰った唾売ってるんじゃないか、というくらい

れる「やはり俺の青春ラブコメはまちがっている」の八幡か、自己犠牲的な母親像はぶれないけれど、その姿を見ていると、もはや母親というジェンダーはセクシュアリティとは関係ないことだな、とも思えてくる。例外は「冴えない彼女の育て方」の安芸倫也くらいかも。だから、本当にハーレムという男性の理想みたいな設定において、その男性が母親という性格を伴うジェンダーを引き受けざるを得ないというのは、ジェンダーを考える上で、すごく重要なことだと思う。とりわけ、公人の母親ぶりは徹底している。

それから、他種族との交流がわりと普通のこととになっている社会っていうのも平和だ。肌の色や言葉なんてささやかな違いで、ここでは蛇だったり蜘蛛だったり。もちろん、こうした状況を促進していこうという政府の方針があってのことだし、だから政府の職員である墨須が前向きに調整してくれる。難民の受け入れが頭になくなって女性の出生率と勘違いしているどこかの政府とはえらい違いだ。

こんな平和なアニメが、世界に輸出されていったらいいな、って思う。その方がよほど、積極的平和主義なんじゃ

ないか、と思う。ハリウッドで実写化されたり、とか、ないよな。(M)

安田均監修、河野裕・友野詳・秋口ぎぐる・柘植めぐみ著
ブラックミステリーズ 12の黒い謎をめぐる219の質問
角川文庫、15年4月、600円

★『ブラックストーリーズ』というゲームをご存知だろうか。ドイツのmoses社からカードゲーム形式にて発売され、日本でもcosaic社から関連タイトル4作品が翻訳出版されている。本書はその12回におよぶプレイ記録を連作短編という形で再構成した、画期的な企画だ。ちょうど『汝は人狼なりや?』をソリッド・シチュエーション・スリラーとして再構成した小説群をイメージしてもらえば、理解が早いと思う。

ただ、『人狼』が「村人側」と「人狼側」に分かれて勝敗を競うゲームで、その駆け引きによってストーリーが生まれるのに対し、『ブラックストーリーズ』は、出題者(リドルマスター)が提示する奇怪で「黒い」ストーリーの全貌を、解答者が「はい」または「いいえ」の二択

215

氷川霧霞編

TRPGシナリオ作成大全 vol.5

氷川TRPG研究室、15年8月、2300円(同人誌)

★TRPG(テーブルトークロールプレイングゲーム。本来RPGと呼ばれ取り上げられるのは、そこにシナリオ作成法が収められているためだ。それ以上に本講座で、本書編者の氷川霧霞へ取り組む姿勢をユーザーから募集して編纂された人気シリーズの第五弾。RPGは市販のシナリオをプレイし尽くすと、自作をしなければそれ以上プレイできなくなる。意欲あるユーザーはより早い段階でシナリオ作成を試みるが、これに対しルールブック内にシナリオ作成の明確な基準は明らかだ。これらの〈ゲーム〉をゲーム探検隊──改訂新版』(草場純、南雲夏彦、赤桐裕二、本間晴樹)では、「複数の意志が相反」して勝敗が決しあらゆる場面に適応できる「明文化可能なルールが存在する」ものとしている。RPGをこの定義に照らし合わせると、片方ですら満たさないものがほとんどだ。RPGではしばしばプレイ中にルールが間違えられたり忘れられたりするが、進行に致命的な障害とはならない。また何をもって勝敗とするか、そもそも勝敗自体が存在するのかは未だに語られる命題の一つだ。

ただ〈ゲーム〉そのものの定義も現時点で唯一の正解があるわけでもない。『ルールズ・オブ・プレイ ゲームデザインの基礎 上』(サレン&ジマーマン)の第七章では複数の論者による各々の〈ゲーム〉定義がまとめられている。その中に、本誌前号で取り上げた『パラノイア【トラブルシューターズ】のデザイナーによる試論"Have No Words & Must Design"からの引用がある。馬場はこの試論を元に「意志決定」こそが

さて本書は、一九九六年から翌年にかけてパソコン通信NIFTY SERVE上で連載された「馬場秀和のマスターリング講座」、通称「馬場講座」の収録とそれに関する記事の特集からなっており、シリーズ既刊とは趣向を変えて、よりテーマ性を強めている。「馬場講座」が取り上げられるのは、そこにシナリオ作成法が収められているためだ。だがそれ以上に本講座で、本書編者の氷川霧霞へ取り組む姿勢をユーザーから募集して編纂された人気シリーズの第五弾。RPGは市販のシナリオをプレイし尽くすと、自作をしなければそれ以上プレイできなくなる。意欲あるユーザーはより早い段階でシナリオ作成を試みるが、これに対しルール

で答えられる質問を積み重ねていくことで解明していくプロセスを愉しむものであり、厳密に言えば明確な勝ち負けは存在しない。むしろ面白いのは、常識では考えられない突飛な結論であっても、それが、あくまでも論理をもって導き出されているがゆえに「正しい」ことにあり──解説で、『ウミガメのスープ』のような水平思考パズルとの関連性を踏まえたうえで安田均が指摘しているように──それはミステリ(なかでも「本格」もの)の醍醐味に近いだろう。つまり、「はい」「いいえ」という機械的な二択によって正解の「コード」を炙り出すところにこそ主眼があり、この「コード」は言語哲学の地平から詳細な分析をしていけば、「ゲーム」と「ナラティヴ」の関係に新たな光を当てることもできそうだ。加えて、『ブラックストーリーズ』での出題は、原因Aと結果Bを結ぶ理路を当てさせるものだが、解答者からの質問に対し、出題者は適度にアドリブを利かせて答えてもかまわないとルールに規定されているため、『人狼』がそうであるように簡易版RPGとしての趣もある。

リプレイ小説として考えれば、グループSNEの関連作品には珍しく、

キャラクターとプレイヤーの相関関係がブック内にシナリオ作成の明確な基準とその記述、そして記法などを備えたRPGは少ない。国内タイトルでは意識しつつあるもののまだまだ十分とはいえ、またプレイ動画などの影響によって新規ユーザーが選ぶ作品が『クトゥルフ神話TRPG』だったりと、必ずしも最近のRPGがプレイされているとは言い切れない。だからこそ本シリーズのような指南書が必要とされ、巻を重ねているのだろう。

(褒め言葉)でキレキレな話は秋口ぎぐるが担当……と、スター・システム的な楽しみ方も可能だ。各エピソードを大枠から統制するプロローグとエピローグの仕掛けも効いており、「ゲーム」と文芸をめぐる硬直した状況へ一石を投じる、貴重な試みだと評価している。

(岡)

■

RPGは〈ゲーム〉としては特異といえる。ボードゲームやカードゲーム等の他のアナログゲームと比べればそれは明らかだ。これらの〈ゲーム〉をゲーム探検隊──改訂新版』(草場純、南雲夏彦、赤桐裕二、本間晴樹)では、「複数の意志が相反」して勝敗が決しあらゆる場面に適応できる「明文化可能なルールが存在する」ものとしている。RPGをこの定義に照らし合わせると、片方ですら満たさないものがほとんどだ。RPGではしばしばプレイ中にルールが間違えられたり忘れられたりするが、進行に致命的な障害とはならない。また何をもって勝敗とするか、そもそも勝敗自体が存在するのかは未だに語られる命題の一つだ。

ただ〈ゲーム〉そのものの定義も現時点で唯一の正解があるわけでもない。『ルールズ・オブ・プレイ ゲームデザインの基礎 上』(サレン&ジマーマン)の第七章では複数の論者による各々の〈ゲーム〉定義がまとめられている。その中に、本誌前号で取り上げた『パラノイア【トラブルシューターズ】のデザイナーによる試論"Have No Words & Must Design"からの引用がある。馬場はこの試論を元に「意志決定」こそが

216

TH FLEA MARKET

RPGにおける〈ゲーム〉の部分だと定義した。「意志決定」については本書への寄稿「馬場秀和論集註解：ゲームマスターの「自律の思想」を読み解く」(高橋志行)で、「講座」の一連の主張とともに丹念に掘り下げて考察しており、是非そちらにも目を通して欲しい。

本論のみならず馬場の10年に及ぶ論説を踏まえた上で、「講座」を解き明かす本書の2割を占める註解となっている。

5つの章に分けられたその序盤では、まず馬場秀和その人や当時の背景に焦点を当てつつ、コスティキャン試論が現在のゲームスタディーズ（学術的なゲーム研究）においてもどのような位置付けにあるのかを言及している。続いて馬場の主張を分類し争点を明確にしながら、いきなりRPGを語るのではなく、彼のジャンル文化の理論化に関する思想を確認し、そこに積み上げるかたちでRPGの構造や定義を展開する。結語としてはプレイングの質の責任の所在をゲームシステム及びルールブック、あるいはその反対にプレイングの進行を司るゲームマスターに求めるという立場を両極に据えながら、どちらも並び立つ道を未来に向け

て模索している。そして附論として「講座」当時では存在していなかった形態のRPGを取り上げながら、馬場が否定をしたキャラクタープレイに重きをおくプレイングの可能性にも配慮を見せる。また各章の最後に設けられたキーワード集はRPGをこれから語る際に用いられる批評用語の基礎となるものといってよいだろう。「講座」の一註解を越え、今後のRPG論を語る際の規範となりえる内容だ。

この註解を通じて言えば「ゲーム決定」とは、かいつまんで言うと〈ゲーム〉の諸条件から判断材料となる情報を与えられた状況下で、葛藤を伴う選択肢の中から、その結果に対し責任を負いながらも、プレイヤー自らの意志で行動の決定を下すこととなる。そしてこの構造をシナリオに取り入れ、そのままではRPGが想定する「意志決定」を行えないRPGを、それが存在するようにRPGとしてデザインし直すことを、彼はシナリオ作成だと論じた。くわえて「意志決定」がどれだけ上手く行っているかをプレイングの評価基準ともしたのだ。本稿ではこの定義や基準の是非は問わない。ただユーザー側からRPGを定義したその意義の価

値は計り知れないだろう。

さて「馬場講座」は国内RPGシーンで激しい論争を巻き起こした。その啓蒙家的な態度や皮肉な物言いが提唱した理論のメカニズムを一部組み込んだものが現れた。驚いたことにヤーキャラクターへのなりきりに重きを置いたプレイングは〈ゲーム〉では「講座」に強い拒否反応を見せた者も、そういった作品を何の躊躇もなく楽しんでいるようだ。さらに最近では国内RPGの進化の一方向として、冒頭で述べたシナリオ作成に関しても明確な基準を備えた作品が現れ、トレンドと言っていいような状況にもなっているが、それらの中には「講座」を踏まえた上でデザインされたことがはっきりと見て取れるものもある。これらに加え、従来にはなかった様々な種類のRPGが登場するにつれて、そういった作品がその特徴や長所と共に話題にのぼる機会も増え、緩やかではあるものの今までのRPGに真摯に向き合う上での空気が変わりつつある。その潮変わり目に本書の登場となる。この国でRPGを語ることができるという出発点からRPGを語るとは、こうやって書籍という形で再び日の目を見たことを言祝ぎたい。それは誰もが当たり前にRPGを語ることができるという出発点に、我々がようやく戻ってきたことを意味するのだから。（田）

だが「講座」以降の作品には、参照したことは明記されていないものの馬場が提唱した理論のメカニズムを一部組み込んだものが現れた。驚いたことにヤーキャラクターへのなりきりに重きを置いたプレイングは〈ゲーム〉では「講座」に強い拒否反応を見せた者も、そういった作品を何の躊躇もなく楽しんでいるようだ。さらに最近では国内RPGの進化の一方向として、冒頭で述べたシナリオ作成に関しても明確な基準を備えた作品が現れ、トレンドと言っていいような状況にもなっているが、それらの中には「講座」を踏まえた上でデザインされたことがはっきりと見て取れるものもある。これらに加え、従来にはなかった様々な種類のRPGが登場するにつれて、そういった作品がその特徴や長所と共に話題にのぼる機会も増え、緩やかではあるものの今までのRPGに真摯に向き合う上での空気が変わりつつある。その潮変わり目に本書の登場となる。この国でRPGを語ることがこうやって書籍という形で再び日の目を見たことを言祝ぎたい。それは誰もが当たり前にRPGを語ることができるという出発点に、我々がようやく戻ってきたことを意味するのだから。（田）

芽部通信 第6号

芽部編集部発行
文＝新井隆人
題字＝加藤ひろえ
レイアウト＝kuku

特集「前橋は猫の聖地なのニャ〜」

「水と緑と詩のまち」というのが、ぼくたち芽部が活動する前橋市の公式キャッチフレーズであるが、三つ並んだキーワードのうち、「水」と「緑」は、余りにもありふれていて、外部にアピールするにはいささか弱すぎる。でも、「詩」だけは、なかなかインパクトがあるキーワードだと思う。芽部通信でも繰り返し書いているが、何しろ前橋市は、日本近代詩の巨星、萩原朔太郎の生誕地として知られている。ほかにも、山村暮鳥、萩原恭次郎、平井晩村、高橋元吉など、日本近代詩に名を連ねる詩人を多数輩出した、ちょっとエキセントリックな街なのだ。

公式キャッチフレーズに、もうひとつ加えたいキーワードがある。それは「猫」。萩原朔太郎は、『青猫』というタイトルの詩集を発刊している。また、『猫町』という風変わりな短編小説も書いているし、猫が登場する詩もたくさん残している。朔太郎自身、きっと猫が好きだったのだろうが、それと同時に、朔太郎は、猫の存在を、「ポエジー＝詩情」の化身として捉えていたのではないかと思っている。同じように、犬ばくてりや、貝（蛤、浅利）、鶏、雲雀なども、作品の中に登場させることが多いが、作品を読んでみて、朔太郎にとって最も親和性の高い動物というと、やはり真っ先に「猫」が目に浮かぶ。たとえば、川上澄生が手掛けた、ねじり棒のある理容院の窓から猫が外を覗く単行本『猫』の装丁がある。余談だが、朔太郎の、自著の装丁や造本に対する美意識の高さは感嘆もので、中でも、処女詩集『月に吠える』の装画・挿画に、まだ若い田中恭吉に白帆の矢を立てた慧眼には、端倪すべからざるものがある。このあたりのことを語ると長くなるので割愛するが、『猫町』の装丁もまた、見事なものだ。猫が覗く理容院の背景は赤レンガなのだが、この赤レンガは、理容院の建物として描かれたのではなくて、背景の模様としてデザイン的に採用したに違いない。赤レンガというと、朔太郎の散歩コースだった前橋刑務所を思い出す。1888年（明治21年）建築のレンガ造りの塀は、往時としては、とてもモダンなものに見えただろう。ちなみに、昨年世界文化遺産に登録された、群馬県の

富岡製糸場（1872年築）を作るために、レンガを製造していた業者が、富岡製糸場完成後、前橋へと移ってきて、前橋刑務所を作った……という話を聞いたことがある。

だいぶ話が脱線したが、なぜ前橋が猫のまちなのか、ご理解いただけたのではないだろうか。このような趣旨に基づき、この秋、芽部は、前橋の街なかで「ネコフェス2015」（マエバシ猫町祭り2015）を開催するに至った。

「猫」にまつわるさまざまなコンテンツを詰め込んだが、一番大がかりなのが、前橋中央通り商店街振興組合とタッグを組んで（共同していただいて）、アーケード街の協力店舗約40店舗のショーウィンドウ（店先）に、猫の写真や猫の詩・短歌・俳句などを展示する「猫の写真猫の詩 街なか展覧会」である。写真や言葉は公募していて、本稿執筆時点では締切が未到来で

📷 北爪満喜

📷 kuku

TH FLEA MARKET

猫は小悪魔だ。猫の魔力に取りつかれたら、一生そこから逃げられない。筆者もそんなひとりである。日本には果たしてどれくらい愛猫家がいるのか、正確な数は不明だが、人口の何割か、数千万人はいるのではないかと思っている。インバウンドも取り込めば、その数は億単位に膨れ上がる。

前橋市のキャッチフレーズは、「水と緑と詩と猫のまち」にするのニャ〜!…と、猫耳カチューシャを付けながら、スーツ姿で（決して変態ではない）、高らかに宣言する。

「全国の愛猫家が集ふまち」「猫の聖地」へと進化を遂げるべく、これから、前橋市のキャッチフレーズは、「水と緑

📷 春森糸憂

あるため、最終的にどれほどの作品が集まるか未定だが、現在のところ非常に好感触で、寄せられたかわいいニャンコたちの写真群に、ニャンコ愛に満ち溢れた詩や短歌や俳句に、悶絶しまくっている。猫が商店街に突如として溢れ出す、というのが、幻想に満ちた小説『猫町』のクライマックスであるが、「本物の猫でないにしても、猫の写真や詩などが商店街に溢れている光景が、実現するといいなあ、と夢見ている。また、商店の中には、ネコフェスに合わせて、猫グッズを販売してくれ

るところも多数あり（16店舗）、アーケード街がまるごと猫美術館＆猫グッズ販売店になったような感覚が味わえると思う。

前橋の愛猫家のレジェンド、萩原朔太郎に対するリスペクトも、もちろん忘れていない。朔太郎の残した、猫の登場する詩をモチーフにした、前橋周辺のクリエイターによるグループ展を開催している。前橋周辺の詩人たちは、自ら猫の写真を撮り、それに詩を添えて展示している。クリエイターによる猫グッズ販売コーナーもある。

県外から招いたクリエイターもいる。目羅健嗣さんは、猫を使ったパロディ画等を展示したり、可笑しなキャラクターに変装して「のめらにゃん斎」とか…）、オリジナル紙芝居を披露したり、前橋の街なかを猫の化身となって思う存分飛び回る。目羅さんが「動」なら、バンナイリョウジさんは「静」。ノミ跡が美しい小さな木彫りの猫は、目で愛でたり、掌で愛でたり、撫で回しているうちに段々と手に馴染んでいく感じがいい。持ち主と一緒に育つ猫だ。

ほかにも多くのコンテンツを用意しているので、ぜひ、気軽にぶらりと散策に来ていただければうれしいニャ〜。

📷 中村明日花

······ EVENT ★ INFOMATION ······
2015年10月17日（土）〜11月1日（日）にかけて、ネコフェス2015（マエバシ猫町祭り2015）開催中。
猫好きは来ないと後悔するのニャ〜
【芽部HP】http://mebu-maebashi.com

「芽部」とは…
アーツ前橋のアートスクール受講生を中心に生まれた団体。展示、演奏会、各種イベント等を企画・運営する。

◎連載＝うしろまえばし的風景写真6

普段人気のない街なかも、前橋七夕まつりのときはびっくりするほどの人出があります。
深夜、無人の七夕飾り鑑賞こそ、うしろまえばしの醍醐味。

📷 新井隆人

219

詳細・通販→http://www.a-third.com/（内容見本もご覧いただけます）

西牧徹 黒戯画集成「ロカイユの花粉」
978-4-88375-183-0／B5判・64頁・ハードカバー・税別2750円
●だれもが幸福に自らのフェティッシュに溺れるユートピア。その甘美な幻想を集約した、孤高の黒戯画家、西牧徹の禁断の画集!!

「Kissy's portraits～52人による"岸田尚"肖像画競作集」
978-4-88375-194-5／A5判・80頁・ハードカバー・税別2750円
●マンガ家から画家、プロレスラー、芸人など52人が、ひとりの女性を描いた! 豪華メンバーによる、前代未聞の肖像画見本市!!

YOUCHAN「TURQUOISE（ターコイズ）」
978-4-88375-179-2／B5判・64頁・カバー装・税別2500円
●SF、ホラー、幻想小説の装画などでおなじみのYOUCHAN。新作オリジナルも数多く収録した、可愛くもワンダーに満ちた初画集!

中林めぐみ「幻想生物女子図鑑」
978-4-88375-177-8／A5判・64頁・ハードカバー・税別2750円
●女性アーティストたちの身体から、人魚、ネコ、夢魔、精霊などが華麗に踊りだす――愛と生命を描くボディペインティング作品集!

たま「Secret Mode ～少女主義的水彩画集Ⅳ」
978-4-88375-176-1／B5判・50頁・ハードカバー・税別2750円
●"私は 秘密を たくさん 飼っています"。愛らしい少女たちをシニカルに味付けする人気画家 たま の画集第4弾! 折込ページ付!

たま「Lost Garden ～少女主義的水彩画集Ⅲ」
978-4-88375-145-7／B5判・48頁・ハードカバー・税別2800円
●幼い頃見て取っていた、胸に潜む危うくも美しい光景――少女主義的水彩画集の第3弾は、大きめサイズで世界をより堪能できます!

たま「under the Rose ～少女主義的水彩画集」
978-4-88375-092-4／A5判・64頁・ハードカバー・税別2800円

ARUTA SOUP「THIRD EYE」
978-4-88375-174-7／A5判・64頁・ハードカバー・税別2750円
●ロンドンのストリートで才能を開花させた新しい世代のアーティスト、ARUTA SOUPのアナーキーなパワーみなぎる初画集!!

深瀬優子「Kingdom of Daydream～午睡の王国」
978-4-88375-167-9／A5判・64頁・ハードカバー・税別2750円
●油彩とテンペラの混合技法などによりメルヘンチックで愛らしく、でも少しシュールな作品を描き続けている深瀬優子の初画集!

須川まきこ「melting～融解心情」
978-4-88375-137-2／A5判・112頁・ハードカバー・税別2800円
●欠けていることのエレガンスをセンシティブに描く須川まきこ待望の画集!〝まるで わたしは つくりものの 人形〟

町野好昭「La Perle（ラ・ペルル）―真珠―」
978-4-88375-132-7／A5判・64頁・ハードカバー・税別2800円
●中性的な少女の純化されたエロスを描き続けてきた孤高の画家、町野好昭の幻想世界よりすぐった待望の作品集!

花蟲「花蟲幻想」
978-4-88375-158-7／A5判・64頁・ハードカバー・税別2800円
●自主制作アニメで人気の花蟲。愛らしい少女、奇妙なクリーチャー…かわいくシュールで、少々グロテスクな世界を凝縮した初画集!!

市場大介「badaism」
978-4-88375-156-3／A5判・136頁・ハードカバー・税別2800円
●badaのカオス炸裂!! 過去作品から現在未来までを網羅した衝撃のアナーキー画集!!〝わっ何だ、これは!!〟―蛭子能収

根橋洋一「秘蜜の少女図鑑」
978-4-88375-154-9／A5判・64頁・ハードカバー・税別2800円
●原色に埋もれたイノセントでセクシュアルな少女たちのコレクション! 少女への幻想に彩られた根橋洋一の世界を集約した処女画集!!

谷敦志「アンビバレンス」
978-4-88375-148-8／A5判・64頁・ハードカバー・税別2800円
●ダークでカオティック、フェティッシュでアヴァンギャルド、そして最高にスタイリッシュ! 異型の写真家の処女写真集!!

西条美咲・山岸伸・双木昭夫「DOLL BRIDE」
978-4-88375-146-4／B5判・80頁・ハードカバー・税別3000円
●人形となった西条美咲が迷い込むさまざまな不思議の国。イノセンスとエロスとフェティッシュが香る異色の幻想写真集!

胡子「お嬢様学校少女部 卒業記念アルバム」
978-4-88375-124-2／A5判・64頁・ハードカバー・税別2800円
●純粋な黒髪の少女たちの架空の学校――「部活動」や「遠足」などのシーンを撮影し、卒業アルバムを模した異色の写真集!

堀江ケニー「恍惚の果てへ」
978-4-88375-139-6／A5判変形・96頁・カバー装・税別2200円
●澄んだ空気感の中で恍惚の果てへ導かれる―湖や廃墟で撮った、堀江ケニーならではの幻影的作品を集めた待望の写真集!

堀江ケニー 写真集「タコさっちゃん」
978-4-88375-110-5／A5判変形・96頁・並製・税別1429円

林美登利人形作品集「Dream Child」
978-4-88375-168-6／A5判・80頁・ハードカバー・税別2750円
●林美登利による異形の人形を田中流が撮影、それに小説家・石神茉莉が異形の物語を添えた珠玉のコラボ作品集!

清水真理 人形写真集「miracle～奇跡」
978-4-88375-140-2／A5判・64頁・ハードカバー・税別2800円

森馨「眠れぬ森の処女（おとめ）たち」
978-4-88375-108-2／A5判・64頁・ハードカバー・税別2800円
●聖なる狂気、深淵なる孤独、硝子の瞳が孕むエロス。独特のエロスに満ちた、秘密の玉手箱のような球体関節人形写真集!

二階健「Sleepwalker」
978-4-88375-172-3／A5判変形・カバー装・税別2222円
●眠りへの階段に置かれたタイプライター。夢と現の狭間で打たれた能動的な溜息―人気クリエイター二階健の、言葉による夢想譚!

二階健「6 Sixth～超視覚の部屋」
978-4-88375-152-5／A5判・64頁・ハードカバー・税別2800円

二階健「La Vie en Rouge ～赤に魅せられた女たち」
978-4-88375-142-6／A5判・64頁・ハードカバー・税別2800円

二階健「Fantaspooky～二階健作品集」
978-4-88375-125-9／A5判・64頁・ハードカバー・税別2800円

二階健「闇狩りアリスの大冒険～Alice in Spookyland」
978-4-88375-118-1／A5判・64頁・ハードカバー・税別2800円

二階健「グリムの肖像～Portraits of GRIMM」
978-4-88375-109-9／B5判・48頁・ハードカバー・税別2800円

二階健「Murder Goose ～マザーグース殺人事件」
978-4-88375-103-7／A5判・64頁・ハードカバー・税別2800円

林良文 画集「構造の原理」
978-4-88375-119-8／A5判・96頁・ハードカバー・税別2800円

TORICO他「不思議ノ国ノ」
978-4-88375-100-6／A5判・64頁・ハードカバー・税別2800円

こやまけんいち画集「少女たちの憂鬱」
978-4-88375-096-2／A5判・64頁・ハードカバー・税別2800円

富﨑NORI CG作品集「幻の箱で創られた少女」
978-4-88375-084-9／A5判・64頁・ハードカバー・税別2800円

■トーキングヘッズ叢書（TH Seires）以外の主な出版物

◎ナイトランド・クォータリー

ナイトランド・クォータリー vol.02 邪神魔境
978-4-88375-210-2／A5判・136頁・並製・税別1700円
●〈クトゥルー神話〉の領域を広げる作品たち。ハワード、ブライアン・M・サモンズ、ホジスンなど翻訳6編、日本作家2編、エッセイ等掲載。

ナイトランド・クォータリー vol.01 吸血鬼変奏曲
978-4-88375-202-7／A5判・136頁・並製・税別1700円
●キム・ニューマン、E・F・ベンスンなど翻訳8編、朝松健など日本作家3編を掲載した他、エッセイやブックガイドで吸血鬼の魅惑に迫る。

ナイトランド・クォータリー新創刊準備号「幻獣」
978-4-88375-182-2／A5判・96頁・並製・税別1389円
●井上雅彦、立原透耶、石神茉莉、間瀬純子による書下し短編の他、ラヴクラフトの「ダゴン」を新訳＆カラーヴィジュアルの幻想絵巻として掲載！

◎TH Literature Series／ナイトランド叢書

ウィリアム・ホープ・ホジスン「異次元を覗く家」
978-4-88375-215-7／四六判・256頁・カバー装・税別2200円
●異次元から侵入する怪物たちとの闘争と、太陽さえもが死を迎える世界の終末……。訳者・荒俣宏による書き下ろしあとがき付。

ブラム・ストーカー「七つ星の宝石」
978-4-88375-212-6／四六判・352頁・カバー装・税別2500円
●『吸血鬼ドラキュラ』の作者による幻の怪奇巨篇。エジプト学研究者の謎めいた負傷と昏睡、奇怪な手記…。女王復活の時は迫る。

ロバート・E・ハワード「失われた者たちの谷～ハワード怪奇傑作集」
978-4-88375-209-6／四六判・288頁・カバー装・税別2300円
●ホラー、ヒロイック・ファンタシーから、ウェスタン、SF、歴史、ボクシングまで、ハワード研究の第一人者が厳選して贈る怪奇と冒険8篇！

ウィリアム・ホープ・ホジスン「幽霊海賊」
978-4-88375-207-2／四六判・240頁・カバー装・税別2200円
●航海のあいだ、絶え間なくつきまとう幻の船影。夜の甲板で乗員を襲う見えない怪異。底知れぬ海の恐怖を描く怪奇小説、本邦初訳！

◎TH Literature Series

橋本純「百鬼夢幻～河鍋暁斎 妖怪日誌」
978-4-88375-205-8／四六判・256頁・カバー装・税別2000円
●"江戸が、おれの世界が、またひとつ行っちまう！"―異能の絵師・河鍋暁斎と妖怪たちとの奇妙な交流と冒険を描いた、幻想時代小説！

最合のぼる著×黒木こずゑ絵「羊歯小路奇譚」
978-4-88375-197-6／四六判・200頁・カバー装・税別2200円
●不思議な小路にある怪しい店、そこに迷い込んだ者たちに振りかかる奇妙な出来事…絵と写真に彩られた暗黒メルヘン物語。

◎TH Series ADVANCED

高原英理「アルケミックな記憶」
978-4-88375-214-0／四六判・256頁・カバー装・税別2200円
●妖怪映画から足穂／折口文学の少年愛美学、中井英夫・澁澤龍彥らの思い出まで、文学的ゴシックの旗手による、錬金術的エッセイ集！

樋口ヒロユキ「真夜中の博物館～美と幻想のヴンダーカンマー」
978-4-88375-170-9／A5判・320頁・カバー装・税別2500円
●ジャンルの枠を取り払い、種々雑多な作品群を併置して眺めた、現代美術から文学、サブカルまで、奇妙で不思議な評論集！

岡和田晃『『世界内戦』とわずかな希望～伊藤計劃・SF・現代文学」
978-4-88375-161-7／A5判・320頁・カバー装・税別2800円
●第5回日本SF評論賞優秀賞を受賞した期待の論客が、さまざまな雑誌等に発表してきた評論を1冊に集約！ 次代の文学論集。

◎TH Art series

安蘭「BAROQUE PEARL～バロック・パール」
978-4-88375-213-3／A5判・72頁・ハードカバー・税別2750円
●哀しみや痛みなどを包み込み、いびつだからこそ心を灯す、安蘭の"美"。耽美画家・安蘭の約10年の軌跡を集約した待望の画集！

蟬丸作品×higla写真「蟬丸源氏物語」
978-4-88375-206-5／A5判・128頁・カバー装・税別2750円
●陶土で猫を作り続ける、造形作家・蟬丸。源氏物語全帖を、猫57体によって表現し、鎌倉の自然などを背景に撮影した、美麗な写真集！

二階健「Dead Hours Museum」
978-4-88375-203-4／A4判・32頁・ハードカバー・税別2750円
●午前三時の美術館 入場料は赤い傘。中村里砂、街子、LYZ、結などを被写体に、「STEAM BLOOD」などの写真作品5シリーズを収録。

駕籠真太郎「Panna Cotta」
978-4-88375-200-3／四六判・96頁・カバー装・税別1500円
●個展などへの描き下ろしを一挙収録した、初の本格的駕籠式美少女画集！ あま～い少女に奇想をたっぷりまぶして…さぁ、召し上がれ♪

駕籠真太郎「女の子の頭の中はお菓子がいっぱい詰まっています」
978-4-88375-163-1／四六判・96頁・カバー装・税別1500円
●奇想漫画家・駕籠真太郎が描きためた、猟奇的でありながらも皮肉とユーモアにまぶされた美少女絵を集めた、タブー破りの画集！！

村田兼一「さかしまのリリス」
978-4-88375-199-0／B5判・64頁・ハードカバー・税別2750円
●七菜乃を撮影した村田兼一写真集第2弾！ 悪女のように惑わし、聖女のように慈しむ…光と闇が交錯するエロスの深淵！！

村田兼一「パンドラの鍵」
978-4-88375-166-2／A5判・48頁・ハードカバー・税別2800円
●禁忌のエロスを探求し続ける写真家・村田兼一が特殊モデル七菜乃の無垢な心と身体を秘密の鍵で解放する―撮り下ろし写真集！

村田兼一「眠り姫～Another Tale of Princess」
978-4-88375-150-1／A5判・64頁・ハードカバー・税別2800円
●このうえなく高貴で、あまりにも淫ら――プリントに手着色という独特の技法で生み出された、禁忌を超越したエロスの世界！！

長谷川友美「The Longest Dream」
978-4-88375-198-3／A5判・64頁・ハードカバー・税別2750円
●自ら、絵に物語を添えた長谷川友美 初画集！ 夢の断片のような、ささやかな寓話が織りなす不思議で素朴な幻想世界。

最合のぼる文×Dollhouse Noah写真・人形「Shunkin～人形少女幻想」
978-4-88375-162-4／A5判変型・カバー装・税別2200円
●深い森の中にある音楽学校。その寮の管理人と、その寮にひとり住む盲目の少女との禁断の物語。小説と写真との幻想的コラボ！

最合のぼる文×黒木こずゑ絵「真夜中の色彩～闇に漂う小さな死～」
978-4-88375-141-9／A5判変型・96頁・カバー装・税別2200円
●奇妙な物語の書き手と幻想的な少女絵画の描き手が互いに触発されて完成された暗黒メルヘン競作集！ かわいくも怖い。

古川沙織絵×佐伯香也子詩・小説「聖なる森の物語」
978-4-88375-195-2／A5判・80頁・ハードカバー・税別2750円
●聖なる生贄に焦がれて調教される美しき奴隷―女性ならではの視点でエロスを描く、純粋かつ背徳的な絵と詩・小説のコラボ！

古川沙織「ピピ嬢の冒険」
978-4-88375-131-0／A5判・64頁・ハードカバー・税別2800円
●禁断の木の実を手にした罪深き少女たちのエロスの恍惚郷！ 緻密なペン画や色鉛筆による着彩で描かれる過剰なる耽美世界！

詳細・通販→http://www.a-third.com/

No.52 コドモのココロ～危ういイノセンス
A5判・256頁・並装・1429円(税別)・ISBN978-4-88375-144-0
●ねこぢるy(山野一)インタビュー、ウィリアム・ロップインタビュー、図版＆紹介[下田ひかり、大澤幸恵、たま、黒木こずゑほか]、対談・清水真理×相馬俊樹、超幼形ファム・ファタールの世界、子供の絵画表現における認識の変化、キャロルの少女観ほか。

No.51 魔術的イマジネーション～超自然への幻想
A5判・240頁・並装・1429円(税別)・ISBN978-4-88375-143-3
●植島啓司インタビュー、魔術堂インタビュー、イタリア・オカルト・ラビリンスツアー／清水真理、図版構成／二階健、飯沢耕太郎×村田兼一、たま、ヒョンギョン他]、魔術的芸術都市・京都入門、魔術的レトリックとしての新約聖書、近代オカルティズム覚書ほか。

No.50 オブジェとしてのカラダ～トルソと手と脚と頭と…
A5判・224頁・並装・1429円(税別)・ISBN978-4-88375-138-9
●身体をパーツに分解して考えること、そこに感じられる偏愛…。図版構成[大野公士、衣偶、清水真理、中村趙、酒井彦]、対談・須川まきこ×片山真理、ベルメール、アバカノヴィッチ、堀江ケニー、神話に於けるトルソ、女性器幻想、脱ファルスとしての絶対領域、ストリップの身体、19世紀バレエと脚フェティシズムほか。

No.49 キソウ／キテレツ系～エキセントリックな非日常的ワンダーランド
A5判・240頁・並装・1429円(税別)・ISBN978-4-88375-136-5
●インタビュー[松永天馬(アーバンギャルド)、谷敦志、谷神健二、玉野黄市、蜂鳥姉妹]、サーカス芸人を生きる、ジョン・サンテリネロス、ナタリー・ショウ、沙村広明×森馨展、サイボーグ、奇想の音楽、奇想の動物誌、愉快スポット巡りなど。

No.48 食とエロス
A5判・224頁・並装・1429円(税別)・ISBN978-4-88375-133-4
●食べること、食べられることのエロス。ピックアップインタビュー／照沼ファリーザ、伊東明日香、西牧徹、talk／今道子×飯沢耕太郎、根橋洋一、谷神健二、食用少女論、乳房への欲望と拒食の戦略、男を食べる危険な女、虫喰いのエクスタシー、背徳的なグリム童話の食事他、《連載》ベルメール-欲望と女体の解剖学2も。

No.47 人間モドキ～半分人間の解剖学
A5判・224頁・並装・1429円(税別)・ISBN978-4-88375-130-3
●半分だけ動物、半分だけ機械。古来より夢想されてきたさまざまなキメラを解題。図版構成[林美登利、辻大地、林アサコ、カール・パーソンほか]、女怪の伝説、JON(犬)の他、ヤン・シュヴァンクマイエルインタビュー、ジャパニーズ・コリータ meets カトリック／清水真理など。新連載／カドゥケウスの杖1／高原英理も。

No.46 ひそやかな愛玩具〈コレクション〉～秘密の世界の幻視者たち
A5判・224頁・並装・1429円(税別)・ISBN978-4-88375-126-6
●ひとりだけでこっそり楽しむ愉悦と偏愛の世界を探る。ロングインタビュー／山本しん・ムットーニ、対談／菊地拓史×森馨、図版構成[桑原弘明、甲秀樹、ネクロ脳子、淺井カヨ、ジョゼフ・コーネル、少女飼育の三つの型、ある女教師の秘密「少女コレクション序説」など。連載／ベルメール-欲望と女体の解剖学1も。

No.44 純潔という寓話～処女性と穢れのメルヘン
A5判・208頁・並装・1429円(税別)・ISBN978-4-88375-120-4
●聖母マリア、ジャンヌ・ダルク、ルイス・キャロル、シュルレアリスムから現代アーティスト、そして萌え文化まで——処女性への幻想が生み出してきた想像力。妄想放談、沙村広明×森馨、町野好昭の世界、富岡幸一郎氏に聞く、ジャンヌとジルと薔薇物語、田中兼一、長谷川友美、エイミー・ソル、中村キクほか。

No.43 秘密のスクールデイズ～学校というフェティッシュ
A5判・224頁・並装・1429円(税別)・ISBN978-4-88375-116-7
●閉ざされたユートピアでもある学校をめぐるイマジネーション。図版構成[上田風子・谷神健二・甲秀樹・四条綾音ほか]、インタビュー／制服図鑑の森伸之／作家・新城カズマ、男性を学ぶ学校、児童プレイまで。小特集＝追悼・大野一雄、秋吉憧の知られざる素顔なども。

No.40 巫女系～異界にいざなうヒメたち
A5判・208頁・並装・1429円(税別)・ISBN978-4-88375-107-5
●巫女系—それは、特別な感応力。その不思議な魔力／霊力の魅力。対談／飯沢耕太郎×相馬俊樹／真珠子×あや野、柴田景子インタビュー、「アマテラス、不可視の巫女」「妹属性と霊力、または現代の"イモの力"」「キャリントンとバロの異界」「二次元世界の巫女的少女」、谷敦志ほか。

No.39 カタストロフィー～セカイの終わりのワンダーランド
A5判・208頁・並装・1429円(税別)・ISBN978-4-88375-104-4
●カタストロフィーを通して、セカイの終わりを考える。巻頭写真／堀江ケニー、図版構成／元田久治・前田さつき・大島楓・池田学・市場大介、インタビュー／ヨシダ・ヨシエ・高原英理、対談／飯沢耕太郎×相馬俊樹、ヤノベケンジ論などのほか、二階健インタビューも収録。

No.37 特集・デカダンス～呪われた現世を葬る耽美の楽園
A5判・192頁・並装・1429円(税別)・ISBN978-4-88375-097-9
●19世紀末に出現したムーヴメント、デカダンス。その特色を紐解きながら、現代におけるデカダンスに迫る！TAIKI×写真：谷敦志、二階健、園子温インタビュー、キジメッカインタビュー、対談：飯沢耕太郎×相馬俊樹、サロメとスフィンクスなど。

No.36 胸ぺったん文化論序説
A5判・208頁・並装・1429円(税別)・ISBN978-4-88375-095-5
●弱さとネオテニー(幼形成熟)の表象としての「胸ぺったん」文化を探る!! 図版構成／イオネスコ・山本タカト・町野好昭等、人形作家対談・堕亞×森馨、こやまひこしインタビュー、アニメAIR、らき☆すた等、谷崎潤一郎、ユイスマンスほか。ダダカン小特集も。

No.34 奇想ジャパネスク
A5判・192頁・並装・1429円(税別)・ISBN978-4-88375-091-7
●日本は奇想の国だ! 鷹赤兒(大駱駝艦)、タクヤ・エンジェル、音母檸檬にインタビューしたほか、寺山修司、土方巽、河鍋暁斎、鈴木清順、裸のラリーズ等をピックアップ。宮西計三インタビューも。

No.31 拘禁遊戯～エレガンスな束縛
A5判・192頁・並装・1429円(税別)・ISBN978-4-88375-083-2
●人は拘束によって生きる力を得る!——拘束にまつわる文学・アートなどを一望。三島由紀夫などを撮った細江英公のロングインタビュー、鳥肌実写真＆インタビュー、舞踏家・宮下省死×縄師・有末剛のサド対談、ピンク・フロイド「ザ・ウォール」論など。

No.29 特集・アウトサイダー
A5判・208頁・並装・1429円(税別)・ISBN978-4-88375-079-5
●アウトサイダー・アートなど障害と表現を考察。近藤良平インタビュー等。第2特集：異端の画廊アートスペース美囿樹23年の軌跡

No.28 分身パラダイス
A5判・176頁・並装・1333円(税別)・ISBN4-88375-078-7
●井桁裕子インタビュー、夢野久作と分身、多重人格探偵サイコ論、アルトーと相撲をとる私(前編)、映画「エコール」小特集ほか。

No.26 アヴァンギャルド1920
A5判・224頁・並装・1429円(税別)・ISBN4-88375-076-0
●未来派、ダダ、キュビズムなど、20世紀初頭の前衛ムーヴメントを誌上で追体験! 「笠井叡ニジンスキーを語る」、図版構成「アヴァンギャルド年代記」等。巻頭レビューは富崎NORI、三浦悦子など。

No.25 廃墟憂愁～メランコリックな永遠
A5判・176頁・並装・1280円(税別)・ISBN4-88375-073-6
●廃墟は遠い過去や未来、そして広大な宇宙へと我々の意識を導く—劇団第七病棟・石橋蓮司やクリエータ・作場知生、映画作家・中嶋莞爾へのインタビュー、ベクシンスキー、ピラネージ等。

No.21 少女×傍若無人
A5判・208頁・並装・1429円(税別)・ISBN4-88375-053-1
●無防備で恐れ知らずなパワーを持った"少女"たち! 会田誠、毛皮族、トレヴァー・ブラウン、黒田育世(インタビュー)、ニブロール、珍しいキノコ舞踊団、「ひなぎく」などからその破壊力を探る。

■トーキングヘッズ叢書(TH Seires)・別冊TH ExtrART(エクストラート)既刊書

◎別冊TH ExtrART(エクストラート)～異端派ヴィジュアルアート誌

file.06～想いは死と終焉の、その先へ……
A5判・112頁・並装・1200円(税別)・ISBN978-4-88375-211-9
●金サジ、川上勉、C7×平田澪、三代目眉よし×須藤昌人、山吉由利子、Kamerian、堀江ケニー、中野緑、井村一巴、「美しき死体」展 ほか

file.05～オブジェの愉しみは、ひそやかに
A5判・112頁・並装・1200円(税別)・ISBN978-4-88375-204-1
●冨田伊織、大槻香奈、吉成行夫、長谷川友美、望月柚花、マンタ、吉川敏夫、キジメッカ、横田沙夜、アンブラス城訪問記 ほか

file.04～少女は、心の奥に、なに秘める
A5判・112頁・並装・1200円(税別)・ISBN978-4-88375-196-9
●蛍尤、Zihling、谷敦志、武井裕之、村田兼一、立島夕子、蟬丸、ソーワーカ、Shin3、界賀邑里、成田朱希、「トリックオブジェの世界」展 ほか

file.03～闇照らす幻想に、いざなわれて
A5判・112頁・並装・1200円(税別)・ISBN978-4-88375-191-4
●花嵐、武井裕之、沙村広明、森馨、宮川あゆみ、松村光秀、甲秀樹、村田タマ、濱口真央、中井結、市場大介、「TARO賞の作家II」展ほか

file.02～日常を、少し揺さぶるイマージュ
A5判・112頁・並装・1200円(税別)・ISBN978-4-88375-180-8
●田川春菜、佐久間友香、髙木智子、井村隆×井村一巴、ナタリー・ショウ、蒼月流×石舟煌、土田圭介、たま、「人形偏愛主義」展ほか

file.01～身体をまるで、オブジェのように
A5判・112頁・並装・1200円(税別)・ISBN978-4-88375-175-4
●谷アツシ、こやまけんいち、七菜乃×Dollhouse Noah、東學、瀧弘子、清水真理、林美登利、ARUTA SOUP、兵頭喜貴×ぴんから体操ほか

◎トーキングヘッズ叢書(TH Seires)

No.63 少年美のメランコリア
A5判・224頁・並装・1389円(税別)・ISBN978-4-88375-208-9
●短い期間の輝きでしかない少年の美には、その喪失の予感によって、メランコリア＝憂鬱がつきまとう。図版＆紹介「七戸優・甲秀樹・neychi・カネオヤサチコ・神宮寺光・清水真理」、「ペニスに死す」タルコフスキーの少年、グレーデン男爵とタオルミナ、ボーイソプラノ、阿修羅像と『少年愛の美学』、維新派「透視図」ほか。

No.62 大正耽美～激動の時代に花開いたもの
A5判・240頁・並装・1389円(税別)・ISBN978-4-88375-201-0
●好景気に米騒動、関東大震災…激動の大正時代を、耽美を切り口に俯瞰する。図版構成「橘小夢、高畠華宵」、異国への憧憬/谷川渥、大正の幻想映画、大正オカルトレジスタンス、鈴木清順・大正浪漫三部作とパンタライの時代、岸田國士『古い玩具』を読む、大正年表など。18回TARO賞・受賞作家インタビューなども。

No.61 レトロ未来派～21世紀の歯車世代
A5判・232頁・並装・1389円(税別)・ISBN978-4-88375-193-8
●スチームパンクの本質を解題しつつ、アナクロな未来を幻視する。小説・映画等の厳選40作品を紹介した岡和田晃・編「エッジの利いたスチームパンク・ガイド」、二階健ディレクション「STEAM BLOOD」展、造形作家・赤松和光、歯車・オートマタ・西部劇映画、日本のアニメにおけるスチームパンク表現の特質なども満載。

No.60 制服イズム～禁断の美学
A5判・240頁・並装・1389円(税別)・ISBN978-4-88375-181-5
●座談会・学校制服のリアルとその魅力」森伸之×西田藍×りかこ×武井裕之、小林美佐子～制服は社会に着せられた役割、村田タマ～少女に還るためにセーラー服を着る、すちうん～小学生にも化けるセルフポートレイト、現代の制服ヒーロー・ヒロインたち、小磯良平が描いた松蔭の制服など満載。ヨコトリレポも。

No.59 ストレンジ・ペット～奇妙なおともだち
A5判・224頁・並装・1389円(税別)・ISBN978-4-88375-178-5
●虫などとの共生を描く西塚em、新田美佳や架空の動物を木彫で作る石塚隆則、奇妙な生き物「ぬりりんぽ」を大量繁殖させているHiro Ring、イヂチアキコ、蟬丸などからSMの女王様まで、さまざまな「ペット」的存在を愛でてみよう。ヨコハマトリエンナーレ2014直前インタビュー、やなぎみわ×唐ゼミ☆合同公演なども。

No.58 メルヘン～愛らしさの裏側
A5判・224頁・並装・1389円(税別)・ISBN978-4-88375-173-0
●たま、深瀬優子、長谷川友美など、メルヘンチックなのに一風変わったスパイスを振りかけている作家や、村田兼一による写真物語「長靴をはいた猫」、ペローとマザー・グース、「黒い」マスコット動物、Sound Horizonとハーメルンの笛吹き男、ウクライナの超美女など、いろいろな側面からメルヘンの裏側を覗き見る。

No.57 和風ルネサンス～日本当世浮世絵巻
A5判・256頁・並装・1429円(税別)・ISBN978-4-88375-165-5
●スーパーリアルな春画で観る者を挑発する空山基や、浮世絵風の絵で消費社会と性を描いた寺岡政美のインタビュー、人形作家・三浦悦子、日本伝統技法から新しい表現に挑む若手・中堅作家、野口哲哉展、大英博物館の「春画」展、「切腹」の精神史、村田兼一「鳴子姫」、東北歌舞伎など「和」に刺激される1冊。

No.56 男の徴／女の徴～しるしの狭間から見えてくること
A5判・240頁・並装・1429円(税別)・ISBN978-4-88375-159-4
●なぜ性別を越えようとするのか、なぜ性器をモチーフに作品を作るのか―。ペニスモチーフの作品を作る増田ぴろよや村田タマ、トランスジェンダー・アーティスト坂本美蘭、あやはべる、タイのレディボーイ事情、女性器アート、ヴァギナ恐怖表現の歴史など。

No.55 黒と白の輪舞曲(ロンド)～モノクロ世界の愉悦
A5判・256頁・並装・1429円(税別)・ISBN978-4-88375-153-2
●モノクロにこだわる! モノクロで表現する作家を図版中心にピックアップ[上園磨冬、高松和樹、村田兼一、市場大介、小川香織、香西文夫、土田圭介、中井結、長尾紘子、村澤美哉、山城有未、妖、横山路湯、渡邊光也、西牧敬、ジャコメッリ他]、舞踏写真ほか。

No.54 病院という異空間
A5判・256頁・並装・1429円(税別)・ISBN978-4-88375-149-5
●トレヴァー・ブラウンインタビュー、医療マニア誌「カルテ通信」元編集長インタビュー、臼井静洋の医療サディズム、英文学における狂人と精神病院、ローマで出会ったヴァーチャル精神医療資料館ほか。会田誠インタビュー、寺山修司没後30年なども。

No.53 理想郷と地獄の空想学～涅槃幻想の彼方へ
A5判・240頁・並装・1429円(税別)・ISBN978-4-88375-147-1
●超異端の建築家・梵寿綱インタビュー、図版＆紹介[西条美咲写真集「DOLL BRIDE」、マサミ・テラオカ、ポール・デルヴォー、大岩オスカール、谷敦志、武井裕之、Shin3.等]、対談・清水真理×相馬俊樹、写真紀行・キリシタンの島に見た涅槃ほか。

トーキングヘッズ叢書 (TH series) No.64

ヒトガタ／オブジェの修辞学

編　者	アトリエサード
	編集長　鈴木孝（沙月樹 京）
	編　集　岩田恵／望月学英・徳岡正肇

発行日　2015 年 11 月 8 日

発行人　鈴木孝

発　行　有限会社アトリエサード
　　　　東京都新宿区高田馬場 1-21-24-301
　　　　〒 169-0075
　　　　TEL.03-5272-5037 FAX.03-5272-5038
　　　　http://www.a-third.com/
　　　　th@a-third.com
　　　　振替口座／ 00160-8-728019

発　売　株式会社書苑新社
印　刷　モリモト印刷株式会社
定　価　本体 1389 円＋税
ISBN978-4-88375-216-4 C0370 ¥1389E

©2015 ATELIERTHIRD 本書からの無断転載、コピー等を禁じます。

http://www.a-third.com/

ご意見・ご感想をお寄せ下さい。Web で受け付けています。
新刊案内などのメール配信申込も Web で受付中!!

● Facebook　http://www.facebook.com/atelierthird

● 編集長 twitter　https://twitter.com/st_th

A F T E R W O R D

■小誌が球体関節人形を特集したのは、No.19「特集・ドール」が最初だった。なんと 12 年も前、2003 年のことで、偶然にもその翌年、東京都現代美術館で球体関節人形展が開かれ、人形が広く注目を集めた時期だった。人形の世界にさほど詳しくなかったので、手探りで編集していた覚えがあるが、その時取り上げさせていただいた吉田良氏と三浦悦子氏が、久々の人形ネタ特集の今号に登場いただけて、なかなか感慨深いものがあったり。人形は本当に奥深いですね。で、次の別冊 TH ExtrART は 12 月中旬、TH は 1 月末です!（S）
★弦巻稲荷日記̶擬態美術協会の日常を気にしつつ、日々が流れる。身体が 3 つぐらい欲しい毎日だが今年は特に秋の忙しさが尋常でなく、そろそろ若くないんだからとか思うけど、あいかわらず邦楽の世界では「若手」と言われる日々。朔太郎賞の授賞式でお祝い演奏しますよ。以下次号。（め）

■展覧会・個展や上映・上演等の情報は、編集部あてにお送りください（なるべく発売の 1 カ月半前までに。本誌は 1・4・7・10 の各月末発売です）。
■絵画等の持ち込みは、郵送（コピーをお送りください）またはメール（HP がある場合）で受け付けています。興味を持たせて頂いた方には、特集や個展など、合うタイミングでご紹介させて頂きます。
■巻末の「TH 特選品レビュー」では、ここ数ヶ月の文学・アート・映画・舞台等のレビューを募集中。1 本 400 字以内で、数本お送り下さい。採用の方には掲載誌を進呈します（原稿料はありません）。TH の色にあったものかどうかも採否の基準になります。投稿はメール（th@a-third.com）で OK。
■詳しくはホームページもご覧ください。

※応募の際には、本名・筆名・住所・TEL・E-mail・年齢・職業・趣味の傾向等簡単な自己紹介・本書のご感想を必ずお書き添え下さい。
※恐れ入りますが、原則的に採用の方にのみご連絡を差し上げています。ご了承ください。

アトリエサードの出版物の購入のしかた・通信販売のご案内

● TH series（トーキングヘッズ叢書）の取扱書店は、http://www.a-third.com/ へ。定期購読は富士山マガジンサービス及び小社直販にて受付中！（www.a-third.com のトップページにリンクあり）●書店店頭にない場合は、書店へご注文下さい（発売＝書苑新社と指定して下さい。全国の書店から OK）。●ネット書店もご活用下さい。

● **アトリエサードのネット通販でもご購入できます。**
■各書籍の詳細画面でショッピングカートがご利用になれます。■郵便振替／代金引換／ PayPal で決済可能。

■インターネットをご利用になれない方は、郵便局より郵便振替にて直接ご送金いただいても結構です（送料の加算は不要！連絡欄に希望書名・冊数を明記のこと）。入金の通知が届き次第お送りいたします（お手元に届くまで、だいたい 1 週間〜 10 日ほどお待ち下さい）。振込口座／ 00160−8−728019　加入者名／有限会社アトリエサード
■また TEL.03-5272-5037 にお電話いただければ、代金引換での発送も可能です（取扱手数料 350 円が別途かかります）。